난생 처음 한번 공부하는
미술 이야기
4

난생 처음 한번 공부하는 미술 이야기 4
─ 중세 문명과 미술

2017년 6월 28일 초판 1쇄 펴냄
2024년 9월 30일 초판 23쇄 펴냄

지은이 양정무

단행본사업본부 윤동희
편집위원 최연희
책임편집 안지선
편집 엄귀영 석현혜 윤다혜 오지영 이희원 조자양
경영지원본부 나연희 주광근 오민정 정민희 김수아 김승현
마케팅본부 윤영채 정하연 안은지 진채은
지도·일러스트레이션 조고은 함지은
사진에이전시 북앤포토

펴낸이 윤철호
펴낸곳 ㈜사회평론

등록번호 10-876호(1993년 10월 6일)
전화 02-326-1182
팩스 02-326-1626
주소 서울시 마포구 월드컵북로6길 56 사평빌딩
이메일 naneditor@sapyoung.com

ISBN 978-89-6435-941-9 03600

난생 처음 한번 공부하는

미술이야기

4 중세 문명과 미술
지상에 천국을 훔쳐오다

양정무 지음

사회평론

시리즈를 시작하며

미술을 만나면
세상은 이야기가 된다

미술은 원초적이고 친숙합니다. 누구나 배우지 않아도 그림을 그리고, 지식이 없어도 미술 작품을 보고 느낄 수 있는 것처럼 미술은 우리에게 본능처럼 존재합니다. 하지만 미술의 역사는 그 자체가 인류의 역사라고 할 만큼 길고도 복잡한 길을 걸어왔기에 어렵게 느껴지기도 합니다. 단순해 보이는 미술에도 역사의 무게가 담겨 있고, 새롭다는 미술에도 역사적 맥락이 존재합니다. 그래서 미술을 본다는 것은 그것을 낳은 시대와 정면으로 마주한다는 말이며, 그 시대의 영광뿐 아니라 고민과 도전까지도 목격한다는 뜻입니다. 미술비평가 존 러스킨은 "위대한 국가는 자서전을 세 권으로 나눠 쓴다. 한 권은 행동, 한 권은 글, 나머지 한 권은 미술이다. 어느 한 권도 나머지 두 권을 먼저 읽지 않고서는 이해할 수 없지만, 그래도 그중 미술이 가장 믿을 만하다"고 했습니다. 지나간 사건은 재현될 수 없고, 그것을 기록한 글은 왜곡될 수 있습니다. 그러나 미술은

과거가 남긴 움직일 수 없는 증거입니다. 선진국들이 박물관과 미술관에 적극적으로 투자하는 이유가 여기에 있습니다. 그들은 박물관과 미술관을 통해 세계와 인류에 대한 자신의 이해의 깊이와 폭을 보여주며, 인류의 업적에 대한 존중까지도 담아냅니다. 그들에게 미술은 세계를 이끌어가는 리더십의 원천인 셈입니다.

하루 살기에도 바쁜 것이 우리네 삶이지만 미술 속에 담긴 인류의 지혜를 끄집어낼 수 있다면 내일의 삶은 다소나마 풍요로워질 것입니다. 이 책은 그러한 믿음으로 쓰였습니다. 미술에 담긴 원초적 힘을 살려내는 것, 미술에서 감동뿐 아니라 교훈을 읽어내고 세계를 보는 우리의 눈높이를 높이는 것, 그것이 이 책의 소명입니다.

초등학교 5학년이 되던 해 초봄, 서울로 막 전학을 와서 친구도 없던 때 다락방에 올라가 책을 뒤적거리다가 우연히 학생백과사전을 펼쳐보게 됐습니다. 난생처음 보는 동굴벽화와 고대 신전 등이 호기심 많은 초등학생에게는 요지경으로 다가왔습니다. 이때부터 미술은 나의 삶에 한 발 한 발 다가왔고 어느새 삶의 전부가 되었습니다. 그간 많은 미술품을 보아왔지만 나의 질문은 언제나 '인간에게 미술은 무엇일까'였습니다. 이 질문에 대해 제가 찾은 대답이 바로 이 책이라고 할 수 있습니다. 나의 미술 이야기가 여러분의 눈과 생각을 열어주는 작은 계기가 된다면 너무나 행복하겠습니다.

책을 만들면서 편집 방향, 원고 구성과 정리에 있어서 사회평론 편집팀의 많은 도움을 받았습니다. 고마운 마음을 기록해둡니다.

2016년 두물머리에서
양정무

4권에 부쳐—순례와 모험을 따라 떠나는 미술 여행

이 책은 두 개의 여행으로 시작합니다. 하나는 순례이고, 다른 하나는 모험입니다. 중세 유럽은 이 두 여행을 통해 전혀 다른 모습으로 변모합니다. 서기 1000년부터 불기 시작한 순례 열풍으로 순례객들이 오고 가면서 길이 만들어지고 그 길을 따라 마을과 도시가 들어섭니다. 그리고 도시마다 새로운 교회들도 지어집니다. 이렇게 해서 고대 로마 이후 잠잠했던 미술이 유럽에서 다시 모습을 드러내는데 우리는 이 미술을 로마네스크라고 부릅니다.

이 책에는 순례길을 따라 답사 여행을 하는 형식이 적용되었습니다. 산티아고 데 콤포스텔라로 가는 길을 따라 번영을 누린 네 도시에서 만들어진 미술을 살펴보겠습니다. 잠시라도 중세 순례자의 마음으로 이 시대 미술을 바라보면 어렵게 보였던 중세 미술이 훨씬 친근하게 다가올 겁니다.

그리고 이 책에는 중세인의 모험에 관한 이야기도 있습니다. 이 모험의 주인공은 바이킹입니다. 중세 한복판을 혼돈과 파괴로 몰고 갔던 북유럽의 야만 민족은 점차 유럽의 새로운 지배자로 변신합니다. 모험심만큼 미술에 대한 열망도 컸던 이들이 빚어내는 독특한 미술은 중세 미술에 색다른 활력이 됩니다.

우리는 이 책에서 중세의 두 여행이 하나로 합쳐지는 순간도 만나게 됩니다. 소위 십

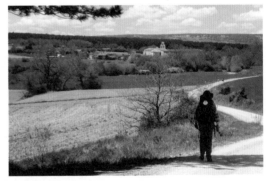

산티아고 가는 길

6

자군 원정은 한편으로는 순례이면서 다른 한편으로는 모험이었습니다. 십자군 원정은 11세기 말부터 200년간 계속되면서 중세의 마지막 역사와 함께 합니다. 십자군 원정길을 따라 들어온 비잔티움과 동방의 화려한 시각세계는 유럽 미술이 새롭게 도약하는 데 큰 자극이 됩니다. 이렇게 새롭게 변신한 중세 미술을 우리는 고딕이라고 부릅니다.

흔히 중세를 암흑기라고 합니다. 그러나 이 책은 미술을 통해 중세가 빛의 시대였다는 것을 보여줍니다. 중세인들은 암흑에서 벗어나기 위해 역설적으로 빛에 더 민감했고 미술은 여기서 큰 역할을 합니다. 고딕 성당은 하늘 높이 솟아오른 천장과 거대한 창, 그리고 스테인드글라스로 한없이 빛을 발합니다.

이 책은 이렇게 두 개의 여행에서 시작해 고딕 미술에서 끝을 맺습니다. 서기 1000년부터 300년간 이어지는 이 시기는 우리에게 낯설고 먼 시대입니다. 그러나 이 시대가 남긴 미술이 아직도 유럽에 생생하게 살아 있는 덕분에 우리는 중세에 한 걸음 더 가까이 다가설 수 있습니다. 유럽에서 중세는 박물관에 갇힌 먼 과거가 아니라 지금도 여전히 살아 숨 쉬고 있는 전통입니다. 결국 이 책은 이런 전통이 어떻게 만들어지는지 살펴보기 위해 떠나는 호기심 가득한 미술 여행입니다. 흥미진진한 여행길에 이 책이 친절한 길동무가 되었으면 좋겠습니다.

난생 처음 한번 공부하는 미술 이야기 4 — 차례

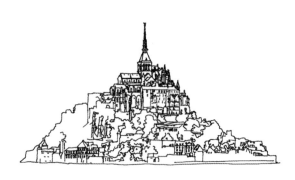

일러두기

1. 본문에는 내용 이해를 돕기 위한 가상의 청자가 등장합니다. 청자의 대사는 강의자와 구분하기 위해 색 글씨로 표시했습니다.

2. 미술 작품의 캡션은 작가명, 작품명, 연대, 소장처 순으로 표기했으며, 유적의 경우 현재 소재지를 밝혀놓았습니다. 독서의 편의를 위해 본문에서는 별도의 부호로 표시하지 않았습니다.

3. 미술 작품 외에 본문에 등장하는 자료는 단행본은 『 』, 논문과 영화는 「 」로 표기했습니다. 기타 구체적인 정보는 부록에 실었습니다.

4. 외국의 인명, 지명은 국립국어원 어문 규정의 외래어 표기법을 따랐습니다. 다만 관용적으로 굳어진 일부 용어는 예외를 두었습니다.

5. 성경 구절은 『우리말 성경』(두란노)에서 발췌했습니다.

I

신을 찾아 순례를 떠나다

로마네스크 미술

과거 중세인들은 목숨을 걸고 순례길을 걸으며
무사히 새 천 년을 맞이한 데 감사했다. 천 년이 지난 지금,
산티아고 데 콤포스텔라로 향하는 길은 여전히 순례자로 북적인다.
순례자들은 길 위에서 자신의 내면을 들여다보고,
인생의 답을 찾기도 한다. 산티아고 데 콤포스텔라 대성당은
천 년 전과 다름없이 길 끝에서 지친 순례객을 맞이하고 있다.
—산티아고 데 콤포스텔라 대성당 앞, 스페인

"(샤를마뉴는) 한번 손댄 일이면 무슨 일이 있어도 끝을 보았으며, 궁지에 처해도 절망하지 않고 행운 앞에서도 교만해지지 않았다."
—아인하르트

OI 세계의 중심으로 이동하는 유럽

#베리 공의 기도서 #샤를마뉴의 대관식

이번 강의에서 우리는 흔히 '유럽'이라고 하면 떠올리는 모습이 서서히 만들어지는 시기로 여행하게 될 겁니다. 여기서 유럽인의 삶과 풍경이 어떻게 미술에 녹아들었는지 살펴볼 예정입니다. 그 전에 한 가지 질문을 던져보겠습니다. '유럽' 하면 어떤 것들이 떠오르나요?

유럽 하면 역시 선진국이라는 생각이 가장 먼저 듭니다. 우리가 즐기는 각종 예술의 본고장이기도 하고, 역사와 문화가 살아 있는 아름다운 도시도 떠오르네요. 고풍스러운 성과 평화로운 농촌 풍경도 빼놓을 수 없겠죠.

많은 분들이 유럽 하면 그런 풍요로운 세계를 떠올릴 겁니다. 그런데 과연 천 년 전에도 유럽이 이랬을까요?

물론 천 년 전에는 유럽뿐만 아니라 전 세계가 지금과 많이 다른 모습이었을 겁니다. 하지만 유럽의 경우 현재 우리가 떠올리는 이미지와 너무나 달랐어요. 쉽게 말해 오늘날 유럽의 여러 국가는 소위 선진국이지만 당시에는 문명과 먼 곳이었습니다. 개발이 덜 되었고 강대국에 둘러싸여 맥도 못 추고 있었어요.

유럽에 그런 시절이 있었나요? 은연중에 유럽은 오래전부터 잘살았을 거라고 생각했어요.

| 먼 옛날의 유럽 |

천 년 전으로 시간을 되돌리면 전혀 그렇지 않았습니다. 당시의 문명 세계는 유럽이 아니라 콘스탄티노플을 수도로 삼았던 비잔티움 제국이었습니다. 1000년경 콘스탄티노플의 인구는 50만 명에 육박했던 반면 유럽 내에는 인구가 만 명이 넘는 도시조차 없었거든요. 도시 규모가 문명 발달의 절대적인 기준은 아니지만 그 규모를 통해 사회 조직의 체계나 운영 능력을 엿볼 수는 있죠. 아무튼 도시 규모를 기준으로 하면 이 시기 유럽과 비잔티움 제국은 비교 자체가 불가능한 수준이었습니다.

비잔티움 제국 외에 떠오르는 신흥 세력이었던 이슬람도 유럽에게는 커다란 위협이었습니다. 8세기 초 스페인 전역을 장악한 이슬람 세력은 점차 프랑스 내륙 깊숙이 밀고 올라가려는 야망을 보였습니다. 1000년경 이슬람 세력의 중심지였던 스페인 코르도바의 인구도

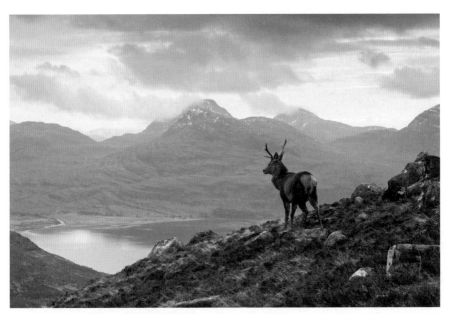

스코틀랜드 하일랜드 풍경 유럽의 중심부와 멀리 떨어져 있는 산악 지대로, 오늘날에도 인구 밀도가 매우 낮은 곳이다.

약 50만 명이었다고 하죠. 그러니까 천 년 전 유럽은 전통적 강대국인 비잔티움 제국과 신흥 강대국인 이슬람 제국에 포위되어 가까스로 이들의 공세를 막아내고 있었던 겁니다.

그때 유럽은 지금과 아주 다른 모습이었네요. 지금은 유럽이 세계적으로 강력한 힘을 행사하잖아요.

스코틀랜드의 하일랜드에 가면 위 사진과 같은 경치를 볼 수 있습니다. 사람의 손을 거의 타지 않은, 황량하고 원시적인 자연 풍경이 펼쳐져 있죠. 과장을 조금 보태자면 천 년 전의 유럽 세계는 전체적으로 이런 모습이었을 겁니다. 산야에는 야생동물이 뛰놀고 사람이

사는 마을은 드문드문 자리하고 있었겠죠. 확실히 문명 세계와는 거리가 먼 모습이었을 거예요.

오늘날 유럽 사람이라고 하면 품위나 교양 같은 문명과 쉽게 연결 짓는데, 이 역시 천 년 전의 유럽에서는 상상하기 어려운 생활양식이었습니다. 당시 유럽에 사는 사람들은 대부분 이곳저곳에서 이주해온 야만족이었거든요. 끊이지 않는 전쟁과 영토 싸움 때문에 변변한 집을 짓기도 힘든 형편이었죠.

그러게요. 보통 서양 식사 문화라고 생각하는 포크와 나이프 사용도 그리 길지 않은 역사를 가지고 있다고 들었어요.

맞습니다. 그런데 지금부터 우리가 이야기할 중세의 한복판, 그러니까 서기 1000년경을 기점으로 유럽 사회는 엄청난 성장을 합니다. 11~13세기까지 문명 수준이 수직 상승하죠. 이번 강의에서는 바로 이 시기의 유럽을 만나보겠습니다. 유럽이 세계의 변방에서 세계의 중심으로 변모하는 때이자 야만족으로 치부되던 유럽인이 교양인으로 변신하는 대반전의 시기입니다. 특히 건축과 미술이 발전해나가는 모습을 보면 놀라움을 금치 못할 겁니다.

유럽이 중세에 엄청난 발전을 했다고요? 저는 유럽의 중세가 암흑기라고 불리는 암울한 시기라고 알고 있는데… 그 이미지와 사뭇 다른 이야기네요.

중세에 대해 이야기할 때면 늘 이런 질문이 나오곤 해요. 물론 중세 초기는 극히 혼란스러웠습니다. 잔혹한 사건도 많이 일어났죠. 그러나 유럽은 점차 안정을 찾아나가고, 앞서 말씀드렸듯 서기 1000년부터는 오늘날 유럽의 기초를 닦았다고 할 만큼 놀라운 발전을 차근차근 이뤄냅니다. 그래서 이 시기부터는 암흑기라고 부르는 것이 그다지 적절해 보이지 않습니다.

사실 중세를 암흑기라고 부르는 이유는 중세 뒤에 이어지는 유럽의 근대를 더욱 아름답고 빛나는 시기로 포장하려는 역사 서술 방식 때문입니다. 서양의 근대는 르네상스로 시작하죠. 르네상스를 빛과 영광의 시대로 강조하기 위해 비교 대상이 되는 직전 시기를 낮춰볼 필요가 있었던 겁니다. 생각해보세요. 빛과 이성으로 대표되는 근대와 어둡고 무지몽매한 중세를 대조하면 이해하기가 훨씬 쉽지 않겠어요? 사람들도 이런 선명한 비교를 좋아하고요.

하긴 대비가 확실할수록 흥미진진한 구도로 보이기는 하죠.

그렇습니다. 하지만 이 같은 편견과 달리 실제 중세 유럽은 매우 힘차고 활력이 넘쳤습니다. 흔히들 현재 유럽이 안정적이지만 느리고 변화도 없다고 하는데, 시간을 거슬러 올라가면 지금과 완전히 다른 역동적인 모습이었던 겁니다.

지금의 유럽이 장년기라면 중세의 유럽은 청년기쯤 되나요?

비유하자면 그렇게 되겠군요. 청년기답게 좌충우돌하는 면도 있지만 동시에 생명력도 충만한 시기였습니다. 중세의 뒤를 따라 등장한 화려한 르네상스 문명도 중세가 정력적으로 쌓은 토대 없이는 탄생할 수 없었죠. 실제로 르네상스를 연구하다 보면 르네상스의 출발 시기를 점점 더 앞당기게 됩니다.

르네상스는 대략 15세기 무렵 아닌가요?

보통은 르네상스의 시작을 15세기 정도로 보지만 학자에 따라서는 12세기 무렵 스콜라 철학이 등장하고 유럽 곳곳에 대학이 들어서는 때를 르네상스의 태동으로 보기도 합니다. 그리고 한 걸음 더 나아가 9세기 샤를마뉴 때 이미 르네상스가 시작되었다는 주장도 있어요. 물론 역사는 단절되지 않고 연결되어 있기 때문에 자꾸 앞으로 거슬러 올라가면 끝이 없기는 합니다. 하지만 암흑기라는 별명을 가진 중세와 예술이 최고로 발전한 때라고 알려진 르네상스가 이렇게 구분 짓기 어려울 정도로 영향을 주고받았다는 걸 알면 새삼 놀라게 되지요.

| 유럽의 아버지, 샤를마뉴 |

이제 본격적으로 유럽 역사에 대반전이 일어나는 시기인 중세의 역사와 미술에 대해 살펴볼 텐데요, 이 이야기를 위해서는 시대의 변화를 이끈 인물을 소개하지 않을 수 없습니다. 서기 1000년보다 조

800년경 샤를마뉴가 정복한 영토

금 앞서 등장하는 이 사람은 '유럽의 아버지'라고도 불립니다. 바로 샤를마뉴죠. 이 이야기의 첫 번째 주인공 샤를마뉴는 혼돈과 무질서가 한없이 이어지던 유럽에 안정과 번영의 씨를 뿌린 최초의 지도자라고 할 수 있습니다. 위의 지도에서 그가 통치한 영역을 한번 보세요.

와, 정말 엄청나네요. 표시된 부분이 전부 샤를마뉴의 영토인가요?

그렇습니다. 800년경 샤를마뉴가 정복한 땅입니다. 어마어마하죠. 샤를마뉴는 수십 차례 크고 작은 전투를 치르며 영토를 확장했고, 결국 고대 로마제국에 견줄 만한 거대한 제국을 이뤄냈습니다.

그런데 저렇게 큰 영토를 차지하는 것도 힘들었겠지만 그걸 유지하

고 다스리는 일도 보통이 아니었겠어요.

말이나 도보가 이동 수단의 전부였던 시절 영토의 개념은 지금과 많이 달랐을 겁니다. 학자들의 의견에 따르면 철도를 비롯한 대중 운송 수단이 등장하기 전에는 프랑스 정도의 영토가 오늘날의 미국 대륙 정도로 넓게 느껴졌을 거라고 해요. 그러니 오늘날로 치면 프랑스뿐만 아니라 이탈리아, 독일을 모두 합친 샤를마뉴의 왕국은 아마 상상하기조차 힘든, 하나의 광활한 세계였다고 할 수 있습니다. 그렇게 넓은 지역을 다스리다 보니 곳곳에서 수시로 반란이 일어났고 샤를마뉴는 그것을 제압하기 위해 항상 전쟁에 임해야 했습니다. 유지하고 다스리는 일이 보통이 아니었던 거죠.

그러던 중 샤를마뉴는 두 가지 해결책을 생각해냅니다. 봉건제와 기독교 신앙이 바로 그것이었죠. 봉건제가 사회 전반을 체계적으로 통제하기 위한 형태, 즉 하드웨어라면 기독교는 한 사람 한 사람의 마음을 얻기 위한 소프트웨어의 역할을 한 셈입니다. 물론 이 둘을 그가 처음으로 고안한 것은 아닙니다. 하지만 샤를마뉴의 통치를 거쳐 봉건제와 기독교는 유럽에 완전히 정착했고 유럽은 이때부터 물질적으로도 심리적으로도 어느 정도 안정됩니다.

| 중세의 하드웨어와 소프트웨어 |

자, 먼저 봉건제 이야기부터 해볼까요? 봉건제에 대해선 어렴풋이 들어보셨죠? 봉건제는 중세 시기의 제국을 통치하는 데 꽤 효과적

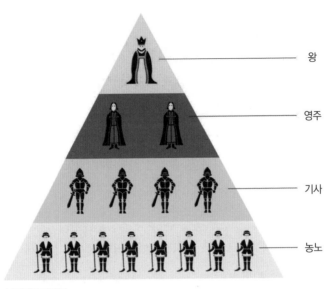

왕

영주

기사

농노

봉건제도의 구조

인 시스템이었어요.

봉건제라는 말은 많이 들어봤지만 구체적으로 그것을 통해 어떻게 통치가 이루어졌는지는 잘 모르겠어요. 그런데 봉건제가 그렇게 획기적인 아이디어였나요?

그런 셈입니다. 봉건제 이전의 사회는 체계적이지 못하다고 할까, 사회 구조가 전반적으로 느슨한 편이었거든요. 그런데 봉건제는 각 개인에게 계급에 따른 역할을 부여해서 사회 질서를 잡아나가는 구조였습니다.

위의 그림을 보세요. 피라미드 구조와 비슷합니다. 맨 위에 왕이 있고 왕 밑에 영주, 영주 밑에 기사, 기사 밑에 농노가 존재했죠. 원리는 간단합니다. 왕과 영주, 영주와 기사, 기사와 농노가 모두 계약

을 맺는 겁니다.

그림의 아래에 위치한 쪽은 복종을 맹세하고, 위쪽은 그 복종의 대가로 땅을 내려주는 동시에 외부의 위험에서 보호해줍니다. 왕이 영주에게 땅을 수여하면 영주는 그 땅을 쪼개 기사에게 주고, 그 땅을 농노들이 경작합니다. 거꾸로 거슬러 올라가 보면 농노는 기사에게 노동력을 제공하고 기사는 영주에게 전투력을 제공합니다. 왕은 이 계약 관계의 가장 높은 곳에 자리한 거고요.

듣고 보니 좀 복잡하네요. 그냥 왕이 다 다스리면 될 것 같은데 굳이 왜 단계를 나누었나요?

일괄적인 직접 통치는 현실적으로 불가능했기 때문입니다. 앞서 설명한 대로 샤를마뉴의 영토는 너무나 광활해서 사실상 직접 지배가 불가능했습니다. 군사력으로 영토를 점령했지만 지속적으로 다스리기는 쉽지 않았던 겁니다. 결국 샤를마뉴는 자신이 머무르는 주변 지역만 직접 지배하고 먼 지역은 신하들이 통치하도록 맡길 수밖에 없었습니다.

신하들은 샤를마뉴에게 충성을 맹세하고 백작이나 공작 같은 작위를 얻었습니다. 그리고 수여받은 지역을 다스리며 권력을 누렸지요. 이 백작이나 공작, 그러니까 영주들도 부여받은 영토의 일부는 자기가 직접 다스리고 나머지는 기사들에게 나눠주어 다스리게 했습니다. 영주는 왕의 요청에 따라 파견할 기사들을 약속한 숫자만큼 늘 확보하고 있어야 했습니다. 중세 때 벌어진 전투의 핵심은 중무장을 하고 말을 탄, 잘 훈련된 전문적인 기사 계급이었거든요.

아래 그림 같은 모습이었겠죠.

땅을 대가로 전투에 나가는 거였군요? 중세의 기사는 마치 용병 같은 존재였네요.

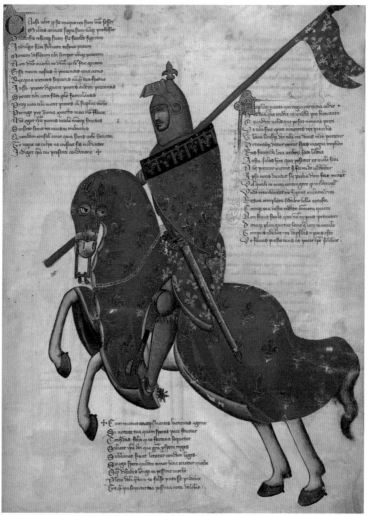

무장한 프라토의 기사, 1335~1340년, 영국국립도서관 무기와 말, 갑옷 등 중무장한 모습을 유지하기 위해서는 상당한 재원이 필요했다. 기사들은 하사받은 땅으로 이것을 충당했다.

그렇게 볼 수 있습니다. 보통 용병이라는 존재는 돈을 주고 고용하지만 당시에는 아직 화폐경제가 자리 잡지 않아서 기사를 돈으로 고용할 수 없었습니다. 대신 이들이 먹고살 수 있도록 토지를 내려주었죠. 이 토지는 봉급으로 받은 땅이라는 뜻에서 '봉토'라고 부릅니다. 봉토는 기사 아래의 농노들이 경작하죠. 영주와 기사는 자기 봉토에서 나온 작물에 대해 세금을 걷고 사법권까지 행사했습니다.

봉건제의 맨 아래 단계에 자리한 농노가 이런 역할을 했군요.

농노는 농민과 노예에서 한 글자씩 따서 만든 용어입니다. 노예처럼 일하는 농민이라는 뜻이죠. 중세의 농노는 기사와 영주에게 세금과 노동력을 바쳐야 했고 자기가 속한 땅을 벗어날 수 없어서 자유도 크게 제한받았습니다. 오른쪽 그림은 베리 공의 기도서 중 6월의 풍경입니다. 베리 공의 기도서는 열두 달의 풍경이 그려진 달력 그림으로 유명하지요. 중세 농노는 이 그림처럼 영주가 소유한 성 앞에서 맨발로 하루하루 힘겹게 일하는 사람들이었습니다. 그래도 중세 농노에게는 경작할 땅이 있고 유사시에는 영주나 기사의 군사력에 의해 보호받았기 때문에 노예보다는 삶의 질이 나았다고 하네요. 한편 농노 외에 자유로운 농민들도 존재했는데, 이들 중 일부는 외적의 침입이나 도적의 출현으로 사회가 불안해지면 자발적으로 영주나 기사에게 땅을 바치고 보호받기를 원했다고 합니다.

외적이나 도적 떼에게 당해 비명횡사하는 것보다 기사 밑에서 농노로 사는 게 낫다고 생각했나 봅니다.

치안이 극도로 불안했으니 어쩔 수 없었겠죠. 봉건제는 생각보다 아주 효과적으로 작동했습니다. 계약이 꽤 합리적이었기 때문이죠. 예를 들어 주군이 적의 공격을 받으면 부하는 무조건 달려가서 싸워야 하지만, 주군이 영토를 넓히기 위해 전투를 개시한 경우에는 연간 40일 이상 부르면 안 되었고 전투를 할 때는 농번기를 피해야 한다는 조건도 계약서에 명시되어 있었다고 합니다.

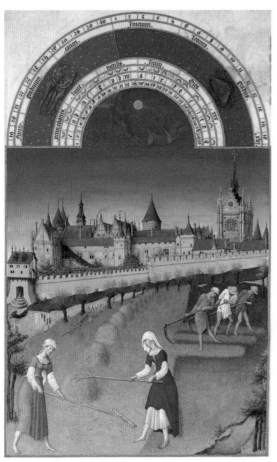

랭부르 형제, 베리 공의 기도서: 6월, 1412~1416년, 콩데미술관

급하지 않은 전쟁은 굳이 하지 말자는 조건을 단 셈이네요.

시도 때도 없이 전쟁만 할 수는 없는 노릇이니까요. 이처럼 최상층에 자리한 왕부터 맨 하층의 농노까지 봉건적 계약 관계를 통해 서로 얽히면서 유럽 사회는 점차 안정을 찾았습니다. 그러나 봉건제의 가장 높은 자리를 차지하고 있던 샤를마뉴도 나름대로 골치가 아팠을 겁니다. 지역 영주들의 힘이 상당히 컸기 때문입니다. 영주들은

왕에게 충성을 맹세했지만 자신의 봉토 내에서는 왕처럼 행세했고, 원칙적으로 세습이 불가한 봉토를 이런저런 방법으로 세습하며 힘을 키웠습니다. 그 힘은 왕권을 위협할 정도였죠. 이 문제를 해결하기 위해 꺼낸 카드가 마음을 지배하는 소프트웨어, 즉 종교입니다. 샤를마뉴와 그의 뒤를 이은 프랑크의 왕들은 신하와 백성들이 기독교를 믿게 함으로써 자신의 통치에 정당성을 부여하려고 노력합니다.

신하나 백성에게 기독교를 믿게 하는 게 왕으로서 정당성을 얻는 것과 무슨 관계가 있나요?

일단 사나운 야만인들이 기독교를 통해 신앙인으로 다시 태어나게 되면서 더 합리적인 통치가 가능해졌습니다. 무력뿐만 아니라 신앙심까지 갖춘 정의로운 기사가 등장하며 중세 기사의 낭만적인 무용담도 나오게 되고요. 게다가 기독교는 계약만으로는 부족했던 통치의 명분을 채워주었습니다. 기독교를 대표하는 교황이 직접 씌워주는 왕관은 신이 내린 것이나 마찬가지라고 여겨졌거든요. 결국 왕은 영주들이 감히 범접할 수 없는 신성한 권위를 갖게 된 겁니다. 다시 말해 이때부터 유럽에서 왕위에 오르려면 교황의 허락이 필요했습니다. 교황은 왕을 국가 지도자로 인정하는 권위까지 갖게 되었죠. 오른쪽 그림은 르네상스 시대의 화가 라파엘로가 그린 샤를마뉴의 대관식 상상도입니다. 오른쪽 상단에 왕관을 씌워주고 있는 사람이 보이죠?

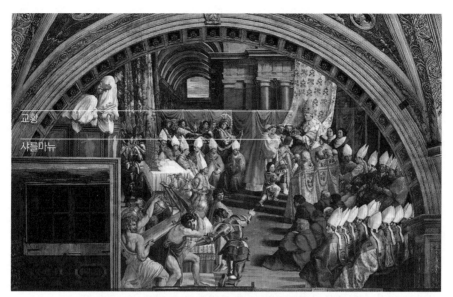

라파엘로 산치오, 샤를마뉴의 대관식, 1516~1517년, 바티칸 궁전 교황 레오 3세가 800년 크리스마스 미사에서 샤를마뉴에게 황제의 관을 씌워주고 있다.

저 사람이 교황이군요? 교황의 복장은 그때나 지금이나 한결같아서 알아보기 쉽네요.

맞습니다. 그림 속에서 샤를마뉴에게 황제의 관을 씌워주고 있는 사람은 제96대 교황 레오 3세예요. 샤를마뉴는 게르만 민족의 왕입니다. 게르만은 로마인들이 야만족으로 취급했던 민족이죠. 4세기 중반부터 로마제국에 본격적으로 침입하기 시작하여 결국 제국을 반으로 쪼개놓은 주인공이기도 하고요. 그런데 흥미롭게도 전통적으로 게르만족의 왕은 스스로를 감히 황제라고 일컫지 않고 제후나 왕정도의 호칭에 만족했습니다. 대신 콘스탄티노플로 옮겨간 비잔티움 제국 황제를 유일한 황제로 인정했죠.

그러다가 800년 12월 25일, 샤를마뉴가 황제로 등극한 대관식 날

부터 유럽에도 다시 황제가 등장합니다. 샤를마뉴의 대관식은 약 300년 만에 유럽에 황제라는 강력한 지도자가 재등장한 날이라는 역사적인 의미를 지닙니다. 여기서 한 가지 질문을 던져보겠습니다. 과연 이 대관식의 주인공은 누구일까요?

황제의 대관식이니 주인공은 당연히 황제겠지요.

글쎄요, 라파엘로의 그림을 다시 보세요. 교황과 황제 중 누가 더 높은 곳에 위치해 있나요?

위치상 교황이 황제보다 더 높은 곳에 자리하고 있어요.

그렇습니다. 이 그림은 라파엘로가 상상해서 그린 것이지만 기록에 따르면 실제로도 교황이 황제보다 한 단 높은 곳에 서서, 정중하게 무릎을 꿇은 황제에게 관을 씌워줬다고 합니다. 황제의 권위를 부여한 교황이 세속 세계의 최고 권력자인 황제보다 높은 지위를 차지한 겁니다.

황제를 앞세웠지만 실리는 교황이 더 많이 얻은 셈이네요.

네, 하지만 크게 보면 황제와 교황이 모두 이득을 본 '윈-윈 게임' 이었습니다. 교황은 황제에게 통치의 권위와 명분을 제공하고 황제 샤를마뉴는 교황에게 비잔티움 제국이나 이민족의 침입을 막아낼 군사적 힘을 제공했으니까요.

| 스카이라인을 지배하는 교회와 성 |

이처럼 봉건제와 기독교는 샤를마뉴의 통치하에서 유럽을 변화시키는 동력으로 힘을 합쳤습니다. 요즘도 유럽의 도시를 방문하면 한쪽에는 성채가 자리하고 다른 한쪽에는 교회가 자리한 모습을 쉽게 볼 수 있습니다.

예를 들어볼까요? 아래의 사진을 보세요. 중세의 모습이 잘 남아 있는 프랑스의 카르카손입니다. 왼쪽 아래에는 영주의 성이 있고 반대편에 교회가 보이네요. 보통은 성과 교회, 이 두 건물이 도시에서 가장 높은 건물이자 사람들이 모이는 공동생활의 중심지입니다. 시장이나 축제는 보통 이 두 건물 사이에 있는 공터나 교회 앞 광장에서 열리지요.

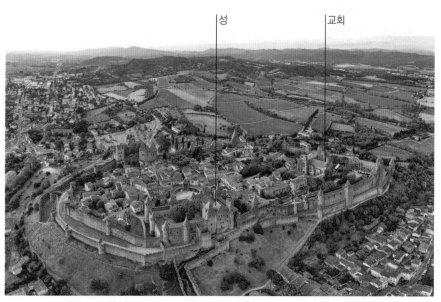

프랑스 오드주의 카르카손시를 하늘에서 내려다본 모습

앞서 등장했던 베리 공의 기도서 중 6월 풍경을 다시 보겠습니다. 여기에도 중세의 성과 교회가 잘 드러나 있죠. 높고 견고한 교회와 성을 배경으로 넓은 경작지가 펼쳐져 있습니다.

당시 농노나 피지배층은 영주의 성이 자신을 물리적으로 보호해주고 교회는 신앙적으로 보호해준다고 생각했을 겁니다. 이렇게 해서 성과 교회의 실루엣은 유럽 도시의 스카이라인을 형성하게 되었고, 중세부터 오늘날에 이르기까지 유럽인들의 마음속 고향 풍경으로 자리 잡았습니다.

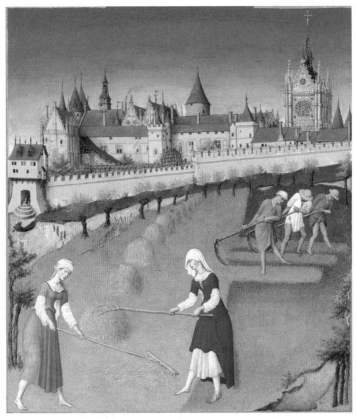

랭부르 형제, 베리 공의 기도서: 6월(세부), 1412~1416년, 콩데미술관

중세는 암흑시대였을 거라는 오해와 달리 활력과 종교적 열정이 가득한 시대였다.
이는 '유럽의 아버지'로 불리는 샤를마뉴가 봉건제와 기독교를 바탕으로 새로운 통치를
펼친 데 힘입은 결과이기도 하다.

유럽의
과거와
현재

과거	현재
자연 상태, 야만인…	선진국, 문명…

⇒ 이 사이에는 중세라는 도약의 시기 존재.

중세의
본모습

- 중세의 사회 모습 왕–영주–기사–농민·농노의 봉건 구조, 왕과 교황 사이의 견제.
- 중세의 풍경 교회와 영주의 성이 두 축을 이룸. 공동체의 활동은 모두 그 사이의
광장에서 벌어짐.

↔ 중세에 대한 편견: 찬란한 문명을 꽃피운 고대나 르네상스 시대와 달리 야만적인
암흑시대.

샤를마뉴의
통치

범위 고대 서로마제국의 영토를 대부분 정복.

효과

① 사회적 안정과 통합. 예 봉건제

② 사회 구성원인 개개인의 마음을 지배. 예 기독교

사람은 자신이 사랑하는 것을 아름답게 만드는 것처럼
자신이 믿는 것을 성스럽게 만든다.

─에르네스트 르낭

O2 종교적 열정의 시대

#윈체스터 시편 #메카의 그랜드 모스크 #카바의 검은 돌
#성 마들렌 성당

샤를마뉴 때부터 봉건제와 기독교를 통해 기틀이 잡히기 시작한 유럽 사회는 1000년을 앞두고 서서히 공포에 빠집니다.

어떤 공포였나요? 왜 1000년을 두려워했죠?

1000년에 세상이 멸망한다는 이야기 때문이었습니다. 오늘날에도 2000년 뉴 밀레니엄을 맞이할 때 사회가 큰 혼란에 휩싸일 거라는 공포 분위기가 조성되지 않았습니까? 중세 기독교인의 공포는 그보다 훨씬 컸다고 합니다. 많은 중세인들은 1000년에 세상의 종말이 온다고 믿었어요. 성경에 나오는 '최후의 심판'이 서기 1000년에 일어난다고 생각했기 때문입니다.

그런데 막상 1000년에 멸망 같은 일은 일어나지 않았잖아요.

하지만 당시 유럽 사람들은 1000년이 되기 직전까지 상당한 공황 상태에 빠져 있었습니다. 중세 유럽인의 정신과 생활을 지배하던 교회가 아래의 조각에서 보이듯 최후의 심판이 실제로 도래할 거라고 가르쳤으니까요.

| '최후의 심판'이 유예되다 |

999년 12월 31일을 살았던 중세 기독교인 중 많은 수가 바로 내일, 신이 자신의 죄를 심판할 예정이며 동시에 세계가 멸망할 거라고 진지하게 믿고 있었습니다. 하지만 걱정과 달리 1000년으로 넘어간 그날에도 세계는 멀쩡했죠. 사람들은 허탈해하면서도 안도했습니

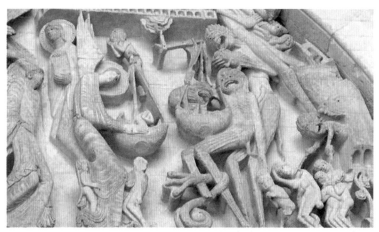

지옥의 모습, 오툉 성당 정문 위에 새겨진 조각, 1130년경, 오툉

다. 많은 중세인은 '이제 한동안은 별일이 없겠구나' 하고 생각하게 되었습니다. 동시에 움츠러들었던 중세 사회가 조금씩 기지개를 켜기 시작했죠. 이렇게 사회가 안정되는 기미를 보이자 사람들이 가장 먼저 한 일은 무엇이었겠습니까?

저라면 세계가 멸망할 줄 알고 아무것도 하지 않다가 그제야 부랴부랴 미래를 대비했을 것 같아요. 재물을 모으거나 집을 지었겠죠.

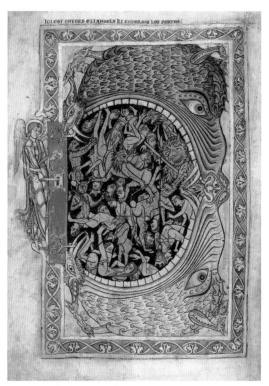

'지옥문을 잠그는 천사', 「윈체스터 시편」, 1150년경, 영국국립도서관 중세인이 두려워한 지옥의 모습을 담았다. 지옥에서는 온갖 고문이 행해지고 있다. 사각형 틀은 지옥문을 상징하고 왼쪽 천사가 그 문을 열쇠로 잠그고 있다.

비슷했다고 할 수 있겠네요. 중세 사람들은 이제 당장의 내일이 아니라 앞으로 다가올 천 년을 생각하기 시작합니다. 사회가 안정되면서 건설 붐이 일어났죠. 이 현상을 매우 잘 보여주는 글이 있습니다. 함께 읽어볼까요?

"기독교 공동체들은 치열한 경쟁심 때문에 인근 교회보다 더 호화로운 교회를 갖고 싶어 했다. 지상 세계가 오래된 옷을 벗어버리고 교회의 흰옷으로 갈아입는 듯하다. 그리하여 거의 모든 교회들, 그

러니까 수도원부터 마을의 조그만 예배당까지 신자들에 의해서 전보다 더 보기 좋게 지어지고 있다.”

프랑스 부르고뉴에서 활동했던 수도사 라울 글라베르의 글입니다. 당시 사회가 어떤 모습이었을지 상상이 가지요? 마을마다, 또 도시마다 오래되고 낡은 교회를 허물고 크고 멋진 교회를 새로 짓기 시작했습니다. 아마 이 중 많은 교회가 하얀 돌로 지어졌기 때문에 '교회가 오래된 옷을 벗어버리고 흰옷으로 갈아입었다'고 묘사한 거겠죠. 그런데 이때 또 다른 유행이 생겨납니다. 다소 엉뚱하게 느껴질 수도 있겠지만 그 현상은 여행 붐이었습니다. 물론 요즘 사람들이 떠올리는 여행은 아니고요, 성지 순례의 형태로 나타났어요.

왜 갑자기 여행이 유행했나요?

| 속죄 여행을 떠나다 |

중세 기독교인들은 천국에 가려면 죽기 전에 일생 동안 저지른 죄를 용서받아야 한다고 믿었습니다. 성지 순례는 확실한 참회 방법 중 하나였죠. 그래서 죽기 전에 꼭 한 번 성지에 다녀와야 편안하게 눈을 감을 수 있었습니다.

성지 순례는 요즘으로 치면 중세인의 '버킷 리스트'였던 거네요. 최후의 심판이 일어나지 않았는데도 믿음이 여전했나 봐요.

그들은 최후의 심판이 일어나지 않았다는 사실이 신이 인간에게 한 번 더 참회할 기회를 주었다는 증거라고 믿었습니다. 신이 준 새로운 기회에 감사하면서 새 천 년의 시작과 함께 성지 순례를 떠나는 사람이 폭발적으로 증가했지요.

성지에 들르기만 하면 죄를 용서받을 수 있다니 편했겠네요.

그렇게 편한 일은 아니었을 겁니다. 길고 긴 순례길은 목숨을 걸어야 할 만큼 고단하고 힘든 여정이었고, 그래서 그 자체로 고행과 속죄의 과정이었거든요. 또 순례 과정 자체도 중요했지요. 길 위에서 만나는 사람들, 마주치는 풍경, 순례길 곳곳에서 순례자를 맞이하는 교회 등이 모두 신에게 한 발 한 발 다가가는 과정이었습니다. 당시 많은 지역이 순례의 목적지가 되었지만 사람들은 이왕이면 가능한 한 최고의 성지에 가고 싶어 했습니다.

최고의 성지라면 어디일까요?

예나 지금이나 기독교 최고의 성지는 예루살렘입니다. 예루살렘은 기독교인이라면 누구나 선망하는 성지죠. 예수가 죽고 부활한 곳이자 성서의 무대인 이스라엘의 수도니까요. 하지만 대부분의 중세인에게 예루살렘까지 가는 건 현실적으로 매우 힘든 일이었습니다. 지금처럼 교통수단이 발달한 것도 아니니 더욱 어려웠죠.
다음 페이지의 지도를 보세요. 파리에서 예루살렘까지의 거리는 육로로 약 4300킬로미터 정도입니다. 오늘날의 도로 사정으로도 최소

200일 이상 걸어야 하는 까마득한 길이죠. 오른쪽 사진을 보세요. 간절한 몸짓으로 힘겹게 길을 걷는 중세 순례자들의 모습이 표현되어 있습니다. 프랑스의 오툉에 있는 생 라자르 성당 조각인데요, 순례자들의 몸통 쪽에 순례자를 상징하는 조개껍데기 문양과 십자가 문양이 눈에 띕니다.

그런 먼 길을 걸어가야 한다니, 저라면 포기하겠어요.

중세인들도 마찬가지였습니다. 길이 멀고 험하기도 했지만 동시에 너무나 위험했거든요. 당시 예루살렘은 이슬람의 지배하에 있었기 때문입니다. 이들은 기독교 순례객을 막지는 않았지만 그렇다고 환대하지도 않았죠.
이 때문에 대안이 될 만한 다른 성지들이 인기 순례지로 부상합니

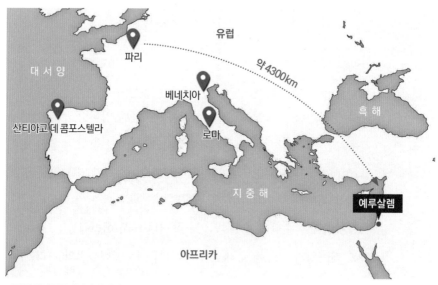

파리에서 예루살렘까지의 거리

십자가 문양　조개껍데기 문양

순례자의 모습, 오툉 성당 정문 위에 새겨진 조각, 1130년경, 오툉 왼쪽의 두 명은 중세 순례자로 보인다. 십자가 문양은 예루살렘에 가는 순례자의 상징이고 조개껍데기 문양은 산티아고 데 콤포스텔라로 가는 순례자를 나타낸다.

다. 주로 위대한 성인이 묻힌 곳이 대안이 되었어요. 예를 들어 예수의 열두 제자 중 한 명인 베드로 성인의 유해가 묻힌 로마, 마가복음의 저자로 알려진 마르코 성인의 유해가 모셔진 베네치아 등이 순례지로 큰 인기를 끌었습니다. 그리고 더 서쪽으로 가면 산티아고 데 콤포스텔라가 있었죠. 산티아고 데 콤포스텔라는 예수의 열두 제자 중 한 사람인 야고보 성인의 유골이 발견되면서 새로운 순례지로 주목받았습니다. 이 밖에도 다른 성인의 유해나 성물을 모신 곳이 각광받았습니다.

성물이라면 성스러운 물건이라는 뜻인가요?

네, 성물은 예수나 기독교의 성인과 관련된 성스러운 물건을 뜻합니다. 예수를 매달았던 십자가, 그 십자가에 쓴 못, '말씀의 성인'인

성 안토니오의 턱뼈 같은 거죠. 이런 성물을 가진 도시가 속속 유력한 성지로 떠올랐습니다.

중세 신앙의 독특한 측면인 성물 숭배는 지금 우리의 상식으로는 이해하기 어렵습니다. 엄밀히 보면 우상 숭배를 금기시하는 기독교 교리와도 다소 맞지 않는 부분이고요. 하지만 중세 기독교인에게 성물은 큰 관심 대상이었습니다. 어느 성당에 성모 마리아의 옷자락이 있다고 하면 많은 사람들이 그 성물을 보러 먼 길을 마다 않고 떠나는 게 전혀 이상하지 않은 세상이었죠.

신기한 일이네요.

요즘은 아름다운 풍경이나 문화 유적지를 찾아 나서지만 중세 기독교인에게는 성물을 보는 게 여행의 큰 목적이었습니다. 현대인이 스타에 열광한다면 중세인들은 기독교 성인에게 열광했다고 볼 수 있습니다.

| 제2의 신, 성물 |

이런저런 이야기를 했지만 사실 성물 숭배 신앙은 여전히 잘 이해되지 않는 현상입니다. 하지만 설명했듯 당시 사람들에게는 성물이 무척 중요했어요. 이들은 성인의 유골이나 성인이 남긴 유품을 직접 보는 것을 대단히 영광스럽게 생각했죠.

성물은 단순히 소중한 것 이상으로 엄청나게 중요한 숭배 대상이었

습니다. 실제로 성물이 기적을 일으켰다고 적혀 있는 기록도 굉장히 많습니다. 어떤 성물을 만졌더니 병이 나았다거나 전쟁에서 승리했다는 식의 신화 같은 이야기죠.

그러니 신앙심 깊은 중세 기독교인들은 성물을 보고 싶고, 만지고 싶은 갈망이 아주 컸을 겁니다. 수험생 학부모들이 백일기도를 하러 절에 가는 것과 비슷하다고 할까요?

음, 어렴풋이 이해는 되지만 아직도 잘 와닿지 않아요.

우리의 관점에서는 그렇지만 그들에게는 성물 숭배가 자신의 신앙을 확인하고 유지하는 성스러운 행위였을 겁니다. 이러한 성물 숭배 행위가 중세 기독교에서만 행해진 것은 아니에요. 예를 들어볼까요? 아래 사진은 사우디아라비아의 도시 메카입니다. 이 도시에는 늘 순례자가 많지만 특히 해마다 열리는 '하지'라는 이슬람 성지 순례 기간에는 '검은 돌' 주위로 물샐틈없이 사람이 들어찹니다. 메

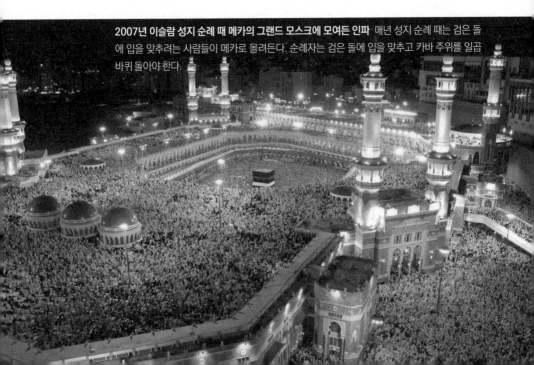

2007년 이슬람 성지 순례 때 메카의 그랜드 모스크에 모여든 인파 매년 성지 순례 때는 검은 돌에 입을 맞추려는 사람들이 메카로 몰려든다. 순례자는 검은 돌에 입을 맞추고 카바 주위를 일곱 바퀴 돌아야 한다.

카의 인구가 130만 명 정도인데 하지 기간에는 이보다 많은 150만 명 정도의 사람들이 일시에 몰려든다고 해요.

정말 엄청난 숫자네요. 그런데 '검은 돌'이 뭐기에 이 도시의 인구보다 더 많은 사람이 찾아오는 건가요?

| 신이 내려주신 신비한 돌 |

'검은 돌'에 대해 좀 더 알아보죠. 오른쪽 사진 속 엎드린 사람들 가운데에 있는 검고 큰 상자가 보이죠? 이것은 사실 상자가 아니라 검은 돌을 모시는 성소입니다. '카바'라고 하죠. 오른쪽 아래의 그림을 보세요. 검은 돌은 ①번 자리에 위치해 있습니다. 그림 옆의 사진에 '검은 돌'이 보이네요. 은으로 만든 보호대 안에 소중하게 담겨 있습니다.

저토록 수많은 사람들이 이 돌을 보기 위해 먼 길을 떠나온 건가요?

그렇습니다. 기록에 의하면 저 돌은 알라신이 태초의 인류 아담과 이브에게 내린 것이라고 합니다. 돌을 떨어트린 자리에 제단을 세우라고 했다네요. 또한 이 검은 돌은 그 자체로 영원을 상징합니다.

알라신이 내려준 돌이라니 이슬람교도라면 꼭 보고 싶어 할 만하네요.

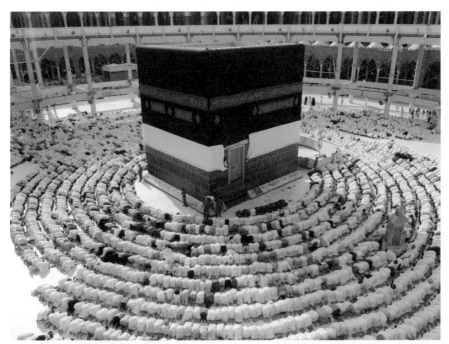

카바를 향해 엎드린 이슬람교도들 이슬람교도들은 몸을 단정히 하고 순례복을 입은 뒤 순례에 참여한다. 사진은 카바 주위를 돌기 전에 두 번 절하는 모습이다.

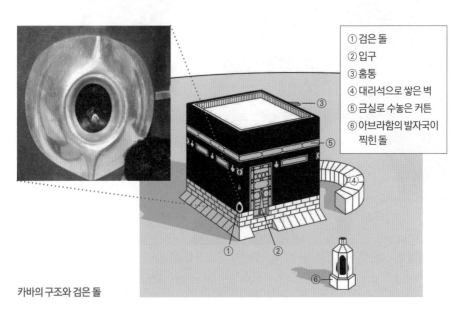

① 검은 돌
② 입구
③ 홈통
④ 대리석으로 쌓은 벽
⑤ 금실로 수놓은 커튼
⑥ 아브라함의 발자국이
 찍힌 돌

카바의 구조와 검은 돌

이 성지 순례는 이슬람교도가 지켜야 할 의무 사항이기도 합니다. 하루에 다섯 번씩 메카를 향해 기도하는 이슬람교도들은 교리에 따라 일생에 한 번은 반드시 이곳을 순례해야 돼요. 메카에 가서 카바를 향해 두 번 절한 뒤 그 주위를 일곱 바퀴 돌게 되어 있죠. 그때 저 돌에 입맞춤을 할 수 있으면 최고고, 아니면 손이라도 한번 대보는 게 이들의 소원입니다.

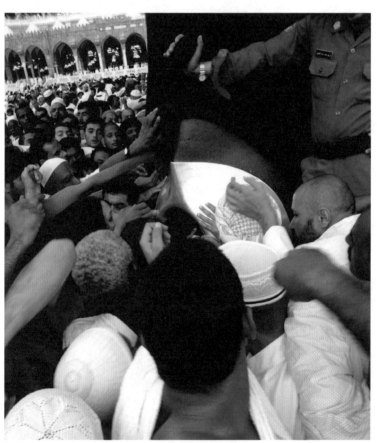

'검은 돌'을 만지려는 인파 메카에서는 매년 몰려드는 순례객으로 인해 압사 사고가 발생하기도 한다. 하지만 이슬람 율법은 일생에 한 번 메카 순례를 하는 것을 이슬람교도의 의무로 규정한다. 메카를 향한 이슬람교도들의 발길은 줄어들 기미가 보이지 않는다.

하지만 저 많은 인파 속에서 그건 정말 어려운 일일 것 같아요.

그러니 성공할 경우 더욱 큰 행운으로 느껴지겠죠. 이건 여담이지만 저 검은 돌이 원래는 흰색이었다고 하네요. 그런데 인간의 마음이 깨끗하지 못해서 점점 검게 변했다는 이야기가 전해집니다.

저는 성물 숭배가 그냥 신성한 물건 앞에서 복을 달라고 절하는 거라고만 생각했어요. 그런데 그렇게 단순한 행위가 아니었네요.

검은 돌을 보고 '저건 바위다'라고 생각하며 절하는 사람은 아무도 없습니다. 평범한 돌 앞에서 이유 없이 절을 할 사람이 어디 있겠어요. 저들이 믿는 건 그 돌이 상징하는 신령하고 거룩한 신과 그 뜻이지요.

중세 기독교도의 마음도 메카를 찾는 이슬람교도와 마찬가지였습니다. 아무리 신앙심이 깊다고 해도 하느님은 너무 멀게 느껴지지요. 하지만 성물은 눈에 보이는 대상이기 때문에 눈에 보이지 않는 신앙보다 훨씬 가까이 와닿았을 거예요. 한마디로 이들에게 성물은 '눈에 보이는 신앙'이었습니다. 사람들은 자신의 두 눈으로 성물을 보기 위해 산티아고 데 콤포스텔라에도 가고, 로마에도 가고, 멀고 먼 예루살렘에도 갔던 겁니다.

| 길을 따라 생겨난 도시들 |

이슬람교에 메카가 있다면 기독교에는 예루살렘이 있죠. 예루살렘은 중세인뿐만 아니라 어느 시대의 기독교인이나 가고 싶어 하는 최고의 성지입니다. 그러나 앞서 말씀드린 대로 예루살렘은 7세기부터 이슬람 세력권에 놓여 있었습니다. 십자군 전쟁이 벌어진 11세기에는 훗날 오스만제국을 세우는 셀주크 튀르크의 지배하에 있었고요.

그래서 예루살렘을 되찾기 위해 십자군 전쟁이 일어난 거군요?

최고의 성지 예루살렘을 이교도의 손에서 되찾는 것은 중세 유럽인의 소망이 되었습니다. 그래서 시작한 십자군 전쟁에 대해서는 할 이야기가 많으니 강의를 조금 더 진행한 뒤에 차차 풀어나가기로 합시다.
꼭 십자군을 예로 들지 않더라도, 중세의 성지 순례는 가벼운 마음으로 떠날 수 있는 현대의 여행과는 차원이 다르다는 사실을 반드시 염두에 두셔야 합니다. 중세의 성지 순례는 그야말로 생사를 건 모험이었어요. 한편 성지 순례 열풍 덕분에 지역 간의 왕래도 가능해졌죠. 순례객들 덕분에 길이 만들어지고 그 길을 따라 도시가 들어서는 등 유럽 사회의 모습 전체가 바뀌었거든요.

중세의 성지 순례가 위험했다고는 하지만 그래도 부럽네요. 중세 사람들처럼 모든 것을 내려놓고 몇 달 동안 순례를 떠나 아름다운

교회들을 둘러볼 수 있다면 좋을 듯해요.

너무 아쉬워하지 마세요. 당장 유럽으로 순례를 떠날 수는 없지만 이 책에서 약간이나마 그 감회를 느낄 수 있도록 안내하겠습니다. 1000년 이후 찾아온 순례 열풍으로 중세 유럽 사회의 풍경은 이전과 많이 달라집니다. 순례객이 지나는 길을 따라 하나둘씩 마을이 생기기 시작했고 이 마을들 중 일부는 큰 도시로 성장했습니다. 예나 지금이나 도시가 성장하려면 상업 활동과 서비스 산업이 발달해야 하는데, 순례객이 모여드는 곳에 식당과 여관 등이 생기면서 중세 도시의 상업 활동이 점점 더 활발해졌죠.

순례객 때문에 점차 도시가 생겨났다니 신기하네요.

모든 중세 도시가 순례객 때문에 생긴 것은 아니지만 이 시기에 일어난 순례 열풍이 중세 도시의 성장에 큰 자극이 된 건 분명합니다. 특히 프랑스의 많은 도시가 이때 크게 발전합니다. 당시 유럽 사람들에게 가장 인기 있었던 순례지인 스페인의 산티아고 데 콤포스텔라에 가려면 반드시 프랑스를 거쳐야 했기 때문이죠.
뒤 페이지의 사진은 이때 생겨난 베즐레라는 도시의 모습입니다. 베즐레는 프랑스 중부 내륙에 자리한 작은 마을이었지만 산티아고 데 콤포스텔라로 가는 순례 열풍을 타고 크게 발전합니다. 도시 한복판을 길쭉한 길이 가로지르고 있어 마치 도시가 길을 따라 둘로 나뉜 듯 보이네요.

길이 직선으로 쭉 뻗어 있지 않고 구불구불하네요?

그렇죠. 자동차를 위해 닦은 반듯한 직선 길이 아닙니다. 언덕 능선
을 따라 자연스럽게 만들어진 오솔길이죠. 이 길은 베즐레가 자랑
하는 성 마들렌 성당으로 이어지는데, 길이 먼저 생기고 도시가 그
길을 따라 양쪽으로 커나갔다는 것을 잘 보여줍니다. 이처럼 산티
아고로 가는 길 위에는 20~30킬로미터 간격으로 베즐레와 같은 순
례자를 위한 도시들이 생겨납니다. 오른쪽 지도에 작은 점으로 표
시된 곳들이 이때부터 생겨난 중요한 도시입니다.

왜 하필 20~30킬로미터 간격인가요?

베즐레의 성 마들렌 성당으로 가는 언덕길을 하늘에서 내려다본 모습

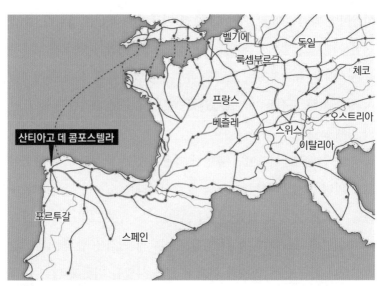

산티아고 데 콤포스텔라로 가는 순례길

이 시기 순례객은 걷거나 마차를 타고 이동해야 했는데 도보를 기준으로 하루에 이동할 수 있는 거리가 대략 그 정도였기 때문입니다.

순례객이 머무는 장소마다 도시가 생겨난 거군요? 고속도로에도 30킬로미터 간격으로 휴게소가 있는 것과 비슷하네요.

그러고 보니 고속도로 휴게소와 중세 마을은 비슷한 점이 또 한 가지 있습니다. 요즘 고속도로 휴게소들이 더 나은 서비스와 시설로 방문객을 끌려고 서로 경쟁한다는데, 중세 마을들도 순례객을 많이 끌어오려고 경쟁했거든요.

걷다 지치면 어차피 쉬어 가야 할 텐데 굳이 경쟁까지 할 필요가 있었을까요?

이왕이면 자기 마을로 와서 더 오래 머물기를 바랐던 겁니다. 순례객이 상당한 돈벌이가 된다는 걸 깨달은 각 지역의 영주와 성직자들은 이들을 유치하려는 노력을 아끼지 않았습니다. 특히 순례객들이 성물에 큰 관심을 가지고 있다는 것을 알고는 진귀한 성물을 얻기 위해 노력했죠.

중세 순례객들도 이왕이면 유명한 성물이 있는 도시를 거쳐 산티아고로 가려고 했습니다. 예를 들어 오툉이라는 도시는 나사로의 유골을 성물로 가지고 있었습니다. 나사로는 예수 그리스도가 살려낸 성인인데, 그래서인지 이 성물도 치유의 기적을 발휘한다고 알려졌습니다. 소문이 퍼지자 아프고 병든 사람을 비롯해 많은 순례객이 오툉으로 향했죠.

성물이 중요해지면서 이웃 마을끼리 성물을 훔치는 웃지 못할 일까지 벌어졌습니다. 훔친 측은 성인이 그걸 원했다고 둘러댔죠. 비슷한 성물을 가진 도시들은 서로 자기 도시의 성물이 진짜라며 다투기도 했습니다.

요즘에는 음식점들이 원조 경쟁을 하는데 중세에는 성물을 가지고 원조 경쟁을 했군요.

베즐레의 '성령이 깃드는 언덕'과 성 마들렌 성당 베즐레에서 가장 높은 지대는 '성령이 깃드는 언덕'이다. 언덕 위의 성 마들렌 성당이 눈에 띈다. 이 성당은 1147년 제2차 십자군 원정의 출정식이 열린 곳으로 유명하다.

| 새로운 밀레니엄에 일어난 건축 붐 |

지금으로서는 이해하기 어렵지만 중세에는 성물에 대한 관심이 정말 컸으니까요. 아래 사진에 보이는 베즐레의 경우도 그렇습니다. 베즐레는 막달라 마리아의 유해를 성물로 가지고 있는 덕분에 순례객이 모여들어 상당히 큰 도시로 성장합니다. 그 과정에서 몰려드는 순례객을 위해서 도시 규모에 비해 거대한 교회를 지었죠. 이러한 이유로 12세기 초에 지어진 성 마들렌 성당은 베즐레의 언덕 꼭대기에 웅장한 모습으로 우뚝 서 있습니다.

멀리서 이 모습을 본 순례자들에게는 엄청난 감동이었겠군요.

정말 그랬을 겁니다. 그리고 성 마들렌 성당 같은 대규모 교회는 대부분 조각으로 장식되었기 때문에 건축과 미술에 대한 수요도 덩달아 생겨났습니다. 순례길을 따라 계속해서 등장하는, 조각으로 장식된 성당 건축은 일종의 볼거리로 기능했으니 순례자들은 지친 발걸음을 한결 수월하게 재촉할 수 있었겠죠.
앞으로는 본격적으로 이 시기, 그러니까 11~12세기의 미술을 살펴

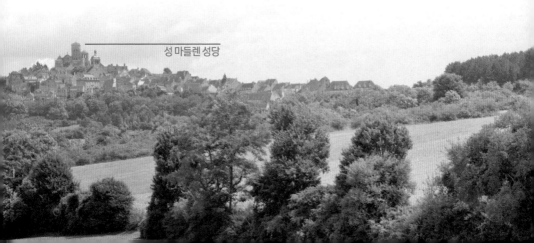

성 마들렌 성당

보게 될 텐데요, 이때의 미술을 다른 이름으로 로마네스크 미술이라고 부릅니다. 로마의 영광을 알리는 웅장하고 거대한 석조 건물이 다시 유럽 땅에 지어지고 로마 건축이 보여주었던 독특한 아치도 되살아나죠. 로마네스크라는 용어 자체가 로마식, 로마풍이라는 의미니까요.

로마네스크 미술은 산티아고 데 콤포스텔라로 향하는 순례길에서 아주 독특한 건축과 새로운 조형 세계를 뽐냅니다. 그 모습은 특히 조각을 통해 잘 드러나죠. 다음 강의에서는 순례길을 따라 걸으며 개성 넘치는 로마네스크 미술의 면면을 살펴보겠습니다. 그럼 이제부터 본격적으로 산티아고 데 콤포스텔라를 향해 길을 떠나보도록 합시다.

중세에는 순례 열풍으로 인해 지역과 지역, 사람과 사람 사이의 문화적 교류가
활발해졌다. 그 결과 11세기 유럽의 주요 도시들은 활기를 띠었고 대규모 성당이
세워졌다. 중세에 인기를 끌었던 성지로는 예루살렘과 산티아고 데 콤포스텔라가 있다.

중세 기독교 중세 유럽인의 생활 전반을 지배한 거대한 기준.

성지 순례 열풍 서기 1000년이 무사히 지난 뒤 중세인들은 다음 천 년을 준비하며 기독교 신앙의

결정체인 성지 순례를 떠났다.

원인 죄를 용서받고 죽은 뒤 천국에 가기 위함.

성지 기적이 일어난 곳, 성인의 유해나 성물이 있는 곳.

예 예루살렘, 로마, 베네치아, 산티아고 데 콤포스텔라

결과 지역 간 왕래가 활발해지면서 유럽 사회와 문화가 변화함.

성물 숭배 중세 기독교뿐 아니라 현대에도 나타남.

예 카바의 검은 돌: 이 성물을 보기 위해 매년 하지 기간에는

약 150만 명의 이슬람교도가 메카로 몰려든다.

최고의 성지, 기독교 최고의 성지로, 예수가 태어나고 부활한 장소.

예루살렘 **예루살렘 순례의 결과** 11세기 말에 시작된 이슬람과 기독교 세력 사이의 십자군 전쟁.

⇒ 이슬람 세력이 지배하던 예루살렘을 되찾으려는 십자군 원정이 시작됨.

성장한 도시들 순례길을 따라 많은 도시가 성장함.

예 베즐레 등 프랑스의 중세 도시들

로마네스크 로마식, 로마풍이라는 의미로 11~12세기 중세 미술을 가리키는 용어.

여행과 질병은 자신을 반성하게 한다는 공통점이 있다.

—다케우치 히토시

03 길 위에서 탄생한 로마네스크

#생 미셸 데길레 예배당 #생트 푸아 성당 #생 피에르 수도원
#퐁트네 수도원 #산티아고 데 콤포스텔라 대성당

산티아고 데 콤포스텔라, 아직 도시 이름이 좀 낯설죠? 그렇지만 뜻을 알면 금방 이해가 될 겁니다. 산티아고는 '야고보 성인'이라는 뜻인데요, 성인을 뜻하는 '세인트Saint'와 예수의 열두 제자 중 한 사람인 야고보의 스페인식 표현 '야고Yago'가 합쳐진 말이에요. 콤포스텔라는 '별의 들판'이라는 뜻입니다. 합치면 야고보 성인의 별이 빛나는 들판이라는 의미가 되지요.

와, 정말 낭만적인 이름이네요. 그런데 이곳은 왜 유명해졌나요?

산티아고 데 콤포스텔라가 성지로 부상한 것은 800년경에 이곳에서 야고보 성인의 유해가 발견되었기 때문입니다. 일설에 따르면 야고보 성인이 예루살렘에서 순교한 후 제자들이 빈 배에 시신을 실어 보냈는데 그 배가 스페인 해안까지 떠내려왔다고 해요. 야고

보 성인은 살아생전 선교 활동을 펼쳤던 스페인 갈리시아 지방에 묻히고 싶다고 말했다니 이 이야기가 진짜라면 야고보 성인의 소원 이 이루어진 셈입니다.

아무튼 갈리시아 지방 어딘가에 묻혔다고 전해오던 야고보 성인의 시신을 찾게 된 경위가 재미있습니다. 어느 날 별빛이 야고보 성인 의 시신이 묻힌 곳을 비추었다는 전설이 전해오죠. 그 뒤로 성인의 유해가 산티아고 데 콤포스텔라에 있다는 말을 들은 사람들이 줄 지어 모여들기 시작합니다. 그 수가 얼마나 많았는지 프랑스, 독일, 영국, 이탈리아 등 유럽 각지에서 스페인 땅끝 마을인 산티아고 데 콤포스텔라까지 가는 길이 생기고 그 길을 따라 도시까지 생겼죠.

저에게는 1000년 전이든 500년 전이든 다 옛날로 느껴지지만 당대 사람으로서는 얼마 전 생겨난 따끈따끈한 성지가 다른 곳보다 더 신비롭게 느껴졌겠네요.

| 구원으로 향하는 길: 산티아고 순례길 |

참고로 우리나라의 제주 올레길도 산티아고 데 콤포스텔라로 가는 순례길에서 아이디어를 얻은 거라고 합니다. 스페인의 1000년도 더 된 길이 제주도에까지 영향을 주었다는 사실이 신기하지 않나요? 지금도 산티아고 순례길 걷기를 인생의 버킷 리스트로 꼽는 사람이 많습니다.

새로운 길이 만들어질 정도로 큰 영감을 주는 길이라니 저도 한번 걸어보고 싶네요.

산티아고 데 콤포스텔라로 가는 순례길의 경로는 매우 다양하지만 그중 프랑스에서 출발하는 네 갈래 길이 유명합니다. 흥미롭게도 이 길들은 이미 중세에 나온 '가이드북'에도 소개되어 있습니다.

중세에 산티아고 순례길에 대한 가이드북이 있었다고요?

그렇습니다. 12세기에 산티아고로 가는 순례길이 대대적으로 유행하면서 충실한 여행 안내서가 몇 종류 나왔습니다. 그중에서 에므리크 피코Aymeric Picaud라는 수도사가 쓴 책이 유명한데, 이 책에는 순례길 곳곳의 숙소뿐만 아니라 식당에 대해서도 소상하게 적혀있어 중세판 미쉐린 가이드라고 불리기도 합니다.

프랑스에서 산티아고 데 콤포스텔라로 가는 네 갈래 길

그 책에 따르면 프랑스에서 산티아고로 떠나는 순례길은 크게 네 갈래입니다. 첫 번째 길은 파리에서 출발해 오를레앙과 투르를 지나는 길입니다. 두 번째는 베즐레에서 시작해서 리모주와 페리괴를 지나고, 세 번째는 르퓌에서 시작해서 콩크와 무아삭을 거치죠. 마지막 네 번째 길은 프랑스 남부의 아를에서 시작해서 툴루즈를 지나는 길입니다. 이 네 길은 피레네산맥을 넘어 스페인으로 들어가면서 모두 푸엔테 라 레이나에서 만납니다. 이렇게 하나로 합쳐진 길은 산티아고 데 콤포스텔라로 들어가죠.

오른쪽 사진은 산티아고 순례길의 풍경입니다. 아주 평화로워 보이죠? 하지만 중세 시대에는 결코 녹록한 여정이 아니었을 겁니다. 지금이야 비행기나 기차를 타고 원하는 출발지까지 가서 순례를 시작하면 되지만 중세 시대에는 자신의 집 앞에서부터 오로지 두 발로 걸어가야 했으니까요.

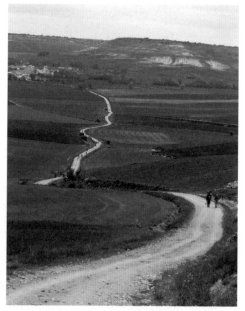

그러게요. 요즘에는 산티아고에 걸어서 가더라도 되돌아올 때는 기차나 비행기를 탈 수 있지만 중세인은 돌아올 때도 다시 걸어야 했을 테고요.

맞습니다. 등짐을 지고 하루하루 걸어 산티아고에 가야 했고 순례를 마친 후에도 걸어서 집으로 돌

산티아고 순례길 풍경 먼 과거부터 순례객들은 평화롭게 펼쳐진 풍경을 따라 걸으며 마음의 위안을 찾고 신앙심을 다졌을 것이다.

아와야 했으니 최소한 몇 달, 길면 몇 년이 걸리는 엄청난 여정이었겠죠. 프랑스 내륙을 가로질러 스페인까지 가는 거리만 해도 대략 800~900킬로미터여서 약 40일이 걸리고, 스페인에 들어가서 산티아고로 가는 길도 800킬로미터나 되니 또 40일이 걸립니다. 게다가 여행 중 도적을 만날 수도 있고 병들어 죽을 수도 있죠. 이렇게 위험천만한 길이었지만 많은 중세인은 순례를 통해 구원을 받을 수 있다는 일념으로 용기를 내어 먼 길을 나섰습니다.

| 산티아고 순례길 걷기 |

이제 본격적으로 산티아고 순례길을 따라 걸어보도록 하겠습니다. 프랑스를 통해 산티아고로 들어가는 네 갈래 길 중 세 번째 길을 선택하죠. 르퓌에서 출발해서 콩크, 무아삭을 거쳐 산티아고 데 콤포스텔라로 향하는 길입니다.

실제로 산티아고로 가는 길을 따라 생겨난 도시들에 들르겠네요.

그렇습니다. 우리가 살펴볼 르퓌 길에는 아름다운 성당과 수도원이 많고 번화한 도시는 별로 없어서 지금도 많은 순례객이 이 길을 따라 산티아고로 향합니다. 이 길은 중세에는 '비아 포디엔시스'라고 불렸고, 요즘에는 'GR 65'라는 트래킹 전용 도로로 명명되었습니다. 이 고색창연한 길을 따라 들어선 건축과 조각 작품들을 보며 중세 순례객이 느꼈을 감동을 간접 체험해봅시다.

르퓌	생 미셸 데길레 예배당	
콩크	생트 푸아 성당	200km
무아삭	생 피에르 수도원	200km
푸엔테 라 레이나		350km
산티아고	산티아고 데 콤포스텔라 대성당	650km

위의 표는 앞으로 우리가 따라갈 여정입니다. 르퓌에서 콩크로, 다음으로는 무아삭에 들른 뒤 산티아고 데 콤포스텔라로 들어가지요. 그럼 먼저 르퓌로 갈까요? 르퓌는 최초의 프랑스인 순례자를 배출한 곳이기도 해서 첫 번째 순례지로 삼기에 안성맞춤인 곳입니다.

| 르퓌: 바늘 위의 생 미셸 |

최초의 프랑스인 순례자라니 누구인가요?

생 미셸 데길레 예배당, 969년, 르퓌

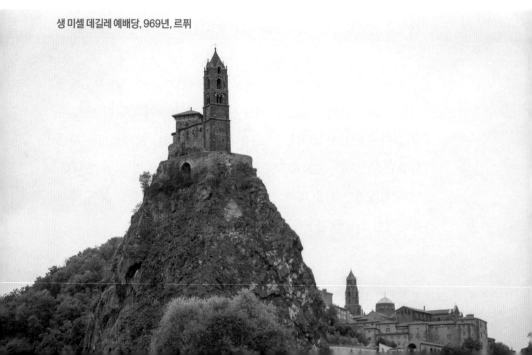

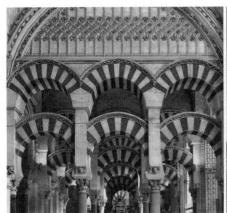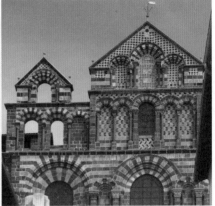

코르도바의 그랜드 모스크, 스페인(왼쪽) 르퓌 대성당(오른쪽)

기록에 따르면 프랑스인 중 최초로 스페인 성지 순례를 간 사람은
르퓌 지역의 주교인 고데스칼크입니다. 고데스칼크 주교는 951년경
산티아고 데 콤포스텔라에 다녀왔습니다. 순례에서 돌아온 뒤 무사
히 순례를 마친 것에 감사하며 왼쪽 아래 보이는 생 미셸 데길레 예
배당을 건립했죠.

특이하게 우뚝 솟은 언덕 위에 지어졌네요? 언덕 모양에 첨탑이 더
해져서 더욱 높고 가파르게 보여요.

그렇죠? 지형 자체가 바늘처럼 뾰족한 형태라서 '바늘 위의 생 미
셸'이라는 이름이 붙어 있습니다. 생 미셸 데길레 예배당은 산티아
고 데 콤포스텔라 순례의 증거로 지어진 셈이니 우리의 순례 체험
출발지로 적절한 곳입니다.
위의 사진을 보세요. 르퓌 시내에 자리한 대성당도 매우 독특하게
생겼습니다. 르퓌의 주교 고데스칼크가 스페인에 다녀왔다는 걸 적

극적으로 나타내려고 했던 것 같아요. 성당 정면에는 스페인 코르도바의 그랜드 모스크처럼 아치가 연이어 있는데, 색깔 돌을 활용한 방식도 닮았습니다.

고데스칼크 주교는 요즘 말로 하면 '쿨한' 사람이었나 봐요. 다른 문화를 받아들여서 성당을 장식했으니 말이죠.

그렇게도 볼 수 있겠네요. 어쩌면 종교는 달랐지만 당시의 선진 문물이었던 스페인의 이슬람 문화에 대한 동경이 적지 않았을 겁니다. 독특한 자연 경관과 이국적인 성당이 자리한 르퓌는 산티아고 데 콤포스텔라로 가는 순례객의 발길이 끊이지 않는 곳입니다. 특히 독일이나 스위스에서 출발한 순례객들에게는 이곳이 스페인으로 가는 지름길이지요.
이제 르퓌를 떠나 200킬로미터 정도 걸어가면 우리의 다음 목적지, 콩크에 도착하게 됩니다.

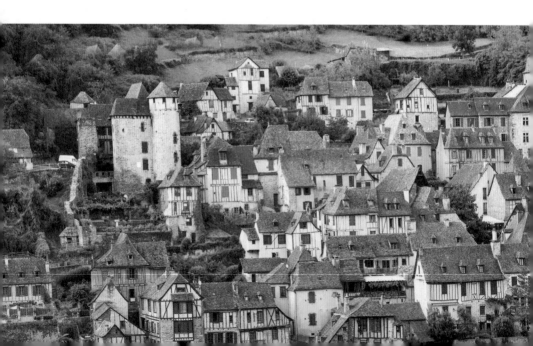

| 콩크의 산타 페 |

콩크 역시 중세 순례객들이 수없이 거쳐간 도시입니다. 아래의 사진에서 전경을 보면 구불구불한 피레네산맥 안으로 접어드는 느낌이 들죠? 이곳에는 생트 푸아라는 성당이 있습니다. 생트 푸아는 스페인어로 '산타 페'라고 하는데, 우리말로는 믿음의 성녀라고 부릅니다.

생트 푸아라고 하니 낯설었는데 산타 페라고 하니 한결 친근하게 느껴져요.

그렇네요. 이 생트 푸아 성당은 300년경에 순교한 믿음의 성녀의 시신이 안치된 곳입니다. 성녀의 유해가 기적을 발휘한다고 알려지면서 순례객이 몰려들자 이곳 사람들은 8~9세기에 지은 낡은 성당을 허물고 11세기 후반부터 새로운 성당을 건축했지요. 순례자를

생트 푸아 성당이 있는 콩크의 모습

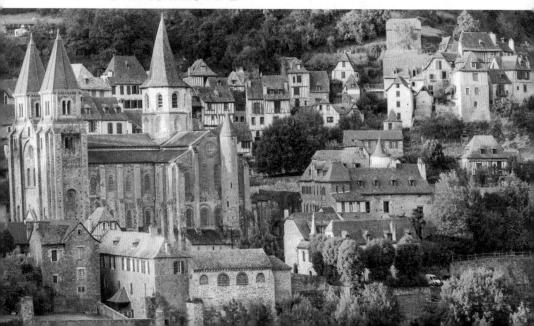

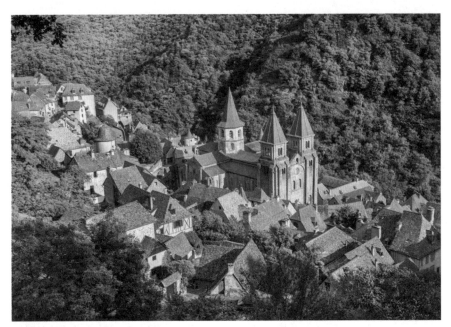

생트 푸아 성당, 11세기 후반, 콩크

위해 지었으니 생트 푸아는 전형적인 맞춤형 순례자 성당이라고 할
수 있습니다. 성당 안으로 들어가면 오른쪽 사진과 같이 장대한 모
습이 펼쳐집니다. 로마네스크 건축의 특징인 아치가 한없이 이어지
죠. 신도석 좌우와 앞쪽 제단에 층층이 자리한 아치가 보입니다.

그런데 아치가 로마 건축의 특징이라는 것은 어떻게 아나요?

고대 로마의 대표적인 건축물 콜로세움을 보면 확실히 알 수 있습
니다. 뒤 페이지의 사진을 보세요. 아치가 건물 전체를 빙 두르고
있죠?
생트 푸아 성당은 순례의 목적지인 산티아고 데 콤포스텔라 대성당

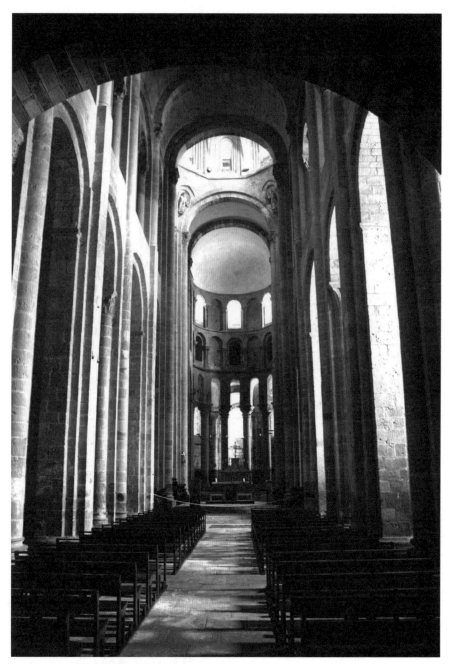

생트 푸아 성당 내부

과 거의 같은 시기에 지어졌습니다. 그래서인지 모습도 비슷해요. 두 성당이 거의 똑같이 생겼다는 게 아래 평면도를 보면 나타납니다. 물론 생트 푸아가 있는 콩크는 규모가 작은 도시이기 때문에 성당도 작게 지은 편입니다. 산티아

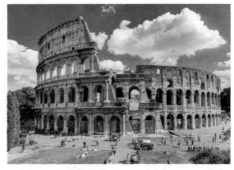

콜로세움, 70~80년경, 로마

고 데 콤포스텔라 성당의 딱 절반 너비로 지었어요. 십자가 모양의 성당 구조도에서 가로축 기둥을 세어보면 생트 푸아가 6개, 산티아고 데 콤포스텔라가 12개입니다. 하지만 높이만큼은 두 성당이 같습니다.

생트 푸아는 천장 높이가 약 22미터 정도인데 여기에서 무시할 수 없는 웅장함이 나옵니다. 게다가 천장이 석조로 되어 있어요. 석조 건축은 목조 건축에 비해 화재의 위험이 적고 음향효과가 뛰어납

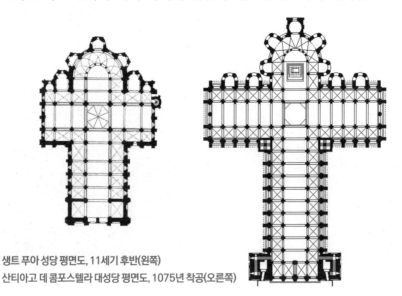

생트 푸아 성당 평면도, 11세기 후반(왼쪽)
산티아고 데 콤포스텔라 대성당 평면도, 1075년 착공(오른쪽)

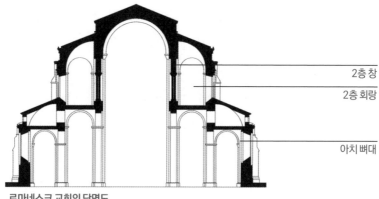

2층창

2층 회랑

아치 뼈대

로마네스크 교회의 단면도

니다. 특히 그레고리안 성가로 미사를 진행한 중세에는 음향효과가 더욱 중요했죠. 미학적으로도 통일감 있는 모습을 보였고요.

하지만 돌처럼 무거운 재료로 높은 건축물을 짓는 일은 매우 어렵지 않나요?

그래서 고안한 방법이 아치와 2층 회랑입니다. 기둥과 기둥 사이를 모두 아치 뼈대로 연결해서 무게를 버티게 했고, 회랑을 2층으로 만들었어요. 이렇게 회랑을 2층으로 쌓아 올리면 위 단면도에 나타나 있듯 아치를 더 많이 활용하게 되어 석조 건축을 지탱할 수 있지만 한 가지 문제가 생깁니다. 건물의 2층에 낸 창이 막혀버린다는 거죠. 그래서 로마네스크 성당 안에 들어가 보면 실내가 어둡습니다. 빛이 풍부하게 들어오지 못해요. 바실리카 건축의 특징이었던 밝고 명랑한 내부가 사라지면서 어둡고 칙칙한 세계로 변하죠. 물론 이 문제는 고딕 건축에서 해결됩니다. 뒤에서 살펴보겠지만 고딕 건축은 내부가 거의 창으로 뒤덮여 있기 때문에 밝거든요.

초기 기독교의 바실리카에서 로마네스크, 고딕을 거치면서 건축의 내부가 밝아졌다 어두워졌다 다시 밝아지는 거네요.

그런 셈입니다. 건축 기법과 매우 밀접한 관련이 있는 변화죠. 참고로 말씀드리자면 로마네스크 양식은 지역성이 강합니다. 통일된 양식이 없고 지역마다 개성이 강하다는 의미죠. 그런데 이렇게 개성이 강한 와중에도 순례자를 위한 몇몇 성당은 공통적인 특징을 지니고 있습니다.

성당의 제단 쪽, 그러니까 앱스라고 부르는 곳인데요, 정확히는 앱스 뒤쪽의 원형 회랑입니다. 순례객은 미사가 진행되고 있어도 전혀 방해받지 않고 원형 회랑을 따라 교회 내부를 둘러볼 수 있지요. 생트 푸아도 마찬가지입니다. 아래 평면도의 윗부분을 보면 반원형의 원형 회랑이 있습니다. 규모는 작지만 순례자를 위한 성당답게 원형 회랑이 갖추어져 있어서 순례객이 돌아보기 편하지요.

생트 푸아 성당을 찾은 순례객에게 가장 인기 있는 볼거리는 오른쪽 사진에 보이는 성녀 푸아의 조각입니다.

정말 화려한 조각이네요!

그렇습니다. 나무 조각을 순금과 금은보화로 장식했죠. 이 안에는 실제로 성녀의 유해가 들어 있다고 해요. 여기저기

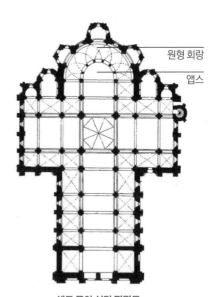

원형 회랑
앱스

생트 푸아 성당 평면도

박혀 있는 보석은 이곳을 방문한 순례객이 봉헌한 것들입니다. 지금도 계속 장식이 추가되고 있죠. 뒤 페이지 사진의 모습처럼 성녀의 축일에 맞추어 이 조각을 앞세우고 도시를 행진하기도 합니다.

성녀 푸아를 기리는 성당이 있는 곳이니 도시 전체가 함께 축일을 기념하나 봅니다.

그렇습니다. 성녀의 유해 덕분에 순례객의 발길을 끌었고 그로 인해 도시가 발전했으니 도시 전체가 축일을 기념하는 것도 이상한

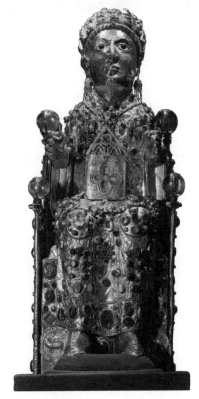

성녀 푸아의 조각상, 10세기경, 콩크

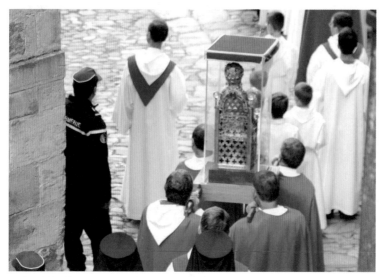

성녀 푸아의 날을 기념해 행진하는 성직자들

일은 아니죠. 생트 푸아 성당에는 성녀 푸아의 조각 외에도 많은 조
각 작품이 있습니다. 성당 밖으로 나가보죠. 생트 푸아 성당의 입구
에 서면 무엇보다도 현관 위에 새겨진 조각들이 눈길을 끕니다.

두 개의 커다란 문 위에 반원형 조각이 있네요.

저 반원형 공간을 '팀파눔'이라고 합니다. 팀파눔은 물론 기둥과 벽
에 모두 촘촘하게 조각이 들어가 있죠. 팀파눔 아래에는 수평으로
누운 상인방이 있고, 그 아래에는 상인방의 중심을 지탱하는 중간
기둥이, 양쪽에는 문을 끼우는 기둥인 문설주가 있습니다. 속죄와
참회를 위해 순례를 떠난 사람들에게 가장 가깝게, 그리고 강렬하
게 다가왔던 주제를 팀파눔 조각으로 표현했네요. 바로 최후의 심
판 장면입니다.

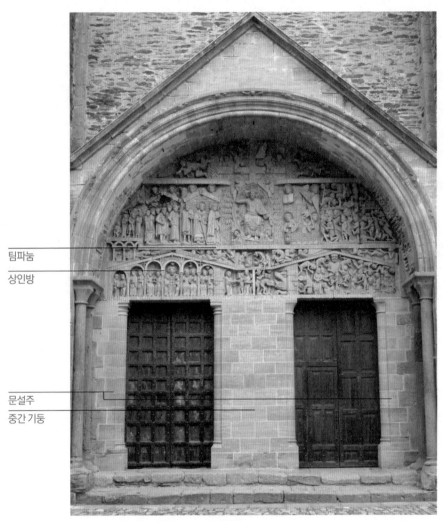

팀파눔

상인방

문설주

중간 기둥

생트 푸아 성당의 정면 조각, 1130년경, 콩크

| 생트 푸아의 팀파눔 |

팀파눔의 가운데는 오른쪽 손으로는 천국을, 왼쪽 손으로는 지옥을
가리키는 예수가 자리하고 있습니다. 세부를 볼까요?

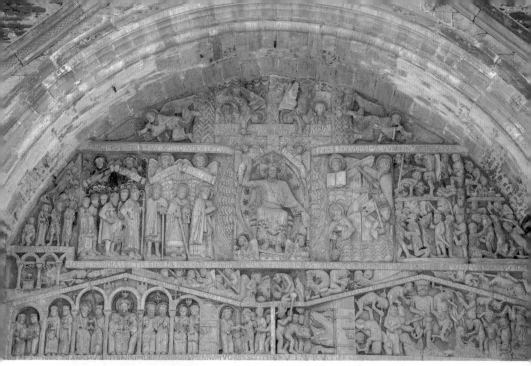

생트 푸아 성당의 팀파눔 조각과 상인방, 1130년경, 콩크

예수 주위로는 성모 마리아와 천사, 성인들이 새겨져 있습니다. 왼편에 손을 모으고 기도하는 여인이 성모 마리아겠죠. 날개를 단 천사들은 예수의 주위를 에워싸고 있습니다. 순례자를 비롯한 신자들은 이들의 세계에 편입되고 싶은 열망과 동시에 공포심을 느꼈을 겁니다. 팀파눔 아래 오른쪽에는 무시무시한 지옥도가 펼쳐져 있거든요. 정말 직설적이고 공포스러운 장면이죠?

네, 지옥이 바로 펼쳐지는 것도 아니고 괴물의 입속으로 던져지다시피 하네요. 요즘처럼 영상 매체가 발달하지도 않은 시대에 이런 생생한 조각이라니, 정말 무섭게 느껴졌을 것 같아요.

그렇습니다. 게다가 지옥 바로 옆에는 천국의 모습을 새겨놓아서

두 모습이 더욱 대조되죠. 당시 중세인의 반응을 엿볼 수 있는 힌트도 이 조각 안에 들어 있습니다. 아래 사진은 팀파눔의 바깥 테두리 부분을 확대한 겁니다. 귀엽게 생긴 조각이 있죠? 사람들이 띠 뒤에 숨어서 눈만 빼꼼 내밀고 있는 모습입니다. 해석은 분분하지만 성당 앞에 선 순례자들이 최후의 심판 장면을 살피는 모습으로 해석할 수 있습니다.

중세 안에서만 따지자면 조각은 건축보다 늦게 발전했습니다. 로마 제국 이후 건축에 대한 관심은 미미하게나마 이어졌지만 조각의 경우는 달랐거든요. 기독교를 믿으면서, 사람들은 우상 숭배에 대한 경계심 때문에 조각을 매우 소극적으로 활용합니다. 그러다가 건축물을 장식하는 용도로 아주 제한적으로 다시 제작하게 되었죠. 11세기 조각은 문 위의 팀파눔에, 아니면 기둥 위에만 겨우 들어갔습니다. 실제로 이때는 전문 조각가가 따로 존재하지 않았고 건축가, 석공 등이 조각까지 도맡았다고 해요. 완성된 작품을 봐도 기법이 매우 단순해서 벽이나 기둥 같은 건축 구조물과 잘 구분이 가지 않을 때도 있습니다.

생트 푸아 성당의 팀파눔 테두리 부분

하지만 콩크의 생트 푸아 성당에 새겨진 대규모 조각을 보면 조각에 대한 관심이 새롭게 다시 생겨나고 있다는 사실을 알 수 있습니다.

그러게요. 조각을 통해 직접적인 메시지를 전달하려는 의지가 느껴져요. 글을 모르는 사람들도 이 조각을 보고 '죄를 지으면 저렇게 무서운 지옥에 가겠구나' 하는 공포심을 느꼈을 것 같고요.

그렇습니다. 그게 중세 성당 조각의 기능이에요. 글을 모르는 신도들에게 기독교 교리를 알렸지요. 이런 조각을 순례 중에 계속 만나게 될 겁니다.

그럼 이제 우리는 생트 푸아 성당을 지나 다음 목적지로 발걸음을 옮겨야 합니다. 콩크에서 서남쪽으로 200킬로미터가량 내려가면 등장하는 무아삭이라는 곳이죠. 프랑스 남부에 위치한 무아삭에서 살펴볼 건축물은 교회가 아니라 수도원입니다.

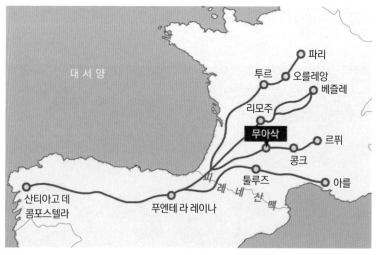

무아삭의 위치

| 무아삭: 로마네스크 조각의 보고 |

앞서 900년대 사회에는 종말론적 위기감이 감돌았다고 언급했는데요, 그런 분위기는 교회의 타락과도 관련 있었습니다. 현대와 달리이 시기에는 사제가 결혼도 하고 자식까지 낳았습니다. 성당이 마치 자기 것인 양 자식에게 고스란히 물려주기도 했어요.

한마디로 종교의 타락이 극에 달했군요.

하지만 어둠이 깊어질수록 새벽은 가까워지는 법이죠. 1000년을 전후해 프랑스 클뤼니 지방의 수도원을 중심으로 개혁적인 움직임이 시작됩니다. 이 움직임은 곧 유럽 전체로 뻗어 나가 수도원 개혁 운동의 바람이 됐어요. 클뤼니 수도원은 세속적인 부와 권력을 멀리하고 기도를 통해 종교적 가치를 추구했습니다. 이러한 운동은 곧많은 사람의 지지를 받았고 이 정신을 이어받아 유럽 곳곳에 클뤼니 수도회 소속 수도원이 들어섰습니다. 지금부터 소개할 무아삭의 생 피에르 수도원이 대표적인 예입니다.

생 피에르 수도원은 원래 7세기 중엽에 세워졌지만 클뤼니 수도회에 속하게 되면서 로마네스크 양식으로 새롭게 지어졌습니다. 지금과 같은 모습으로 재건된 것은 1115~1130년의 일입니다.

뒤 페이지의 사진을 보세요. 보다시피 독특한 구조인 생 피에르 수도원 곳곳에는 아주 다양한 조각들이 새겨져 있습니다. 예수의 일대기, 성경 속 일화, 성인들의 모습부터 새와 동물 조각까지 그 주제가 각양각색이죠.

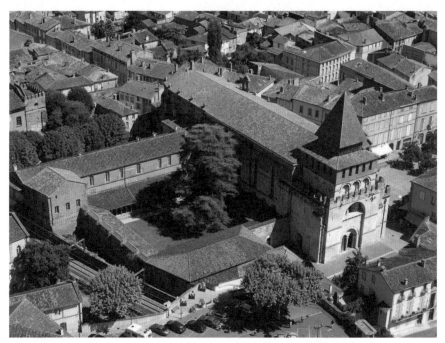

생 피에르 수도원, 1115~1130년, 무아삭 전체적으로 'ㅁ'자 형태를 하고 있어 독특하다. 수도사들의 공간과 생 피에르 성당이 합쳐져 있는 모습이다. 나지막한 높이로 주위 건물과 조화를 이룬다.

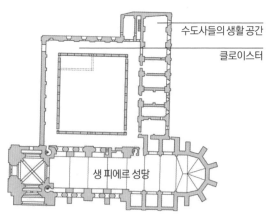

수도사들의 생활 공간

클로이스터

생 피에르 성당

생 피에르 수도원 평면도

| 하느님의 세계로 들어서다 |

우선 입구부터 볼까요? 유럽에 가서 오래된 교회와 마주치면 반드시 입구부터 자세히 살펴봐야 합니다. 성당이나 입구의 조각은 '여기서부터 하느님의 세계가 열린다'는 메시지를 분명히 보여주거든요. 성당의 문을 통과하면 하느님의 공간, 천국 같은 신성한 공간이 열립니다. 아래의 사진은 생 피에르 수도원 성당의 입구입니다. 생 피에르 수도원 성당의 팀파눔 조각은 전형적인 중세 팀파눔입니다.

전형적인 중세 팀파눔이라는 게 뭔가요?

예수와 신약성경 4복음서의 저자 네 명이 등장하는 것이 당시 가장 많이 제작된 팀파눔 조각 양식이거든요. 앞서 콩크의 생트 푸아 성당에서 봤던 최후의 심판 조각과는 다른 주제를 다루고 있죠?

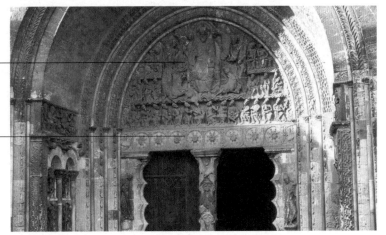

팀파눔

상인방

생 피에르 수도원 입구, 1115~1130년경, 무아삭 벽 안으로 움푹 들어간 문이 터널이나 동굴 같은 인상을 준다. 문 위의 반달 모양 팀파눔과 문설주, 문 양옆에는 빼곡하게 조각이 새겨져 있다.

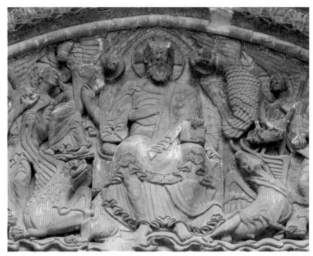

생 피에르 수도원 성당 팀파눔 일부 가운데 앉아 있는 예수를 중심으로 천사, 독수리, 황소, 사자가 새겨져 있다. 예수와 독특한 자세로 표현된 네 상징물이 어우러져 위엄 있는 분위기를 풍긴다.

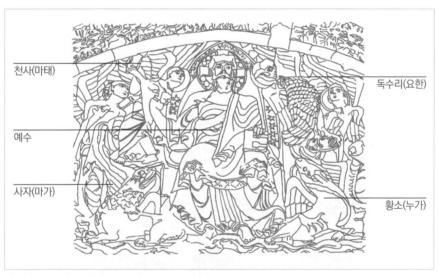

생 피에르 수도원 성당 팀파눔 도해

그러면 총 다섯 명의 인물이 눈에 띄어야 하지 않나요? 제 눈에는 주인공이 한 명뿐인 조각으로 보여요.

성인	영어식 이름	상징
마태 (마태오)	Matthew	천사
요한	John	독수리
누가 (루가)	Luke	황소
마가 (마르코)	Mark	사자

그렇게 볼 수도 있겠네요. 나머지 인물들을 찾아봅시다. 왼쪽의 사진을 보세요. 우선 중앙에 정좌하고 있는 사람이 주인공, 즉 예수라는 건 아시겠지요? 예수 주위를 둘러싸고 있는 동물들이 바로 마태복음, 요한복음, 누가복음, 마가복음의 저자 네 명을 상징합니다. 이들이 쓴 복음서는 저마다 특징을 지니고 있는데요, 예를 들어 마가복음은 사자의 울음소리처럼 우렁찬 어조를 사용하고 마태복음은 인간으로서의 예수의 모습을 자세히 묘사합니다. 그래서 각 복음의 저자를 사자와 천사 등으로 나타낸 거죠.

왼쪽 위부터 시계 방향으로 천사, 독수리, 황소, 사자입니다. 유럽의 성당 조각에 이 상징물들이 새겨져 있으면 무조건 4복음서를 뜻한다고 보면 됩니다.

| 마리아의 방문이 전하는 감동 |

팀파눔 양옆의 벽면에도 뒤 페이지의 사진처럼 독특한 조각이 새겨져 있습니다.

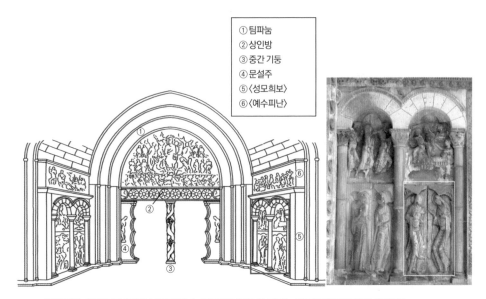

① 팀파눔	
② 상인방	
③ 중간 기둥	
④ 문설주	
⑤ 〈성모희보〉	
⑥ 〈예수피난〉	

생 피에르 수도원 성당 정문 조각 배치도 오른쪽 벽면의 맨 위에는 긴 띠 모양의 조각이, 아래에는 아치 형태의 조각이 두 장면으로 나뉘어 조각되어 있다.

한 벽면을 하나의 장면으로 처리한 게 아니네요? 칸칸으로 나뉘어 있어요.

그렇습니다. 위 사진에 표시한 조각을 보세요. 두 사람이 서 있네요. 성모 마리아와 그 친척 엘리자베스의 만남입니다. 자신이 예수 그리스도를 잉태했다는 사실을 믿을 수 없었던 마리아에게 천사는 친척 엘리자베스의 이야기를 들려줍니다. 늙어서 아이를 임신할 수 없을 거라고 했던 엘리자베스도 아이를 갖게 되었으니 마리아에게 일어난 기적도 가능하다는 말이었죠.

오른쪽의 조각은 마리아가 엘리자베스를 방문한 순간을 묘사한 것입니다. 마리아가 엘리자베스에게 인사를 건네자 엘리자베스의 배 속에 있던 아기가 "기쁨으로 뛰놀았다"고 합니다. 그래서 엘리자

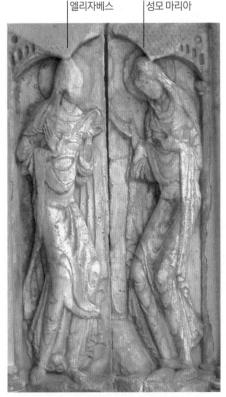

엘리자베스 | 성모 마리아

'마리아와 엘리자베스', 생 피에르 수도원 성당 입구 오른쪽 벽면, 1115~1130년경

베스는 마리아가 임신한 아기가 예수 그리스도라는 사실을 확신하지요. 자연히 엘리자베스는 깜짝 놀라는 모습으로 표현되어 있습니다. 참고로 이때 엘리자베스가 잉태한 아기는 훗날 예수에게 세례를 주는 세례자 요한입니다.

세례자 요한이 배 속에서부터 예수 그리스도를 알아본 거군요. 재미있는 이야기네요.

여기서 두 여인의 몸은 비정상적으로 길쭉하고 옷주름도 물결치듯 퍼져 나가 현실감이 없어 보입니다. 그러나 손의 움직임이나 마주한 자세 등을 통해 두 여인이 만나는 순간을 생동감 있게 잡아내고 있지요.

정말 두 여인이 마주 보고 반갑게 인사를 나누는 것 같아요.

얼굴 부분의 세부 묘사는 오랜 세월에 지워져 아쉽습니다. 하지만 손동작이나 몸짓만으로도 여전히 활력이 넘쳐납니다.

지금까지 무아삭의 생 피에르 수도원 정문 조각을 간단히 살펴보았습니다. 하지만 이렇게 기독교 교리에 충실한 모범적인 조각만 있다

면 이곳 무아삭까지 오지 않았을 겁니다. 이제부터 진짜 독특한 조각 작품들을 보겠습니다. 생 피에르 수도원의 클로이스터로 가보죠.

| 클로이스터, 장인의 개성을 담다 |

클로이스터가 뭔가요?

수도사들의 공간인 안뜰을 둘러싼 'ㅁ'자 모양의 복도를 뜻합니다. 클로이스터는 보통 회랑이라고 번역하지만 그보다는 '봉쇄 회랑'이라는 번역이 더 느낌을 살린 말입니다.

중세 수도원은 크게 성당과 수도사들의 생활 공간으로 구성되어 있습니다. 수도사들은 수도원 안에서 모든 생활을 꾸려나가야 했기 때문에 수도원 안에는 기숙사, 식당, 회의실 등 다양한 공간이 필

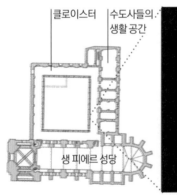

클로이스터 | 수도사들의 생활 공간

생 피에르 성당

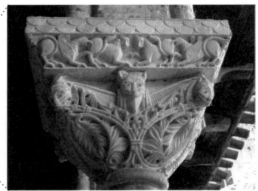

생 피에르 수도원 클로이스터 주두 조각 조각의 위쪽에는 날개 달린 사자와 흡사한 조각이, 아래쪽에는 정체를 알 수 없는 기묘한 괴물이 새겨져 있다. 모든 조각은 매우 정교한 솜씨로 제작되었다.

요했습니다. 이런 다양한 생활 공간을 한데 묶을 수 있는 곳이 바로 클로이스터였습니다. 그리고 수도사들은 클로이스터 안에 있는 넓은 뜰을 바라보며 답답함도 해소하고 명상에 잠길 수도 있었겠죠. 그만큼 아름다운 공간임은 말할 것도 없고요. 이 때문에 중세 수도원의 미학은 클로이스터에 집중되어 있다고 할 수 있습니다. 아래에 보이는 공간이죠.

이 클로이스터 곳곳에는 아담과 이브, 카인과 아벨 같은 구약성경의 이야기와 성인의 생애 등 기독교와 관련된 일화를 새긴 조각이 많습니다. 한편 왼쪽 페이지 아래 사진처럼 내용을 알 수 없는 조각도 함께 새겨져 있어요. 박쥐 같은 기묘한 조각이죠.

왜 이곳에 이런 조각을 새겼을까요?

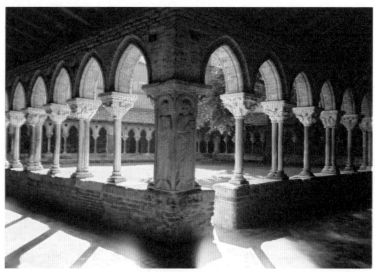

생 피에르 수도원의 클로이스터에서 정원을 바라본 모습 'ㅁ'자 형태의 복도를 따라 아치를 떠받친 기둥들이 늘어서 있다. 기둥머리 부분에는 저마다 기묘한 조각이 새겨져 있고, 복도 안쪽으로는 정원이 펼쳐져 있다.

지금부터 그 이유를 함께 추측해보죠. 클로이스터는 중세 수도사들의 작업 공간이었습니다. 우리나라 선비들이 풍광이 아름다운 정자를 찾아 글을 읽었던 것처럼 중세 수도사들도 클로이스터를 작업실 삼아 공부도 하고 일도 했죠. 수도사들은 햇볕이 들어오는 복도에 테이블을 놓고 성경을 필사하는 등의 일을 하면서 일과를 보냈습니다. 하루 종일 복도에 앉아 필사를 하다 보면 지루하기도 했을 겁니다. 이런 단조로운 수도원의 일상에 변화를 주기 위해 특이한 조각을 제작했을 가능성이 높습니다.

그런데 생 피에르 수도원의 클로이스터 기둥머리에 새겨진 이 조각은 당시 급진적인 교리를 편 성직자들에게 공격을 받기도 했습니다.

이 작고 아기자기한 조각을 공격한 이유가 뭔가요?

그 비판을 주도한 사람은 클레르보의 베르나르라는 시토회 수도원장이었습니다. 생 피에르 수도원이 속한 클뤼니회보다 훨씬 더 급진적인 개혁을 주장한 시토회는 조각과 이미지를 우상이라고 생각하며 굉장히 경계했거든요. 1124년, 시토회를 이끌던 베르나르가 클뤼니회 수도원장에게 보낸 편지가 아직도 남아 있습니다.

"수도원에서 이를 보는 형제들의 눈에는 그 우스꽝스러운 괴물과 기이한 기형이 좋아 보입니까? 부정한 원숭이, 사나운 사자, 괴물 같은 켄타우로스, 반인, 호랑이, 싸우는 기사들, 뿔을 감은 사냥꾼은 무엇을 위한 것입니까? (…)
너무나 많고 다양한 형상들 때문에 우리는 책을 보며 신의 율법을

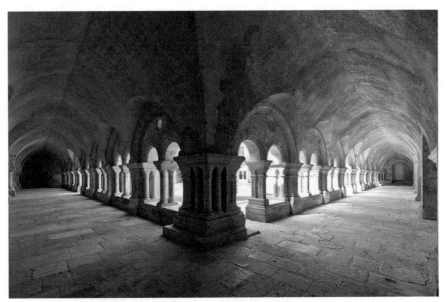

시토회 퐁트네 수도원의 클로이스터, 1118년, 마르마뉴

묵상하기보다 조각을 보고 이것들을 궁금해하면서 하루를 보내고 있습니다. 이 어리석은 일을 부끄러워하고 이제 그만두어야 하지 않습니까?"

갖가지 형태의 조각들을 준엄하게 비판하고 있습니다. 확실히 다채로운 형상이 앞에 있으면 눈길이 가기는 하죠. 한편 글을 모르는 많은 신자들이 조각을 통해 신앙을 키웠다는 사실은 부정할 수 없습니다. 철저한 무소유를 강조한 시토회 수도원 성당 안에는 조각이나 장식이 전혀 없습니다. 위의 사진처럼 절제된 모습이죠.

일부러 장식을 다 뗀 것처럼 밋밋하네요. 각종 조각으로 장식한 성당을 보다가 시토회 수도원을 보니 허전합니다.

이런 건축물을 실제로 보니 시토회가 어떤 이유로 조각을 비판했는지 쉽게 이해되죠? 여기 지내던 수도사가 생 피에르 수도원의 박쥐 조각을 보면 얼마나 놀랐겠습니까.

중세 미술에서 가장 중요하게 다뤄진 것은 작품이 전달하는 종교적 메시지라고 거듭 말씀드렸습니다. 그런데 생 피에르 수도원 성당의 기둥에 새겨진 조각들은 메시지보다는 복잡하고 기괴한 장식에 더 가깝습니다. 이 때문에 묘한 매력도 있고 신기하게 보여서 계속 들여다보게 되죠. 그래서 하느님의 말씀을 묵상해야 할 수도사들이 이렇게 이상하게 생긴 조각에 마음을 뺏길까 염려한 사람들도 생겨났던 모양입니다.

이를 통해 우리는 초기 기독교 시기뿐 아니라 중세에도 미술에 드러난 이미지를 향한 불편한 시선이 존재했음을 알 수 있습니다. 조각에 대한 다른 두 입장, 즉 조각을 보고 우리의 정신이 각성될 수 있다는 입장과 조각이 우리를 현혹할 수도 있다는 입장이 중세 때까지 공존하고 있었다는 거죠.

앞쪽의 조각을 다시 보니 좀 엉뚱하기도 하고, 처음 봤을 때보다 친근하게 느껴져요.

일단 조각이 다시 만들어지기 시작하자 표현이 다양해지면서 이렇게 개성적인 작품들이 탄생합니다. 작품을 즐기는 사람도 있고, 잘못된 현상이라며 지적하는 사람도 있었죠. 하지만 그 이후로도 조각이 계속 만들어진 것을 보면 조각을 통해 교리를 전달할 수 있다고 생각한 쪽의 목소리가 더 컸던 것 같습니다.

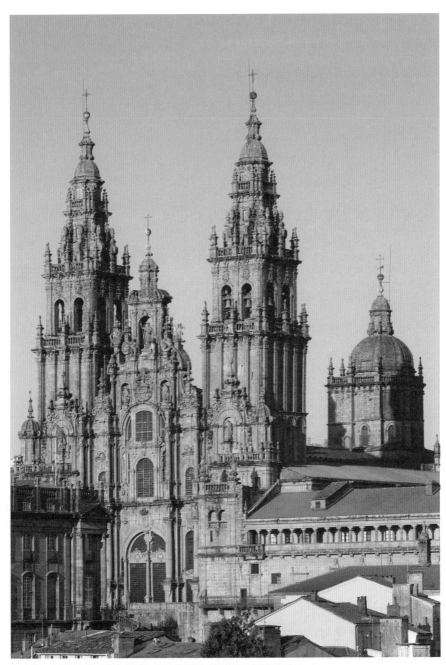

산티아고 데 콤포스텔라 대성당 전경, 1075년 착공, 산티아고 데 콤포스텔라

그럼 이제 무아삭을 떠나 우리의, 그리고 모든 순례객의 목적지인 산티아고 데 콤포스텔라로 들어가겠습니다. 전 유럽에서 순례객이 몰려들자 이곳에도 거대한 교회가 필요해집니다. 자연히 산티아고 데 콤포스텔라에서는 명성에 걸맞은, 웅장한 건축 공사가 시작됩니다. 11세기 중반의 일입니다.

| 순례자의 꿈: 산티아고 데 콤포스텔라 대성당 |

드디어 산티아고 대성당을 보는군요! 제가 마치 중세 순례객이 된 것처럼 설레네요.

그런가요? 차근히 둘러보도록 하죠. 앞서 11세기 중반에 공사를 시작했다고 말씀드렸는데 괜한 말이 아닙니다. 11세기에는 정말 '시작만' 했거든요. 전체적인 형태는 13세기에 자리 잡은 것으로 보이고, 오른쪽 사진과 같이 완성된 건 17세기에 이르러서입니다. 멀리서 보면 높게 솟아오른 두 개의 종탑이 눈길을 끕니다.

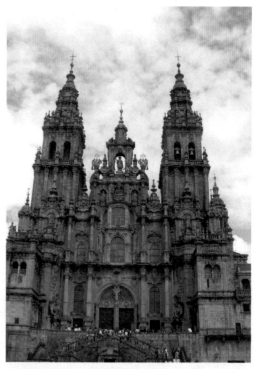

산티아고 대성당 정면 많은 순례객이 산티아고 대성당 정문으로 발걸음을 옮기고 있다. 커다란 정문 안으로 들어서면 '영광의 문'을 마주하게 된다.

이 종탑은 17세기 바로크 양식으로 지어졌고 종탑의 뒤쪽 부분이 로마네스크 양식으로 지어진 성당이죠.

이제 안으로 들어가 볼까요? 아래 왼쪽 사진의 아랫부분에 보이듯 광장에서 계단을 딛고 올라가면 정면 출입구가 보입니다. 출입구로 들어가면 홀이 나오는데요, 이 홀은 일종의 현관 역할을 합니다. 산티아고 대성당의 방문객이 첫 번째로 접하게 되는 공간이죠. 아래 평면도를 보세요. 붉은 선으로 표시된 부분이 현관인데 여기에 아주 인상적인 조각들이 새겨져 있습니다. 순례자를 환영하는 천상의 조각이 새겨져 있어서 이곳을 '영광의 문'이라고 부릅니다. 우리도 이 문을 통해 산티아고 대성당에 들어가 보도록 하겠습니다.

문 이름이 '영광의 문'이라니 더 기대되네요.

산티아고 대성당 평면도

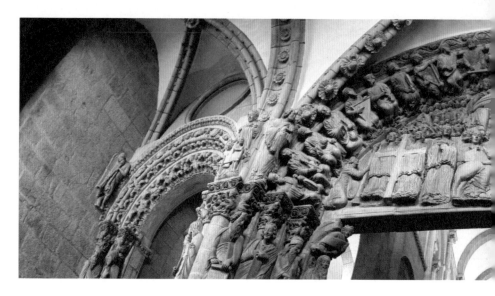

이 사진이 바로 산티아고 대성당의 '영광의 문'입니다. 들어서자마
자 가로로 넓은 공간에 조각이 빼곡히 들어차 있습니다. 이름처럼
영광스럽게 느껴지나요?

엄청난데요. 조각이 정말 많군요!

우리에게 많게 느껴질 정도면 중세인에게는 더했겠지요. 온갖 화려
한 시각적 자극에 익숙해진 우리보다 훨씬 민감하게 반응했을 겁
니다.

뭔가가 빼곡하게, 그리고 많이 새겨져 있다는 것까지는 알겠는데
저 조각들이 다 무엇을 의미하는지는 모르겠어요.

천천히 설명하겠습니다. 가장 눈여겨보아야 할 건 문 위, 가운데 부

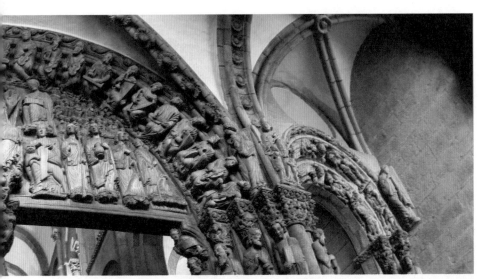

산티아고 데 콤포스텔라 대성당 '영광의 문', 1188년경 산티아고 대성당에 들어선 순례객을 가장 먼저 맞이하는 영광의 문에는 조각들이 빽빽하다. 주로 예수와 성인들이 조각되어 있다.

분입니다. 앞서 입구의 아치와 문 사이에 있는 반원 모양의 영역을 팀파눔이라고 부른다고 했습니다. 산티아고 대성당 팀파눔에서 가장 크게 새겨진 조각은 두 손을 펼쳐 들고 있는 예수의 모습입니다.

뭔가 의미가 있는 자세일 것 같은데 무슨 뜻인가요? 설마 '들어오지 말라'며 막고 있는 건 아니지요?

그럴 리가요. 오히려 반대입니다. 이 자세는 두 가지 의미를 지녀요. 우선 환영의 의미가 있습니다. 순례객을 반기는 의미에서 손을 들고 인사하는 거죠. 또 한 가지 의미는 성흔, 즉 십자가에 못 박혔을 때 생긴 손바닥의 못 자국을 보여주는 겁니다. 손바닥의 못 자국을 보면 이 조각을 예수 이외에 다른 사람으로 착각할 리 없겠지요.

산티아고 대성당 입구의 팀파눔 조각 중앙 기둥 위로는 예수가 자리하고 그 주위를 4복음서의 저자들이 둘러싸고 있다. 위쪽으로는 천사들이 새겨져 있다.

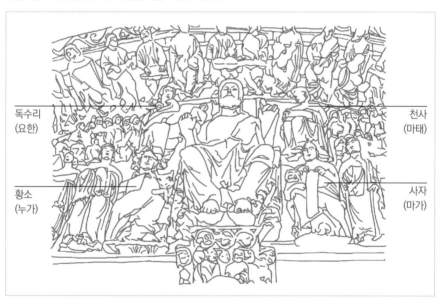

예수를 둘러싼 네 인물은 왼쪽에 표시한 대로 마태, 마가, 누가, 요한 성인을 뜻합니다. 각기 자신의 상징인 천사, 사자, 황소, 독수리와 함께 있는 모습입니다. 성인들 양옆으로는 채찍, 가시관, 못, 십자가를 들고 있는 천사의 모습이 새겨져 있네요. 이 물건들은 예수가 겪은 수난을 상징합니다. 성경에 따르면 예수는 가시관을 쓴 채로 채찍질을 당하며 십자가를 지고 골고다 언덕에 올라 그 십자가에 못 박혔기 때문입니다.

순례객은 수난의 상징물에 둘러싸인 채 손바닥을 들어 올려 성흔을 드러낸 예수의 모습을 보고는 자신이 길에서 겪은 고행을 떠올리며 예수가 겪었을 고통을 짐작해 묵상했을 겁니다.

정말 그러네요. 예수의 고통을 조금이나마 이해한 듯한 기분도 들었을 것 같고요.

그런데 아마 순례객에게 더 가깝게 다가왔던 사람은 그 아래 있는 야고보 성인일 겁니다. 왼쪽의 사진을 보세요. 야고보 성인은 예수의 발 아래에서, 지팡이를 든 모습으로 조각되어 있습니다. 중세의 순례객들도 야고보 성인처럼 지팡이를 짚고 먼 길을

'영광의 문'에 새겨진 야고보 성인 예수의 발 아래 새겨진, 한 손에는 지팡이를 짚은 채 앉아 있는 야고보 성인의 모습이다. 순례자를 환영하는 느낌을 준다.

걸어왔을 겁니다. 산티아고 데 콤포스텔라 대성당에 무사히 도착한
순례객은 야고보 성인이 새겨진 기둥 아래에 손을 대고 잠시 감사
인사를 드리고는 합니다.

| 산티아고 대성당의 제단을 향해 |

이제 현관을 지나 본당 안으로 들어가 볼까요? 야고보 성인이 다정

하게 환영 인사를 건네는 현
관을 거쳐 본당 내부로 들어
서면 갑자기 시야가 확 트
이는 느낌이 듭니다. 오른쪽
사진을 보세요. 아치가 겹겹
이 쌓여 시원하고 묵직한 공
간감을 만들어냅니다. 순례
자들은 이 모습을 보며 웅장
한 권위에 압도당했겠지요.
그리고 멀리 정면에 있는 화
려한 제단이 점점 눈에 들어
왔을 겁니다.

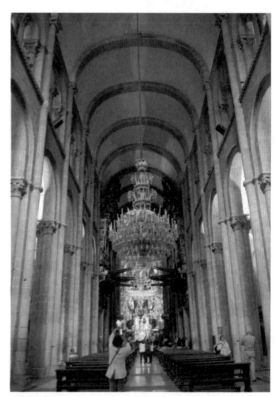

산티아고 데 콤포스텔라 대성당 내부 길고 높은 터널 구조의 성당 내
부에서는 웅장함과 위압감이 느껴진다. 중앙 통로 및 회랑과 신랑을
연결하는 부분에 사용된 아치가 눈에 띈다.

| 순례자를 위한 복도 |

아래쪽에서 산티아고 대성당의 평면도를 다시 볼까요? 우리가 방금
본 화려한 제단이 있는 곳이 가장 위쪽의 앱스인데요, 이곳은 마치
동그란 중앙 무대처럼 만들어져 있습니다. 명실공히 성당의 핵심부
라고 할 수 있지요. 앱스 부분을 보면 제단을 둘러싸고 원형 회랑이
마련돼 있습니다. 앞서 설명했듯 순례자들이 중앙에서 미사를 드리
고 있는 신자들을 방해하지 않고 성당 내부를 둘러볼 수 있게 한 장

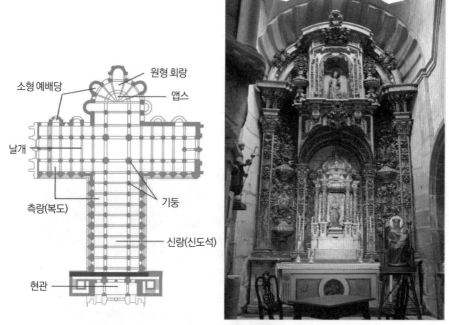

산티아고 데 콤포스텔라 대성당 구조(왼쪽) 산티아고 데 콤포스텔라 대성당의 소형 예배당(오른
쪽) 여러 개의 소형 예배당은 저마다 섬세하게 꾸며져 있다. 또한 독립된 공간에서 미사를 드리거
나 조용히 기도할 수 있도록 설계되었다.

치죠. 또한 앱스를 따라 자리 잡은 반원형의 작은 예배당에서는 소규모 미사를 드리거나 조용히 기도할 수 있습니다. 산티아고 데 콤포스텔라 대성당을 이렇게 한 바퀴 돌아보면 중세 시대 순례의 마무리가 어떤 모습이었을지 느낄 수 있습니다.

이렇게 성당을 한 바퀴 둘러보고 미사에 참여하거나 하면 산티아고 데 콤포스텔라 대성당은 다 본 셈이 되나요?

한 군데 빠진 곳이 있습니다. 산티아고 대성당의 지하로 가봐야 합니다.

지하에 뭐가 있나요?

그곳에 야고보 성인의 묘소가 있습니다. 앞서 산티아고 데 콤포스텔라라는 이름의 유래를 설명하며 야고보 성인의 유해가 어떤 과정을 거쳐 산티아고로 오게 되었는지 이야기했습니다. 그 유해가 이곳 산티아고 대성당 지하에 모셔져 있지요. 오른쪽 사진과 같은 모습입니다. 순례객은 마지막으로 야고보 성인의 묘소를 참배한 뒤 길고 긴 순례 일정을 마치게 되죠.

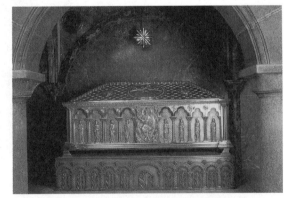

산티아고 데 콤포스텔라 대성당 지하에 있는 야고보 성인의 묘소

| 순례라는 이름의 시위 |

사실 중세인들이 산티아고 데 콤포스텔라로 성지 순례를 떠난 데는 야고보 성인의 기적을 느낀다든가 아름다운 건축물, 멋진 풍광을 보기 위한 목적도 있었습니다만 동시에 정치적 목적도 있었습니다.

정치적 목적이라고요? 순례에 정치적 목적이 있다니 순례 도중에 전투라도 벌였나요?

진짜 전투는 아니지만 사상적인 전투는 있었습니다. 종교적 활동이라고 설명한 순례에 정치적 목적도 있었다고 하니 좀 이상하게 들릴지 모르겠습니다만, 당시 이 지역의 정치적 상황을 이해하면 산티아고 순례가 정치적 목적을 담고 있었다는 사실을 알 수 있습니다.

산티아고 데 콤포스텔라가 성지로 떠오른 시기에 기독교를 위협하는 가장 강력한 세력은 이슬람교였습니다. 이슬람교는 예언자 무함마드가 죽은 632년을 기점으로 무시무시한 속도로 뻗어 나가기 시작해 7세기 중반에는 비잔티움 제국의 남부 대부분에서 영향력을 행사했고 8세기 초에는 북아프리카를 넘어 이베리아반도까지 잠식했습니다. 뒤 페이지 지도를 보세요. 오른쪽으로는 지중해, 왼쪽으로는 대서양을 접한 뭉툭한 반도를 이베리아반도라고 부릅니다. 현재 스페인과 포르투갈이 위치한 지역이죠. 방금 살펴본 산티아고 데 콤포스텔라도 이베리아반도에 있습니다. 이베리아반도의 대부분이 이슬람권으로 표시된 게 보이지요?

영향력이 어마어마했네요.

이처럼 무시무시한 기세를 자랑한 이슬람교의 확장세에 기독교인
들은 전 유럽이 이슬람교에 정복당할지도 모른다는 두려움을 갖게
되었습니다. 당시 이슬람교가 퍼져 나간 속도를 보면 그 두려움에
근거가 없지 않았고요.

732년, 프랑크의 샤를 마르텔이 투르-푸아티에 전투에서 승리를 거
두며 이슬람 세력의 확산을 막지 못했다면 서유럽은 지금과 매우
다른 모습이 되었을 겁니다. 우리가 떠올리는 유럽 풍경이 하늘을
찌를 듯한 교회의 첨탑이 아니라 둥근 지붕과 미너렛으로 가득한
모습이었을지도 모르지요.

그 뒤로도 이슬람 세력과 서유럽의 기독교 세력은 엎치락뒤치락하
며 각자의 영토를 넓히려 했습니다. 그 결과 1000년경에는 오른쪽
지도와 같은 세력권을 형성했죠.

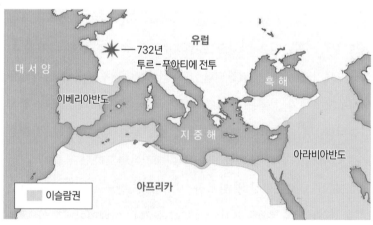

750년경 이슬람교의 세력 범위 732년 이슬람 군대는 파리 턱밑까지 쳐들어왔다. 샤를 마르텔은
투르-푸아티에 전투에서 승리를 거두어 가까스로 이슬람의 북상을 저지했다.

산티아고 데 콤포스텔라가 위치한 이베리아반도는 이슬람교와 기독교의 세력 다툼이 치열한 곳이었군요.

그렇습니다. 산티아고 데 콤포스텔라까지 가는 길은 이슬람교와 기독교 사이에 생겨난 일종의 전선이었습니다. 당시 기독교인들에게는 이베리아반도까지 이슬람 세력에게 점령당하면 서유럽 전체가 이교도에게 짓밟힐 거라는 두려움이 있었습니다. 그래서 일종의 시위처럼 굳이 산티아고 데 콤포스텔라를 향해 순례를 떠나기도 했어요. 이런 이유로 교황청도 적극적으로 산티아고 데 콤포스텔라 순례를 지원했습니다. 계속 칙령을 발표하면서 신도들이 순례를 떠나도록 독려했죠. 중세 순례자들은 성인을 뵙고 죄를 용서받겠다는 열망과 기독교의 땅을 지켜내겠다는 사명감을 동시에 품고 줄지어 산티아고 데 콤포스텔라로 향했던 겁니다.

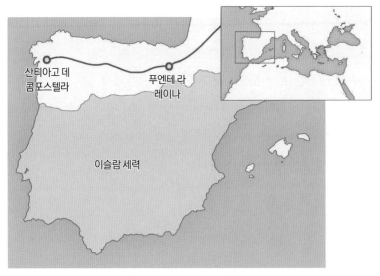

1000년경 이베리아반도에서 이슬람의 세력 범위와 산티아고 순례길

그럼 지팡이 하나만 들고 전쟁터로 갔나요?

글자 그대로의 전쟁이라기보다는 이슬람 세력에게서 수복한 땅을 밟으며 하느님에게 바친다는 의미였을 겁니다. 그리고 다시는 우리의 성지를 빼앗기지 않겠다는 다짐을 보인 시위라고 보는 게 더 적합하겠죠.

우리가 아는 십자군 전쟁도 명분은 산티아고 성지 순례와 크게 다르지 않습니다. 다만 산티아고 순례의 경우 이슬람 세력의 공세에 대응하는 방어와 저항의 의미가 컸다면 십자군 전쟁은 이슬람 세력의 한복판으로 쳐들어가는 적극적이고 직접적인 공격이었다는 차이가 있지요. 물론 십자군도 기본적으로는 순례자들이었다고 볼 수 있습니다. 그래서 이들을 '무장한 순례자'라고 평가하는 역사가도 있어요. 이렇게 보면 유럽은 11세기부터 안팎으로 벌어지는 순례를 통해 큰 변화를 겪은 겁니다.

지금까지 산티아고 데 콤포스텔라 대성당을 둘러봤습니다. 산티아고 순례의 정치적 의의도 살펴봤죠.

다음 장에서는 로마네스크 건축을 더 큰 시각에서 살펴보려 합니다. 중세 사회를 이해하려면 꼭 알아야 할 두 축, 왕과 교황 사이의 권력 다툼도 함께 보죠. 이 둘 사이의 균형과 견제가 로마네스크 건축에 미친 영향은 정말 흥미롭습니다. 기대해주십시오.

순례 열풍과 함께 발전한 도시에는 순례객을 수용하기 위한 성당이 필요했다.
당시 지어진 성당에는 순례객을 배려하는 원형 회랑과 소형 예배당 등이 마련됐다.
이때 유행한 로마네스크 양식은 아치를 많이 활용한다는 특징을 지닌다.

중세 대성당 건축	**원인** 순례지로 모여드는 인파를 수용하기 위한 종교 시설의 필요성.
	결과
	① 많은 노동력의 투입과 함께 마을 및 도시에 경제적 활력이 생김.
	② 11세기 전후로 아름답고 유명한 대성당들이 지어짐.
	[예] 산티아고 데 콤포스텔라 대성당
	③ 새로운 미술 양식인 로마네스크 탄생의 배경이 됨.

**프랑스의
네 갈래 길**

프랑스에서 출발해 산티아고 데 콤포스텔라로 향하는 네 갈래 길.

각각 파리, 베즐레, 르퓌, 아를에서 출발.

르퓌 길의 경로

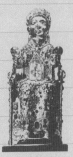

- **르퓌** 생 미셸 데길레 예배당, 르퓌 대성당.

- **콩크** 생트 푸아 성당(성녀 푸아 조각상).

- **무아삭** 생 피에르 수도원(클로이스터 등).

**로마네스크
양식**

의미 고대 로마풍 양식+기독교 사상.

특징 두꺼운 벽과 아치형 기둥, 십자가형 건축 구조.

[예] 산티아고 데 콤포스텔라 대성당(섬세하고 화려한 조각으로 장식된 영광의 문, 중앙 제단, 소형 예배당, 원형 회랑 등)

직선은 인간의 선이며 곡선은 신의 선이다.

―안토니오 가우디

O4 지상과 천상의 권력투쟁

힐데스하임 수도원 # 오토 3세의 필사화 # 슈파이어 대성당

이제 어렴풋하게 살펴보기만 한 로마네스크 양식을 본격적으로 공부할 때가 된 것 같네요. 지금까지 프랑스와 스페인을 중심으로 11~12세기 순례 열풍과 관계된 미술 이야기를 나누었습니다만 여기에서는 독일을 주요 무대로 삼습니다. 독일은 샤를마뉴 왕조의 뒤를 이어 유럽의 지도자가 되는 '신성로마제국'의 중심지였죠. 이곳에 세워지는 교회 건축, 그중에서도 대성당과 수도원 성당을 중심축으로 삼아 중세 교황과 황제 사이에 벌어졌던 권력투쟁도 함께 살펴볼 겁니다.

그런데 교회, 성당, 대성당, 수도원 등 교회 건축을 가리키는 용어가 너무 복잡해요. 같은 교회도 어떤 사람은 성당이라고 부르고 어떤 사람은 대성당이라고 부르니 뭐가 뭔지 헷갈리네요.

그렇게 느낄 수 있겠네요. 그렇다면 먼저 교회 건축을 가리키는 용어들을 간단히 정리해보죠. 우리는 보통 교회는 개신교의 성전을 가리키는 말로, 성당은 가톨릭의 성전을 가리키는 말로 사용합니다. 하지만 개신교가 존재하지 않았던 중세에는 이런 구분이 없었죠. 이 책에서는 일반적인 기독교 성전을 부를 때는 교회라는 말을 쓰고 특정한 교회를 가리키는 경우에는 대성당이나 성당이라는 명칭을 쓰고 있습니다.

대성당에 관해서도 질문했는데 대성당은 규모가 큰 성당이라는 뜻이 아니라 주교가 자리한 지역에 있는 주교좌 성당을 가리킵니다. 참고로 주교는 기독교 사제 중 고위 성직자에 해당합니다. 주교가 맡은 지역이 크거나 중요할 경우 대주교로 격상시켜 부르고요.

| 교회의 다양한 이름 |

주교가 맡은 성당이 대성당이라면 대성당은 한 지역에 하나밖에 없는 건가요?

그렇습니다. 따라서 사람들은 자기 지역의 대성당을 더 크고 웅장하게 만들려고 했죠. 대성당은 영국에서는 캐시드럴cathedral, 프랑스에서는 카테드랄cathédrale, 이탈리아에서는 주로 두오모duomo라고 부르고 독일에서는 돔dom이라고 합니다.

그런데 대성당의 정식 명칭은 좀 복잡합니다. 어차피 대성당은 한 지역에 하나뿐이니 정식 명칭보다는 '어느 지역의 대성당'이라고

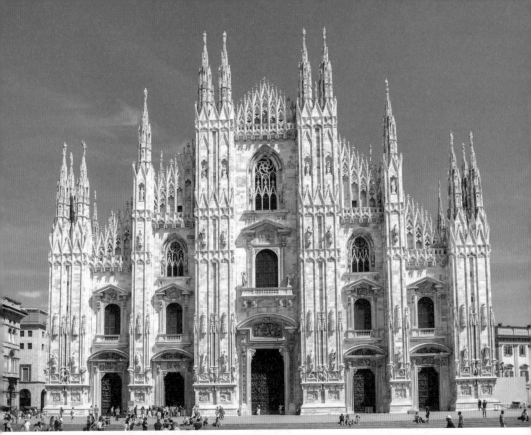

밀라노 대성당, 1386년~19세기, 밀라노 약 4만 명의 방문자를 수용할 수 있을 만큼 거대한 규모의 밀라노 대성당은 흰 대리석으로 지어진 아름다운 건축물이다.

줄여서 부르는 경우가 많아요. 예를 들어 이탈리아 피렌체의 대성당은 정식 이름이 '산타 마리아 델 피오레'입니다. 하지만 보통 이렇게 긴 이름을 전부 부르지 않고 그냥 '피렌체 두오모'라고 부릅니다. 어떻게 부르든 대성당이 중세부터 한 지역을 대표하는 가장 중요한 건축물이었다는 사실은 바뀌지 않겠죠.

위의 사진은 이탈리아의 밀라노 대성당입니다. 크기며 높이까지, 온 도시를 완전히 장악하고 있다고 할 만큼 압도적입니다.

그러네요. 먼 거리에서도 대성당은 한눈에 들어오겠어요.

그래서 대성당의 첨탑은 길을 떠난 상인이나 순례객에게 길잡이가 되기도 했습니다. 순례객을 비롯한 많은 사람들이 대성당 주위로 모여들면서 상점이나 식당, 숙박업소도 대성당을 중심으로 들어섰습니다. 그러다 보니 대성당 주변이 그 지역의 가장 큰 번화가가 되었죠. 오늘날 유럽의 풍경도 마찬가지입니다. 대성당을 중심으로 발달한 도시의 모습이 천 년 전부터 지금까지 이어져온 겁니다.

한편 중세에는 대성당이나 성당 외에 수도원도 많이 지어집니다. 영어로 수도원은 모나스트리monastery, 애비abbey, 민스터minster 등으로 부르죠. 수도원은 교회가 처음 생겨나던 시기부터 중세까지 기독교 신앙의 중심지였습니다. 따라서 중요한 수도원의 경우 대성당만큼의 지위를 누렸고 그 수도원의 수장인 수도원장도 주교에 뒤지지 않는 권위를 지녔죠. 오래된 유럽의 도시를 보면 수도원의 규모가 대성당보다 큰 곳도 있습니다.

무아삭의 생 피에르 수도원을 보면서도 수도원이 이렇게 중요한 곳인지 몰랐네요.

산티아고 순례길 곳곳에는 생 피에르 수도원이 있는 무아삭처럼 수도원이 중심이 된 도시들이 있었습니다. 그러니까 중세 기독교는 대성당을 중심으로 이루어진 기독교 행정 체계를 기본으로 하지만 수도원이라는 별도의 조직도 가졌던 겁니다.

생각보다 복잡하군요. 이제 간신히 대성당이 이해되려고 하는데 수도원 이름까지 줄줄이 나오니 헷갈려요.

쉽게 말해 대성당과 그곳에 소속된 성당은 일반적인 행정 조직이고 수도원은 이 조직에서 벗어난 특수 조직이라고 생각하면 됩니다. 특수 조직인 수도원은 성당보다 당시의 시대적 분위기를 더 잘 반영하기도 합니다. 따라서 도시에 자리한 큰 수도원도 눈여겨볼 필요가 있습니다.

| 힐데스하임 대성당과 성 미카엘 수도원 |

독일의 대표적인 중세 도시 힐데스하임을 보면 이해가 쉬울 겁니다. 이 도시는 1000년대 초에 틀을 갖춘, 일종의 중세판 계획도시라고 할 수 있습니다. 당시 힐데스하임 지역을 관할하던 주교 베른바르트가 이 대규모 건축 계획을 주도했죠.

베른바르트는 샤를마뉴 이후 유럽의 황제로 등극하는 오토 가문과

힐데스하임을 위에서 내려다본 모습

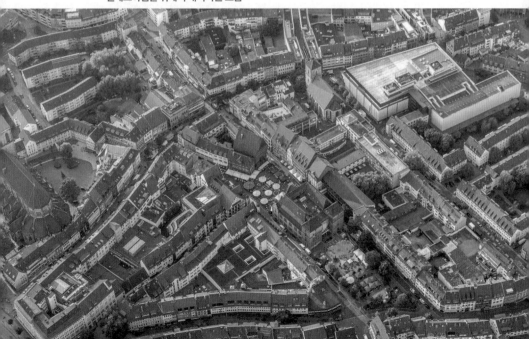

인연이 깊어서 오토 3세의 스승 역할도 합니다. 그는 자신이 맡은 도시를 황제의 권위에 걸맞은 새로운 도시로 탄생시키려 한 겁니다. 앞쪽의 사진은 힐데스하임을 하늘에서 내려다본 모습입니다.

자연스럽게 형성된 도시는 저렇게 반듯하게 구획이 나뉘기 힘든데 계획도시라 그런지 건물들이 질서정연하게 늘어서 있네요. 도로도 곧게 뻗었고요.

앞서 라울 글라베르라는 수도사는 서기 1000년부터 유럽의 도시들이 '낡은 옷을 벗어버리고 흰옷으로 갈아입는 듯하다'고 묘사했습니다. 힐데스하임이 대표적인 곳이었죠. 베른바르트 주교의 주도하에 새롭게 단장하는 과정에서 힐데스하임에는 대성당뿐만 아니라 웅장한 수도원도 지어집니다. 오른쪽 사진에 보이는 힐데스하임 대성당과 성 미카엘 수도원이 바로 그것입니다. 결과적으로 이때 지어진 힐데스하임의 대성당과 성 미카엘 수도원 교회는 새 천 년이 시작하면서 유럽에서 어떤 건축 세계가 열리는지를 잘 보여줍니다. 참고로 힐데스하임 대성당은 제2차 세계대전 때 폭격으로 90퍼센트 이상이 파괴되었습니다. 지금 모습은 1950년대부터 복원한 것으로, 복원 작업은 현재까지 계속되고 있습니다. 물론 정교한 복원을 통해 이전 모습을 최대한 살리려 노력했지만 이런 사실을 감안하며 봐야 합니다.

대성당을 지으면서 수도원까지 동시에 지은 모습을 보니 수도원이 대성당만큼 중요했다는 게 이해가 되네요. 그런데 두 건물이 비슷

힐데스하임 대성당, 11세기 초(위), 성 미카엘 수도원, 1007~1033년(아래) 독특하게도 푸른 지붕을 얹은 힐데스하임의 성 미카엘 수도원은 바실리카와 로마네스크 양식의 중간 단계로, 중세 초기 성당의 건축 방식이 어떠했는지 잘 보여준다.

하면서도 달라 보입니다.

크기는 거의 같습니다만 양식은 제법 달라 흥미롭습니다. 한쪽은
전통적이고 다른 한쪽은 더 새롭죠. 위쪽의 대성당이 전통적인 교
회 건축인 반면 아래의 수도원 건물에는 많은 변화가 엿보입니다.

| 전통과 변화 |

우선 전통을 충실히 따른 힐데스하임 대성당부터 살펴볼까요? 내
부를 보면 5세기에 지어진 바실리카 양식 교회와 거의 일치합니다.
600년이라는 시간 차이가 무색할 정도예요. 둘 다 신도석 양쪽으로
복도가 마련돼 있습니다. 신도석과 복도 사이엔 반원형 아치가 줄
지어 있고 이것을 기둥이 받치고 있죠.

전체적인 형태는 비슷하지만 천장 모습은 다른데요?

힐데스하임 대성당 내부, 11세기 초(왼쪽) 산 조반니 바실리카 내부, 5세기, 라벤나(오른쪽)

사실 왼쪽 힐데스하임 대성당도 똑같은 형태로 지은 천장입니다. 다만 마지막 단계에서 판자를 대어 막은 거죠. 물론 힐데스하임 대성당이 폭은 좁고 천장은 높아 좀 더 수직적으로 보이는 등의 작은 차이는 있습니다. 이런 차이는 이후 교회 건축에서 더 커집니다. 하지만 현 단계에서 보면 초기 교회부터 유지되어온 바실리카 양식이 서기 1000년까지 건재했다는 것을 알 수 있습니다.

초기 교회부터 내려온 건축 전통이 계속 잘 지켜지고 있군요.

그렇습니다. 그런데 시대의 흐름에 따라 생겨난 변화는 성 미카엘 수도원이 더 잘 담아내고 있는 것 같아요. 성 미카엘 수도원도 가운데에 신도석이 있고 그 양쪽에 복도가 있는 바실리카형 교회를 기본으로 합니다.

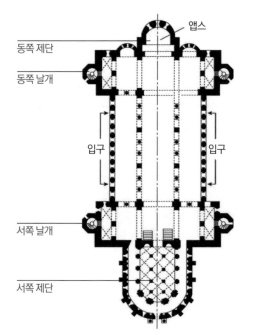

성 미카엘 수도원의 평면도

하지만 왼쪽 평면도를 보세요. 동쪽에 있는 반원형 제단이 서쪽에도 있고, 동쪽에 치우쳐 있던 날개도 서쪽에까지 들어가 있죠?

아래쪽에도 날개가 있어서 대칭적이네요. 그런데 크기로 봤을 때 중심은 아래쪽, 그러니까 서쪽으로 더 쏠려 보여요.

그렇죠. 방위로 보면 아래쪽이 서쪽입니다. 교회의 구조상 서쪽은 신도들의 공간입니다. 교회의 정문도 서쪽에 자리해서 신도들은 서쪽 문을 통해 교회 안으로 들어가죠. 반대로 교회의 의식은 모두 동쪽에서 거행되기 때문에 동쪽에는 사제와 성가대가 자리합니다. 해가 뜨는 동쪽을 향해 교회를 짓고 사제석도 동쪽에 배치하죠.

그런데 평면도를 보면 서쪽에는 출입문이 없습니다. 남쪽과 북쪽 측면에 문이 뚫려 있어요. 왜 이렇게 지은 걸까요? 원래는 서쪽에 정문이 있어야 하지만 서쪽을 예배 공간으로 확장하면서 정문을 낼 수 없었던 겁니다. 그리고 여기에도 제단과 날개가 들어가 있어서 거의 동쪽과 비슷하게 보입니다. 크기로 따지면 오히려 동쪽보다 서쪽이 더 클 정도죠.

왜 이런 변화가 생겼나요? 확실히 동쪽보다 서쪽이 더 중요해진 느낌이네요.

교회 건축에서 서쪽은 신도들의 공간이라고 했는데, 이 수도원에 오는 신도 중 한 사람이 아주 중요한 분이었기 때문입니다. 그 중요한 신도는 바로 신성로마제국의 황제입니다. 814년에 샤를마뉴가 죽고 채 30년도 지나지 않아 제국은 해체되고, 유럽에는 황제가 사라집니다. 하지만 962년에 오토 1세가 황제로 등극하면서 황제라는 이름이 부활하지요.

| 가장 중요한 신도 |

오토 1세는 샤를마뉴가 통치한 프랑크 왕국에서 오늘날 프랑스 영
토를 제외한 나머지 영역인 독일과 이탈리아를 재통일합니다. 아래
지도에 나타난 범위가 신성로마제국의 영토입니다.

그리고 오토 1세는 이슬람, 노르만 등 이민족과 싸워 유럽을 지켜낸
공적으로 황제의 관을 쓰게 되죠. 그 후 오토 2세, 오토 3세라는 이
름의 황제가 뒤따라 나오면서 자신들의 권력을 크게 표현하고 싶었
던 것 같습니다. 그 시도가 건축적으로 반영된 결과가 바로 성 미카
엘 수도원이었다고 볼 수 있어요.

황제 권력의 크기를 제단과 날개로 표현한 거군요.

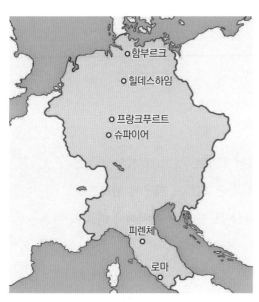

오토 1세 때의 신성로마제국 영토

성 미카엘 수도원 건축의 숨은
배경이죠. 신성로마제국의 황
제들은 아직 느슨했던 봉건 지
배를 공고히 하기 위해 행정
조직을 개혁하려고 합니다. 이
때 기존의 교회 조직을 활용
하지요. 아무래도 처음부터 새
로 시작하기보다는 이미 있는
구조를 활용하는 편이 편리했
겠죠.

기존의 교회 조직이 뭔가요? 그리고 그 조직을 어떻게 활용했죠?

교회는 피라미드 형태의 구조로 이루어진 조직입니다. 그 구조는 현재도 마찬가지로 유지되고 있죠. 우선 성직자의 계급도를 보면 교회 조직의 최상위에는 교황이 있습니다. 그 아래는 주교인데, 주교 중에 교황을 선출할 수 있는 막강한 권한을 가진 성직자를 추기경이라고 부르죠. 교황이 가장 위, 그 아래 추기경, 다음으로 대주교나 주교가 있고 그 아래 사제가 자리하는 겁니다. 일반 사제가 맡은 곳은 성당, 그 위의 주교나 다른 고위 성직자가 자리한 성당을 대성당이라고 부른다는 건 아까 설명했죠?

주교는 교회가 정한 행정구역에 따라 한 도시나 그 주변 지역을 관할합니다. 이것을 교구라고 하죠. 일반 사제들이 맡은 성당은 교구에 속해 주교의 관할하에 있게 됩니다. 실제로 오늘날의 행정구역에서 주교가 맡은 교구는 시나 도에 해당하고, 사제가 맡은 본당은 읍·면·동으로 보시면 됩니다.

교회 조직도 봉건제의 계급 구조와 비슷하네요.

맞습니다. 봉건제가 탄탄하게 확립되지 않은 시절, 교회의 구조를 이용하면 주교가 영주 같은 역할을 하면 되었기 때문에 편리했죠. 게다가 성직자는 결혼을 하지 않으니 영토를 물려줄 자식이 없었고 따라서 수여했던 영토를 회수하기도 쉬웠습니다.

하지만 이런 방식을 활용하여 제국을 다스리려면 자신의 입맛에 맞는 주교를 임명할 수 있어야 했고 그래서 교황과 황제 사이의 서임

권 다툼이 치열했습니다. 누가 교회의 성직자를 임명할 것인가를 놓고 교황과 황제가 다투게 된 겁니다. 황제가 군사력으로 교황을 압박하면 교황은 파문권으로 황제에게 맞서는 상황이 12세기까지 이어지죠.

파문권이 뭔가요?

파문은 쉽게 말해 교회에서 내쫓는다는 뜻입니다. 기독교인으로 인정하지 않는다는 말이죠. 교황이 누군가를 파문하면 파문당한 사람은 기독교인으로서의 권리도 내놓아야 합니다. 교회가 황제를 파문하면 황제의 권위가 크게 위축될 수밖에 없죠.

사실 황제의 입장에서 보면 황당하기도 했을 겁니다. 성직자가 받는 봉토는 황제가 수여하는데 임명권은 교황이 가지고 있는 구조였으니 말입니다. 반면 교황은 성직자는 당연히 자기 손으로 임명해야 한다고 생각했을 겁니다. 이게 교리상 맞다고 주장하면서요. 9세기에서 12세기 사이에는 이렇듯 황제와 교황의 권한이 엉켜 있었습니다.

둘의 싸움이 만만치 않았겠네요.

그렇습니다. 황제와 교황의 경쟁 관계는 고스란히 미술에도 영향을 끼쳤죠. 그럼 다시 성 미카엘 수도원으로 돌아가 봅시다. 황제가 자리하는 서쪽 제단이 사제의 자리인 동쪽 제단보다 더 화려하고 멋지다는 것을 알 수 있습니다.

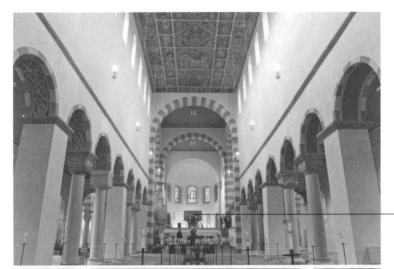

서쪽 제단

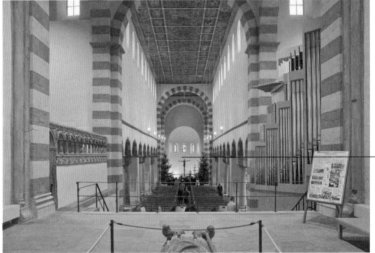

동쪽 제단

성 미카엘 수도원 교회 내부, 서쪽을 본 모습(위), 동쪽을 본 모습(아래)

정확히는 황제의 공간과 교회 성직자의 공간이 동등해지면서 생긴 결과라고 할 수 있겠죠. 황제의 권력이 커져 교회를 점점 능가하는 모습을 보여주기도 하고요. 이런 상황을 보여주는 작품이 또 하나 있습니다. 한 성경책에 그려진 필사화를 살펴보겠습니다.

| 오토 3세의 필사화 |

오토 3세는 할아버지 오토 1세가 세운 신성로마제국의 세 번째 황제입니다. 1002년에 22세의 나이로 죽기 전까지 파란만장한 생을 살았죠. 아버지인 오토 2세가 갑자기 죽고 세 살 때 황제의 자리에 오른 오토 3세는 어머니, 할머니의 섭정하에 있다가 14세에 비로소 실질적인 황제권을 부여받았습니다. 이때 그가 가장 먼저 한 일이 자기 사촌을 교황 자리에 앉히는 거였습니다. 최초의 독일인 교황 그레고리우스 5세가 그 장본인이죠. 오토 3세는 새 교황 그레고리우스 5세에 의해 신성로마제국의 황제로 등극합니다.

뒤 페이지의 그림은 오토 3세를 위해 제작된 성경 필사본에 있는 그림입니다.

역시 황제의 성경이어서 그런지 그림도 매우 화려하네요. 어떤 내용의 그림인가요?

이 필사화를 찬찬히 살펴보면 오토 3세가 얼마나 과대망상에 빠져 있었는지 알 수 있습니다. 가운데 자리에 황제가 있고 그 주위를 4대 복음서의 저자들이 둘러싸고 있습니다. 앞서 살펴봤듯 원래 이 가운데 자리는 예수 그리스도가 들어가야 할 곳이죠. 오토 3세는 이렇게 파격적일 정도로 자신의 권위를 높입니다.

황제의 자리를 떠받치고 있는 사람은 누군가요?

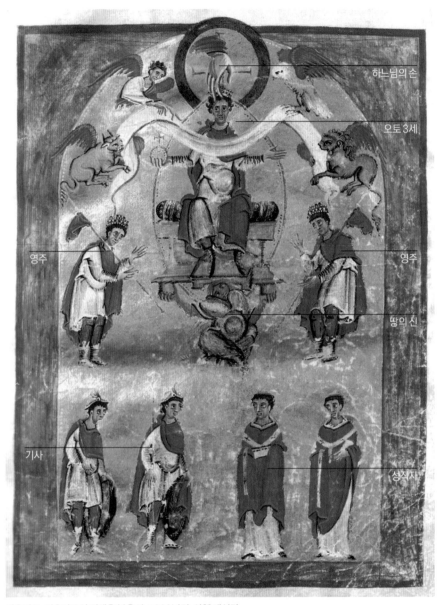

하느님의 손

오토 3세

영주

영주

땅의 신

기사

성직자

리우타르, 리우타르의 전례용 복음서, 1000년경, 아헨 대성당

땅의 신입니다. 그리스 로마 신화에 나오는 제우스나 아틀라스라는 말도 있어요. 게다가 위쪽에서는 하느님의 손이 내려와서 직접 왕관을 씌워주고 있습니다. 그야말로 무소불위의 권력을 누렸던 고대 황제도 시도하지 않은 과장된 표현을 볼 수 있습니다.

사실 오토 3세 같은 봉건제 시절의 황제는 별로 큰 권력을 휘두르지 못했습니다. 영주들이 각자 땅을 가지고 백성을 다스리고 있었으니 끊임없는 견제가 필요했죠. 오히려 권력이 약했기에 이렇게 과장된 표현을 한 겁니다.

자신이 가진 권력의 빈곤함을 가리기 위한 과장이라고 할 수 있겠네요.

신성로마제국 이전 시대의 샤를마뉴는 교황을 앞세우고 자신은 뒤에서 권력을 누렸습니다. 황제권과 교황권의 조화를 꿈꾸었고 교회의 말도 잘 들었어요. 그 모습을 본 교황이 직접 비잔티움 제국 황제의 권위를 빼앗아 샤를마뉴에게 부여할 정도였죠. 얼마나 기특해 보였으면 그랬겠습니까.

하지만 오토 황제에 이르러서는 이런 균형이 깨지고 말았습니다. 오토 3세는 교황도 자신의 손으로 직접 임명하고 싶어 했고, 결국 자신의 사촌인 그레고리우스 5세를 교황 자리에 앉히기까지 했으니까요. 황제의 왕관 역시 이제는 교황이 씌워주는 것이 아니라 하늘에서 직접 내려오는 것이라고 표현했고요.

| 베른바르트 청동문 |

오토 3세와 그 이후 신성로마제국 황제들이 꿈꿨던 강력한 권력을 보여주는 또 다른 사례가 있습니다. 바로 오른쪽 사진 속 청동문입니다. 앞서 살펴보았던 힐데스하임의 성 미카엘 수도원에 달려 있던 문이죠. 이 문은 베른바르트 주교의 지시로 제작되었기에 베른바르트 청동문이라고 부릅니다.

크기가 압도적입니다. 높이가 약 4.7미터, 왼쪽과 오른쪽 문의 너비가 각각 1.2미터쯤 되죠. 각각 한 덩이의 청동으로 만들어졌고 그 무게가 각 1.8톤씩입니다. 신성로마제국은 이렇게 거대한 문을 제작할 만큼 미술 분야에서도 야심만만했다는 사실을 알 수 있습니다.

정말 큰 규모의 문이네요. 막상 앞에 서면 고개를 잔뜩 젖혀야 간신히 위쪽의 조각이 보이겠는데요?

그렇습니다. 이 청동문에는 모두 열여섯 장면이 새겨져 있는데요, 각 장면의 높이는 60센티미터입니다. 그러니 사자 머리 모양의 손잡이는 웬만한 사람 어깨 정도의 높이에 달려 있는 셈입니다.

그러면 이 열여섯 장면의 조각은 어떤 이야기를 담고 있나요?

좌측에는 창세기, 우측에는 예수의 일생이 새겨져 있습니다. 각각 구약성경과 신약성경의 이야기라고 보면 됩니다. 그리고 이 청동문 조각은 왼쪽과 오른쪽이 대구를 이루고 있습니다. 왼쪽에 선악과를

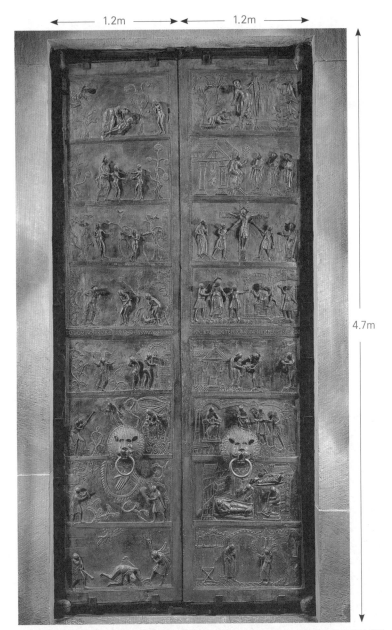

베른바르트 청동문(힐데스하임 청동문), 1015년경, 힐데스하임 대성당 베른바르트 주교의 주문으로 만들어진 이 문은 원래 성 미카엘 수도원에 있었으나 현재는 힐데스하임 대성당 내부에 보관되어 있다. 구약 이야기 8개, 신약 이야기 8개로 총 16장면이 새겨져 있다.

먹은 아담과 이브가 서로를 탓하는 장면이 있다면 오른쪽에는 예수
가 십자가에 매달린 모습이 배치되어 있는 식이지요. 인간의 원죄
때문에 예수가 죽음을 맞이했다는 사실을 나란히 보여주는 겁니다.
여기에서 열여섯 장면을 모두 설명할 수는 없으니 왼쪽 문 위에서
네 번째에 있는 부분을 살펴보겠습니다. 청동문 앞에 서서 약간 고
개를 들면 바로 보이는 장면입니다. 아래 사진에 자세히 나와 있는
데요, 이게 무슨 장면인지 아시겠어요?

아담과 이브가 에덴동산에서 추방되는 순간인가요?

그렇습니다. 에덴동산의 수많은 과실 중에서 선악과만은 따 먹지
말라는 명령을 거역한 아담과 이브는 하느님의 추궁을 받게 됩니다.
가장 왼쪽에 책망하는 듯한 동작을 취하는 하느님의 모습이 보이고
가운데의 아담은 이브를, 이브는 땅에 있는 뱀을 가리키며 서로를

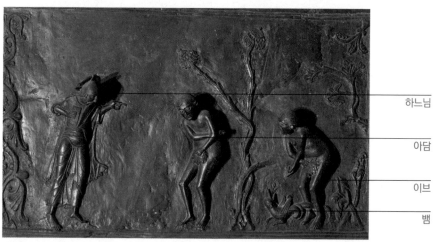

하느님

아담

이브

뱀

베른바르트 청동문 조각 세부 아담과 이브, 그들을 추궁하는 하느님의 모습이 새겨져 있다. 허리
를 굽힌 채 잘못을 떠넘기는 아담과 이브의 모습이 실감 나게 묘사되어 있다.

탓하고 있는 장면입니다. 결국 아담과 이브는 에덴동산에서 추방당하고 인간은 그 뒤로 고통을 겪으며 살아가게 되었다고 하죠. 성경의 창세기에 나오는 이야기입니다. 이 조각은 어떻게 보이나요?

비율도 어색하고, 상체에 비해 다리가 너무 가늘어서 어딘가 초라해 보여요.

확실히 그렇지요. 더 이상 세상의 중심도, 완벽한 아름다움의 상징도 아니게 된 인간의 신체를 공들여 새길 필요가 없었기 때문입니다. 중세 시기 인간의 신체에 대한 접근 방식은 그리스 로마 시대와는 완전히 다릅니다. 중세에 인간의 몸은 죄의 근원이었습니다. 청동문 조각에서 아담과 이브가 몸을 가리고 있는 자세라든가 불분명하게 표현된 신체를 보면 고대 그리스 조각에서 보이던 인체의 아름다움에 대한 자신감과 과시가 완전히 사라졌다는 걸 알 수 있습니다.

그럼 중세 미술가의 관심사는 뭐였나요? 저는 중세 조각가들도 인간이니까 자연히 사람의 모습을 더 생생하게 표현하고 싶은 욕구를 지녔을 거라고 생각했어요.

그렇게 생각할 수도 있지만 중세인들은 조각을 만들 때 신체를 사실적으로 표현하기보다 신의 뜻을 전달하는 데 더 많은 신경을 씁니다. 지금 우리가 생각하기에는 사실적인 조각이 신의 뜻도 더 잘 전달할 수 있을 것 같지만 중세인들이 집중했던 요소는 달랐던

거죠.

베른바르트 청동문 조각을 자세히 살펴보면 마치 영화 필름 슬라이드처럼 연속적인 장면이 생생하게 표현되어 있습니다. 낙원에서의 추방 과정도 한 장면으로 모두 설명하지 않고 그 단계를 차근히 묘사하죠. 이브가 뱀의 유혹에 넘어가 선악과를 따 먹는 모습, 죄를 추궁당하는 모습, 추방당하는 모습 등이 순차적으로 나타납니다. 치밀하고 꼼꼼하게 단계적으로 표현한 겁니다.

고대 그리스 로마 미술처럼 인체 하나하나를 자세히 표현하는 데 집중하는 대신 여러 인물을 등장시켜 새로운 스토리텔링을 실현했으니 한편으로는 새롭다고 할 수 있죠. 이야기를 풍부하게 담아내어 영화를 보듯 감상할 수 있습니다. 이야기 방식은 단순하지만 대단히 직접적이고 구체적입니다.

아래 도판을 다시 한 번 보시죠. 하느님이 꾸짖는 자세가 굉장히 엄격하다는 걸 알 수 있습니다. 손가락에 힘이 실려 있죠. "누가 이런

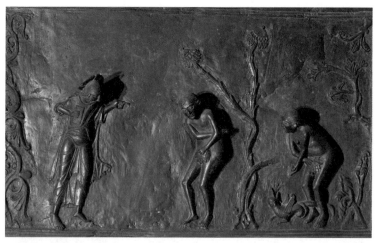

베른바르트 청동문 조각 세부

짓을 했느냐?"는 식으로 엄하게 아담을 혼내고 있습니다. 아담은 그 기세에 눌려서 고개도 들지 못하고 기가 꺾여서 손가락으로 이브를 슬쩍 가리키죠. 그런데 여기에 반전이 있습니다. 이브는 이 와중에도 허리는 숙였지만 얼굴을 들고 하느님을 빤히 보고 있어요. 자신은 잘못한 게 없다는 모습으로 느껴질 정도지요. 아마 원죄의 주인공이 이브라는 사실을 강하게 나타내려고 이렇게 표현했을 겁니다.

이를 통해서 중세 미술이 비례나 형태가 어색하고 만화같이 보일지는 몰라도 내용 전달 면에서는 매우 강력하고 힘이 넘친다는 걸 알 수 있습니다.

그렇게 보니 이야기가 쉽고 명쾌하게 들어오네요. 이제 중세 미술이 점점 친근하게 보여요.

| 신앙과 메시지를 담은 중세 미술 |

그렇습니다. 이야기의 핵심을 짚고 그것을 쉽게 전달하려고 해서 현대인의 눈에도 잘 들어오죠. 이처럼 중세 조각은 성경에 등장하는 예수의 일화와 기독교 교리 등을 누구나 이해할 수 있도록 표현하는 것을 중시했습니다. 조각뿐 아니라 모든 중세 미술이 전체적으로 비슷합니다. 신앙심의 표현, 기독교 교리에 근거한 교훈적인 메시지의 전달이 중세 미술의 가장 큰 목적이었습니다. 그런 점에서 방금 본 조각은 하느님의 뜻을 거스르는 것에 대한 경고의 메시

지를 훌륭하게 표현한 작품이라고 볼 수 있어요.

그러니까 하느님과 아담, 이브의 몸을 아름답고
생생하게 표현하는 데 집중할 필요가 없었다는
말씀이시군요? 이 조각의 목적은 아담과 이브가 신
의 말씀을 거역한 죄로 에덴동산에서 추방당한 이야
기를 전달하는 거니까요.

맞습니다. 역시 무엇이든 겉만 보고 판단해서는 안
되겠지요. 언뜻 보면 초라하고 유치하게 보이는 청동
문 조각에 이렇게 중세 기독교 미술의 의미와 목적
이 담겨 있으니까요.
어쨌든 초기 신성로마제국에는 이렇게 큰 작품을 제
작할 만큼 강력한 권위가 있었고 뭔가를 보여주려는
과시욕도 있었습니다. 오토 3세의 필사본과 같은 의
미죠. 꿈도 크고 도전 정신도 있었다고 할까요? 이러
한 예가 되는 다른 작품 중에는 오른쪽 사진의 청동
기념주가 있습니다.

베른바르트의 기념주, 1015~1022년, 힐데스하임 대성당

| 베른바르트의 기념주 |

이것 역시 베른바르트 주교의 지시로 제작된 작품입니다. 누가 봐도 로마의 트라야누스 황제 기념주에서 영향을 받았다는 사실을 알수 있을 겁니다. 그런데 내용은 예수의 수난입니다.

내용은 예수의 수난을, 형식은 로마제국의 기념주를 빌려온 셈이네요.

그렇습니다. 신성로마제국이 이름처럼 제국의 꿈을 다시 꾸고 있다는 사실을 보여주죠. 신성로마제국 자체가 로마의 부활을 알리며 등장한 국가입니다. 다시 등장한 황제의 권력이 점차 강해지고 있는 것만 보아도 알 수 있습니다.

사실 로마네스크 양식은 단순히 고대 로마의 건축 기법과 양식, 겉모습만을 좇은 것이 아닙니다. 당시 제국이 누렸던 영광까지 재현하고자 하는 심정도 담겨 있었다고 볼 수 있습니다. 앞서 살펴본 오토 3세의 필사본이나 베른바르트의 청동 기념주처럼 신성로마제국이 주도한 미술이 바로 이런 경우였습니다. 그러니 로마네스크 미술에는 겉모습뿐만 아니라 정신적으로도 고대 로마를 닮고자 한 중세 유럽의 욕망이 반영되어 있다고 봐야 합니다.

| 슈파이어 대성당 |

고대 로마 건축의 위용을 되살린 대표적인 건축물이 바로 슈파이어 대성당입니다. 신성로마제국에서는 오토 왕조 이후 잘리에르 왕조가 등장하는데요, 이때 지어진 건축물 중 하나가 슈파이어 대성당입니다. 오토 3세가 필사화를 통해 보여줬던 과시욕과 자신감을 잘리에르 왕조의 하인리히 4세는 슈파이어 대성당을 통해 보여줍니다.

아래 사진이 슈파이어 대성당입니다. 독일 서남부 라인란트팔츠에 위치한 초대형 성당으로, 잘리에르 왕조의 여러 황제들이 묻힌 곳이기도 합니다. 슈파이어 대성당은 한번에 지어진 건축물이 아닙니다. 1030년부터 1061년 사이에 1기가 지어지고 이후 1090년에서

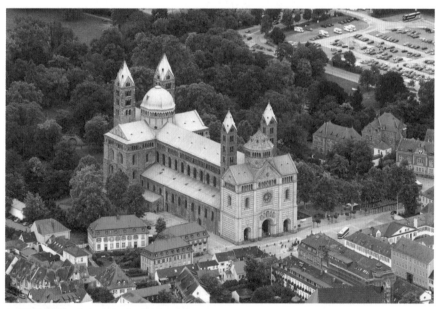

슈파이어 대성당, 1030~1106년, 라인란트팔츠

1106년에 걸쳐 2기가 증축되지요.

굉장하네요. 건물이 얼마나 크면 1기, 2기에 걸쳐 지었을까요?

성당의 전체 길이만 해도 134미터에 높이는 33미터나 되니 그랬을 만도 합니다. 2기를 지을 때 가장 크게 변한 부분은 천장입니다. 기존의 평평한 나무 천장을 뜯어내고 아치형 석조 천장으로 바꾸었죠. 천장 높이도 기존 28미터에서 33미터로 5미터가량 높였고요.

아래 사진과 같은 천장을 만든다는 건 당시로서 매우 과감한 시도

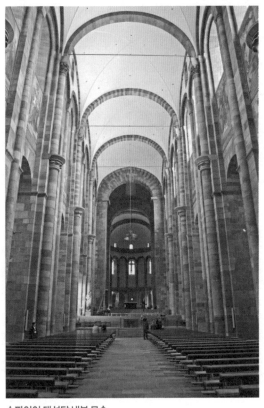

였습니다. 하인리히 4세는 황제의 권위와 제국의 위상을 드높이기 위해 이 도전을 감행했습니다. 그리고 이 도전은 황제와 교황의 경쟁 관계에도 영향을 주었습니다. 하인리히 4세는 카노사의 굴욕의 장본인이거든요.

슈파이어 대성당 내부 모습

| 카노사의 굴욕 |

카노사의 굴욕… 세계사 시간에 들어본 사건이기는 한데 정확히 기억나지 않네요.

이 사건은 주교 임명권, 그러니까 서임권을 놓고 벌인 교황과 황제의 싸움 중 가장 유명한 사례입니다. 이야기는 이렇습니다. 1076년, 교황 그레고리 7세가 하인리히 4세의 파문과 폐위를 선언합니다. 하인리히 4세는 교황에게 사죄하기 위해 이탈리아 북부의 카노사로 옵니다. 추운 겨울에 알프스산맥을 넘어야 하는 험한 여정이었죠. 3일 동안 눈 쌓인 성 밖에서 맨발로 용서를 빈 끝에 교황은 이듬해 1월 하인리히 4세를 사면합니다. 이로써 교황과 황제의 서열 정리가 된 셈입니다. 교황권의 정점을 찍은 사건이었죠.

이제 좀 기억이 나요. 황제로서는 정말 굴욕적인 일이었을 것 같습니다.

왕위에 오른 지 20년이 되었으나 어머니의 오랜 섭정으로 아직 왕권을 확립하지 못했던 하인리히 4세로서는 맨발로 벌을 서는 굴욕

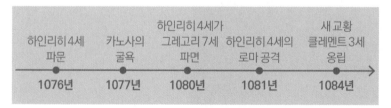

11세기 후반 교황과 황제의 권력 다툼

을 감수하고서라도 파문을 면하는 편이 이득이었습니다.

와, 교황의 권위가 얼마나 기세등등했으면 황제를 벌세웠을까요? 교황이 완벽한 승리를 거둔 거네요.

꼭 그렇게만 볼 수는 없습니다. 사람들은 보통 여기까지, 그러니까 황제의 굴욕까지만 알고 있는 경우가 많습니다. 그런데 이 사건에는 반전이 있습니다. 카노사의 굴욕이 벌어진 지 4년 뒤에 하인리히 4세가 복수를 감행하거든요. 권력을 공고히 한 하인리히 4세는 자신에게 굴욕을 주었던 교황을 파면한 후 군대를 이끌고 로마로 쳐들어갑니다. 그리고 자신의 손으로 클레멘트 3세를 새 교황으로 옹립했죠. 결국 그레고리 7세는 시칠리아 왕국으로 망명을 가 쓸쓸하게 죽음을 맞이합니다. 하인리히 4세 역시 훗날 아들들에게 배신을 당해 초라한 마지막을 맞으니 누가 이겼다고 말할 수 없는 싸움이었습니다.

아무튼 이처럼 황제와 교황이 한참 치고받고 싸우던 시기에 슈파이어 대성당 천장을 5미터 올리는 공사가 진행된 겁니다. 당시에도 석조 건물이 존재하기는 했지만 이렇게 웅장하고 천장 높이가 33미터나 되는 건물은 찾아보기 힘들었습니다. 뒤 페이지의 두 사진을 보면 성 미카엘 수도원의 천장도 높기는 하지만 모양이 다르죠? 저는 이 엄청난 규모의 재건축이 가능했던 데는 교황에 대한 하인리히 4세의 경쟁심도 작용했을 거라고 봅니다.

경쟁심이라면 교황이 슈파이어 대성당보다 높은 건물을 지었나요?

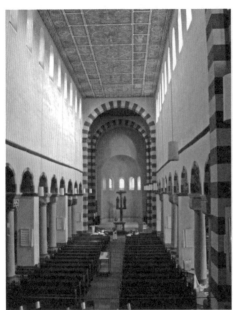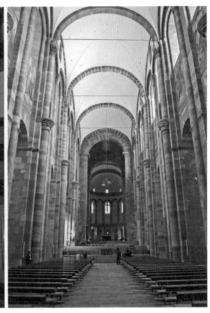

성 미카엘 수도원 내부(왼쪽) 슈파이어 대성당 내부(오른쪽)

그렇습니다. 황제의 경쟁심을 자극했던 그 건물을 설명하기 위해서는 우선 클뤼니 수도회에 대해 알아야 합니다. 클뤼니 수도회가 이 무렵 가톨릭 세계의 분위기를 잘 보여주거든요. 앞서 무아삭 수도원이 등장했을 때 설명한 대로 가톨릭은 11세기 클뤼니 수도회를 앞세워 부패한 성직자를 척결하고 기강을 바로잡았습니다.

이처럼 가톨릭 개혁에 앞장섰던 클뤼니 수도회는 점차 세력을 키워가고 1088년부터 교황의 적극적인 후원 아래 거대한 수도원을 짓기 시작합니다. 이때 지어진 성당의 길이는 약 130미터 정도였는데 후에 증축을 거듭하며 180미터까지 늘어났어요. 오른쪽 복원도 같은 모습이었을 거라고 합니다. 클뤼니 수도원은 베드로 대성당이 재건되기 전까지 가톨릭 세계에서 가장 큰 건축물이었습니다.

그런데 재밌는 것은 한때 청렴한 개혁 운동의 상징이었던 클뤼니 수도회가 점차 비리의 온상이 되어갔다는 점입니다. 세력이 커지면서 부패하기 시작한 거죠. 이에 맞서 새로 등장한 개혁 세력이 바로 앞서 설명한 시토 수도회입니다. 조각 장식이 전혀 없는 수도원 내부가 기억나시죠?

처음 탄생한 때의 역할과 정반대의 부패 세력이 된 클뤼니 수도회는 18세기 말 프랑스대혁명 당시 분노한 민중의 타깃이 되었습니다. 군중은 클뤼니 수도원을 공격했고 수도원은 파괴되어 현재 뒤 페이지의 사진처럼 남쪽 날개 일부만 남아 있습니다.

권력이 부패하지 않으려면 끊임없는 성찰이 필요한가 봅니다. 한때 개혁의 상징이었던 클뤼니 수도원이 이렇게 되다니 씁쓸하네요.

아무튼 높이 30미터의 이 거대한 수도원 건물은 하인리히 4세의 경

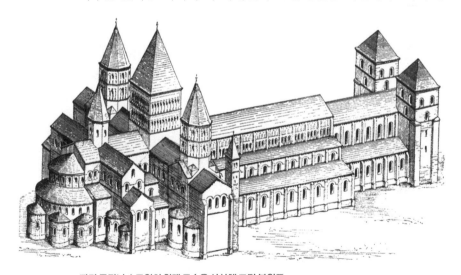

파리 클뤼니 수도원의 원래 모습을 상상해 그린 복원도

쟁심을 자극했을 겁니다. 28미터에서 33미터로 슈파이어 대성당의 천장을 높인 이유가 꼭 이것 때문만은 아니었겠지만 영향이 아주 없지는 않았을 거라고 생각해요. 한편 거의 쌍둥이처럼 닮은 규모였던 덕분에 지금은 슈파이어 대성당을 통해 당시 클뤼니 수도원의 위용이 어떠했으리라고 짐작해 볼 수 있으니 재미있는 일이기도 하고요.

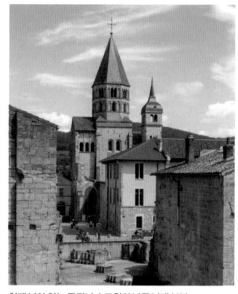
현재 남아 있는 클뤼니 수도원의 남쪽 날개 부분

지금까지 프랑스와 독일과 스페인을 무대로 펼쳐진 11세기 미술을 살펴보았습니다. 소감이 어떤가요?

고전 미술과 뾰족한 고딕 첨탑 사이의 시대에는 어떤 미술이 만들어졌는지 궁금했는데 그 의문을 풀 수 있어 좋았습니다. 그런데 이전까지 예술의 중심지였던 이탈리아 이야기가 없어서 궁금하네요.

좋은 질문입니다. 이 시기 이탈리아를 비롯해 우리가 미처 살펴보지 못한 지역에서 엄청난 변화가 있었습니다. 특히 프랑스 노르망디에 자리한 바이킹족이 변화를 이끌었죠. 이들이 이끈 역동적인 중세의 모험, 지중해 무역을 통해 발전하는 이탈리아의 도시들, 그리고 이 모든 변화가 응집되어 폭발한 십자군 운동 등에 대한 이야깃거리가 아주 많습니다. 기대하세요.

중세는 로마네스크 양식과 순례가 유행한 시기였고, 동시에 유럽 세계의 정치·사회가
기틀을 닦은 시기였다. 중세 유럽의 권력을 양분한 황제와 교황은 각자의 세력을
키우기 위해 치열한 다툼을 벌인다. 그 과정은 중세 건축과 미술 작품 안에 고스란히
담겨 있다.

중세 대성당 건축	교회	일반적인 기독교 성전을 일컬음
	성당	앞에 고유명사를 붙여 특정한 교회를 가리킴
	대성당	고위 성직자인 주교가 자리한 지역의 성당 참고 캐시드럴, 카테드랄, 두오모, 돔

오토 3세의 필사화

그림의 내용 신이 직접 황제의 왕관을 씌워줌.

의의 황제의 권력을 과시하려는 목적.

베른바르트의 청동문

힐데스하임의 주교 베른바르트의 지시로 제작됨.

크기 가로 2.4미터, 세로 4.7미터.

조각의 내용 좌측은 창세기, 우측은 예수의 일대기.

의의 교리적 메시지 전달에 집중한 중세 조각의 특징을 드러냄.

황제와 교황의 권력 다툼

- **성 미카엘 수도원** 서쪽 제단을 강조하여 황제 권력이 커졌다는 점을 나타냄.
- ↔ 동쪽에 제단과 날개를 위치시킨 보편적인 교회 건축.
 - 예 청동문, 기념주 등
- **슈파이어 대성당** 클뤼니 수도원보다 거대한 건축물을 짓고자 함.
- ⇒ 카노사의 굴욕을 갚으려는 의도도 있었을 것.

로 마 네 스 크 미 술 다 시 보 기

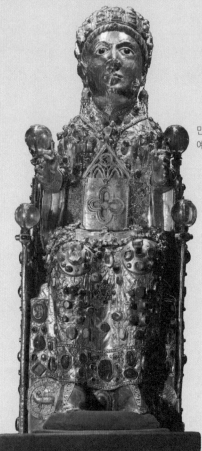

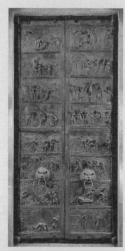

1015년
베른바르트 청동문 조각
베른바르트 주교의 지시로
만들어졌다. 성경의 창세기와
예수의 일생에 관한 이야기가
새겨져 있다.

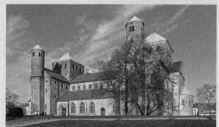

10세기경
성녀 푸아의 조각상
프랑스 콩크에 있는 성녀 푸아 조각.
목재 조각이지만 신도들이 기부한 각종
금은보화로 치장하여 매우 화려하다.

1007~1033년
성 미카엘 수도원
독일 힐데스하임에 위치한 중세 수도원.
발달한 서쪽 날개와 제단을 통해 당시 황제의
권력이 강했다는 점을 알 수 있다.

봉건제의 도입

732년

샤를 마르텔의
투르-푸아티에
전투 승리

800년

샤를마뉴의
서유럽 통일

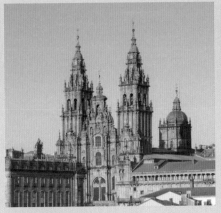

1075년 착공
산티아고 데 콤포스텔라 대성당
중세 시대 성지 순례의 목적지로 큰 인기를 끈 대성당.
야고보 성인의 유해가 보관된 곳으로 유명하다.

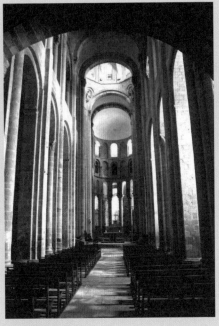

11세기 후반
생트 푸아 성당
약 22미터 높이의 천장이 웅장함을 뽐낸다.
석조 건축이기 때문에 음향효과가 탁월하고 화재에 강하다.
기둥과 기둥 사이가 아치로 연결되어 있다.

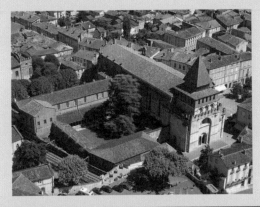

1115~1130년
생 피에르 수도원
프랑스 무아삭에 위치한 수도원으로
성당과 수도사들의 공간이 함께 배치되어 있다.
아름다운 클로이스터가 특징적이다.

1000년	1075년	1096년
성지 순례 열풍의 시작	산티아고 데 콤포스텔라 대성당 착공	제1차 십자군 전쟁

II

십자군이 된 해적

노르만 미술

천 년 전, 작은 수도원이 있는 외딴섬에 불과했던 몽생미셸은

현재 프랑스를 찾는 수많은 관광객이 사랑하는 명소가 되었다.

노르망디에 정착한 바이킹이 기독교를 받아들이며

'노르만 기사'가 되는 과정에서 지어진 교회는

동화 속 성과 같은 신비로운 아름다움을 뽐낸다.

간조가 되어 물이 빠지고 나서 드러난 길을 거니는 사람들이

여유로워 보인다.

―몽생미셸, 프랑스

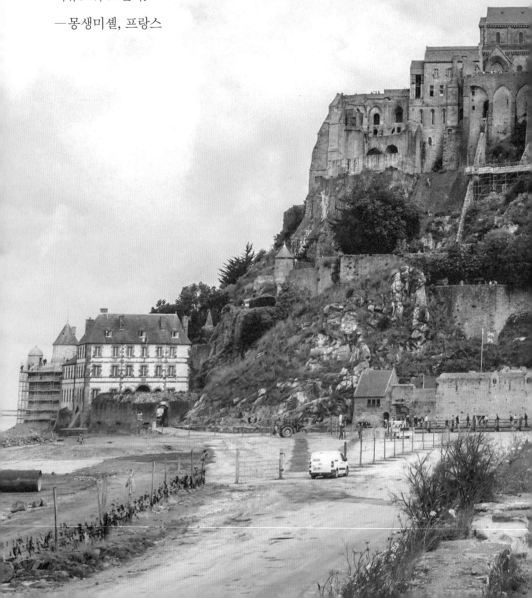

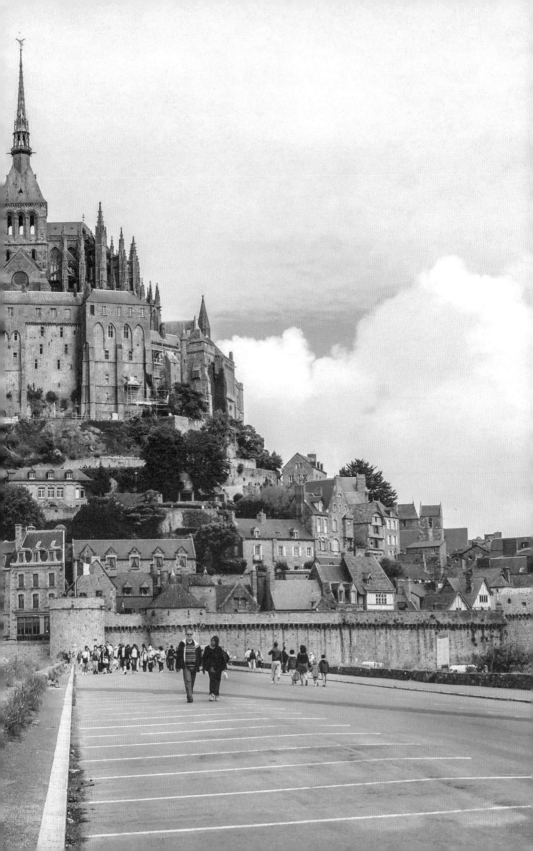

북풍이 바이킹을 만든다.

—스칸디나비아 속담

OI 바이킹의 시대

#오세베르그 호 #보르군 목조 교회 #몽생미셸 #생테티엔 성당

앞선 강의에서 살펴보았듯 새로운 천 년이 시작되고 유럽은 크게 변화합니다. 이 새로운 역사의 무대 위에는 결코 빼놓을 수 없는 주인공이 있습니다. 바로 바이킹입니다.

바이킹이라면 양쪽으로 뿔이 달린 투구를 쓰고 도끼를 휘두르는 야만족 아닌가요?

네, 그런 식으로 많이 묘사되지요. 원래 바이킹은 유럽의 최북단인 스칸디나비아반도와 덴마크 지역에 퍼져 살던 민족입니다. 북쪽 사람, 또는 북쪽에서 온 사람이라는 뜻으로 노르만Norman이라고 부르기도 하죠.
바이킹은 춥고 험준한 북쪽 땅에서 먹을 것을 찾아 바다로 나가야 했던 해양 민족입니다. 너무 추워서 농사를 짓기도 어려운 거친 자

바이킹의 터전이 되었던 스칸디나비아반도의 풍경 이곳에서는 짧은 여름에만 소규모 농사를 지을 수 있다. 따라서 바이킹은 바다로 나가 물물교환이나 노략질을 통해 먹을 것을 구해야 했다.

연환경 속에서 힘들게 살아갔죠.

북유럽 지역은 독특한 지형으로 유명합니다. 빙하가 만든 좁고 깊은 계곡인데, 이런 지형을 피오르fjord라고 부릅니다. 피오르로 이루어진 강은 보통 수심이 매우 깊고, 강의 양옆으로는 깎아지른 듯한 절벽이 펼쳐져 장관을 이룹니다.

바이킹은 이 경이롭고도 거친 자연환경에 나름대로 적응해가며 살았습니다. 험준한 육로보다 뱃길을 적극적으로 개척했고 배를 만드는 기술과 항해술을 자연스럽게 발전시켰죠. 바이킹은 이렇게 만든 배를 타고 때때로 남쪽으로 내려와 식량을 구하다가 점점 무시무시한 해적으로 돌변했습니다.

피오르 해안의 모습 좁은 강 양옆으로 높은 절벽이 솟아 있다.

| 바이킹의 등장 |

본격적으로 바이킹의 악명이 세상에 알려진 것은 793년의 일입니다. 이때 바이킹이 영국 중부 홀리섬에 있는 린디스판 수도원을 공격하여 수도사들을 무자비하게 학살했지요. 당시 사람들은 이러한 바이킹의 잔혹함에 크게 놀랐습니다. 하지만 이 사건은 시작에 불과했습니다. 이때부터 바이킹은 전 유럽을 유린하면서 수백 년 동안 유럽을 공포의 도가니로 몰고 갑니다.

바이킹은 왜 하필 외딴섬에 자리한 가난한 수도원에 쳐들어갔을까요? 수도사들은 변변히 저항도 못 했을 텐데요.

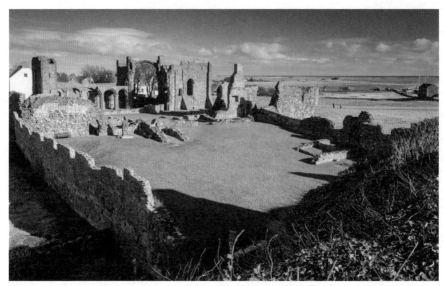

린디스판 수도원 터, 635년, 린디스판 8세기 말 바이킹의 공격을 받기 전까지 매우 큰 규모와 권위를 자랑했던 린디스판 수도원은 한 차례 파괴된 이후 12세기 초에 재건되었다.

우선 바이킹은 기독교를 믿지 않았기 때문에 수도원이나 교회를 보호할 이유가 전혀 없었습니다. 도리어 무장하지 않은 수도원을 공격해서 자신들의 잔혹함을 세상에 분명히 알리려고 했을 수도 있고요. 그리고 지금 생각과 달리 수도원은 그다지 가난하지 않았습니다. 신도들이 기부한 금은보화가 적잖게 보관되어 있었기 때문이죠. 특히 린디스판 수도원은 섬에 위치해 있어서 바이킹 같은 해적들의 좋은 표적이 되었습니다.

속세에서 벗어나려고 외딴섬에 자리를 잡았을 텐데, 오히려 이 때문에 바이킹에게 공격받았군요.

그런 셈입니다. 사실 바이킹이 등장했을 무렵 유럽 대부분의 나라

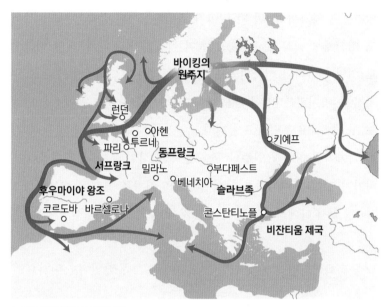

8~10세기 바이킹의 침략 여정

들은 배를 타고 먼바다까지 나갈 능력이 없었습니다. 덕분에 바이킹 무리는 외딴섬에 자리한 수도원을 마음 놓고 공격할 수 있었죠. 자신들의 힘을 깨달은 바이킹은 점점 더 대담해집니다. 가장 기세등등하던 시기에는 대서양 연안뿐만 아니라 지중해 깊숙한 곳까지 진출했어요. 위의 지도를 보면 이들의 활동 영역이 광범위했다는 것을 알 수 있습니다. 심지어 이들 중 일부는 대서양을 가로질러 신대륙까지 갔다고 합니다.

설마 콜럼버스 이전에 아메리카 대륙에 갔다는 건가요?

콜럼버스 이전에 이미 바이킹이 신대륙을 발견했다는 설이 있습니다. 오늘날의 노르웨이 지역에 살던 바이킹 일부가 아이슬란드를

발견했고 여기서 한 발 더 나아가 그린란드까지 갔다고 해요. 그리고 여기에서 서쪽으로 방향을 틀어 아메리카 대륙, 그러니 지금으로 치면 캐나다와 미국의 동부 해안 지역까지 넘어갔을 것으로 추정하죠. 바이킹은 이 신대륙에서 포도나무를 보았는지 이곳을 빈랜드Vinland라고 불렀다고 합니다.

이 이야기는 바이킹 민족의 구술 문학인 '사가'를 통해 전해옵니다. 사가가 전하는 이야기가 사실이라면 바이킹은 콜럼버스보다 최소 500년 앞서 아메리카 대륙에 첫발을 내디딘 유럽인인 셈입니다.

구술 문학이라면 일종의 전설인데, 전설을 그대로 믿어도 될까요?

아이슬란드를 거쳐 그린란드까지 갔다는 것은 확실한 사실로 밝혀졌으니 더 서쪽으로 갔을 가능성도 충분히 있습니다. 모험가 기질이 다분한 민족이니까요. 사실 바이킹은 서쪽뿐만 아니라 동쪽으로도 이동해 오늘날 러시아의 기원이 되는 키예프 대공국을 세웠어요.

러시아의 기원은 지금도 계속되는 논쟁거리입니다만, 북유럽 지역에 살던 바이킹이 동남쪽으로 내려가서 변변한 자치기구도 없이 살고 있던 슬라브족을 점령하면서 시작했다는 것이 가장 유력한 학설입니다. 훗날 러시아의 이름이 되는 루스Rus는 이때 내려온 바이킹 부족의 이름에서 따왔다고 해요.

신대륙에서 러시아까지, 바이킹이 뻗어 나간 영역이 엄청나군요.

남쪽 상황을 보면 더 놀랍습니다. 이들은 영국뿐만 아니라 아일랜

드, 프랑스, 스페인을 넘어 지중해와 흑해 곳곳으로 영역을 확대합니다. 바닷길로만 이동하지 않고 강을 타고 내륙 깊숙이 들어가기도 했기 때문에 이들의 활동 범위는 상상을 초월했죠.

| 긴 배를 탄 해적 |

평화로운 린디스판 수도원을 불태웠던 793년을 기점으로 바이킹은 최소 300년간 유럽의 바다와 강을 지배합니다. 이들이 타고 다니는 롱십longship이 나타나면 온 유럽의 산천초목이 부들부들 떨 정도였죠. 롱십은 아래 사진처럼 좁고 길쭉하게 생긴 배입니다.

오세베르그 호, 9세기경, 오슬로 바이킹박물관 1904년에 발굴, 복원되었다. 길이가 길고 폭이 좁아 롱십이라고 불린다.

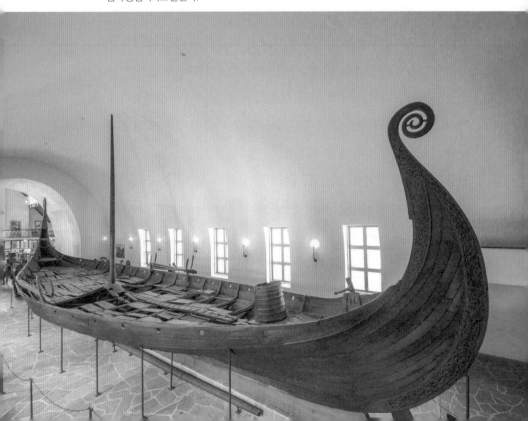

무시무시한 해적들이 탔던 배라고 하기에는 원시적인 느낌이 드네요. 험한 바다를 항해하기에는 왠지 좀 약해 보이기도 하고요.

현대인의 시각으로 보면 그렇지만 당시에는 최고의 함선이었습니다. 앞쪽 사진 속의 롱십은 20세기 초에 거의 원형 그대로 발견되었는데 길이가 21미터, 폭은 5미터 정도 됩니다. 배 가운데에는 10미터 높이의 돛대가 세워져 있죠. 양쪽에 각각 15개의 노가 장착되어 있어서 30명의 선원들이 선장의 지휘에 따라 일사불란하게 노를 저었을 겁니다. 항해를 떠날 때는 식량으로 채워졌을 배의 바닥이 돌아올 때는 노략질한 물품으로 가득 찼을 테고요.

바이킹이 이런 배를 타고 유럽을 누비고 다녔군요.

단순해 보여도 곳곳에 각종 과학적 설계가 숨어 있습니다. 앞과 뒤가 똑같은 모양이라 노의 방향만 바꾸면 전진과 후진이 자유로웠고, 바닥이 평평해 얕은 물에서도 항해가 가능했습니다. 심지어 돛을 눕힐 수 있어서 위쪽에 다리 같은 장애물이 나타나도 가뿐하게 빠져나갈 수 있었습니다. 그래서 좁은 강을 거슬러 오르며 유럽의 내륙 구석구석까지 다닐 수 있었죠.

오른쪽 사진을 보세요. 이들은 뱃머리를 용머리 모양으로 만들어서 배를 화려하게 장식했습니다. 뱃머리 조각을 자세히 보면 북쪽 민족답게 동물과 식물이 얽혀 있는 문양이 장식되어 있어요.

이런 조각으로 장식된 바이킹의 롱십에는 울긋불긋한 색깔이 칠해져 있었을 겁니다. 바이킹이 린디스판 수도원을 약탈한 당시 상황

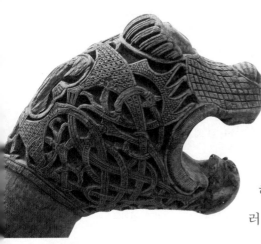

을 기록한 글을 보면 바이킹과 함께 무시무시한 용이 나타났다는 말이 있는데, 아마 이렇게 생긴 뱃머리를 보고 한 말 같습니다.

하긴 먼바다에서 용머리를 앞세운 배 여러 척이 나타나면 정말 무서웠을 거예요.

롱십 오세베르그 호에서 발견된 뱃머리 조각,
9세기경, 바이킹박물관

아마 바이킹의 배가 이런 모양으로 완성되기까지 수많은 시행착오가 있었을 텐데요, 당시로서 훌륭한 수준이었다고는 하지만 이 정도 크기의 배로 무작정 먼바다에 나가는 건 무리였을 겁니다. 파도가 잦아들어 항해할 수 있는 적절한 시기를 알아내야 했고 해안을 따라 뱃길을 개척하는 데에도 상당한 시간이 걸렸겠지요. 이런 준비가 완료된 때가 대략 8세기 말이었다고 봅니다.

| 유럽의 새로운 주인공 |

바로 이 8세기부터 중세 유럽은 대위기에 빠집니다. 바이킹뿐만 아니라 이슬람 세력과 훈족 계통의 마자르족이 침입해 오면서 혼란이 가중됐죠. 로마제국도 3세기부터 5세기까지 게르만족이 대대적으로 남하하여 결국 멸망을 맞이했죠? 8세기부터 이런 민족 대이동이 또 일어났다고 할 수 있습니다. 북쪽에서는 바이킹, 남쪽에서는

이슬람 세력, 동쪽에서는 마자르족이 유럽 곳곳을 유린하고 다녔습니다. 한마디로 중세 유럽에 다시 바람 잘 날 없는 혼란기가 찾아든 겁니다.

유럽에서는 샤를마뉴부터 오토 1세까지 강력한 황제들이 외적의 공격에 맞섰지만 치러야 할 대가가 아주 컸습니다. 침입자들은 유럽에서 간신히 움튼 도시의 싹을 철저히 파괴해버렸습니다. 샤를마뉴 이후 지어진 여러 건축물이 이 당시에 많이 사라졌죠. 이민족의 공격이 점점 잦아든 1000년이 되어서야 다시 건축 붐이 불었고요.

정말 유럽 전체를 초토화시켰다는 말이 딱 맞을 듯합니다. 이제 샤를마뉴 이후부터 새 천 년 전까지의 공백이 이해가 되네요.

결과적으로는 이들과 맞서 싸우는 과정에서 유럽의 봉건제가 한층 공고해졌기에 바이킹과 같은 이민족의 침략을 극복할 수 있었습니다. 계속되는 전투를 감당하려면 기사 같은 전문적인 전사 계급을 육성해야 했고, 이민족의 침입 때문에 얼마 안 되는 자유민들까지 기사나 영주에게 토지를 헌납하고 보호를 요청했거든요. 그러니 봉건제의 틀이 확고하게 잡혔죠.

어찌 되었든 유럽을 탐냈던 여러 이민족 중에서도 바이킹의 약탈과 난동은 대단한 수준이었습니다. 일례로 885년에 무려 4만 명에 이르는 바이킹 군대가 센강 기슭을 따라 파리를 공격해 옵니다. 당시 프랑스를 지배하던 '뚱보왕' 샤를은 바이킹과 맞서 싸울 엄두를 내지 못했어요. 결국 6톤에 가까운 금과 은을 주면서 이들을 달래 돌려보냈다고 합니다.

바이킹의 기세가 얼마나 대단했으면 싸울 엄두조차 못 냈을지….

그런데 10세기로 접어들면서 바이킹은 점차 기존의 침략 방식을 바꿉니다. 일시적 노략질이 아니라 아예 한곳에서 몇 년씩 정착하는 방식을 택하죠. 어차피 이들을 힘으로 누를 수 없다고 생각한 프랑스의 '단순왕' 샤를 3세는 아예 바이킹에게 땅을 떼어주고 대신 충성 서약을 받아서 봉건적 주종 관계를 맺습니다.

샤를 3세와 계약한 사람은 센강 하류에 몰려와 있던 바이킹의 우두머리 롤로입니다. 이들은 땅을 하사받은 대가로 프랑스로 쳐들어오는 다른 바이킹족을 막아주겠다고 약속합니다. 이렇게 해서 롤로는 로베르라는 기독교 이름을 받고 프랑스의 제후가 됩니다.

이때부터 바이킹들이 자리한 센강 하류의 땅은 북쪽 사람들의 땅이라는 뜻으로 노르망디라고 불렸습니다. 이들은 프랑스 왕족이나 귀족의 딸과 결혼하면서 점점 프랑스인 사이에 섞여듭니다. 과거의 바이킹이 프랑스 왕을 섬기면서 프랑스어를 쓰고 프랑스의 귀족으로 변신한 거죠. 그런데 정착 후에도 바이킹의 선천적인 모험심은 여전했는지 곧바로 자신들의 영토를 남쪽으로 확장시켜 프랑스 왕에게도 뒤지지 않을 만큼 넓은 땅을 확보합니다.

일단 거점이 생기니까 신나게 영토를 넓히네요.

정말 그렇습니다. 노르망디에 살던 바이킹 일부는 11세기에 이탈리아 남부로 넘어갑니다. 그리고 기존에 그 지역을 지배하던 비잔티움 제국을 몰아내죠. 이들은 거기서 멈추지 않고 이슬람 세력권이

었던 시칠리아까지 정복해 이탈리아 남부와 시칠리아를 묶는 노르만 왕국을 건설합니다. 노르만 왕국은 비잔틴 미술과 이슬람 문화를 받아들여 아주 독특한 문화를 꽃피우죠. 그 이야기는 뒤에서 마저 하겠습니다. 바이킹의 정복욕은 여기서 그치지 않고 바다 건너 영국으로 넘어가 아예 자기들의 왕국을 건설하기에 이릅니다. 아래 지도를 보면 바이킹의 영토 확장이 더욱 실감 날 겁니다.

이렇게 바이킹은 800년경부터 유럽을 공격하고 때로는 유럽 문화에 동화되면서 새로운 활력을 불어넣어 줍니다. 일반적으로 중세는 혼란스럽고 모호한 시대로 알려져 있습니다. 하지만 바이킹을 주인공으로 삼아 이 시기를 바라보면 아주 흥미진진한 도전과 모험의 이야기로 바뀌지요.

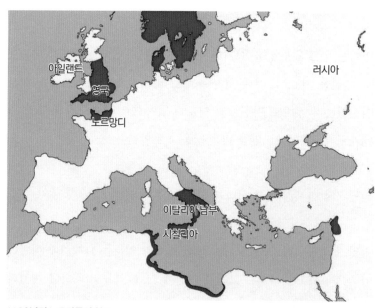

1130년경 노르만족의 영토

8~9세기	약탈	린디스판섬 공격, 파리 포위 공격
10세기	정착	노르망디 지역에 정착
11~12세기	정복	노르만 공국의 영국 정복 남부 이탈리아 정복 시작 1차 십자군 원정 참여, 안티오키아 공국 건국 시칠리아 공국 건국

중세 바이킹의 활약

처음엔 춥고 험난한 북유럽에 살던 북방 민족이었다가 항해술을 익혀서 해적이 되고, 그러다 탐험가가 되어 새로운 땅을 발견하기도 하고, 남쪽으로 내려와 정착한 뒤로는 기독교를 믿는 기사가 되다니…. 참 활동적인 사람들이네요.

이들은 곧 예술적 재능도 보여줍니다. 노르망디에 자리 잡은 바이킹, 그러니까 노르만 민족은 유럽 대륙에서 생겨난 로마네스크 미술을 받아들여 새로운 단계로 발전시키거든요. 교회를 거침없이 불태워버리던 바이킹들이 이제는 열성적으로 교회를 건설하는 거지요. 참, 이제부터는 유럽 땅에 뿌리내린 바이킹을 노르만족이라고 부르겠습니다. 이들은 바이킹의 후예이기는 하지만 바이킹과 구분되는 생활양식과 정신세계를 지니고 있으니 말입니다.

| 스타브 교회 |

그럼 노르만족의 미술적 감각을 한번 살펴보죠. 먼저 이들의 본거지이자 고향이라고 할 수 있는 북유럽 지역에 남아 있는 목조 건물에 들러볼까요?

아래는 노르만족의 전통문화와 기독교 문화의 결합을 엿볼 수 있는 스타브 교회입니다. 참고로 '스타브'는 중세 노르웨이어로 구석 기둥을 의미해요. 아시다시피 노르웨이는 유럽 북부 스칸디나비아반도에 있는 나라로 바이킹의 본거지 중 하나였습니다.

12세기에 지어진 스타브 교회가 북유럽의 거친 자연환경 속에서 800년간 끄떡없이 보존되었다는 게 신기할 정도입니다. 우리나라의 한옥처럼 못을 쓰지 않고 목재를 짜 맞추는 기법을 활용하여 지었습니다. 소나무를 재료로 삼은 점도 우리 한옥과 비슷합니다.

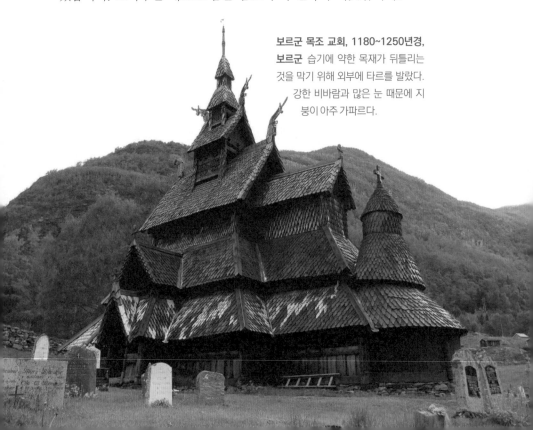

보르군 목조 교회, 1180~1250년경, 보르군 습기에 약한 목재가 뒤틀리는 것을 막기 위해 외부에 타르를 발랐다. 강한 비바람과 많은 눈 때문에 지붕이 아주 가파르다.

하지만 겉으로는 꽤 다르게 보입니다. 특히 지붕 모양이 독특하네요.

그렇습니다. 가파른 지붕 위에 물결무늬가 들어간 나무판으로 너와 지붕을 얹어 만들었죠. 지역 특성상 강한 바람이 불고 눈이 많이 오는데, 저런 구조로 지붕을 만들면 눈이 쌓이지 않고 잘 흘러내린다고 합니다.

스타브 교회는 스칸디나비아반도의 전통적인 목조 주택을 교회로 발전시킨 결과입니다. 이 건축물 곳곳에 북방 민족 특유의 문화가 스며들어 있어요. 예컨대 아래 사진처럼 동물이나 식물 모티브가 가득 들어간 켈트족의 장식 기법을 받아들여 교회의 문틀을 비롯한 여러 곳을 장식했습니다.

보르군 목조 교회에서 확인된 노르만 특유의 문양들 이리저리 꼬인 문양과 괴수가 조각되어 있다. 그 의미는 명확하지 않으나 켈트족의 장식법을 써서 바이킹 토속신앙을 표현한 것으로 추정한다.

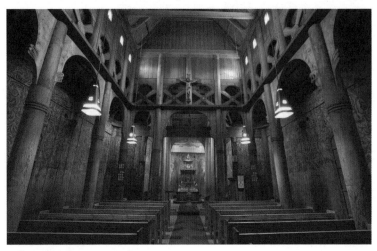

스타브 교회의 내부

위의 사진을 보세요. 내부는 여느 교회들처럼 가운데에 제대가 있고 그 주위를 복도가 둘러싸고 있는 구조입니다. 어느 정도 바실리카 형태를 따른다고 할 수 있지요.

결국 스타브 교회는 바이킹의 전통 양식과 켈트 양식, 기독교 교회 건축 양식이 모두 반영된 건축이네요.

그런 결과가 되었죠. 바이킹은 유럽 땅에 정착하면서 당시 유럽에서 자라나고 있던 최신 문화를 적극적으로 받아들였습니다. 이들은 우수한 문화라고 생각되면 거리낌 없이 흡수했죠.

여기저기 돌아다니며 안 해본 일이 없어서 그런지 다른 문화에 개방적이었나 봐요. 이 모습을 보니 애초에 탁월한 문화를 지니지 못했다고 해서 꼭 나쁜 건 아닌 듯합니다.

좋은 지적입니다. 말씀대로 이들은 해양 민족 특유의 개방성을 강점으로 삼아 일종의 다문화·다민족주의를 구현했다고 볼 수 있습니다. 배를 타고 이곳저곳을 누비다 보니 새로운 문화를 맞닥뜨려도 당황하지 않고 좋은 것을 보면 기꺼이 배우려 했던 것 같습니다.

좋게 해석하면 그렇겠지만 다른 각도에서 보면 원래 자기 문화를 금방 포기하고 줏대 없이 다른 문화를 받아들인 거 아닐까요?

꼭 그렇지만은 않습니다. 자기 문화가 약한 경우 오히려 다른 문화를 배척하기도 하니까요. 바이킹은 자신들이 부족하다는 사실을 인정하고 그것을 적극 채우려 노력했다는 점에서 높이 평가할 만합니다. 물론 강력한 군사력을 갖추고 있었기에 새로운 문화를 받아들일 여유와 자신감도 생겨났을 겁니다.

이유가 무엇이든 바이킹은 놀라운 적응력을 바탕으로 모험심과 호기심, 거기에 신앙심까지 보태 매우 흥미진진한 시각 세계를 펼쳐냅니다. 린디스판 수도원을 불태웠던 무시무시한 해적이 이제는 독실한 신앙인이 되어서 기독교의 건축 문화를 이끈 겁니다.

그럼 이제 프랑스 노르망디 지역에 정착하여 노르만족으로 변모한 바이킹이 어떤 예술적 재능을 보여주었는지 살펴봅시다. 뒤 페이지 지도를 보세요. 지도에 표시한 노르망디 지역에는 프랑스 여행의 1번지, 몽생미셸이 위치해 있습니다. 몽생미셸은 노르망디 해안에 있는 작은 바위섬인데 전체가 수도원으로 이루어져 있죠. 몽생미셸에 들러볼까요?

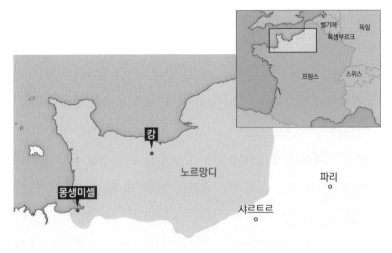

몽생미셸의 위치

| 바위섬에 지은 동화 속 성 |

와, 오른쪽 사진을 보니 아늑하고 평화로워 보여요. 조명 때문인지 동화책 속 아기자기한 삽화 같기도 하고요.

그렇죠? 몽생미셸은 고즈넉한 해변과 아름다운 섬이 어우러져 프랑스를 찾는 관광객에게 사랑받는 여행지입니다. 하지만 전쟁이 잦았던 중세에는 이렇게 평화로운 모습이 아니었습니다.

원래 이 섬은 세속에서 멀리 떨어지고 싶어 했던 수도사들이 모여 사는 곳이었습니다. 그런데 노르만족이 이곳을 점령해 요새로 만들어버렸죠. 뒤 페이지 위쪽 사진을 보세요. 몽생미셸은 간조 때는 바닷물이 빠져나가 육지와 연결되지만 만조 때는 바닷물이 상승하면서 섬으로 변하는 특성 때문에 천혜의 요새가 됩니다.

섬의 맨 위에 자리 잡은 건축물은 생 미셸 수도원입니다. 그 아래쪽

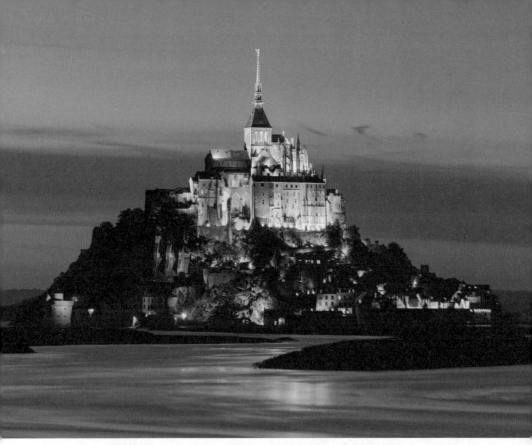

몽생미셸섬, 프랑스 과거 작은 수도원이 자리한 바위섬에 불과했던 몽생미셸은 노르만족이 점령하면서 크게 발전한다. 독특한 자연환경과 아름다운 중세 건축물 덕분에 몽생미셸은 현재 파리 못지않은 인기를 누리는 관광지가 되었다.

에는 암굴의 성모 교회가 있는데, 노르만족이 이곳에 정착하고 나서 얼마 되지 않아 지은 교회입니다. 뒤 페이지의 아래 사진을 보면 장식이 거의 없는 단순한 내부가 보이는데, 아치를 활용한 점이 눈에 띕니다. 소박하지만 목조 건물을 짓던 노르만족이 돌로 짓는 건축물에 대해 배워가는 과정을 잘 보여주죠. 이곳을 지나 언덕 위로 올라오면 생 미셸 수도원을 만나게 됩니다. 뒤 페이지 오른쪽 사진과 같은 모습입니다.

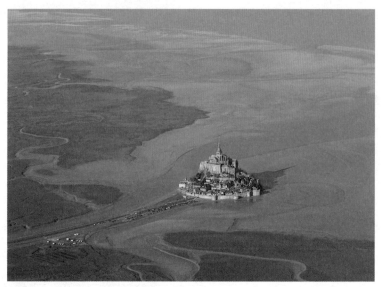

몽생미셸 전경 바다에 강한 노르만족은 간조 때 육지와 연결되는 독특한 섬을 자신들의 터전으로 삼아 발전시켰다.

암굴의 성모 교회와 비교하면 규모가 엄청나게 커졌네요. 건축 기술도 훨씬 발전한 모습이 눈에 띕니다.

그렇습니다. 생 미셸 수도원은 노르만족이 예술적 야심을 본격적으

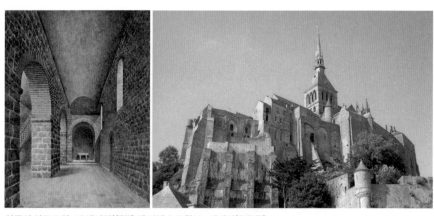

암굴의 성모 교회, 10세기경(왼쪽) 생 미셸 수도원, 11세기경(오른쪽)

로 드러낸 건축물이죠. 아쉽게도 전쟁과 화재로 몇 차례 다시 지어져 원형을 파악하기는 어렵습니다만 신도석과 양 날개 부분은 아직도 11세기에 지어진 모습 그대로입니다.

여기에도 암굴의 성모 교회와 마찬가지로 아치가 활용되었습니다. 하지만 규모는 훨씬 더 크고 웅장하죠. 이들의 건축 기술이 100년 만에 이만큼 발전한 겁니다. 특히 바닥에서 솟아오른 듯 육중한 기둥이 인상적입니다. 몽생미셸에 정착한 노르만족이 당시 유럽 대륙 곳곳에서 지어지던 건축 양식인 로마네스크 양식을 적극적으로 받아들이고 있었다는 사실을 알 수 있습니다.

노르만족이 받아들인 로마네스크 양식의 교회는 노르망디의 캉에 잘 남아 있습니다. 캉은 노르만족이 수도로 삼았던 곳이지요. 노르

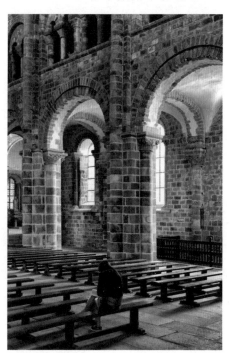

생 미셸 수도원의 내부

만족은 처음에는 센강 하류의 루앙을 중심으로 활동했으나 영토를 남쪽으로 확장하면서 캉으로 수도를 옮기게 됩니다. 뒤 페이지 지도에 보이듯 노르망디 지역의 중심에 자리하고 해안과도 가까운 지역이죠.

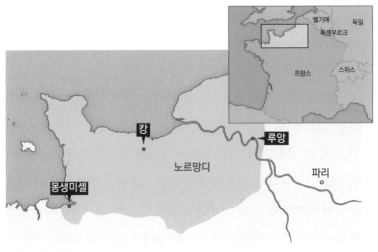

루앙과 캉의 위치

| 윌리엄 공작의 쌍둥이 교회 |

이곳 캉에는 매우 혁신적인 건축물이 있습니다. 하나도 아니고 두 채나 되니 '쌍둥이 교회'라고 할까요?

쌍둥이 교회요? 그게 뭔가요?

쌍둥이 교회를 설명하려면 우선 이 건축을 주도한 사람이 누구인지 알아야 합니다. 그는 바로 윌리엄 공작입니다. 윌리엄 공작은 사생 아라는 출신을 극복하고 노르망디의 공작에 오른 뒤 바다 건너 영국까지 정복하여 훗날 역사에 '정복왕 윌리엄'으로 기록되는 인물입니다. 이 이야기만으로도 대단한 야심가인데, 건축에서도 그런 면모를 드러내죠. 윌리엄 공작이 거대한 교회를 두 채나 지은 이유

는 자신이 지은 죄를 참회하기 위해서였습니다.

무슨 죄를 지었기에 그렇게 크게 참회해야 했나요?

교황의 반대에도 불구하고 사촌과의 결혼을 강행했으니 큰 죄를 저
지른 셈입니다. 윌리엄 공작은 일단 자기 마음대로 결혼식을 올리
고 나서 '쿨하게' 자신의 죄를 참회하며 교회를 지어 봉헌했습니다.
자신을 위해 한 채를 짓고 왕비를 위해 또 한 채를 지었죠. 아래 사
진 속에 나란히 서 있는 생테티엔 성당과 생트 트리니테 성당이 그
것입니다.

생테티엔 성당, 1066~1077년, 캉(왼쪽) 생트 트리니테 성당, 1062년, 캉(오른쪽)

먼저 정면을 보시죠. 두 교회 모두 두 개의 종탑이 양쪽에 나란히 자리하고 있습니다. 이렇게 쌍탑이 들어간 정면은 앞으로 살펴볼 프랑스 고딕 성당의 표준적인 모습을 한발 먼저 보여줍니다. 내부도 아주 정갈하게 지어졌습니다. 무엇보다도 천장이 독특해요.

뼈대가 있네요? 꼭 우산살처럼 뻗어 나가 있습니다.

생테티엔 성당 내부 날씬하고 길쭉한 기둥이 천장을 가볍게 들어 올리고 있는 듯한 모습이다.

네, 이런 천장 구조를 늑골 궁륭이라고 합니다. 생테티엔 성당의 늑골 궁륭은 12세기 초에 추가된 것으로 보이는데요, 프랑스 지역에서는 최초로 등장한 늑골 궁륭입니다. 천장의 하중을 받아 지탱하는 뼈대 부분이 마치 노출된 철골처럼 드러나 있습니다. 높은 천장을 버티는 것은 당시 교회 건축이 가장 고민하던 문제였는데 이것을 노르만족이 획기적으로 해결한 겁니다.

이처럼 노르만족은 중세 건축에 대담한 활력을 불어넣었습니다. 그리고 이렇게 업그레이드된 로마네스크 양식은 전혀 새로운 곳으로 급속히 번져나가죠. 바로 영국입니다. 노르만족의 영향하에 급변하는 영국의 역사와 미술 이야기는 다음 장에서 계속하겠습니다.

바이킹은 8세기 말에 역사에 처음 등장한 이후 급격히 세력을 키웠다. 유럽 대륙을 휩쓸며 약탈을 이어간 바이킹은 노르망디에 정착하여 노르만족이라고 불리게 되었고, 약 200년 뒤 영국을 정복하기에 이른다. 이들은 로마네스크 양식을 받아들여 독특한 노르만 미술로 발전시켰다.

바이킹의 등장	① 793년 린디스판 수도원을 공격하며 역사에 처음 등장.

① 793년 린디스판 수도원을 공격하며 역사에 처음 등장.

② 뛰어난 항해술과 날렵한 롱십으로 전 유럽을 장악.

③ 노르망디에 정착하여 기독교를 받아들이고 고대 로마의 건축 기법과 기독교 문화를 융합한 로마네스크 양식을 흡수.

롱십 바이킹이 탔던 길쭉한 배. 좁고 얕은 곳도 자유자재로 드나들 수 있었음.

8~9세기	약탈	린디스판섬 공격, 파리 포위 공격
10세기	정착	노르망디 지역에 정착
11~12세기	정복	노르만 공국의 영국 정복 남부 이탈리아 정복 시작 1차 십자군 원정 참여, 안티오키아 공국 건국 시칠리아 공국 건국

노르만족의
건축

보르군 목조 교회 눈이 많이 오는 지역 특성을 고려하여 지은 독특한 모양의 교회.

생 미셸 수도원 몽생미셸의 노르만족이 로마네스크 양식을 받아들여 지은 건축물.

생테티엔 성당, 생트 트리니테 성당 윌리엄 공작의 주도로 캉에 지어진 쌍둥이 교회.

밤이 아무리 길어도
결국 아침은 찾아오기 마련입니다.
ㅡ윌리엄 셰익스피어, 『맥베스』

O2 노르만족의 역사가 시작되다

#바이외 태피스트리 #런던탑 #더럼 대성당

이제부터 영국 이야기를 시작할 텐데요, 영국은 지금까지 미술의 역사를 이야기하면서 중요하게 언급된 적이 없는 곳입니다.

유럽의 중심에서 멀리 떨어져 있는 데다가 섬이라서 그런지 수도원만 있는 조용한 곳이라고 생각했어요.

네, 그런데 한동안 활동이 잠잠했던 그 영국이 서기 1000년경부터 중세 역사의 새로운 무대로 부상합니다. 여러 정복자들의 대결 장소가 되었기 때문이죠. 결국 영국의 왕위를 놓고 치열한 전쟁이 벌어지는데, 그 전쟁의 최종 승리자는 바로 프랑스 북부에 자리한 노르만 공국의 지배자 윌리엄 공작이었습니다.

윌리엄 공작은 힘이 넘치는 사람 같아요. 안 끼는 데가 없군요.

네, 그는 정말 역동적인 인물이었습니다. 교황이 반대하는 결혼
도 아랑곳하지 않고 강행한 야심만만한 노르망디 공작 윌리엄은
1066년에 영국을 통째로 정복합니다. 그는 바이킹의 기질이 정말
강한 사람이었어요. 프랑스, 그러니까 당시 프랑크 왕국의 왕 아래
서 일개 영주로 사는 삶에 만족하지 않고 자기 휘하의 노르만족 기
사를 이끌고 바다를 건너 영국으로 원정을 떠날 정도로 모험가였죠.
윌리엄 공작은 결국 영국 남부 헤이스팅스 부근에서 경쟁자였던 해
럴드 백작을 꺾습니다. 그리고 1066년 크리스마스 날 런던의 웨스
트민스터 사원에서 영국 국왕의 자리에 오르죠. 영국에 노르만 왕
조의 시대가 열린 겁니다. 현재 영국의 여왕인 엘리자베스 2세의
윈저 가문도 거슬러 올라가면 이 노르만 왕조와 맞닿아 있습니다.
이렇게 보면 윌리엄 공작의 대모험을 출발점으로 본격적인 영국의
역사가 시작된 셈입니다.

윌리엄 공작은 영주로 만족하지 않고 새로운 땅을 정복해 아예 왕
이 되었군요. 야심이 엄청난 사람이었네요.

윌리엄 공작, 아니 윌리엄 왕의 야심 덕분에 영국 미술도 비약적으
로 발전했습니다. 윌리엄과 함께 영국 땅을 차지한 노르만 영주들
은 곳곳에 새로운 성과 교회를 지으며 영토를 장악해나갔습니다.
이들은 자신의 힘을 과시하기 위해 크고 웅장한 건축물을 지었습니
다. 유럽의 변방에 불과했던 영국 땅의 원주민들은 이 새로운 건물

들을 한편으로는 두렵고 다른 한편으로는 경이로운 마음으로 바라 봤겠지요. 결과적으로 노르만족의 정복 이후 영국에는 최첨단 건축물이 연이어 들어섰습니다. 그리고 영국은 단숨에 중세 건축의 선진국으로 거듭납니다.

| '정복왕' 윌리엄의 영국 정복 |

윌리엄 공작의 영국 진출은 영국 역사에서 가장 중요한 사건이기 때문에 한 번 더 자세히 설명하고 넘어가겠습니다.

5세기경에 로마제국이 멸망하고 잉글랜드 지역에 있던 로마군이 철수하자 그 자리에 앵글로색슨족이 물밀 듯 들어옵니다. 기존에 잉글랜드 지역에 살고 있던 켈트족은 앵글로색슨족에게 쫓겨 웨일스와 스코틀랜드 지역으로 물러나게 됐고요.

이렇게 잉글랜드에 앵글로색슨족이 정착하게 되는데, 8세기 말부터는 노르웨이와 덴마크 지역의 바이킹이 자기들이 사는 곳에 비해 훨씬 따뜻하고 기름진 영국 땅을 호시탐탐 노립니다.

북유럽 바이킹까지 영국에 욕심을 부리다니 생각보다 영국이 꽤 복잡한 역사를 가진 땅이네요. 섬나라라서 비교적 평화롭게 살았을 거라고 생각했어요.

실제로 영국은 고대 로마 때부터 침략이 끊이지 않는 곳입니다. 8세기 말부터는 바이킹의 공세가 더 거세집니다. 바이킹은 결국 11세

기 무렵 잠시 영국을 지배하게 되는데 이때 영국과 노르웨이, 덴마크, 스웨덴 일부를 하나로 묶는 거대한 해상 제국이 등장합니다. 이 제국을 역사에서는 북해 제국이라고 부릅니다.

보통 북유럽이라고 부르는 북해 주변 나라들이 하나로 묶인 때가 있었군요.

네, 잠시 동안이었지만 북해 제국이 존재했죠. 덴마크 지역 출신의 바이킹 영웅 크누트가 1016년에 영국의 왕으로 등극하고 곧이어 덴마크와 노르웨이의 왕좌를 물려받아서 세 국가의 왕이 되었습니다. 그런데 이 북해 제국은 오래가지 못합니다. 크누트의 아들들이 무능했기 때문이죠. 때맞춰 영국에 살고 있던 앵글로색슨족이 새로운 왕을 추대합니다. 그가 바로 '참회왕' 에드워드입니다. 독실한 신앙을 가졌다고 알려져 참회왕이라고 불리죠.
그런데 에드워드에게는 자식이 없었습니다. 세습 군주제하에서 가장 큰 위기는 왕에게 후사가 없을 때입니다. 결국 에드워드가 죽은 뒤 영국 왕의 자리를 차지하려는 본격적인 싸움이 시작되었습니다.

흥미진진하네요. 강력한 후보들로는 누가 있었나요?

세 명을 꼽아볼 수 있습니다. 노르웨이의 왕 하랄드 하르드라다, 에드워드의 처남 해럴드 백작, 노르망디 공작 윌리엄이 그 주인공이죠. 셋 모두에게는 자신이 왕이 되어야 할 나름의 이유가 있었습니다. 결과적으로는 재빨리 움직인 해럴드 백작이 왕위에 오릅니다.

그게 1066년 1월의 일입니다.

하지만 두 경쟁자가 가만히 있을 리 없죠. 먼저 노르웨이의 하랄드 하르드라다가 영국으로 쳐들어갑니다. 해럴드 1세로 등극한 해럴드 백작은 하랄드 하르드라다를 맞아 압승을 거뒀죠. 승리의 기쁨도 잠시, 곧바로 윌리엄 공작이 대군을 몰고 영국 남부 해안의 헤이스팅스에 상륙합니다. 아래 지도는 윌리엄 공작과 군사들의 이동 경로입니다. 해럴드 1세는 이 소식을 접하고 지체 없이 말을 달려 윌리엄 공작이 이끄는 노르만족 군사들과 전투를 벌입니다. 그리하여 1066년 10월 14일 헤이스팅스에서 노르만족 군대와 앵글로색슨족 군대가 맞붙게 되죠.

헤이스팅스 전투는 서양사에서 손꼽히는 유명한 전투입니다. 지금 소개할 미술 작품은 이 전투에 관한 이야기를 속속들이 보여줍니다.

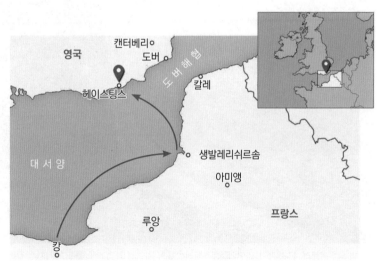

윌리엄 공작 대군의 이동 경로

| 승리를 수놓은 바이외 태피스트리 |

아래 사진을 보세요. 사람들이 줄지어 보고 있는, 이 엄청난 규모의
자수 작품이 바로 그것입니다. 노르망디 공국의 영토인 프랑스 바
이외 지역에 있기 때문에 '바이외 태피스트리'라고 불립니다.
오른쪽 사진이 바이외 태피스트리의 일부입니다. 천 위에 직접 한
땀 한 땀 수를 놓아 만들었다고 믿기 어려울 만큼 정교합니다. 바이
외 태피스트리는 높이가 50센티미터 정도고 전체 길이가 70미터에
이르는 초대형 자수 작품입니다.

70미터요? 상당한 길이네요. 일일이 수를 놓은 정성도 정성이지만
이만큼을 채울 이야깃거리가 있다는 것도 대단해요.

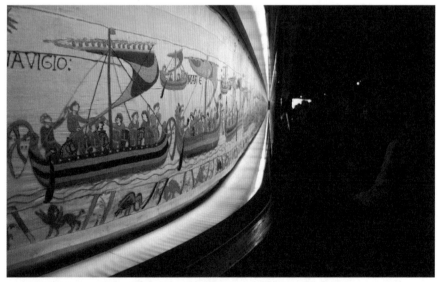

바이외 태피스트리, 11세기경, 바이외태피스트리박물관 길이가 약 70미터에 달하는 자수 작품
으로, 헤이스팅스 전투를 비롯하여 노르만족의 영국 정복과 관계된 다양한 이야기를 담고 있다.

바이외 태피스트리 중 헤이스팅스 전투 부분 화면 안에 수많은 기사의 모습이 수놓여 있다. 말을 타고 창을 든 기사와 활을 든 보병 등이 보이며 위아래로는 각종 동식물의 모습도 보인다.

이 태피스트리에는 58개의 에피소드가 담겨 있습니다. 말씀드렸다 시피 바이외 태피스트리는 노르만족의 영국 정복을 기념하기 위해 만들어졌기 때문에 이 안에는 헤이스팅스 전투뿐 아니라 윌리엄이 영국의 지배자가 되어야 하는 이유도 체계적으로 기록되어 있어요. 뒤 페이지의 장면을 보십시오.

해럴드 백작이 '내가 죽으면 영국 왕위를 윌리엄에게 물려주겠다' 는 참회왕 에드워드의 약속을 윌리엄 공작에게 전달하는 장면입니다. 여기서 왼쪽의 윌리엄 공작은 칼을 든 채 위엄 있게 앉아 있고, 오른쪽의 해럴드 백작은 선 자세로 성물함에 손을 얹고 선서를 하고 있습니다. 주변의 인물들은 숨죽이며 이 장면을 지켜보고 있네요. 맨 오른쪽 인물은 경건하게 오른손을 자기 가슴에 얹고 있고요. 자세히 보면 윌리엄 공작은 짧은 머리에 단정한 모습이고 해럴드 백작은 덥수룩한 머리에 콧수염을 길렀습니다. 이야기의 주인공답

게 윌리엄은 앉아 있지만 맞은편에 서 있는 해럴드보다 더 크게 표현되었고요.

이 이야기에 따르면 참회왕 에드워드가 윌리엄 공작에게 왕위를 약속한 건데 왜 해럴드 백작이 에드워드의 뒤를 이어 왕위에 올랐나요?

바이외 태피스트리가 승자의 기록이라는 점을 명심해야 합니다. 영국의 새로운 왕이 된 윌리엄을 위해 제작한 작품이니만큼 실제가 어땠건 그의 왕위 획득이 정당하다는 것을 주장합니다. 즉 윌리엄 공작이 영국의 왕위를 계승할 정통성을 지녔지만 해럴드 백작이 이 약속을 뒤집었다는 것을 아래 장면을 통해 이야기하죠.

바이외 태피스트리 중 해럴드 백작이 윌리엄 공작에게 왕위를 약속하는 모습 (부분)

| 중세의 기사 |

또한 전투에서 승리했다는 사실을 알리기 위한 작품이니만큼 바이외 태피스트리에는 전쟁의 주역인 노르만족 기사들의 모습이 생생하게 묘사되어 있습니다. 아래 사진 속에 갑옷과 투구를 쓰고 창과 방패를 든 기사들의 모습이 잔뜩 보이죠?

그러네요. 그렇지 않아도 중세 시대를 공부하고 있는데 왜 말을 탄 기사 이야기가 안 나오나 했어요.

우리가 보고 있는 이 바이외 태피스트리에는 용맹스러운 기사들의 모습이 가득 담겨 있습니다. 아래 사진을 보면 재미있는 사실을 알 수 있습니다. 오른쪽에 보이는 말을 탄 병사들이 노르만족이고, 왼쪽에 방패와 창을 들고 서 있는 사람들은 앵글로색슨족 병사들입니다. 노르만족 기마병의 공격을 앵글로색슨족 보병이 버텨내기란 어려워 보입니다. 아래쪽에는 이미 앵글로색슨족 병사들의 시신이 여

바이외 태피스트리 중 말에 탄 노르만 기사들이 앵글로색슨족 전사와 맞서 싸우는 모습 (부분)

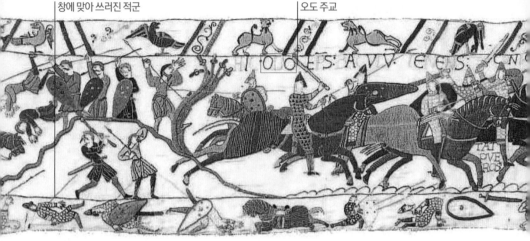

창에 맞아 쓰러진 적군 오도 주교

바이외 태피스트리 중 오도 주교 부분 화면 한가운데 말을 타고 몽둥이를 치켜든 모습의 오도 주교가 보인다. 위쪽에는 'ODO'라는 글자가 새겨져 있어 묘사된 인물이 누구인지 알리고 있다.

기저기 널브러져 있네요. 이 모습만 봐도 윌리엄이 이끄는 노르만 기사들이 승리를 거둘 만했다는 사실이 느껴집니다.

헤이스팅스 전투가 얼마나 중요한 사건이었으면 이렇게 시간과 노력을 많이 들여서 모든 이야기를 다 집어넣으려고 했는지….

바이외 태피스트리의 제작을 주도한 사람은 오도 주교로 알려져 있습니다. 윌리엄 공작의 배다른 형제인 오도 주교는 이 전투에 참가해 많은 공을 세웠다고 합니다. 바이외 태피스트리에는 오도 주교가 열심히 전장을 누볐다는 이야기도 들어가 있습니다. 위 사진 속 인물의 머리 위에 'ODO'라는 글씨가 보이죠? 그 밑에 있는 사람이 바로 오도 주교입니다.

주교라면 성직자인데, 성직자도 전투에 나섰나요?

그러고 보니 주교가 전투에 나선다는 게 이상하게 들릴 수도 있겠네요. 성직자는 전쟁에서 피를 보면 안 된다는 당대의 관습 때문에 전투에 나선 성직자는 창과 칼 대신 몽둥이나 철퇴를 들었다고 합니다. 실제로 오도 주교의 모습을 자세히 보면 몽둥이를 들고 있죠. 전체적으로 만화 같은 분위기라서 장난스럽게 보일 수 있지만 찬찬히 뜯어보면 굉장히 잔인합니다. 치열한 전투 장면뿐만 아니라 창이나 화살에 맞아 죽어가는 병사의 모습이 아주 생생하게 묘사되어 있어요.

흥미롭네요. 기회가 되면 바이외 태피스트리를 처음부터 끝까지 제대로 보고 싶어요.

| 첫 번째 성, 런던탑 |

바이외 태피스트리로 포문을 열었으니 이제 본격적으로 영국 중세 미술에 대한 이야기를 시작해보죠. 노르만족의 정복 이후 영국의 미술은 새로운 변화를 맞이하게 됩니다. 사회 지배층이 변하니 이들이 주도하는 미술 작품과 건축의 모습도 변했지요.

새로운 건축 양식을 도입하는 건 새로운 지배자의 권위를 나타내는 아주 효과적인 수단입니다. 노르망디 공국 시절부터 대규모 성당 건축을 주도하는 등 건축에 관심이 많았던 윌리엄은 자신의 새로운

정복지 영국에 갖가지 건축물을 지어 올립니다.

그 결과 이전까지는 유럽 대륙에서만 볼 수 있었던 건축물이 영국에 세워지는데, 대표적인 예로 런던탑이 있습니다. 윌리엄이 영국을 정복한 뒤 처음으로 지은 성이죠. 아래 사진의 성채가 1066년 직후부터 짓기 시작한 건물입니다. 원래 이곳에는 로마인이 영국을 정복하기 위해 교두보로 삼았던 요새가 있었습니다. 로마인들은 이 지역을 론디니움Londinium이라고 불렀는데, 그 이름이 오늘날 런던London의 기원이 되었죠. 정복왕 윌리엄은 로마인들이 만든 이 요새 위에 노르만족 특유의 공성 기법을 적용한 성채를 세웁니다. 노르만족은 언덕을 쌓은 뒤 그 주위에 성벽을 두르고 언덕 위에 높은 성채를 세웠습니다. 오른쪽 사진 속의 런던탑 전경을 보면 이 같은 노르만족의 공성 기법이 눈에 띕니다.

런던탑 화이트 타워, 1066~1078년, 런던 모서리마다 망루가 올라가 있으며 초기에는 왕의 궁전으로도 사용되었다.

새로운 영국을 열겠다는 의지가 느껴지네요. 그런데 왜 런던탑이라고 부르나요? 제 눈에는 탑보다는 성처럼 보이는데요.

윌리엄이 세운 이 성이 당시 사람들에게는 너무 높아 탑처럼 보였던 것 같습니다. 높이가 27미터나 되니 현대인의 눈으로 봐도 상당히 웅장합니다. 현재 이 런던탑 주위로는 후대 왕들이 추가한 탑과 성채가 모여 대단지를 이루고 있습니다. 그중 윌리엄이 세운 최초의 탑을 '화이트 타워'라고 부릅니다. 아래 사진은 템스강 강가에 있는 화이트 타워를 내려다본 모습입니다. 화이트 타워를 중심으로 거대한 성벽이 둘러쳐져 있죠.

런던탑은 런던을 방어하는 성이자 윌리엄이 궁전으로 사용한 곳입니다. 따라서 내부에 왕을 위한 예배당도 있죠. 뒤 페이지 평면도에서 확인해보세요.

런던탑의 전경, 1066년~13세기, 런던

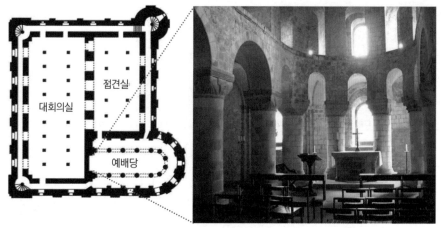

화이트 타워의 평면도(왼쪽), 화이트 타워 내부 성 요한 예배당(오른쪽) 성 요한 예배당은 화이트 타워 내부에 위치하여 왕실 전용 예배당으로 쓰였다. 별다른 장식 없이 육중한 아치와 기둥으로 간결하게 지어졌다.

위의 사진이 화이트 타워에 있는 성 요한 예배당입니다. 내부를 살펴보면 굵은 기둥과 두꺼운 벽, 그리고 선이 굵은 아치가 공간을 둘러싸고 있습니다. 여기서 보이는 육중함은 전체적으로 런던탑이 보여주는 견고함과 잘 어울립니다.

그렇게 보니 저 굵은 기둥에서 새로운 지배자의 힘이 느껴지는 것 같아요.

| 둠즈데이 북 |

정복왕 윌리엄은 영국 곳곳에 이런 성을 짓는 한편 놀라운 행정가적 면모도 보여줍니다. 그는 1085년부터 대대적으로 토지 조사 사

둠즈데이 북, 1086년경, 영국 국가기록원

업을 벌이는데 그렇게 해서 만들어진 것이 위 사진 속의 둠즈데이 북입니다. 이 책은 토지와 소유자의 이름, 지역에 사는 사람의 수와 가축 수까지 빼곡하게 기록된 정교한 인구 및 경제 조사서라고 할 수 있습니다.

윌리엄 왕은 이 기록을 기초로 모든 과세 대상에 세금을 매겼습니다. 그리고 여기에 기재되지 않은 땅은 모두 국유지로 몰수해버렸죠.

정말 무시무시하네요. 이 책은 영국 토착민들에게 재앙이었겠어요.

그렇습니다. 그때부터 토착민들의 삶은 지구 최후의 날을 맞은 것처럼 암담해졌고, 그래서 이 책을 멸망의 날이라는 뜻에서 '둠즈데이 북'이라고 불렀다는 설이 전해집니다.

이 책을 보면 노르만족이 건너온 뒤 영국 사회가 어떻게 변화했는지 알 수 있습니다. 당시 노르만 귀족이 소유한 영지는 전체의 50퍼센트에 달했습니다. 반면 앵글로색슨족 출신 영주들이 가진 땅은 겨우 5퍼센트에 불과했습니다. 윌리엄과 함께 영국 원정을 떠난 만

명 정도의 노르만족이 영국의 지배층으로 확고하게 자리 잡으면서 기존 앵글로색슨족 지배층은 완전히 붕괴했다는 사실을 보여주죠. 윌리엄과 노르만족은 반란을 잔인하게 진압했을 뿐만 아니라 그것을 핑계로 토지를 빼앗았다고 합니다. 그러니 토착민들에게는 런던탑처럼 노르만족이 지은 성이 달갑게 다가오지 않았을 겁니다.

| 노르만 건축의 생명력 |

이야기를 듣고 나니 런던탑이 무시무시해 보이는데요?

아마 영국 토착민에게는 더 그렇게 느껴졌을 겁니다. 노르만족의 건축 기술은 그들에게는 매우 새롭고 발전된 형태였거든요. 단적인 예로 노르만족이 영국에 상륙하기 전, 앵글로색슨족이 지었던 건축물은 오른쪽 사진과 같은 교회였을 테니까요.

이 교회의 이름은 세인트 앤드류 교회입니다. 9세기 혹은 11세기에 앵글로색슨족이 세운 목조 교회지요. 공식적으로는 유럽에서 가장 오래된 목조 교회로, 앞서 살펴본

세인트 앤드류 교회의 북쪽 벽면

세인트 앤드류 교회, 9세기 또는 11세기경, 에식스 보통 '그린스테드 교회'라고도 불리는 세인트 앤드류 교회는 규모가 매우 작고 북방 민족의 건축 방식이 적용되었다.

바이킹의 스타브 교회보다 더 소박해 보입니다. 나무판을 세워서 만든 벽이나 문과 아치에 들어간 문양 등에서 북방 민족이 즐겨 사용한 전통적인 건축 기법이 엿보입니다.

방금 본 화이트 타워의 예배당과 비교하면 상당히 소박하네요.

아직은 소박하지만 앵글로색슨족의 건축도 차츰 발전합니다. 그들의 건축물 중에서 가장 발전한 예가 뒤 페이지 사진 속의 얼스 바톤 교회입니다. 얼스 바톤 교회는 920년에 지어집니다. 석조로 단단하게 지어졌지만 그 규모나 생김새로 볼 때 실험 정신은 찾아볼 수 없습니다. 기존에 있던 목조 건축 양식을 그대로 따라 지은 것처럼 보이죠.

얼스 바톤 올 세인츠 교회, 10세기 후반, 얼스 바톤(왼쪽) 돌로 지어졌지만 목조 건축 특유의 나무틀 장식이 많이 보인다. **영국의 전통 가옥(오른쪽)**

위의 사진에서 보듯 영국의 전통 가옥은 나무틀을 짜고 그 안을 흙으로 메우는 방식으로 짓습니다. 그런데 얼스 바톤 교회는 돌로 지은 건물이지만 전통적인 목조 건물에 들어가는 나무틀을 장식으로 썼어요. 돌로 지었지만 여전히 목조 건축의 특징을 가지고 있다고 할 수 있습니다.

돌로 지은 데다 군데군데 나무 장식이 들어가서 그런지 투박한 느낌이 드네요.

이렇게 소박한 게 앵글로색슨 건축의 매력입니다. 하지만 이런 건축을 해오던 사람들로서 노르만족이 새로 지어대는 건축물을 놀랍게 느꼈으리라는 사실도 명백하죠. 이제 노르만족과 앵글로색슨족이 지은 두 성당을 나란히 놓고 그들이 느꼈을 놀라움을 경험해보겠습니다.

| 앵글로색슨과 노르만 건축 |

얼스 바톤 교회와 비교할 건축은 일리 대성당입니다. 앞서 말씀드린 것처럼 왼쪽의 얼스 바톤 교회는 앵글로색슨 문화를 보여주고, 아래의 일리 대성당은 대륙에서 건너온 노르만 문화를 대표하는 건물입니다. 하지만 사실 어떤 양식인지 몰라도 이렇게 나란히 보면 두 건축물이 전혀 다른 느낌을 준다는 걸 알 수 있습니다.

네, 종탑 부분만 봐도 일리 대성당이 훨씬 정교해 보여요.

일리 대성당, 1083년~12세기, 일리 팔각 기둥 모양의 탑이 독특함을 자아내며 높이도 약 66미터에 달해 보는 이를 압도한다.

게다가 규모도 차이가 납니다. 얼스 바톤 교회는 약 19미터 높이인데 일리 대성당은 약 66미터에 달합니다. 만약 영국 땅에 노르만족이라는 새로운 에너지가 흘러 들어오지 않았다면, 가혹한 말이지만 영국은 아주 오랫동안 '유럽의 시골'로 남았을지도 모릅니다. 얼스 바톤 교회 단계에서 한동안 발전이 멈췄을 수 있다는 거예요.

정리하자면 노르만족의 진출과 동시에 거대한 석조 건축물이 영국 곳곳에 들어서기 시작한 겁니다. 런던탑을 시작으로 하여 계속 성채를 지었고 다른 한편 번듯하고 웅장한 대형 성당들이 들어섰으니 말입니다. 마치 이런 석조 건물들이 새로운 정복자의 능력과 기상을 뽐내는 것 같지 않나요?

정말 원래 영국에 살던 앵글로색슨족의 기가 죽었을 법하네요.

| 영국의 개성이 담긴 요새: 더럼 대성당 |

노르만족의 주도하에 시작된 새로운 건축의 흐름을 이야기하며 빼놓을 수 없는 곳이 하나 남아 있습니다. 역사적으로나 문화적으로 매우 특별한 곳입니다. 영국 북동부의 더럼이라는 도시에 있는 성당인데요, 더럼은 오른쪽 사진과 같은 아름다운 풍광을 자랑하는 곳입니다.

위어강이 더럼 대성당과 주변 마을을 감싸고 흐르는 모습이 꼭 우리나라의 하회 마을을 보는 것 같습니다.

하늘에서 내려다본 더럼의 풍경 넓게 펼쳐진 평야를 위어강이 둥글게 감싸며 흐르고 있다. 이 지역에 접근하기 위해서는 강을 건너거나 뒤쪽의 좁은 길목을 통해야 했다. 여기에 높이 솟은 건물이 더럼 대성당이다.

왜 유명한 성당이 이렇게 강으로 둘러싸여서 접근이 어려운 곳에 들어섰나요?

더럼 대성당은 성 커스버트라는 당시 존경받던 성인의 유해가 안치되면서 순례자들이 몰려들어 유명세를 탔어요.

오른쪽 사진은 더럼 대성당의 전경입니다. 앞서 살펴본 노르만족의 성 쌓기 기술이 성당 건축에 반영된 결과죠. 실제로 성당 뒤쪽에 먼저 성채가 지어지고 다음으로 앞쪽에 성당이 지어집니다. 성을 지은 사람들이나 성당을 지은 사람들이나 거의 같은 사람들이었을 겁니다.

정말 더럼 대성당이 앞서 본 다른 예보다 더 튼튼해 보여요. 그런데 왜 굳이 성당을 요새처럼 만들었을까요?

거듭 말씀드리지만 소수의 노르만족 지배층은 이런 식으로 새로운 세계가 열렸다는 것을 분명히 보여주고 싶어 했습니다. 더럼 대성당이 지어진 곳은 원래 앵글로색슨족이 모여 살던 곳이었는데 노르만 정복자들이 이곳을 완전히 불태워버린 다음 자신들의 땅으로 만들었죠. 이 때문에 더럼 지역에는 늘 반란의 위험이 잠재되어 있었습니다. 스코틀랜드 국경과 가까운 위치이기 때문에 외적에게 공격당할 가능성도 높았고요. 그래서 이곳의 주교는 지역의 종교 지도자일 뿐만 아니라 군사 사령관 역할까지 맡아 막강한 권력을 누리고 있었습니다.

그래서 더럼 대성당이 요새처럼 튼튼하게 생긴 거군요. 건축물에 이렇게 역사적인 배경과 맥락이 작용한다니 재미있네요.

한편 더럼 대성당은 미술사적으로도 매우 독특한 의미를 지닙니다. 영국은 더럼 대성당이 훗날 등장하는 고딕 양식의 원조라고 주장하거든요.

미술 양식에서 원조가 중요한가요?

새로운 양식을 창조했다는 것은 그만큼 문화적으로 앞섰다는 의미이기 때문에 국가 간 자존심을 거는 경우가 많습니다. 고딕에 대한 원조 논쟁은 주로 영국과 프랑스 사이에서 벌어지는데, 더럼 대성당은 이 논쟁에서 영국 측의 주장에 큰 근거가 되지요. 영국은 무엇

을 근거로 자신들이 고딕의 원조라고 주장하는 걸까요? 이 질문에 대답하려면 더럼 대성당의 내부로 들어가야 합니다.

| 더럼 대성당이 고딕의 원조? |

뒤에서 더 자세히 다룰 예정입니다만 보통 첨두아치, 늑골 궁륭, 공중 부벽이라는 세 가지 요소가 있어야 고딕 건축이라고 합니다.

그럼 더럼 대성당의 천장을 보면서 세 요소를 찾아볼까요? 오른쪽 사진을 보세요. 먼저 갈빗대 같은 늑골 궁륭이 보입니다. 앞서 로마네스크 성당의 천장은 대체로 터널식 아치라고 이야기했는데 이 터널식 아치가 늑골 궁륭으로 바뀌었습니다.

1100년경 유럽의 건축가들이 가장 신경 쓴 곳이 바로 천장입니다. 어떻게 하면 돌을 재료로 하면서도 높고 튼튼하게 지을지 고심을 많이 했거든요. 그 최종 결론이 이 우산살 같은 천장입니다.

잘 보면 뼈대가 우산살처럼 퍼져 있고 그 사이를 비교적 가벼운 돌로 메꾸었다는 사실을 알 수 있습니다. 이상하게 보일지 모르지만 당시에는 최첨단 공법으로 지어진 겁니다. 이 뼈대 같은 돌들이 힘을 받아 높은 천장이 무너지지 않고 수백 년을 버텨오고 있으니 말이에요.

그런데 영국으로 넘어오기 전 윌리엄이 자신과 부인을 위해 지은 쌍둥이 성당의 천장에도 이렇게 늑골 궁륭이 들어갔다고 했는데요?

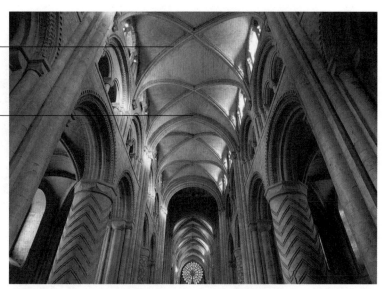

늑골 궁륭

첨두아치

더럼 대성당의 내부 더럼 대성당은 로마네스크 양식이 유행하던 시기에 지어졌으나 늑골 궁륭, 늑골이 교차하며 첨두아치 모양을 만든 천장 등 고딕 양식의 특징을 보인다.

더럼 대성당이 한발 앞서 건설되었다고 보긴 합니다만 대체로 11세기 초에 양쪽이 동시에 이 같은 천장을 지었다고 할 수 있을 것 같습니다.

그리고 더럼 대성당 천장에는 뾰족한 모양의 아치, 즉 첨두아치도 있습니다. 첨두아치는 둥근 아치에 비해 공간을 넓어 보이게 하고 하늘을 향해 상승하는 듯한 효과를 주지요.

로마네스크 시대인데 고딕 건축에 사용되는 첨두아치가 벌써 활용되었다니, 굉장히 선진적인 거죠?

글쎄요. 프랑스 내륙의 클뤼니 수도원 같은 곳에도 이런 첨두아치가 있었으니 그렇게 새롭다고 할 수는 없습니다. 그러나 더럼 대성

당에는 첨두아치뿐만 아니라 늑
골 궁륭이 있고 오른쪽 사진에서
보이듯 공중 부벽과 비슷한 구조
물도 숨겨져 있어 영국 사람들이
더럼 대성당을 근거로 고딕 양식
이 영국에서 시작됐다고 주장하
는 겁니다. 그 주장이 사실이라면
프랑스보다 한발 앞서 고딕 양식
을 시작한 거죠.

더럼 대성당의 공중 부벽 기초적인 형태지만 공중 부벽의
기능을 한다.

하지만 문제가 그렇게 단순하지 않습니다. 나중에 보겠지만 사실
고딕 건축의 진정한 매력은 늑골 궁륭이나 공중 부벽 같은 구조적
요소가 아니라 그것이 주는 종합적인 효과에서 나옵니다. 이런 관
점에서 보면 고딕의 원조는 확실히 프랑스죠. 그러나 그 효과에 도
달하는 데는 노르만족이 영국에서 보여준 건축 실험도 큰 역할을
했다는 사실을 인정해야 합니다.

고딕의 매력 이야기를 들으니 고딕 양식이 어떤 모습인지 궁금해
져요.

이제부터 고딕 건축과 미술을 살펴볼 텐데요, 고딕 양식은 십자군
전쟁이 한창이던 12세기 중반에 본격적으로 모습을 드러냅니다. 따
라서 고딕 미술을 이해하려면 이보다 앞서 벌어진 십자군 전쟁을
살펴봐야 하지요. 다음 장에서는 십자군 전쟁 전후의 미술 이야기
를 다루겠습니다.

도버 해협을 건넌 정복왕 윌리엄은 헤이스팅스 전투에서 승리하여 영국의 새로운
지배자가 된다. 노르만족은 많은 건축물을 짓고 새로운 사회 질서를 세우며 '유럽의
시골'이었던 영국을 유럽의 중심지로 변모시켰다.

노르만족의 활약	기독교를 받아들인 바이킹(⇒노르만족)은 특유의 용맹함과 야심으로 도버 해협을 건너 영국 헤이스팅스에서 전투를 벌임.
	정복왕 윌리엄 1세 노르망디를 다스리던 윌리엄 공작은 헤이스팅스 전투에서 승리한 뒤 영국 국왕이 됨.
	⇒ 노르만족은 이후 십자군의 주력 부대가 되며 노르만 양식을 탄생시킴.
	⇒ 이 전투는 바이외 태피스트리에 기록되어 있음.

바이외 태피스트리

내용 노르만족의 영국 정복과 헤이스팅스 전투 등.

형식 높이 50센티미터, 길이 70미터의 천에 그림을 수놓음.

⇒ 영국에 새로운 지배자가 등장했음을 알림.

영국 건축의 발전

앵글로색슨 건축	노르만 건축
목조 건축 양식을 답습	새로운 석조 건축 양식
비교적 낮고 작은 규모	비교적 높고 큰 규모

얼스 바톤 올 세인츠 교회

일리 대성당

원수를 무찌르고 성지를 탈환하는 성스러운 임무를
수행할 사람이 여러분 말고 누가 있겠습니까?

—우르바누스 2세의 클레르몽 종교 회의 연설 중

O3 십자군의 시대

#팔라티나 예배당 #피사 대성당 #산 마르코 대성당
#팔라 도로

앞서 우리는 열정적으로 성지 순례를 떠난 중세인의 모습을 살펴보 았습니다. 이때 예수의 열두 제자 중 한 명인 야고보 성인의 유해가 있는 산티아고 데 콤포스텔라가 중요한 성지로 떠올랐지요. 수많은 사람들이 산티아고로 몰려들면서 이들이 머무는 길녘마다 도시가 빼곡히 들어설 정도였습니다.

그런데 이 같은 중세인의 열망은 곧 예루살렘으로 향하게 됩니다. 기독교인이라면 한 번쯤 예수 그리스도가 묻히고 부활한 그곳에 가 보고 싶었을 테니까요.

예수의 제자가 묻힌 곳에도 그렇게 몰려들었으니, 예수의 행적을 직 접 볼 수 있는 곳이라면 그곳에 가보고 싶다는 갈망이 더 컸겠네요.

그러나 예루살렘은 선뜻 길을 나서기 어려운 곳이었습니다. 거리가

멀기도 했지만 일찍부터 이슬람의 지배하에 있었기 때문입니다. 그래서 예루살렘을 방문하려는 기독교 순례자들은 이슬람 술탄의 허가를 받은 뒤에 조심조심 예루살렘과 주변의 성지를 다녀갈 수밖에 없었습니다. 그런데 시간이 갈수록 이 성스러운 땅을 자유로이 오가고자 하는 열망이 커졌고, 유럽의 기독교인들은 이곳을 이교도의 손에서 되찾은 뒤 기독교 왕국을 세우고 싶다는 생각을 품게 됩니다. 결국 그들은 성서에서 이스라엘이라고 부르는 이 땅을 되찾기 위해 대규모 원정대를 조직합니다. 1095년의 일이지요.

이 대규모 원정의 직접적인 계기는 비잔티움 제국 황제의 구원 요청 때문이었습니다. 당시 이슬람의 강자로 부상하던 셀주크 튀르크와의 전쟁에서 패한 비잔티움 제국은 그들이 콘스탄티노플까지 몰려올지도 모른다는 불안에 떨었거든요. 구원 요청을 받은 로마 교황은 비잔티움 제국을 돕는 것이 자신이 동로마 교회보다 우위라는 점을 확실히 할 좋은 기회라고 생각했습니다.

오른쪽은 교황 우르바누스 2세가 클레르몽 종교 회의에서 십자군 전쟁을 일으켜야 한다고 주장하는 장면을 묘사한 그림입니다. 교황이 이토록 원정을 부추긴 데는 유럽 내에서 자신의 권력을 강화하려는 속셈도 있었습니다. 앞서 말씀드

장 콜롱브, 클레르몽 종교 회의에서 십자군 원정을 호소하는 교황 우르바누스 2세, 1474년경, 프랑스국립도서관 높은 단상 앞에 선 교황이 성직자들에게 십자군 원정을 시작할 것을 주창하고 있다. 이 회의의 결과 약 200년 동안 이어진 십자군 전쟁이 시작되었다.

린 대로 이 시기에 교황은 주교를 누가 임명할 것이냐는 서임권 문제를 놓고 신성로마제국의 황제와 치열하게 다투고 있었거든요. 교황은 성전을 주도하면서 성스러운 교회가 세속적인 권력을 가진 황제보다 우위에 있다는 사실을 보여줄 수 있다고 생각한 겁니다.

서로 더 높은 건물을 지으려고 경쟁했던 모습이 기억나네요. 그것도 교황과 황제 사이의 권력 다툼 때문에 벌어진 일이었죠.

| 성전의 시작 |

어떤 명분으로 시작했든 이교도의 손아귀에 있는 성지를 되찾자는 종교적 명분은 신앙심 깊은 중세 유럽인의 마음을 크게 흔들었습니다. "신이 이것을 원하신다"로 끝나는 교황의 강렬한 호소에 유럽 전역의 영주와 성직자, 기사와 농노들이 열광적으로 응답했죠. 이렇게 해서 1096년 여름, 대규모 십자군 원정대가 예루살렘으로 진격합니다.

그러나 이슬람이 이 땅을 쉽게 내놓을 리 없었습니다. 예루살렘은 이슬람교도에게 메카, 메디나와 함께 3대 성지로 손꼽히는 아주 중요한 곳이기 때문입니다. 결국 기독교 원정대와 이슬람군은 11세기 말부터 약 200년간 예루살렘과 주변의 땅을 놓고 치열한 공방전을 벌입니다.

드디어 십자군 전쟁이 시작되었군요.

기독교도는 이 전쟁을 십자군 전쟁이라고 부르고 이슬람교도는 지하드Jihād라고 부릅니다. 거룩한 사명을 띤 전쟁, 즉 성전이라는 의미죠. 결국 서로를 상대로 성전을 벌인 셈입니다.

처음엔 기독교가 승리합니다. 기독교 원정대가 치열하게 싸운 덕분이지만 다른 측면에서 보면 이슬람군이 미처 대비를 하지 못한 탓도 있습니다. 과정이 어찌 되었든 1096년에 출정한 최초의 십자군 원정대는 천신만고 끝에 예루살렘을 함락하고 네 개의 기독교 왕국을 세웁니다. 아래 지도와 같은 모습이었죠.

그러나 곧바로 이슬람의 반격이 이어졌고, 다시 13세기 말까지 약 200년 동안 크고 작은 전쟁이 계속되었습니다. 결국 8차에 걸친 십자군 원정대가 실패하고 기독교 세력의 마지막 교두보였던 트리폴리 백국까지 멸망하면서 기나긴 전쟁은 일단락됩니다. 최종적으로 이슬람이 승리한 겁니다.

기독교 입장에서 보면 시작은 좋았지만 끝이 초라하게 되어버렸네요.

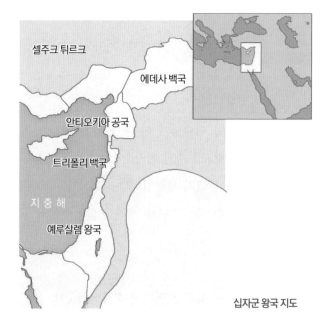

셀주크 튀르크

에데사 백국

안티오키아 공국

트리폴리 백국

지중해

예루살렘 왕국

십자군 왕국 지도

그런 셈입니다. 하지만 유럽은 이 전쟁을 통해 지리적·문화적인 고립에서 벗어날 수 있었습니다. 한마

디로 주변 세계에 눈을 뜬 거지요.

| 십자군 전쟁의 영향 |

전쟁 중 수많은 십자군이 콘스탄티노플에 가보게 됩니다. 아래 지도에 나타나 있듯 육로를 통해 성지 예루살렘으로 들어가려면 콘스탄티노플을 거쳐야 했기 때문이죠. 여기서 유럽인들은 말로만 듣던 비잔티움 제국의 모습을 실제로 목격했고, 제국의 화려함에 완전히 매료됩니다. 하기아 소피아 같은 웅장한 석조 건축물과 그 내부를 가득 채운 황금빛 모자이크화는 당시 유럽인에게 엄청난 충격이었을 겁니다.

한편 이슬람 세계와 접촉하면서는 발달된 과학 지식에 놀랍니다.

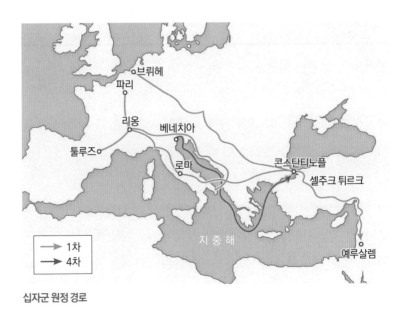

십자군 원정 경로

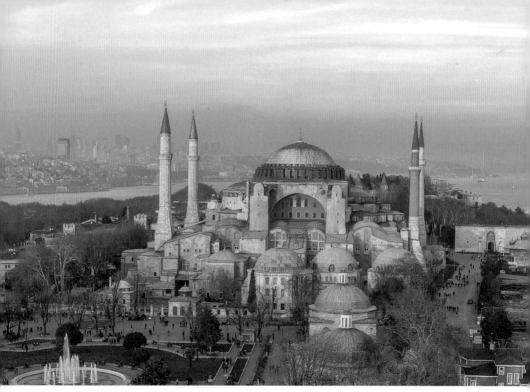

하기아 소피아, 532~537년, 이스탄불

당시 이슬람은 세계 최고 수준의 수학과 천문학, 지리학과 의학 지식을 지니고 있었습니다. 그에 더해 고대 그리스의 철학이나 과학 지식도 잘 보존돼 있었고요.

예술적으로도, 학문적으로도 놀랐겠군요. 유럽인들은 정말 세계관이 바뀔 만큼 충격을 받았을 것 같습니다.

그래도 십자군 전쟁을 계기로 이슬람에 대한 유럽의 입장이 달라졌습니다. 그전까지는 이슬람에게 계속 당하기만 했는데 이제 공세를 펼 수 있는 입장이 된 거죠. 그간 유럽은 계속되는 이슬람 국가의 공격 앞에 하루하루 위태롭게 지내왔습니다.

앞서 스페인을 포함한 이베리아반도의 상당 부분이 8세기부터 이슬람 왕조의 수중에 있었다는 사실을 설명했죠? 사실 십자군 전쟁 전까지는 스페인뿐만 아니라 지중해 연안의 남부 프랑스나 이탈리아도 이슬람 해적의 약탈에 속수무책으로 당했습니다. 시칠리아의 경우는 아예 9세기 초부터 이슬람의 지배하에 있었고요.

이렇게 무력하게 당하던 유럽이 1000년을 기점으로 조금씩 이슬람과 겨루게 됩니다. 피사나 베네치아 같은 해상 도시가 생기면서 이슬람 해적과의 싸움에서 승기를 잡기도 하지요. 앞서 다루었던 노르만족 기사들도 이러한 반전을 이끄는 데 큰 역할을 합니다. 이들이 이슬람 세력을 몰아내고 남부 이탈리아에 자리를 잡았거든요.

남부 이탈리아라면 노르망디와는 매우 먼 곳인데 여기에도 노르만족이 있었나요?

그렇습니다. 의아할 수 있겠지만 프랑스 노르망디 출신의 노르만족 기사들 중 일부가 11세기 초부터 이탈리아 남부에 와서 용병으로 활동했고, 곧 그곳에 자신들의 왕국까지 건설합니다. 노르만족은 영국을 정복하는 와중에 지중해 쪽에서도 분주하게 영토를 넓히고 있었던 겁니다.

그리고 이탈리아에 자리 잡은 노르만족 기사들은 십자군의 출정보다 한발 앞선 1091년에 시칠리아에서 이슬람을 완전히 몰아내고 이곳을 자기들의 땅으로 만듭니다. 곧 시칠리아와 남부 이탈리아 지역을 지배하는 노르만 왕조가 세워지죠.

| 시칠리아 노르만 왕조의 미술 |

잠시 남부 이탈리아에서 노르만족 군대를 이끌었던 로베르 기스카르라는 흥미진진한 인물을 소개하겠습니다. 오른쪽 그림 속 인물 로베르 기스카르는 노르망디 출신의 기사로 이탈리아 땅을 점령한 사람입니다. 1040년에 비잔티움 제국이 지배하던 풀리아와 칼라브리아를 정복한 것을 시작으로 차차 영토를 넓혀갔지요. 그 뒤 시칠리아 섬을 정복했고 1071년에는 바리까지 삼켰습니다. 기스카르의 야망은 그것

로베르 기스카르, 1015~1085년 노르망디 출신의 기사로 남부 이탈리아와 시칠리아섬까지 함락시킨 인물이다. 그 뒤 비잔티움 제국을 정복하기 위해 나섰으나 원정길에서 사망했다.

으로도 채워지지 않았는지 비잔티움 제국 전체를 정복해 황제의 자리에 앉으려고 했어요. 교황도 그의 지배를 승인했고요. 오른쪽 지도를 보면 기스카르가 얼마나 공격적인 영토 확장을 감행했는지 알 수 있습니다.

불행인지 다행인지 기스카르는 원정길에서 전염병에 걸려 사망합니다. 비록 허망하게 죽었지만 노르망디 출신의 기사로서 남이탈리아와 시칠리아 왕국의 기틀을 닦았다는 점에서 그의 업적을 높이 평가할 수밖에 없죠.

비잔티움 제국 전체를 정복하려 했다니 야망만큼은 정복왕 윌리엄에 버금가는 인물이네요. 교황은 기스카르를 어떻게 생각했나요?

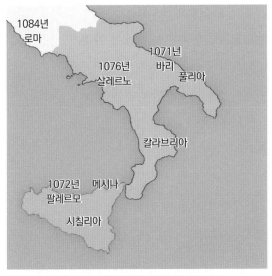

1084년
로마

1071년
바리
풀리아

1076년
살레르노

칼라브리아

1072년 메시나
팔레르모

시칠리아

1030~1137년, 노르만족이 정복한 이탈리아 남부 지역

점점 세력이 커지는 인물이라면 일단 견제했을 것 같은데 말이죠.

오히려 그 반대였습니다. 아마 그를 무척이나 총애했을 거예요. 남부 이탈리아는 비잔티움 제국이 점령하고 있었고 시칠리아는 이슬람의 지배에 넘어간 상황에서 갑자기 나타난 노르망디 출신 기사가 이들을 모두 쫓아버렸으니까요. 이를 기특하게 여긴 교황은 이들이 얻은 땅을 정식으로 그들의 땅으로 인정해주고 영주 작위까지 내렸지요.

그런데 기스카르가 이끈 노르만족 기사들은 이탈리아반도 곳곳을 정복하면서 아주 흥미로운 미술 세계를 펼쳐 보였습니다.

| 모자이크화의 정수를 볼 수 있는 섬 |

그럼 이탈리아반도 남쪽의 섬 시칠리아로 눈길을 돌려봅시다. 이곳은 역사적으로 극도의 혼란을 겪은 땅입니다. 로마제국이 수명을 다하자마자 반달족이나 고트족 등 여러 이민족이 수도 없이 들락거렸거든요. 그 뒤에는 잠시 비잔티움 제국의 지배하에 있다가 곧 이

슬람에게 완전히 넘어갔으니 정신없이 혼란스러웠겠죠.

그랬던 시칠리아섬이 12세기 초에 노르만족의 지배 아래서 안정기를 맞습니다. 어느 정도 정신적, 물질적인 안정이 찾아오자 이곳에도 미술이 싹트기 시작했죠. 시칠리아섬에는 노르만족에 의해 노르만 왕궁과 성당이 세워집니다. 아래 사진이 시칠리아의 노르만 왕궁 안에 있는 팔라티나 예배당입니다.

시칠리아라고 하면 영화 「대부」의 배경이 되었던 조용한 섬마을이 떠오르는데 이렇게 호화롭고 아름다운 예배당이 있다니 신기해요.

예배당의 내부는 온통 금빛으로 빛나는데요, 전부 정교하게 만들어

팔라티나 예배당, 1132~1140년, 시칠리아 노르만 왕궁 안에 지어진 팔라티나 예배당은 각종 모자이크화로 화려하게 장식되어 있다.

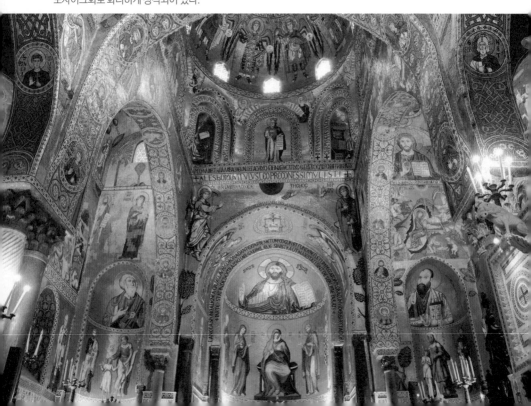

진 모자이크화 덕분입니다.

대단하네요. 노르만족이 지은 게 아니라 비잔티움 제국의 건물이라고 해도 믿을 것 같아요.

정확한 기록은 없지만 실제로 비잔티움 제국에서 직접 장인을 데려왔을 가능성이 큽니다. 이렇게 되면 12세기의 가장 뛰어난 모자이크 작품은 비잔티움 제국의 수도 콘스탄티노플이 아니라 여기 시칠리아에 있다고 해도 과언이 아니에요. 비잔티움 제국의 기술로 가톨릭 교회를 꾸민 거죠. 이처럼 시칠리아의 팔라티나 예배당에서는 동로마의 기술과 서로마의 종교가 융합하는 모습을 볼 수 있습니다.

정말 아름답네요. 생소할 만큼 화려해서인지 이국적인 느낌도 강하게 들고요.

| 우리 곁의 시칠리아 |

말씀하신 대로 생소하게 느껴질 수도 있지만 사실 우리와 아주 가까운 곳에 시칠리아의 팔라티나 예배당과 비슷한 장소가 있습니다. 서울 시내 한복판에 위치한 정동 성공회 성당이 바로 그곳입니다. 성공회 성당의 제단 부분에 있는 모자이크화가 팔라티나 예배당의 모자이크화와 닮았거든요.
뒤 페이지를 보세요. 왼쪽이 팔라티나 예배당, 오른쪽이 서울의 정

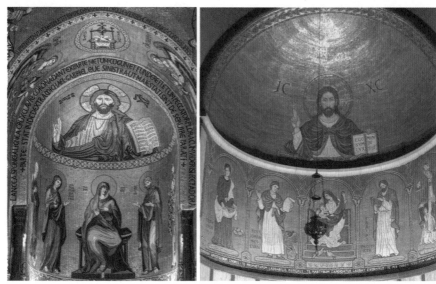

팔라티나 예배당 모자이크화, 1140년대(왼쪽), 정동 성공회 성당 모자이크화, 1927~1938년, 서울(오른쪽)

동 성공회 성당 내부입니다. 닮은 점이 한눈에 들어오죠?

자세히 보니 느낌뿐만 아니라 구도와 등장인물까지 닮았네요. 맨 위에는 예수 그리스도가 있고 아래에 사람들이 빙 둘러 새겨져 있어요.

맞습니다. 예수 아래쪽의 인물은 성모 마리아와 성인들이에요. 서울에서도 이렇게 화려한 모자이크화를 볼 수 있다는 사실이 흥미롭지 않나요?

이제 다시 시칠리아로 돌아가겠습니다. 예배당의 신도석에 앉아 위를 처다보면 오른쪽 사진처럼 휘황찬란한 천장이 보입니다. 그런데 이런 장식들은 지금까지 유럽의 중세 미술을 공부하면서 보았던 천장과는 굉장히 다른 느낌을 주죠.

팔라티나 예배당 내부 팔라티나 예배당은 노르만족의 고유의 바실리카 양식과 이슬람 전통, 비잔틴 양식까지 합쳐진 보기 드문 다문화적 성격의 건축물이다. 이곳의 모자이크 장식은 1140년부터 약 30년간 제작되었다.

네, 중세 기독교의 장식은 아닌 듯하네요. 왜 그런지 설명하기는 어렵지만요.

독특한 문양으로 장식된 천장이 다소 생소한 이유는 이슬람식 장식이 많이 섞여 있기 때문입니다. 뒤 페이지 사진 속 스페인의 알함브라 궁전을 보세요. 스스로 자라나는 종유석처럼 생긴 화려한 장식이 촘촘하게 배치되어 있는 게 보이나요? 이런 장식을 '무카르나스'라고 부릅니다. 팔라티나 예배당 내부와 상당히 비슷합니다.

이처럼 기독교 신앙과 비잔틴 미술, 이슬람 미술까지 아우르는 팔라티나 예배당은 새로운 문화를 적극적으로 받아들였던 노르만 민족 특유의 개방성을 잘 보여줍니다.

노르만족은 미술에서도 모험을 두려워하지 않았던 사람들 같아요.

정말 그런 것 같습니다. 이쯤에서 지금까지 나온 노르만 민족의 특성을 정리해보도록 하죠. 세 가지로 간추리면 탁월한 군사력과 열정적인 신앙심, 개방성을 꼽을 수 있습니다. 이런 특성 덕분에 노르만족은 여러 문화를 엮어 또 하나의 새로운 세계를 창조했습니다. 중세 유럽 문화의 선구자였죠. 그런 진취성으로 노르만족은 십자군에도 적극적으로 참여합니다.

알함브라 궁전, 13세기 후반~14세기, 그라나다 정교한 조각으로 장식되어 화려하면서도 우아한 아름다움을 뽐낸다. 모든 공간에 이슬람 특유의 복잡한 문양이 빼곡히 들어가 있다.

| 피사 기적의 광장 |

이제부터는 십자군 전쟁 즈음 이탈리아의 상황을 살펴보고자 합니다. 당시 이탈리아에는 조그만 도시국가들이 생겨나면서 각각 독자적인 정치 세력을 형성하고 있었습니다. 그중에서 지중해 연안의 피사나 베네치아 같은 해상 도시의 성장이 두드러졌는데 이들은 십자군 전쟁을 통해 크게 발전합니다. 아래 지도를 보면 십자군 원정 경로와 겹치는 위치죠. 먼저 피사부터 살펴보겠습니다.

피사라면 피사의 사탑으로 유명한 그곳인가요?

맞습니다. 그 유명한 피사의 사탑은 우리가 지금부터 살펴볼 '기적의 광장'에 위치해 있습니다. 뒤 페이지의 사진을 보세요. 드넓은 초원 위에 피사의 사탑이 자리하고 그 앞에는 피사 대성당과 세례당이 있습니다. 세 건물 모두 크고 웅장할 뿐만 아니라 대리석으로 정교하게 마감되어 있습니다. 11세기에 피사가 누렸던 번영을 아주 잘 보여주는 곳이죠.

광장도 시원스럽게 넓고 예쁜 건물들이 햇볕을 받아 환해 보여요.

그렇습니다. 이곳에 직접 가 보면 '기적의 광장'이라는

십자군의 원정 경로와 피사의 위치

이름이 전혀 과장이 아니라는 것을 알 수 있습니다. 푸른 잔디 벌판 위에 서 있는 하얀 대리석 건물들이 지중해의 강한 햇볕 아래 마치 보석처럼 빛을 발하죠.

오른쪽 사진으로 그 유명한 피사의 사탑을 다시 볼까요? 당시 이탈리아에서는 대성당을 지을 때 종탑과 세례당을 별도의 건물로 지었습니다. 피사 대성당도 종탑, 본당, 세례당 이렇게 세 개의 건축물로 이루어져 있습니다. '기울어질 사斜'자를 써서 '사탑'이라고 부르는 건물이 사실은 종루가 있는 피사 대성당의 종탑인 거지요.

높이가 55미터에 이르는 상당히 큰 종탑인데 세워진 직후부터 지반이 조금씩 가라앉는 바람에 이렇게 15도 정도 기울어지게 됐습니다. 현대의 건축 공학으로 똑바로 세울 수 있다고 합니다만 보강 공사만 하고 기울어진 상태로 놔두었답니다. 관광객들이 지금의 기울어진 상태를 좋아하기 때문이라네요. 피사의 사탑은 아마 지금처럼 기울어진 상태로 수백 년은 더 서 있을 거예요.

하기야 이 각도를 그대로 살려놓아야 더 많은 관광객이 피사에 몰리겠죠. 피사의 사탑이 없는 피사는 생각하기 어려울 테니까요. 이탈리아 사람들은 장사꾼 기질로 유명하다던데, 이렇게 옛 건물을 복원하는 데도 관광객의 선호를 따지는군요.

| 피사 대성당 |

그럼 지금부터 피사의 번영을 보여주는 피사 대성당을 자세히 알아

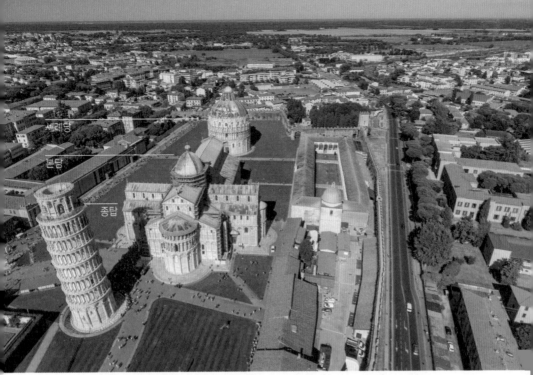

세례당

본당

종탑

피사 대성당, 1063~13세기, 피사 본당, 세례당, 종탑으로 이루어진 피사 대성당은 전형적인 로마네스크 건축 양식과 이탈리아반도 고유의 미술 전통이 혼합된 건축물이다. 흰 대리석으로 이루어진 외관이 산뜻한 느낌을 준다.

보죠. 먼저 뒤 페이지에서 본당을 살펴볼까요? 피사 대성당 본당은 1063년부터 지어져 12세기 초반 완공되었는데 13세기 초에 규모를 더욱 확장시켜서 오늘날의 모습을 갖추게 되었습니다.

사진 속 관광객의 크기를 보니 규모가 어마어마하네요.

길이가 100미터에 정면의 폭은 35미터, 그리고 정면 쪽 높이는 34미터입니다. 그다음 사진을 보면 성당 내부 정면에는 거대한 모자이크화가 자리 잡고 있고 모든 벽은 흰색과 붉은색 대리석으로 화려하게 장식했습니다. 금박을 입혀 장식한 천장도 인상적이고요.

규모도 큰 데다가 내부도 아주 화려하게 꾸몄네요.

피사는 이 성당을 짓기 직전 시칠리아의 팔레르모를 약탈하는데 여기서 얻은 전리품이 피사 대성당을 짓는 데 활용됩니다. 팔레르모 약탈로 얻은 부가 얼마나 엄청났는지 가늠이 안 될 정도예요.

이 아름다운 성당이 결국 전쟁과 약탈 위에 세워진 거군요.

그렇게 볼 수도 있지만 당시 피사 사람들의 입장에서는 이슬람과의 치열한 전쟁에서 승리한 것을 신에게 감사드리기 위해 정성을 다한 것으로도 볼 수 있습니다.

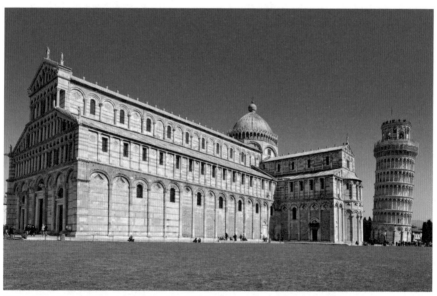

피사 대성당 본당, 1063~1118년, 피사 피사 대성당의 본당은 십자 형태로 되어 있으며 내부의 중앙 통로 양옆으로는 아치로 연결된 기둥이 늘어서 있다.

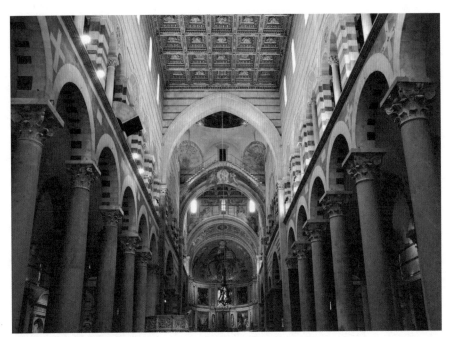

피사 대성당 본당 내부

| 토스카나식 로마네스크 |

외부를 보면 피사 대성당의 개성이 훨씬 잘 드러납니다. 그리스 로마의 영향을 받은 이탈리아적 로마네스크라고 할까요? 일단 재료면에서 흰 대리석을 사용하여 정돈된 느낌이고 형태도 비교적 단순합니다. 흰 대리석으로 만들어진 고대 신전의 DNA가 엿보여요. 뒤페이지의 사진을 보면 어디가 지붕이고 어디가 기둥인지 명확하죠?

네, 명료하다고 할까요? 딱 떨어지는 모습이네요.

피사 대성당을 비롯하여 이탈리아 중부 지역의 성당은 대부분 형태가 단순한 편이고 기하학적으로 다듬어져 있습니다. 이에 더해 흰 대리석 바탕 위에 짙은 색 대리석을 집어넣어 멋을 부렸고요. 앞에서 주로 살펴봤던 프랑스의 로마네스크 성당과 상당히 다른 모습이지요. 우리는 피사 대성당을 통해 로마네스크가 지역마다 다른 모습이라는 걸 알 수 있습니다. 이런 형태의 건축은 이탈리아 중부, 즉 토스카나식 로마네스크라고 부르기도 합니다.

로마네스크 양식 성당이라고 부르기는 하지만 이런 색다른 모습의 건축물도 있는 거네요.

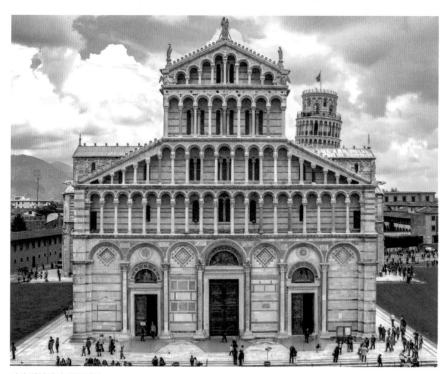

피사 대성당의 서쪽 정면

그렇습니다. 이제 피사 대성당의 정면을 자세히 살펴보겠습니다. 왼쪽 사진을 보세요. 아치와 기둥들이 줄지어 서 있는 공간이 있죠? 이런 공간을 아케이드라고 하는데요, 피사 대성당의 정면에는 위아래로 모두 4단의 아케이드가 자리하고 있습니다.

왜 이런 아케이드를 썼을까요? 실제로 걸어 다닐 수도 없을 것 같은 공간으로 보이는데요.

기능보다는 아마 장식을 목적으로 했을 겁니다. 건물 외벽에 아케이드를 넣는 것은 이탈리아 북부와 독일 남부에서 자주 쓰는 건축 기법입니다만 피사 대성당에는 4단씩이나 들어갔습니다. 심지어 비스듬한 지붕선 아래까지 기둥과 아치를 밀어넣어서 거의 강박적으로 보일 정도지요. 그래도 아케이드가 들어간 덕분에 정면이 아주 화려해집니다. 햇볕이 그림자를 짙게 만들어 깊이감도 느껴지고, 반원형 아치 덕분에 보기 좋은 율동감도 생기죠.

피사 사람들은 이런 아치형 아케이드가 맘에 들었는지 훗날 피사 종탑을 지을 때 4단이었던 아케이드를 6단으로 늘립니다. 뒤 페이지 사진을 보면 위아래로 긴 종탑을 따라 총 6단의 아케이드가 있고 맨 꼭대기 층에 종이 달려 있죠. 종탑 전체를 아치가 빙 두르고 있습니다.

이렇게 많은 아치가 층마다 한가득 들어가니 좀 과해 보이네요.

고대 로마인들이 건축에 즐겨 쓰던 아치가 여기서는 아주 장식적으

로 사용됩니다. 이 건물을 지은 사람들은 아치를 활용해서 고대와 자신들이 연결된다는 것을 보여주려고 했을 수도 있습니다. 다시 성당과 종탑을 보면 정말 곳곳에 아치가 들어가 있습니다. 지상과 맞닿은 아래쪽에도 아치가 자리해 있어요. 여기는 벽에 부조로 새겨져 있어 눈에 덜 띌 뿐입니다.

피사 대성당의 외관은 아치를 비롯해 아주 다양한 방식으로 아름답

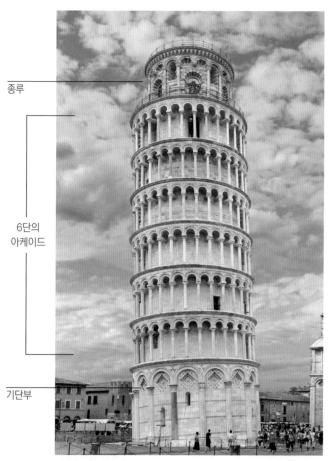

종루

6단의
아케이드

기단부

피사 종탑, 1173~1372년, 피사 피사 대성당의 종탑은 원통형으로 제작되었고 아치가 촘촘하게 활용되었다는 특징이 있다.

피사 대성당의 서쪽 정면 상부 아치

게 장식되어 있습니다. 위쪽의 세부를 보면 옅은 갈색, 옅은 청록색 등 형형색색의 돌로 세밀하게 꾸몄습니다. 아치에도 레이스처럼 정교한 장식을 넣었고요. 전체적으로 정성이 많이 들어간 건축입니다.

그러네요. 가까이서 보니 멀리서 봤을 때와는 느낌이 달라요. 깔끔하게만 보였던 부분에 저렇게 정교한 장식이 들어가 있었군요.

피사는 지중해 무역으로 살아가는 해상 도시였기에 타 국가의 문화에 관심이 많았던 것 같습니다. 피사 대성당 중앙의 타원형 돔과 마름모 모양의 창, 식물 문양 등은 피사가 이슬람 문화에도 관심이 많았다는 사실을 보여줍니다.

| 피사 세례당 |

이제 대성당 본당 앞에 자리한 세례당을 보도록 하겠습니다. 참고로 세례당은 이름 그대로 세례를 받는 곳입니다. 과거에는 침수식, 그러니까 세례 받는 사람을 완전히 물속에 담그는 방식으로 세례식이 이루어졌기에 이렇게 별도로 큰 건물을 짓는 경우가 많았습니다.

그렇군요. 본당만큼은 아니지만 세례당의 규모도 만만치 않네요. 여기도 본당처럼 기둥과 아치 장식이 많고요.

잘 보셨습니다. 아치 기둥이 띠처럼 연속적으로 이어져 있어 이 건물도 이탈리아 중부 특유의 토스카나식 로마네스크 양식이라는 걸 알 수 있지요. 그런데 좀 더 위층으로 가면 세부적으로 다른 양식이

피사 세례당, 1153~1265년, 피사 피사 대성당의 세례당은 둥근 원통형 몸통에 반구형 돔이 씌워진 모양이다.

가미되어 있습니다. 지붕 바로 아래에 뾰족한 창틀이 보이죠? 건축 기간이 길어지면서 아래는 로마네스크 양식이지만 위쪽은 고딕 양식으로 꾸며진 겁니다.

피사 세례당은 전체적으로 예루살렘의 예수 성묘 교회와 매우 유사합니다. 특히 내부를 보면 둘의 연관성이 아주 커 보입니다. 둥근 내부 공간을 따라 원을 그리며 서 있는 기둥의 모습이 그렇고, 원형 기둥과 사각 기둥이 규칙적으로 배치된 모습도 그렇죠.

쌍둥이처럼 닮았네요. 왜 이렇게 똑같이 지으려고 했을까요?

아마 피사 사람들은 이 세례당을 예루살렘의 예수 성묘 교회처럼 만들어서 피사가 성지를 되찾는 데 큰 역할을 했다는 점을 강조하고 싶었을 겁니다. 실제로 피사는 1차 십자군 원정에 적극 가담합니다. 120척에 이르는 거대한 함대로 십자군을 이동시켜주고 무기와 식량을 지원하기도 했죠. 이러한 전폭적인 지원 덕택인지 피사의 주교는 새로 세워진 예루살렘 왕국의 초대 대주교가 되었습니다.

 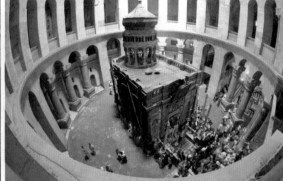

피사 세례당 내부(왼쪽), 예수 성묘 교회 내부(오른쪽)

예루살렘의 예수 성묘 교회를 자기들이 사는 땅에 지으려 했다니, 피사 사람들은 건축에 대한 도전 정신이 아주 컸던 것 같네요.

다음으로 살펴볼 베네치아에 비하면 이 정도는 아무것도 아닙니다. 베네치아 사람들은 미술에 있어 피사에 뒤지지 않는 도전적인 모습을 보여주거든요. 본격적으로 베네치아의 미술 이야기를 시작하기에 앞서 잠시 십자군 이야기로 돌아갑시다.

| 베네치아와 4차 십자군 |

십자군은 이슬람 군대가 파괴한 예수 성묘 교회를 재건하는 등 초반에는 신앙심으로 똘똘 뭉친 모습을 보여주었습니다. 하지만 전쟁이 계속되면서 점점 본래의 뜻을 잃어버리기 시작합니다. 십자군 전쟁에 참여한 각 주체들이 저마다의 이익을 추구하게 된 겁니다.

각자 나름의 꿍꿍이가 있어서 십자군 전쟁에 참여한 셈이네요.

앞서 설명했듯 교황은 자신의 권력을 극대화하기 위해 십자군 원정을 제안했습니다. 여기에 참가한 영주들은 십자군 전쟁을 통해 새로운 영토를 얻어서 나라를 세우고 싶어 했고요. 함께 나선 농노들 역시 이 기회에 속박에서 벗어나 자유를 얻고자 했습니다. 이처럼 다채로운 욕망이 뒤엉킨 가운데 상인 계층의 이윤 추구는 단연 노골적이었습니다. 이들은 십자군 전쟁을 새로운 장사의 기회로 보았어요.

1202년에 출정한 4차 십자군은 그 욕망이 가장 숨김없이 드러난 원정이었습니다. 이때 십자군이 콘스탄티노플에 쳐들어가서 같은 기독교도를 잔인하게 학살했거든요. 수많은 사람이 죽고 콘스탄티노플은 철저히 파괴되었습니다. 50만 명에 육박하던 인구가 3만 명으로 줄고 하기아 소피아는 폐허가 되다시피 했지요. 4차 십자군의 약탈은 기독교도가 자행한 역대 최악의 노략질일 겁니다.

끔찍하네요. 대체 왜 그런 공격을 한 건가요?

당시 유럽에서 출발한 십자군 원정대는 예루살렘으로 떠나기 전 베네치아에 집결했습니다. 그런데 4차 십자군 때는 예루살렘으로 진군하기에 충분한 수의 병력이 쉽게 모이지 않았고, 그 때문에 치르기로 했던 뱃삯과 체류비가 고스란히 엄청난 빚이 되었죠.
그때 베네치아 사람들이 십자군 원정대에게 한 가지 제안을 합니다. 외적에게 빼앗겼던 자라라는 도시를 되찾아주면 베네치아에 머무르면서 발생한 엄청난 빚을 탕감해주겠다고 한 겁니다. 지중해 동쪽에 위치한 도시 자라는 지중해 전역의 교역권을 차지하는 데 매우 중요한 거점이었거든요.
십자군은 애초에 다짐했던 종교적 사명을 잊은 채 냉큼 그 제안에 응했고 자라를 점령하는 데 성공했습니다. 그런데 이게 끝이 아닙니다. 십자군은 더 큰 거래를 하게 되죠. 바로 콘스탄티노플 함락을 목표로 말입니다.

십자군인데 돈을 받고 싸워주는 용병 같은 짓을 한 거군요.

그렇습니다. 자신의 잇속을 챙기기 위해 같은 기독교인을 공격했죠. 비록 동로마 교회와 서로마 교회가 분리되었지만 콘스탄티노플의 동로마 교회도 기독교를 믿는 것은 매한가지였는데 십자군이 이들을 공격한 겁니다. 십자군의 갑작스러운 공격 앞에 콘스탄티노플은 천 년 만에 처음으로 함락되어버렸습니다. 곧 엄청난 학살과 약탈이 벌어졌죠. 4차 십자군의 원정 경로는 아래 지도와 같습니다.

이때 십자군 원정대의 가장 큰 후원자였던 베네치아 상인들은 십자군이 약탈한 전리품은 물론 원정대가 진격하여 차지한 콘스탄티노플의 영토 중 많은 부분을 자기들 것으로 만들었습니다. 그리고 이들은 이 사실에 분노한 교황에게 갖가지 보물을 바쳐 달래는 것도 잊지 않았지요.

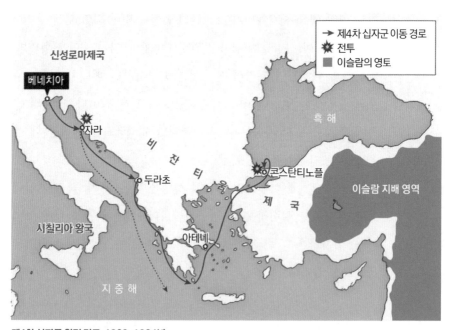

제4차 십자군 원정 경로, 1202~1204년

베네치아 전경 베네치아는 육지와 연결된 일종의 인공 섬이다. 섬을 구불구불하게 가로지르는 커다란 운하가 눈에 띈다. 베네치아에는 이외에도 도시 곳곳을 가로지르는 작은 물길이 매우 많다.

비잔티움 제국은 1261년에 십자군을 쫓아내고 다시 제국을 복원하지만 이후로는 과거의 영광을 완전히 회복하지 못합니다. 이때부터 비잔티움 제국은 콘스탄티노플 주변만 지배하는 도시국가 수준으로 전락합니다. 결국 1453년에 이슬람의 공격으로 멸망하죠.

반대로 베네치아는 지중해의 해상권을 완전히 장악하게 됩니다. 위의 사진은 베네치아의 모습입니다. 베네치아는 여러 개의 섬으로 이루어진 바다 위의 도시입니다. 이런 환경 특성상 베네치아는 일찍부터 근거리 교역을 시작했고 점차 큰 바다로 나가 무역을 벌이게 됩니다.

| 산 마르코 대성당 |

베네치아가 초기에 거둔 상업적 번영을 알리는 건축물이 아래 보이는 산 마르코 대성당입니다. 원래는 이렇게 커다란 규모가 아니었고요, 몇 번의 화재로 인해 여러 번 다시 지어졌습니다. 현재 모습은 1063년에 재건된 것입니다. 피사 대성당과 거의 같은 시기에 지어졌는데, 피사와 베네치아는 라이벌 관계였기 때문에 아마 도시를 대표하는 건축물을 지을 때도 서로 지고 싶지 않았나 봅니다.

그럼 본격적으로 산 마르코 대성당의 모습을 감상해봅시다. 앞서 본 로마네스크 양식 성당과는 어딘가 다르죠?

산 마르코 대성당, 1063~1094년, 베네치아 베네치아의 산 마르코 광장에 위치한 대성당으로, 로마네스크 양식과 비잔틴 양식이 조화를 이루고 있는 독특한 건축물이다. 아치 모양의 정문은 로마네스크 양식을, 커다란 다섯 개의 돔은 비잔틴 양식을 따른 것이다.

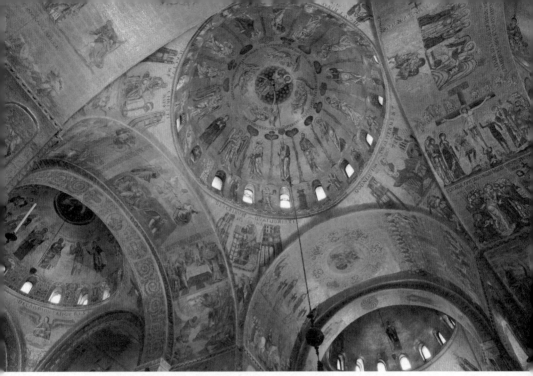

산 마르코 대성당 내부 온통 황금빛으로 칠해져 있는 산 마르코 대성당의 내부는 수많은 모자이크 화로 장식되어 있다. 또한 십자 모양의 양 팔이 교차하는 부분은 둥근 아치 모양으로 제작되었다.

지붕 위에 둥근 돔이 보이네요.

산 마르코 대성당의 내부로 들어가 보면 이런 반구 모양의 돔이 더 잘 보입니다. 위 사진 속의 화려한 장식이 눈길을 끕니다. 이렇게 산 마르코 대성당의 내부는 돔과 아치 등 단순한 기하학적 구성과 화려한 모자이크 장식이 어우러져 매우 신비로운 분위기를 자아내죠. 외관도 수수한 건 아니지만 내부가 워낙 화려하다 보니 외부를 압도할 정도예요. 그런데 내부 모습을 보니 산 마르코 대성당이 어딘지 익숙하게 느껴지지 않나요?

글쎄요, 둥근 돔에 모자이크화가 가득한 모습이 지금까지 본 로마

네스크 건축과 확실히 다르다는 점은 알겠어요.

이 성당은 하기아 소피아 같은 비잔티움 제국의 건축을 모델로 해서 지어진 건물입니다. 정확히 말하자면 하기아 소피아를 직접 본 뜬 것은 아니고요, 콘스탄티노플에 있던 성 사도 교회를 모델로 해서 지어졌을 거라고 봅니다. 아래 평면도를 보면 정말 비슷하죠.

성 사도 교회는 어떤 곳인가요?

기독교를 처음 국교로 승인했던 황제, 콘스탄티누스를 기억하죠? 성 사도 교회는 그 콘스탄티누스 황제의 명으로 지어진 교회입니다. 콘스탄티누스 황제가 죽은 뒤 묻힌 곳도 바로 성 사도 교회죠. 하지만 15세기에 비잔티움 제국이 멸망하면서 오스만제국에 의해 파괴되어 지금은 흔적도 없이 사라졌습니다.

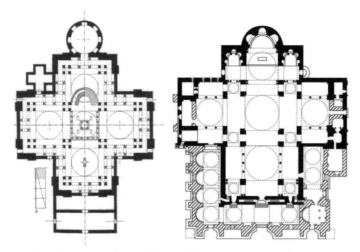

콘스탄티노플의 성 사도 교회 평면도(왼쪽) 베네치아의 산 마르코 대성당 평면도(오른쪽)

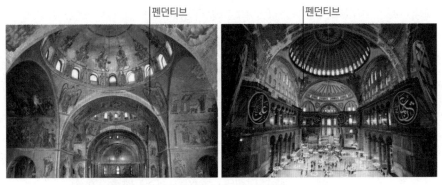

펜던티브　　　　　　　　　펜던티브

산 마르코 대성당 내부(왼쪽), 하기아 소피아 내부(오른쪽)

둘을 직접 비교해볼 수 없다니 아쉬워요.

내부는 하기아 소피아와 비교해도 됩니다. 특히 위의 사진에 보이는 돔 부분이 닮았습니다. 돔 아랫부분을 빙 돌아가며 자리한 창이나 돔과 돔을 받치고 있는 역삼각형의 펜던티브 같은 부분이 많이 비슷하죠.

나란히 놓고 보니 알겠어요. 실내가 황금빛으로 빛나는 점도 닮았네요.

베네치아의 산 마르코 대성당이 비잔틴 양식의 영향을 받은 이유는 베네치아가 비잔티움 제국과 밀접한 관련을 맺고 있었기 때문입니다.

베네치아가 유독 비잔티움 제국의 영향을 많이 받은 이유는 뭔가요?

베네치아가 지리적 이점을 활용하여 지중해 동서 무역을 해나가던 무렵 유럽은 비잔티움 제국이나 아시아 지역에 비해 문화 수준이 많이 뒤떨어져 있었습니다. 이 때문에 베네치아는 스스로를 우월한 문화를 지닌 비잔티움 제국의 일원이라고 생각했죠. 비잔티움 제국 역시 북부 이탈리아 지역의 영토를 잃고 영향력도 행사하지 못하는 상황이었기에 자기들에게 우호적인 베네치아가 반가웠을 겁니다. 이렇게 해서 비잔티움 제국과 베네치아는 가까워졌고, 베네치아 사람들은 도시를 대표하는 성당을 비잔틴 양식으로 지었습니다.

이 성당만 놓고 보면 자기들이 정말 비잔티움 제국의 일원이라고 생각한 거 같아요.

하지만 이처럼 비잔티움 제국의 선진 문물을 배우려 했던 베네치아가 점차 힘을 가지게 된 뒤로는 전혀 다른 모습을 보여줍니다. 13세기부터 베네치아는 스스로를 비잔티움 제국을 능가하는 강력한 해상 제국이라고 생각했던 것 같습니다. 그리고 앞서 설명했듯 4차 십자군 원정 때 비잔티움 제국에서 약탈해온 보물들로 산 마르코 대성당 이곳저곳을 장식합니다.

| 동방의 피 묻은 보물들 |

대표적인 예가 성당 정면에서 보이는 네 마리의 말 조각입니다. '승리의 쾌드리가'라고도 부르는 이 조각상은 4차 십자군 원정 때 콘

스탄티노플에서 약탈한 전리품입니다. 원래는 콘스탄티노플의 전차 경주장에 서 있었다고 하죠.

콘스탄티노플에 있던 조각이 베네치아의 산 마르코 대성당을 장식하다니 놀라운 일이네요.

현재 산 마르코 대성당 정문에 놓여 있는 것은 복제품입니다. 진품은 몇 년 전부터 박물관에 보관 중이죠. 아래 사진을 보세요. 원래 이 말들은 그리스 헬레니즘 시대에 만든 것인데 이것이 비잔티움 제국의 손에 넘어갔다가 베네치아로 옮겨졌습니다. 그러니 이 말들의 팔자도 기구하다고 할 수 있겠네요.

콰드리가 복제품, 산 마르코 대성당(왼쪽), 콰드리가, 기원전 4~3세기경, 산 마르코 대성당 박물관(오른쪽) 네 마리의 전차를 끄는 말을 뜻하는 콰드리가 조각상은 4차 십자군이 콘스탄티노플에서 약탈한 전리품이다. 청동으로 제작된 이 조각상은 원래 고대 그리스에서 만들어졌다.

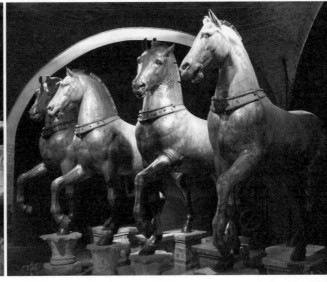

팔라 도로, 1105~1345년, 산 마르코 대성당

이 밖에도 산 마르코 대성당 곳곳에는 콘스탄티노플에서 약탈해온 유물들이 있습니다. 예를 들어 산 마르코 대성당의 제대 뒤쪽을 장식하는 황금 제대화인 팔라 도로도 이때 더 호화롭게 꾸며지죠. 팔라 도로는 원래 12세기 초부터 산 마르코 대성당에 있었는데 여기에 4차 십자군 원정 때 약탈한 보석이 한가득 추가되었습니다. 그리고 성당 내부의 아름다운 채색 대리석도 상당수가 비잔티움 제국에서 가져온 전리품이죠.

그뿐만 아니라 산 마르코 대성당 안에는 비잔티움 제국에서 약탈해온 여러 보물들이 있습니다. 이 때문에 산 마르코 대성당을 십자군 전쟁으로 얻은 '전리품의 전시장'이라고 냉소적으로 평가하는 연구자도 있어요.

베네치아의 화려한 모습을 보며 왜 우리나라에는 이런 곳이 없을까 하고 부러워했는데 그럴 일이 아니었네요. 이렇게 약탈품이 많을 줄은 몰랐어요. 그리고 이것을 부끄러워하지 않고 자랑스럽게 내놓고 있는 것도 신기하네요.

물론 이런 보물을 약탈한 행위 자체는 절대로 명예롭다고 할 수 없는 일입니다. 그러나 베네치아의 경우 자신들이 멸망한 비잔티움 제국의 전통을 계승한다는 것을 보여주기 위해 이런 식으로 비잔틴의 유물들을 성당 곳곳에 배치했다고 볼 수 있어요. 또한 베네치아 사람들을 비롯한 중세 유럽인들은 이러한 약탈 덕분에 고급 선진 문화에 눈을 뜹니다. 진귀한 보물들을 직접 보고 소유하면서 미감이 한 단계 고양되었겠지요. 이런 식으로 미술에 대한 안목이 높아진 겁니다.

하긴, 생전 처음 보는 화려하고 아름다운 물건들이 눈앞에 펼쳐졌으니 얼마나 탐이 났을까요? 그것을 없애지 않고 잘 남겨놓은 것은 장점으로 인정해야겠네요.

결과론적인 이야기지만 베네치아 사람들이 비잔티움 제국의 보물을 산 마르코 대성당에 가져다 놓은 덕분에 우리는 비잔티움 제국이 남긴 화려한 문명의 세계를 유럽 땅에서 볼 수 있는 겁니다. 아마 당시 베네치아를 방문한 유럽 사람들도 산 마르코 대성당을 보며 비잔티움 제국의 화려하고 이국적인 모습을 상상했겠죠.

| 십자군 원정의 결과와 고딕 성당의 탄생 |

이제 십자군 전쟁과 미술에 대한 이야기를 슬슬 마무리 짓도록 하죠. 모든 전쟁이 그러하듯 십자군 전쟁도 점차 기세가 약해졌습니다. 안으로는 십자군 내부의 갈등과 분열이 심해졌고 밖으로는 이슬람 세력이 위대한 왕 살라딘을 중심으로 뭉치면서 날로 막강해졌기 때문입니다. 자연히 십자군 원정의 목표였던 성지 탈환도 물 건너가게 됐지요.

그럼 십자군 원정을 주도한 교황은 입장이 꽤 난처해졌겠네요. 자신이 부추겨서 시작한 거대 프로젝트가 실패로 끝난 셈이니까요.

그렇습니다. 십자군 원정이 실패했다는 게 명백해지자 교황의 권위는 크게 실추됐어요. 신의 이름으로 승리할 거라고 호언장담했던 전쟁에서 졌으니 말입니다. 이렇게 교황의 권위가 약해지자 종교로 똘똘 뭉쳤던 유럽 사회의 결속력도 느슨해졌습니다.
다시 한 번 강조합니다만 십자군 운동은 비록 실패했지만 이 사건이 유럽 역사에 끼친 영향은 대단합니다. 예를 들어 십자군 원정을 계기로 지중해 무역이 살아나면서 유럽의 도시들이 상업적 부흥을 맞이하죠. 앞서 설명했듯 이탈리아반도에 위치한 베네치아와 피사가 십자군을 통해 성장한 대표적인 도시입니다.

특히 베네치아는 전리품으로 자기들의 성당을 장식한 모습이 인상적이었습니다.

베네치아와 피사 같은 도시들은 지중해 동방 무역을 통해 비잔티움 제국이나 아시아의 다채로운 문물을 접했습니다. 그 덕분에 경제와 문화가 크게 발전했죠. 바닷길이 열리고 육상 교통로도 발달하면서 점점 더 많은 사람들이 도시로 유입되었고 이에 따라 유럽 사회가 바뀌게 됩니다. 과거의 농노들이 도시로 들어와 상인이 되고, 전문 기술을 갖춘 장인으로 변신했습니다. 이 과정에서 화가나 건축가, 조각가 같은 직업도 자리 잡게 됩니다. 보다 정교한 미술 양식인 고딕 미술이 탄생할 토양이 갖춰진 셈입니다.

물론 이런 변화는 베네치아나 피사처럼 눈에 띄는 번영을 이룬 이탈리아의 무역도시에서 먼저 일어났지만 유럽의 다른 여러 지역에서도 비슷한 변화가 일어납니다. 상업 활동이 되살아나면서 순례자들이 오고 간 길을 따라 상인들도 분주히 오고 갔고 이제 중세 유럽의 도시들은 더 크게 발전합니다. 그리고 이 도시들은 미술적으로 좀 더 대담해집니다. 200년 동안 이어진 십자군 전쟁에 참전하여 동방의 선진 문화를 접한 이들이 유럽 곳곳으로 되돌아왔기 때문이죠. 이들은 자신이 보고 온 동방의 호화로운 세계를 고향에 재현하고 싶어 했습니다.

아, 십자군 전쟁이 미술에도 엄청난 영향을 준 사건이라는 게 이제 이해되네요.

11세기 말부터 13세기까지 유럽 미술은 그야말로 다양한 방식으로 십자군 전쟁과 연결됩니다. 유럽 미술은 특히 12세기 중엽부터 빠르게 발전하는데, 여기에는 십자군 전쟁을 통해 동방에서 얻은 문

화적 충격이 원동력이었다는 사실을 부정하기 어렵습니다. 중세의
뒤를 이어 등장하는 르네상스 미술 역시 이러한 문화적 충격의 연
장으로 볼 수 있어요.

그럼 이제부터 이 시기에 새롭게 도약하는 중세 미술을 살펴보시죠.
다음 강의에서는 중세 미술이 고딕이라는 화려한 세계로 나아가는
과정을 이야기하겠습니다.

십자군 전쟁은 서유럽에 살고 있던 이들이 동방의 선진 문화를 접하는 계기가 되었다.
또한 수많은 십자군이 이동하면서 피사와 베네치아 등 많은 도시가 발전했다.
그 결과로 피사 대성당, 산 마르코 대성당 같은 아름다운 건축물이 탄생했다.

십자군 전쟁의 결과	**십자군 전쟁** 11~13세기에 벌어진 기독교와 이슬람교 사이의 전쟁.
	동방 문물의 유입 비잔티움 제국으로 대표되는 동방의 선진 문물이 서유럽으로 유입.
	예 베네치아의 산 마르코 대성당, 승리의 콰드리가
	도시의 발전 십자군의 집결지였던 지역이 물자와 인구의 집중으로 인해 도시로 발전.
	예 베네치아, 피사 등
	⇒ 고딕 양식이 탄생하고 발전할 수 있는 토양이 마련됨.
로베르 기스카르	노르만족으로, 시칠리아와 이탈리아반도 남부 지역을 정복.
	⇒ 교황이 예루살렘을 탈환하려는 의지를 갖게 됨.
피사 대성당	본당, 세례당, 종탑(피사의 사탑)으로 구성됨. 흰 대리석으로 마감된 외벽과 설교단이 특징적임.
	⇒ 훗날 르네상스 양식으로 발전.
산 마르코 대성당	네 팔의 길이가 같은 십자가 형태이며 다섯 개의 돔이 있음. 내부가 화려한 모자이크화로 장식됨.
	⇒ 비잔틴 양식의 영향을 받은 것.

노 르 만 미 술 다 시 보 기

9세기경
오세베르그 호
바이킹의 이동 수단이었던 롱십. 좁고 긴
형태 때문에 좁고 얕은 물길에도 진입할 수
있었다.

1063~1118년
피사 대성당 본당
지중해 무역으로 부를 축적한 도시 피사에
세워진 성당. 토스카나식 로마네스크
양식으로 건축되었다.

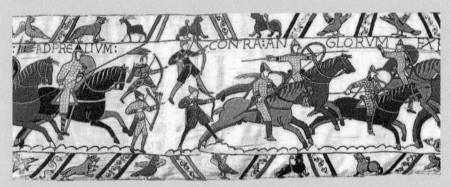

11세기경
바이외 태피스트리
정복왕 윌리엄이 바다를 건너 영국 땅을
정복한 과정을 고스란히 담은 공예품.
길이가 70미터에 달한다.

윌리엄 1세의 영국 정복

793년	1066년
노르만족이 린디스판 수도원을 공격	헤이스팅스 전투

1132~1140년
팔라티나 예배당
노르만 왕조가 시칠리아에 만들어
세운 예배당. 세부 장식에서 이슬람과
비잔티움의 영향이 드러난다.

1066~1078년
런던탑 화이트 타워
영국 땅을 정복한 노르만족이 자신들의
힘을 드러내기 위해 처음으로 건축한 성.
탑처럼 높고 요새처럼 견고한 모습이다.

1093~1133년
더럼 대성당
잉글랜드와 스코틀랜드의 접경 지역에
지어진 성당. 더럼 대성당이 고딕 양식의
원조라는 주장도 있다.

1091년

**노르만족의
시칠리아 정복**

1096년

**제1차
십자군 전쟁**

1202년

**제4차
십자군 전쟁**

III

찬양을 경쟁하다
———————————
고딕 미술

중세인에게 성당은 세례를 받는 순간부터 죽을 때까지
함께하는 존재였다.
또한 중세의 성당은 학교, 병원, 시장, 법원의 역할까지 도맡았다.
그로부터 수백 년이 지난 오늘, 대성당은 여전히
도시의 시민들에게 넉넉한 쉼터를 내어준다.
사람들은 대성당 앞에서 크리스마스 축제를 즐기며
새로운 추억을 쌓는다.
—쾰른 대성당 앞, 독일

VENI CREATOR SPIRITUS.
오소서, 성신이여, 창조주시여!
—그레고리안 성가

OI 지상에 재현한 천상의 공간

#생드니 대성당 #노트르담 대성당

지금까지 살펴봤듯 중세 기독교인들은 늘 천국과 가까워지기를 갈망했습니다. 죄를 용서받고 천국에 가기 위해 산티아고 데 콤포스텔라까지 머나먼 순례를 떠나고, 목숨을 걸고 십자군 원정에 나서기도 했죠.

한편 이들은 신앙심을 더 고취시킬 방법을 찾아 나서면서 지상에 천국을 구현해보려고 합니다. 만약 그렇게 할 수만 있다면 신앙심은 더 깊어질 수 있었겠죠.

하지만 실제로 천국이나 지옥을 체험하는 건 불가능한 일 아닌가요?

그래서 중세인들은 교회를 천상의 공간처럼 건축하기에 이릅니다. 지상에서 신의 존재감을 느낄 수 있는 곳을 천국과 좀 더 가까운 공간으로 만드는 데 성공하죠. 그곳이 바로 고딕 성당입니다. 고딕

노트르담 대성당, 1163~1320년, 파리 12세기 후반에 건축된 대표적인 프랑스 고딕 성당 중 하나다. 소설, 만화, 뮤지컬 등 많은 작품의 배경이 되었으며 역사적으로 의미 있는 사건의 무대가 되기도 했다.

은 건축적으로 보는 이를 압도하는 신비로운 힘을 가지고 있습니다. 중세인들은 그 힘을 이용하여 천상의 세계로 한 걸음 다가가려고 했죠. 직접 고딕 성당의 내부로 들어가 보면 이 점을 확실히 느낄 수 있습니다.

| 지상으로 내려온 천상의 공간 |

위의 사진을 보세요. 고딕 성당에 들어서면 마주치는 광경입니다. 사진이 조금 왜곡되어 있는데 고딕 성당의 높이가 주는 압도적인 느낌을 살리기 위해 일부러 선택한 겁니다.

비록 사진이지만 매우 높다는 게 느껴져요.

고딕 성당에 처음 들어가면 순간 말을 잃게 됩니다. 일단 높이에 놀랍니다. 지금 보고 있는 파리 노트르담 대성당의 경우 천장 높이가 36미터입니다. 대략 10층 건물 높이와 비슷합니다. 이 공간이 중간에 층이 나뉘거나 막히지 않고 하나로 이어지면서 하늘을 향하고 있어요. 쭉쭉 뻗은 기둥과 끝이 뾰족한 아치도 모두 하늘을 향해 솟아올라서 높이감이 한층 더합니다. 철저히 위로만 향하는 고딕 성당의 수직적 상승감은 고층 건물에 익숙한 현대인의 눈으로도 놀라울 정도입니다. 그러니 중세인들에게는 훨씬 더 대단하게 느껴졌겠죠.

정말 모든 게 위로 뻗어 있네요.

심지어 빛도 위를 향하고 있습니다. 대체로 중세 성당은 어두울 거라고 생각하지만 고딕 양식으로 지어진 경우에는 전혀 그렇지 않습니다. 고딕 성당의 내부는 넓은 창을 통해 쏟아지는 빛 덕분에 생각보다 훨씬 밝습니다.
빛도 위를 향하고 있다고 했는데, 천장과 가까운 위쪽으로 갈수록 실내로 들어오는 빛의 양이 더 많아지기 때문에 그렇게 설명했습니다. 천장 바로 아래까지 창이 줄지어 들어가 있고 자세히 보면 위쪽으로 갈수록 크기가 조금씩 더 커지거든요.

신기하네요. 확실히 빛이 있는 쪽, 그러니까 천장 쪽으로 눈길이 향

생트 샤펠, 1242~1248년, 파리 루이 9세의 주도로 지어진 성당이다. 십자군 전쟁에서 얻은 성물을 보관하기 위한 성소로 건축되었다. 내부가 정교한 스테인드글라스와 각종 조각으로 장식되어 독특한 아름다움을 뽐낸다.

할 수밖에 없겠군요.

위의 사진을 보면 이런 모습을 더 확실히 느낄 수 있습니다. 노트르담 대성당보다 후대에 지어진 생트 샤펠 성당입니다. 내부가 훨씬 더 밝아졌습니다. 벽은 전부 사라지고 그 자리에 창이 한가득 들어가 있죠. 생트 샤펠 역시 위쪽에 창이 자리해서 바닥보다 천장 부분이 더 밝게 빛납니다.

대단하군요. 창에 들어간 유리가 모두 스테인드글라스인가요?

그렇습니다. 사진에서 보이는 창은 모두 스테인드글라스로 장식되어 있습니다. 스테인드글라스를 통과한 후 알록달록해진 빛이 성당 내부에 어리죠. 그러면 성당 안의 차디찬 회색 돌들도 마치 보석처럼 화려하게 빛납니다. 조금 과장하자면 바닥에서 천장까지, 성당 전체가 신비로운 빛 속으로 녹아든다고 할 수 있습니다.

사실 모든 교회 건축의 목적은 천상 세계를 지상에 구현하는 것입니다. 고딕 건축은 확실히 그 목적에 한 걸음 더 가까이 다가갔죠. 성경에는 천국이 보석처럼 빛나고 벽옥과 수정처럼 맑다고 쓰여 있는데, 고딕 건축은 이런 교리적인 가르침에 아주 잘 부합합니다. 한마디로 기독교 신앙의 신비를 눈에 보이도록 실현해놓은 공간이라고 할 수 있죠. 이제 고딕 성당을 왜 천상의 공간이라고 부르는지 이해되나요?

네, 조금 이해가 됩니다. 높이가 주는 웅장함뿐만 아니라 빛이 주는 느낌도 신비 그 자체군요.

그런데 고딕 성당의 신비로움은 높이와 스테인드글라스 같은 시각효과에서만 나오는 것이 아닙니다. 고딕 성당의 진정한 매력을 꼽을 때 청각 효과를 빼놓을 수 없죠. 고딕 성당은 눈뿐만 아니라 귀까지 사로잡고 압도하는 건축입니다. 눈으로만 봐도 훌륭하지만 청각과 어우러지면 완벽한 신비를 경험할 수 있죠. 고딕 성당은 그 자체가 최고급 스피커이기 때문입니다.

| 성당에 울리는 천사들의 교향악 |

어떻게 건축물이 스피커가 될 수 있지요?

혹시 성당이나 교회에 가본 적 있나요? 요즘은 찬송가를 부를 때 파이프오르간 등으로 반주를 하지만 중세에는 교회 내에서 악기를 사용하지 않았습니다. 악기는 이교도를 연상시켜 사악한 기운을 부른다고 생각했거든요. 대신 사람의 목소리만으로 찬송을 했습니다. 큰 소리로 책을 읽듯 하나의 선율로 교회 안을 가득 채웠는데요, 이

러한 성가 양식을 그레고리안 성가라고 합니다. 이 양식을 7세기 초반교황인 그레고리우스 1세가 정리했기 때문에 그의 이름을 따서 부르죠.

고딕 성당은 그레고리안 성가를 부르기에 아주 적합한 공간이었습니다. 무엇보다 성당 내부의 울림이좋았기 때문이죠. 그래서 그레고리안 성가는 한 소절씩 천천히 불러졌습니다. 소리가 퍼져 천장에 닿아 울릴 때까지 기다리며 부른 겁니다. 그래서 고딕 성당이 아닌 곳에서 그레고리안 성가를 들으면 너무 느리게 느껴지지요.

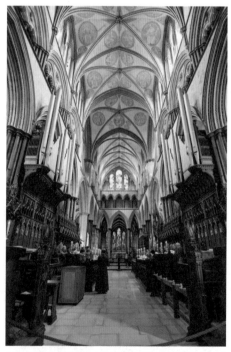

솔즈베리 대성당 내부, 1220~1258년, 솔즈베리 성가대원들이 성가대석에 서서 노래 부를 준비를 하고 있다. 고딕성당의 구조는 내부의 소리를 확장시키고 웅장하게 울려퍼지도록 한다.

중세 찬송가는 알 수 없는 라틴어 가사에 화음도 없어서 단조롭다고만 생각했어요. 그런데 고딕 성당 안에서 직접 들으면 독특한 감동이 있겠네요.

네, 바로 그겁니다. 초기 기독교 음악은 고딕 성당과 만나 한층 발전합니다. 초기 교회 건축의 경우 천장이 목재로 되어 있어 소리를 흡수하는 정도가 컸습니다. 대부분의 소리를 건물이 먹어버려서 정작 사람의 귀에는 잘 들리지 않았죠. 울림이 풍성한 소리 효과도 만들어낼 수 없었고요.

그러나 석재로 만든 뾰족한 천장을 가진 고딕 성당은 달랐습니다. 성당 전체가 커다란 울림통이 되어 탁월한 음향효과를 만들어냈거든요. 소리를 흡수하지 않고 그대로 반사하는 석재, 그리고 작은 소리까지 모아주는 뾰족한 아치형 천장 덕분입니다.

동굴에 대고 소리를 치면 메아리가 울리는 것 같은 효과겠네요?

반사된 소리가 흩어짐

평평한 목재 천장

반사된 소리가 모임

뾰족한 아치형 석재 천장

그렇죠. 그 덕에 다소 단조롭게 반복되는 그레고리안 성가가 깊은 울림과 엄숙함을 지닌 신비로운 소리로 들린 겁니다. 중앙 제단 양옆의 성가대석에서 울려 퍼진 찬송가가 높은 천장과 내부 공간 곳곳에 반사되어 만들어내는 웅장한 울림을 한번 상상해보세요.

영어에 '바늘 떨어지는 소리를 듣다hear a pin-drop'라는 관용 표현이 있습니다. 바늘 떨어지는 소리도 들릴 만큼 조용하다는 의미지요. 고딕 성당의 내부가 바로 그렇습니다. 적막한 성당 안에서 동전이라도 하나 떨어뜨리면 그 소리가 공간 전체로 울리며 웅장하게 퍼지겠죠? 고딕 성당의 음향효과는 그만큼 놀랍습니다.

| 스테인드글라스가 만드는 환상의 빛 |

이런 공간을 직접 경험하면 자기도 모르게 몸을 낮추고 자연스럽게 하늘을 우러러보게 됩니다. 귀로는 소리에 집중하면서 시선을 위로 향하면 뭐가 보일까요? 오른쪽 사진처럼 스테인드글라스를 통해 내부로 들어오는 환상적인 빛이 눈앞에 펼쳐집니다. 정말 화려하죠?

와, 꼭 만화경을 들여다보는 것 같아요. 화려함도 화려함이지만 모양 자체가 꽃처럼 예쁘네요. 화려한 패턴이 마음에 들어요.

고딕 성당의 아름다움은 이렇게 눈과 귀를 통해 직접 체험해야 제대로 느낄 수 있습니다. 높게 치솟은 거대한 공간에서 울려 퍼지는 웅장한 소리와 화려한 색채의 창을 통해 들어오는 환상적인 빛이

노트르담 대성당 북쪽 날개면 스테인드글라스, 1220년경, 파리 각기 정교한 문양과 그림이 표현된 스테인드글라스가 꽃잎처럼 모여 있다. 전체적인 형태가 꽃과 닮아서 '장미창'이라는 별칭으로 불린다.

어우러져 '신의 영광이 머무르는' 공간이 만들어지죠.

유럽으로 여행을 가면 꼭 한 번 고딕 성당을 방문해 이 같은 체험을 해보시기 바랍니다. 기회가 된다면 성가가 울려 퍼질 때, 그러니까 미사 도중에 방문하는 게 좋겠죠. 고딕 성당의 엄청난 음향효과를 더욱 생생하게 느낄 수 있을 테니까요. 아마 중세 기독교인들이 상상한 천상의 모습을 경험할 수 있을 겁니다.

설명을 듣고 보니 왜 사람들이 고딕 성당을 중세 문명의 총아라고

했는지 알겠어요.

전달이 되었다니 다행입니다. 그럼 이제부터 고딕 양식이 어떻게 탄생했는지 살펴보도록 하죠. 일반적으로 어떤 새로운 양식의 시작점을 꼭 집어 이야기하는 것은 어려운 일입니다. 그렇지만 고딕의 경우는 좀 다릅니다. 고딕 양식의 생일로 거론되는 날짜가 있기 때문입니다. 바로 1144년 6월 11일입니다.

고딕 양식이 태어난 날이 있다고요? 설마요.

설명을 들으면 납득이 갈 겁니다. 1144년 6월 11일 파리 인근에 위치한 도시 생드니의 수도원에서 새 성당의 완공을 축하하는 의식이 거행되었습니다.

| 고딕의 탄생: 생드니 대성당 |

오래전에 지어져 구식이 되어버린 생드니 수도원은 수도원장 쉬제르의 주도하에 지금까지 어디에서도 볼 수 없던 새로운 양식의 성당으로 재탄생했습니다. 쉬제르는 기존 성당의 정문과 제단이 놓이는 부분을 먼저 개조합니다. 그리고 이를 축복하는 축성식을 성대하게 열었죠.

뭐가 그렇게 급해서 완공도 하지 않은 채 축성식부터 열었나요?

사람들에게 빨리 뭔가를 보여주고 싶었던 거죠. 아래 사진은 생드니 대성당의 제단 부분입니다. 그는 이 모습을 하루라도 빨리 세상에 내놓고 싶었던 겁니다. 이게 바로 고딕의 탄생 장면인 셈입니다. 고딕 양식이 역사에 처음 모습을 드러낸 순간이지요.

천장에서 바닥까지 3단으로 나뉘어 있어요. 가장 아래 1단에는 일곱 개의 아치가 반원을 그리며 늘어섰습니다. 2단에는 작은 창들이 쌍을 이루며 자리하고 가장 높은 3단에는 그보다 몇 배는 큰 창이 배치되었습니다. 위쪽 두 단은 후대에 다시 건축되었지만 현재 모

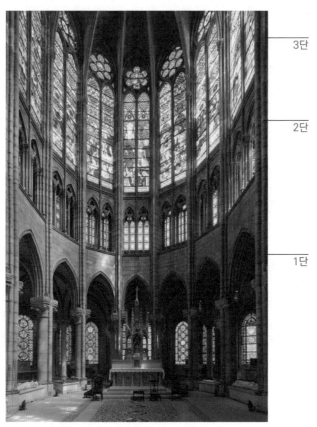

생드니 대성당의 제단 부분, 1144년, 파리

습도 쉬제르가 처음에 의도했던 모습과 크게 다르지 않다고 봅니다.

정말 창이 위쪽으로 갈수록 더 커져서 빛이 많이 들어오네요. 위로 갈수록 밝다는 이야기가 이해돼요. 그리고 기둥과 창이 모두 위로 쭉 뻗어 올라가는 형태라 시원시원합니다.

| 둥근 아치 vs. 첨두아치 |

이러한 시각적 상승 효과는 끝이 뾰족한 첨두아치가 능숙하게 사용된 덕분이기도 합니다. 위가 둥근 반원형 아치가 로마네스크 건축을 대표한다면 첨두아치는 고딕 건축을 대표합니다. 물론 첨두아치는 생드니 대성당 이전에도 사용된 적이 있습니다. 하지만 그 가치가 빛을 발한 것은 생드니 대성당에 사용되었을 때의 일이죠.

높은 건물을 지을 경우 반원형의 둥근 아치를 활용하면 힘이 양옆 방향으로 퍼져 나갑니다. 그래서 기둥을 더 굵게 만들거나 촘촘하

둥근 아치와 첨두아치의 차이

게 세워서 무게를 지탱해야 하죠. 하지만 첨두아치를 사용하면 힘이 양옆보다 아래 기둥 쪽으로 집중됩니다. 수직 방향으로 무게가 쏠리는 겁니다. 따라서 기둥과 기둥 사이의 간격을 넓게 배치해도 되고 둥근 아치를 쓸 때보다 가느다란 기둥을 활용할 수도 있습니다. 왼쪽 아래 그림을 보면 더 확실하게 이해될 겁니다.

아무래도 첨두아치는 맨 윗부분에 꼭짓점이 있어서 힘의 방향이 달라지나 보네요.

아래 사진을 보면 둘의 차이가 더욱 확연해집니다. 왼쪽은 런던탑 안에 있는 성 요한 예배당이고 오른쪽은 생드니 대성당입니다. 두 성당 모두 기둥들이 반원을 그리며 제단을 둘러싼 형태라는 점은 비슷하지만 느낌이 많이 다르죠. 성 요한 예배당이 무겁고 장중한

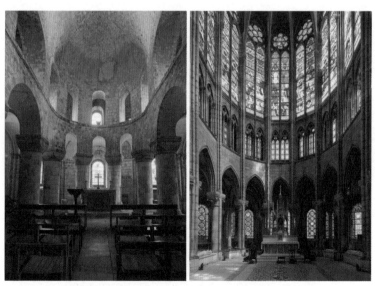

런던탑 성 요한 예배당, 1078년, 런던(왼쪽), 생드니 대성당, 1144년, 파리(오른쪽)

느낌을 주는 반면 생드니 대성당은 훨씬 가볍고 경쾌합니다. 돌을 다루는 기술도 생드니 쪽이 세련되고 깔끔합니다. 생드니 대성당은 넓은 창에서 들어오는 밝은 빛과 스테인드글라스의 호화로운 색채가 어우러져 로마네스크 성당과는 전혀 다른 세계를 보여주죠.

확실히 고딕 쪽이 새로울 뿐만 아니라 훨씬 밝고 화려하네요.

물론 로마네스크 성당도 아주 매력적인 종교 건축물입니다. 경건하고 엄숙하죠. 그러나 생드니 같은 고딕 성당이 등장하자 일순간에 구식으로 전락한 것처럼 보입니다. 앞서 이야기한 대로 중세 교회는 지상에 구현한 천상 세계라는 궁극적인 목표에 따라 지어졌습니다. 이 점만 놓고 보면 누구나 고딕 성당이 천상 세계에 더 가까운 모습이라는 것을 인정하겠죠.

| 고딕 성당의 갈비뼈 천장 |

수도원장 쉬제르의 철저한 기획에 따라 탄생한 생드니 대성당의 매력을 제대로 느끼려면 제단 뒤쪽에 난 복도를 걸어봐야 합니다. 앞서 순례자들을 위한 성당에서 이런 반원형의 복도, 즉 원형 회랑이 유행했다는 사실을 살펴봤습니다. 미사를 방해하지 않고 성당을 둘러볼 수 있게 하는 장치였죠. 보통 이 복도를 따라 작은 개인 예배당 여러 개가 배치되어 있는데 생드니 대성당도 많은 순례객이 들르는 장소였기 때문에 제단 뒤편에 이 같은 복도가 있습니다.

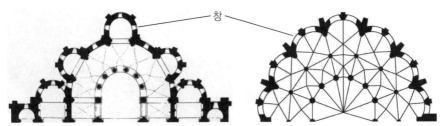

생트 푸아 성당의 원형 회랑(왼쪽) 생드니 대성당의 원형 회랑(오른쪽) 두 성당 모두 순례객이 미사를 방해하지 않고 성당을 둘러볼 수 있도록 원형 회랑을 가지고 있다. 로마네스크 양식의 생트 푸아의 경우 혹처럼 튀어나온 소형 예배당이 눈에 띈다.

그런데 여기에 들어선 이들은 기존 로마네스크 성당의 복도와는 전혀 다른 세계를 접하게 됩니다. 위의 그림처럼 로마네스크 성당의 원형 회랑과 나란히 놓고 비교하면 변화를 쉽게 알 수 있습니다.

둘이 확연히 다르다는 걸 알겠네요. 로마네스크 성당은 여러 방이 나란히 있다는 느낌이고 고딕 성당은 모든 공간이 이어지는 느낌이에요.

작은 예배당 사이사이를 가로막은 벽들이 전부 사라지고 대신 넓은 창이 줄지어 서 있죠. 생드니 대성당에 있는 일곱 개의 작은 예배당은 모두 하나의 공간으로 이어집니다. 그리고 칸막이 같은 벽들이 사라졌기 때문에 마치 복도가 두 개가 된 것처럼 넓고 시원하게 보이는 겁니다.

그리고 생드니 대성당을 비롯해 고딕 성당에 들어가 있는 기둥들은 아주 가늘고 가벼워졌습니다. 뒤 페이지 사진을 보세요. 천장 쪽에는 뾰족한 아치 모양이 눈에 들어옵니다. 뾰족한 아치 모양의 뼈대는 기둥과 기둥 사이를 마치 우산살처럼 연결하고 있습니다.

정말 돌이지만 신기하게 우산
살처럼 보이네요. 기둥은 우산
대가 되겠고요.

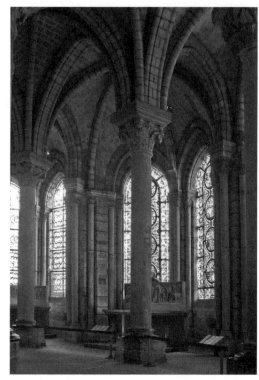

샌드니 대성당의 천장 부분 기둥과 기둥이 늑골 궁륭을 통해 연결
되어 있다는 점이 눈에 띈다. 늑골 궁륭, 즉 천장을 이루는 골조가
모두 눈에 보이도록 드러나 있으며 기둥머리는 조각으로 장식되
어 있다.

그런 셈입니다. 이 뼈대가 갈
비뼈 모양으로 생겼다고 해서
영어로는 리브rib라고 부르고,
늑골이라고도 합니다. 그러니
까 이 늑골을 끝이 뾰족한 아
치 모양으로 만든 둥근 천장,
즉 궁륭이 샌드니의 복도 위에
드러난 겁니다. 첨두아치 모양
으로 만든 궁륭은 샌드니뿐만
아니라 앞으로 살펴볼 대부분
의 고딕 성당의 천장을 구성합
니다. 여기서 뼈대와 뼈대 사
이는 가벼운 재료로 채웠습니
다. 그 결과 천장의 무게가 획기적으로 줄어들었죠.

가벼운 재료라면 어떤 건가요? 나무판자, 아니면 흙으로 만든 벽돌
인가요?

그랬다면 가볍기는 하지만 지금처럼 오래 유지되지 못했을 겁니다.
주로 석회암처럼 가벼운 돌을 얇게 켜서 사용했어요. 로마네스크

성당의 기둥과 비교해보면 알 수 있듯이 천장이 가벼워진 덕분에 기둥이 가늘어지는 게 가능했죠.

왼쪽 사진을 보면 천장의 늑골이 기둥과 연결되어 있죠? 이 뾰족한 아치를 형성하고 있는 늑골은 천장의 하중을 양옆의 기둥으로 나누어 전달해주는 역할도 합니다.

대단하네요. 돌로 만들어진 천장을 얻기 위해 이렇게 돌을 꼬아내듯 엮어야 했군요.

이쯤 되면 중세 석공들의 돌 다루는 기술이 상당했다고 봐야 합니다. 이들의 치밀함과 노력 덕분에 이렇게 멋진 천장으로 이루어진 공간을 얻은 거니까요.

| 고딕의 효과 |

고딕 성당의 미감은 앞선 로마네스크와 확실히 다르지만 고딕의 시작을 따지자면 로마네스크로 거슬러 가야 합니다. 이 같은 석조 천장도 더럼이나 캉에 있는 노르만 로마네스크 성당에서 이미 1100년경부터 사용되었죠. 이것이 생드니에 와서 아주 적극적으로 모습을 드러내는 겁니다.

그러고 보니 생드니에서 중요하다고 손꼽은 첨두아치나 늑골 궁륭 같은 것들은 모두 로마네스크에서 왔네요. 첨두아치도 이미 있던

것이고 늑골 궁륭도 앞서 노르만족들이 활용했다면 생드니 대성당은 기술적으로 별로 새롭지 않아요.

충분히 그렇게 볼 수 있습니다. 기술적으로 보면 생드니는 새로울 것이 거의 없습니다. 그러니까 생드니의 예술적 성과는 기본적으로 기존에 있던 것을 새로운 방식으로 연출해낸 결과로 봐야 합니다. 쉬제르는 유럽 곳곳을 여행하면서 다양한 건축적 변화를 파악했을 겁니다. 노르망디 지방에서는 늑골 궁륭을 보았을 것이며, 클뤼니 수도원에서 유행하는 첨두아치 성당도 보았겠죠. 하지만 그는 이런 기술들을 새로운 목표로 묶어 전혀 다른 공간을 만들어내었던 겁니다. 우리는 그 결과물을 고딕이라고 부릅니다.

사실 연구자들은 고딕을 건축 양식으로 보기보다는 전체적인 효과로 봅니다. 다시 말해 첨두아치나 늑골 궁륭을 사용하면 자동적으로 고딕 성당이 되는 것이 아니라 그것이 함께 어우러져 일종의 고딕적 효과를 내야 하는 겁니다.

고딕적 효과가 뭔가요?

기술적 완성도나 유연한 공간 구성 등 고딕적 효과에는 여러 가지가 있습니다. 그러나 가장 중요한 고딕적 효과를 손꼽으라면 바로 빛이라고 할 수 있습니다. 넓은 창을 통해 쏟아져 들어오는 빛은 스테인드글라스를 통과해 성당 내부를 형형색색의 세계로 변화시키죠. 쉬제르는 이런 빛을 '새로운 빛 LUX NOVA'이라고 불렀습니다.

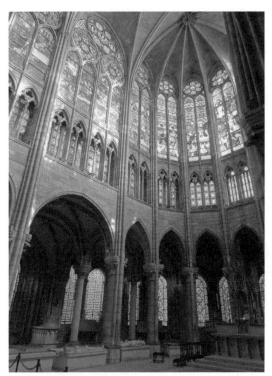
생드니 대성당의 제단부

같은 재료를 쓰더라도 얼마든지 전혀 다른 결과를 낼 수 있다는 거군요.

그렇습니다. 쉬제르는 성당에 대한 고정관념을 완전히 바꿔놓았습니다. 무겁고 장엄하고 엄숙한 장소를 밝고 명랑한 곳으로 변모시켰죠. 밝고 명랑하지만 결코 가볍지 않습니다. 새로운 양식의 성당은 하늘 높은 천장과 어우러져 웅장하게 다가옵니다.

쉬제르는 이 같은 성당을 통해 신의 영광에 한 걸음 가까이 다가갈 수 있다고 믿었습니다. 그러니 고딕의 탄생을 이야기하며 생드니의 수도원장 쉬제르의 역할을 빼놓을 수 없습니다.

그는 수도원장으로 일한 경험을 소상히 적어 세 권의 책으로 남겼는데 이 책에는 생드니 대성당을 개축한 과정도 잘 담겨 있습니다. 건축 자금을 조달한 방식부터 세세한 건축 과정까지 모두 기록으로 남겨놓은 겁니다. 예를 들어 그는 1144년 6월 11일 생드니 대성당에서 거행된 축성식의 분위기를 다음과 같이 기록했습니다.

"제단의 축성이 끝난 다음 모든 고관은 엄숙한 미사를 거행했다. (…) 이때 부른 노래는 흥겨우면서도 엄숙하고 다양하면서도 조화로운 데다가 기쁨에 차 있어서 그 화음을 듣는 것만으로도 큰 기쁨이었다. 인간의 음악이라기보다 **천사들의 교향악** 같았다."

생드니 대성당의 성가대석에서 노래가 울려 퍼진 순간을 묘사한 대목입니다. 성가가 웅장하게 울려 퍼지는 높은 성당은 지상과 다른 차원의 공간처럼 느껴졌을 겁니다.

"천사들의 교향악"이라는 표현이 멋지네요.

쉬제르의 서술은 여기서 멈추지 않습니다. 그의 글 속에는 고딕 건축의 철학적 이상을 보여주는 대목도 있습니다.

건축에 철학적 이상을 담았다고요?

그렇습니다. 그는 자신이 기획한 새로운 성당의 모습을 다음과 같이 표현합니다.

"모든 사람들은 말뿐만이 아니라 가슴 깊은 곳에서 우러나 찬사를 보냈다.
'주님의 영광이 머무르는 자리여, 축복 받으소서. 주 예수 그리스도이시여, 당신의 이름은 만물보다 축복 받으시고 찬미, 찬송 받으소서. **당신은 물질적인 것과 비물질적인 것, 육적인 것과 영적인 것,**

인간적인 것과 신적인 것을 한결같이 결합하시니…'"

여기서 마지막 문장에 주목할 필요가 있습니다. 쉬제르는 물질과 비물질, 육적인 것과 영적인 것, 인간적인 것과 신적인 것이 신앙의 힘으로 조화롭게 결합된다고 이야기합니다. 이 말은 다분히 당시 유행한 스콜라 철학을 연상시킵니다.

스콜라 철학이요? 중세 철학까지 다루니 어렵게 다가오는데요.

스콜라 철학은 신의 섭리가 어떻게 세상에 구현되는지 파악하려고 한 학문이라고 정의할 수 있습니다. 다시 말해 이 시대 사람들은 비물질적인 것, 영적인 것, 신적인 것이 실제 삶에서 어떻게 작동하는지를 알아보고자 했던 겁니다. 쉬제르의 표현에 따르면 물질적인 것, 육적인 것, 인간적인 것이 신의 섭리에 의해 비물질적인 것, 영적인 것, 신적인 것과 조화를 이루는 원리를 찾고자 했죠.

그런 철학적 생각이 고딕 성당에 어떻게 적용되었나요? 건축물에 철학 사상을 적용했다는 게 신기해요.

고딕 성당은 분명 무거운 돌이라는 물질로 만들어졌습니다. 그런데 다채로운 빛이 쏟아져 들어오면 그 내부는 매우 신비로운 공간으로 변모합니다. 천상을 향해 가볍게 올라서는 듯한 모습이죠. 쉬제르는 비물질인 신앙심을 물질인 성당 건축에 담아내려 했습니다. 이것이 바로 고딕 건축의 철학적 이상이며, 생드니 대성당은 이러한

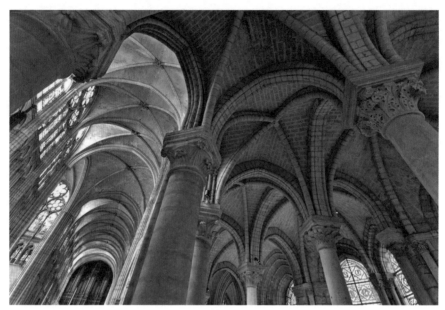

생드니 대성당의 늑골 궁륭

고딕 건축의 이상을 실현한 최초의 건축 사례입니다.

위 사진에서 조금 전 살펴본 늑골 궁륭을 다시 보죠. 천장을 구성하는 돌의 구조가 정말 솔직하게, 있는 그대로 드러나 있지 않습니까?

네, 그런데 저 구조를 드러내지 않을 수도 있나요?

얼마든지 회칠을 해서 감출 수 있습니다. 그런데 그렇게 하지 않은 겁니다. 뼈대를 있는 그대로 드러내 보여주고 있잖아요. 결과적으로 이런 돌들이 빛과 어우러져 아름답게 천상 세계를 묘사하고요. 멋지지 않습니까? 쉬제르는 이 점을 물질적인 것과 비물질적인 것의 조화라고 설명한 겁니다.

설명을 듣고 나니 신선해 보이기는 합니다.

사실 고딕 성당의 아름다움을 설명하는 데 군이 스콜라 철학까지 끌어와서 장황하게 이야기하는 게 과하게 느껴지기도 합니다. 단순하게 보자면 고딕 건축은 새로운 시도였고, 현대적으로 느껴지기도 한다고 설명할 수 있어요.

예를 들어 요즘 번화가에 있는 카페에 가보면 인테리어 콘셉트를 노출로 잡은 경우가 많습니다. 페인트칠도 따로 하지 않고 온갖 건축 골조가 그대로 보이도록 내버려 두는 겁니다. 마치 공사를 하다 만 것처럼 보이지만 나름대로 멋이 있잖아요? 생드니 대성당도 이와 비슷한 '노출 콘셉트'라고 할 수 있습니다. 골조를 숨기지 않고 드러내니 모든 구조가 한눈에 들어오고 그래서 명료한 느낌이 더해지죠.

노출 콘셉트의 카페와 비슷하다고 생각하니 한결 이해가 쉬워지네요.

| 프랑스 고딕과 왕권 강화 |

고딕 성당과 스콜라 철학의 관계는 다소 어렵고 모호하게 느껴질 수 있습니다만 고딕 성당과 프랑스 왕실의 관계는 이보다 확실하고 구체적입니다.

프랑스 왕실이요? 생드니 대성당이 프랑스에 있기는 하지만… 다른 관계도 있나요?

고딕 양식의 탄생지라고 불리는 생드니 수도원은 프랑스 왕가와 아주 깊은 관계를 맺은 곳입니다. 생드니 수도원은 프랑스의 수호성인이자 파리의 초대 주교로 알려진 생드니의 유해가 안치된 곳이자 프랑스의 왕들이 묻히는 성스러운 곳이었거든요. 따라서 그곳의 책임자는 왕실과 관계가 좋은 사람이어야 했습니다. 1122년부터 생드니 수도원장을 맡은 쉬제르 역시 루이 6세의 측근이었고, 대를 이어 루이 7세의 궁정에서도 중요한 역할을 했죠.

쉬제르가 수도원장이 되었던 당시의 생드니 대성당은 샤를마뉴 대제 때 지어진 오래된 건물이었습니다. 명성에 비해 작고 낡았죠. 쉬제르는 '생드니 성인의 축일에는 몰려드는 순례객을 감당할 수 없었다'고 기록하기도 합니다. 그는 곧 성당의 재건축을 단행하는데 1135년부터 정면부를 손보고 1140년부터 제단 쪽을 개조합니다. 이렇게 해서 1144년 6월 11일에 세상에 공식적으로 새로운 성당을 선보이죠.

매우 큰 프로젝트를 계획해서 성사까지 시켰군요. 쉬제르가 참 대단한 사람이네요.

생드니 대성당을 선보이는 축성식 자리에는 프랑스 왕 루이 7세와 왕비를 비롯해 대주교 다섯 명, 주교 열네 명이 함께했다고 합니다. 이들을 수행하는 사람들과 몰려든 인파까지 생각하면 축성식의 규모는 어마어마했겠죠.

상당히 큰 국가적 행사였을 듯해요.

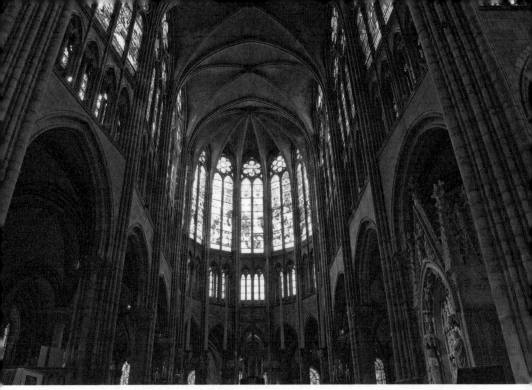

생드니 대성당, 1135년~13세기, 파리 5세기 말에 처음 지어진 뒤 증축과 개축을 거듭한 생드니 대성당은 수도원장 쉬제르가 주도한 개축으로 고딕 양식의 성당으로 새로이 탄생했다. 사진은 동쪽 제단의 모습이다.

쉬제르가 거둔 성과를 보여주기에 최고의 순간이었을 겁니다. 그의 예견대로 이 축성식에 참석한 사람들은 모두 이 새로운 공간에 아주 깊은 감명을 받았나 봅니다. 무엇보다도 생드니의 놀라운 건축적 성과는 왕의 마음에 쏙 들었던 것 같아요. 프랑스 왕이 직접 통치하는 지역 곳곳에 생드니 대성당과 비슷한 양식의 성당이 속속 생겨났거든요.

물론 생드니에서 첫선을 보인 이 새로운 건축 양식은 이후 프랑스를 넘어서 유럽 곳곳으로 점점 퍼져 나갔습니다. 하지만 고딕 양식 유행의 첫 번째 진앙지는 일드프랑스라고 불리는 파리 주변 지역이었습니다.

| 프랑스의 경기도, 일드프랑스 |

파리 주변 지역을 '일드프랑스
Île-de-France', 즉 '프랑스의 섬'
이라고 부르는 이유는 센강과 우
아즈강 등이 이 지역 주위를 감
싸며 흐르기 때문입니다. 그래서
섬처럼 보이는 거죠. 우리나라의
경기도에 해당한다고 보면 됩니
다. 실제로 일드프랑스는 면적도
우리나라 경기도와 거의 같아요.
또한 일드프랑스는 프랑스 왕이
직접 다스리는 지역이기도 했습
니다.

일드프랑스의 위치

일드프랑스만 왕이 직접 다스렸나요? 그럼 다른 지역은요?

제후, 우리에게 익숙한 말로 하자면 영주들이 나누어 다스렸습니다.
일드프랑스만 왕이 직접 지배하고 나머지 지역은 봉건제하에서 간
접 지배를 받은 셈이죠.

새 천 년이 시작되고 프랑스를 비롯한 유럽 곳곳에 새로운 건축물
이 들어서는 동안 일드프랑스 지역에는 별다른 움직임이 없었습니
다. 그러던 중 1130년대에 시작된 생드니 대성당 재건축을 기점으
로 하여 이 지역이 고딕의 중심지로 급부상하죠. 고딕 성당을 제대

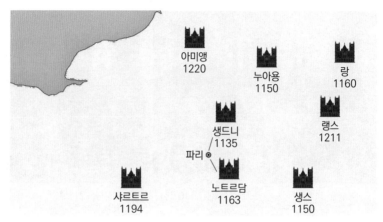

일드프랑스와 인근의 고딕 성당

로 보고 싶다면 프랑스의 경기도, 일드프랑스를 한 바퀴 돌아보면 됩니다. 일드프랑스 곳곳에는 고딕 양식으로 지어진 대성당이 자리하고 있거든요. 1150년에는 누아용과 생스 성당이 지어지고 1163년에는 파리 노트르담 대성당, 뒤를 이어 랑 성당, 샤르트르 대성당, 랭스 대성당, 아미앵 성당 등이 줄줄이 지어집니다.

그야말로 우후죽순 건축물이 들어서기 시작했네요.

흥미로운 사실은 이 대성당의 시대가 프랑스의 왕권 강화기와 일치한다는 겁니다. 이 당시에는 카페 왕조의 루이 6세, 루이 7세, 필리프 2세, 루이 9세에 이르는 걸출한 왕들이 프랑스 왕권을 반석에 올려놓았습니다. 이들은 일드프랑스를 중심으로 왕이 직접 통치하는 영역을 점점 넓혀나갔습니다.

이 왕들은 외교나 전쟁, 때로는 결혼을 통해 영토를 점점 확대해나갔습니다. 이들이 없었다면 프랑스도 독일처럼 한동안 여러 소국으

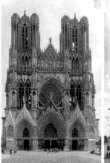

랑 성당, 1160년　　　　노트르담 대성당, 1163년　　　　랭스 대성당, 1211년　　　　아미앵 대성당, 1220년

로 분열되어 있었겠죠. 최악의 경우 아예 벨기에나 네덜란드 규모
의 여러 국가로 나뉘었을 수도 있고요.

프랑스는 이때부터 왕 중심으로 권력이 모여서 분열되지 않았던 거
군요.

그렇습니다. 당시 왕권이 강화되면서 왕의 지배하에 있던 일드프랑
스의 여러 도시들이 급성장했어요. 덕분에 도시마다 거대한 고딕
성당이 들어섰고요.

흥미롭게도 이때 지어진 일드프랑스 지역의 고딕 성당들은 마치 쌍
둥이처럼 닮았습니다. 일찍부터 어느 정도 표준화가 이루어졌다고
볼 수 있습니다. 일단 성당의 얼굴이라고 할 수 있는 서쪽 정면부를
보면 쌍둥이처럼 닮았다는 게 무슨 뜻인지 한눈에 파악됩니다.

위의 사진 속 성당들을 보세요. 정말 많이 비슷하죠? 모두 두 개의
종탑, 세 개의 문, 하나의 장미창을 가지고 있습니다. 여기서도 원
조는 생드니라고 봐야 합니다.

생드니 대성당의 서쪽 면 외관 생드니 대성당의 정문이라고 할 수 있는 서쪽 면에는 세 개의 문이 나 있으며, 각 문의 위쪽과 양옆 부분은 조각으로 장식되었다. 북쪽 첨탑은 분해되어 빈자리로 남아 있다.

쉬제르가 생드니 대성당의 대대적인 리모델링을 시작하면서 처음 손을 댄 곳은 성당 정문이 위치한 서쪽 면이었어요. 위 사진이 생드니 대성당의 외관입니다. 하나밖에 없던 문을 세 개로 늘리고 벽면 디자인도 개선문 느낌이 나도록 화려하게 바꾸었죠.

첨탑이 하나밖에 없네요? 일부러 이렇게 지은 건가요?

생테티엔 성당, 캉(왼쪽) 생드니 대성당의 한쪽 첨탑을 컴퓨터 그래픽으로 복원한 모습(오른쪽)

아닙니다. 원래는 양쪽에 첨탑이 있었는데 19세기에 왼쪽 첨탑이 무너졌습니다. 무너졌다기보다는 해체되었다고 해야 할까요? 1849년에 폭풍우를 맞고 구조물이 약해지자 무너지기 전에 아예 해체시켰거든요. 2013년 생드니 시에서 왼쪽 첨탑 재건축 계획을 발표했으니 언젠가는 생드니 대성당의 바뀐 모습을 보게 될 겁니다. 쉬제르는 노르망디 지역에서 유행하던 쌍탑 양식을 받아들여 생드니 대성당의 전체적인 구조를 계획했습니다. 정복왕 윌리엄이 노르망디의 캉에 지은 생테티엔 성당과 생드니 대성당을 비교해보면 둘의 관계를 알 수 있습니다.

양쪽에 탑이 있고 가운데 문 세 개와 창이 있는 모습이 닮았네요.

그러나 쉬제르는 정면부를 좀 더 섬세하게 꾸몄습니다. 생테티엔은 벽처럼 단조롭고 무뚝뚝한 인상입니다만 생드니의 정면은 변화가 많고 다채롭죠. 사실 성당의 정면에 많은 장식이 들어가게 된 것은 생드니 대성당이 등장했을 무렵부터의 일입니다. 예를 들어 문 위쪽에 스테인드글라스로 화려하게 장식한 원형의 큰 창을 단 것도 이때입니다. 이런 창이 훗날 장미창으로 발전하죠. 나아가 생드니 대성당에는 문을 중심으로 수많은 조각이 들어가 있는데 이렇게 조각을 이용하여 문을 장식하는 방식은 프랑스 남부의 순례길을 따라 지어진 성당에서 유행했던 것입니다.

쉬제르 주교는 프랑스 곳곳에서 벌어지던 변화를 잘 알았나 봅니다. 당시 유행하던 각종 건축 기법을 적절하게 결합한 것을 보니 말이죠.

그렇네요. 쉬제르의 적절한 벤치마킹으로 탄생한 생드니 대성당은 앞서 설명했듯 왕권이 강한 일드프랑스 전역으로 퍼져 나갔습니다. 그에 더해 일드프랑스 옆, 대주교들이 관할하는 지역 역시 왕권이 강하게 미치는 곳이었습니다. 대주교를 왕이 직접 임명했기 때문이죠. 예를 들면 아미앵 같은 지역이 그런 곳이었습니다. 이 밖에 왕과 관계있는 샤르트르에도 대규모 성당이 건설될 수 있었습니다. 결과적으로 프랑스 왕권이 강해지고 왕의 직할지가 넓어질수록 고딕 양식이 넓게 퍼진 겁니다.

이제 일드프랑스에 있는 고딕 성당들을 다시 비교해볼까요? 뒤 페이지를 보세요. 정면부를 나란히 놓고 보면 시간이 흐를수록 모양이 점점 다듬어지지만 전체적으로는 두 개의 종탑과 세 개의 문, 그

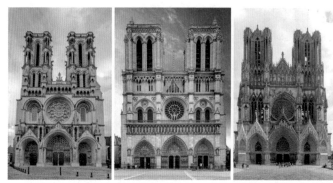

리고 중앙에 원형 창이 있다는 점에서 모두 유사합니다.

이렇게 똑같은 건축이 많으니 유럽 여행을 다녀온 사람들이 계속 비슷한 성당만 보다가 왔다고 불평할 만합니다. 게다가 보통은 정면 파사드만 보고 지나치기 일쑤기 때문에 더 똑같게 느껴지죠.

헷갈리는 이유가 있었네요. 열심히 비교해가며 봐도 구분이 어려울 것 같아요.

통일된 건축 양식이 이렇게 넓은 지역으로 퍼져 나간 사례는 고대 그리스 신전 이후로 고딕이 처음이라는 말이 있죠. 맞는 이야기입니다. 모든 건물이 마치 형제처럼 생김새를 공유하는 느낌이에요. 생드니에서 탄생한 고딕 양식은 프랑스만 놓고 봐도 꽤 좁은 지역인 일드프랑스의 건축 양식으로 출발하지만 곧 유럽 전체의 첨단 미술 양식으로 떠오릅니다. 고딕의 유행 범위가 멀리 동유럽까지 미친 덕분에 체코의 프라하에서도 오른쪽 사진처럼 멋진 고딕 성당을 만날 수 있죠.

프라하 대성당, 14세기, 프라하

이처럼 고딕 양식이 유럽 곳곳으로 퍼지면서 사람들은 앞다투어 프랑스 출신 장인과 건축가를 모셔 오려고 했습니다. 심지어 돌까지 수입해요. 프랑스 파리 주변에서 많이 나는 석회암은 가벼우면서도 쉽게 부서지지 않아서 높은 첨탑의 재료로 사용하기에 좋았거든요.

재료는 물론 기술자까지 수입했네요. 이게 당시 유행이 퍼져 나가는 방식이었군요. 그런데 문득 이 양식을 왜 고딕이라고 부르는지 궁금해지네요. 로마네스크는 로마풍 양식이어서 그런 이름이 붙었다고 하셨는데, 고딕은 왜 고딕인가요?

| 고딕의 개념 |

사실 '고딕'이라는 표현은 후대 이탈리아 사람들이 만든 말입니다. 원래 중세에는 다른 이름으로 불렸죠. 쉬제르 자신은 라틴어로 '오푸스 모데르눔'이라고 일컬었는데, 스스로도 이 건축법이 새롭다고 생각했는지 '현대적 양식'이라고 불렀던 겁니다. 그리고 프랑스 밖에서는 이 양식을 '오푸스 프란키제눔', 즉 '프렌치 스타일'이라고 불렀어요. 프랑스풍이라는 이야기인데 지금이야 '메이드 인 프랑스' 하면 패션이나 음식 같은 것을 떠올리지만 이때는 고딕 성당을 떠올린 셈입니다.

그런데 알다시피 후대에는 이 양식이 '고딕'으로 불리게 되죠. 고딕이라는 이름이 적절한 표현인지는 잘 모르겠습니다. 고딕이라는 단어는 왠지 무겁고 어둡게 느껴지지 않습니까?

하긴 그래요. 컴퓨터로 문서를 작성할 때 고딕체를 사용하면 딱딱하고 무겁고 단호한 느낌이 드는 것처럼요.

그렇습니다. 고딕체는 선의 굵기가 일정하고 곡선이 없이 딱딱한 서체죠. 하지만 우리가 보아온 고딕 성당의 사진에서는 밝고 경쾌한 에너지가 느껴지지 않나요?

듣고 보니 이상한 일이네요. 실제 고딕 성당은 저렇게 밝고 신비로운 느낌인데 말이에요.

사실 고딕이라는 용어는 고트족의 양식을 뜻합니다. 별로 좋은 뜻은 아니죠. 고트족은 로마를 멸망시킨 야만족의 상징이었기 때문에 고딕은 야만적이라는 단어와 동의어로 볼 수 있거든요.
중세 건축을 지칭하는 말로 고딕이라는 용어를 처음 사용한 사람은 조르조 바사리라는 16세기 이탈리아의 비평가로 알려져 있습니다. 르네상스 이후 시기 이탈리아 사람의 눈에는 알프스산맥 너머 유럽에서 유행했던 중세 성당이 야만적으로 느껴졌던 거죠.

제 눈에는 멋지게만 보이는데 어떤 점이 야만적으로 느껴졌을까요?

16세기는 그리스 로마의 고전 미술을 계승한 르네상스 이후 시기입니다. 균형과 비례의 측면에서 완벽한 고전 미술 전통의 눈으로 봤을 때는 그럴 수 있어요. 고딕 성당이 아무리 웅장하고 화려하다 해도 가시가 돋친 듯 뾰족하게 솟은 첨탑과 밖으로 드러난 골조들이

불안하고 복잡하게 여겨졌을 겁니다. 특히 이탈리아처럼 주위에 여전히 로마 유적이 남아 있는 환경이라면 더욱 그랬겠죠. 그리스 고전 건축을 계승한 베드로 대성당과 고딕 양식으로 지은 쾰른 대성당을 함께 보죠. 아래 사진을 보세요.

확실히 두 건축물을 나란히 놓고 보니 쾰른 대성당이 조금 불안하게 느껴지기는 하네요. 베드로 대성당이 너무 안정적으로 균형 잡혀 있기 때문인 것 같기도 하고요. 베드로 대성당 같은 건축이 최고라고 생각한 사람들 눈에 쾰른 대성당이 이상해 보였던 게 이해가 돼요.

그렇습니다. 하지만 쉬제르가 이 사실을 알았다면 황당했을 겁니다.

쾰른 대성당, 1248~1880년, 쾰른(왼쪽)
베드로 대성당, 1506~1626년, 바티칸(오른쪽)

애써 천상의 조화로움이 느껴지도록 지은 성당에 야만족의 미술이라는 오명을 붙여버렸으니까요.

후세 사람들에게 어떻게 받아들여졌든 간에 12세기 유럽에서 고딕은 가장 새롭고 세련된 건축 양식이었습니다. 중세인들은 이 새로운 양식에 매혹되었고 성당 내부를 신의 공간처럼 만들기 위해 최선의 노력을 기울였죠.

| 고딕 탄생의 배경 |

물론 대성당을 건립하기 위해서는 왕이나 주교 같은 막강한 후원자의 안목이 중요했습니다. 생드니 대성당을 탄생시켰다고 해도 과언이 아닌 쉬제르 주교가 대표적인 예지요. 하지만 빼놓을 수 없는 요소가 하나 더 있습니다. 성당이 지어진 지역 도시민들의 존재입니다.

일반 백성들이 고딕 성당 건축에 참여했나요?

그렇다기보다 발전하는 중세 도시의 활력이 고딕 건축에 반영되었다고 보는 편이 맞을 겁니다. 고딕 건축은 어마어마한 규모인 만큼 많은 비용을 필요로 했는데요, 이 비용은 왕과 제후의 기부뿐만 아니라 도시민들의 추가적인 세금으로 충당했습니다.

또한 중세 도시가 성장하면서 상업 활동이 활발해졌고 도시로 모여드는 부를 따라 농노와 유랑민도 몰려왔죠. 이들은 자신을 얽매던 신분과 가난에서 벗어나 "도시에서 자유의 공기"를 마셨습니다. 과

거의 농노들은 곧 도시의 상인, 장인, 벽돌공, 목수, 나아가 건축가로 변신했어요.

듣기만 해도 신선한 변화네요. 그런데 영주들은 자기 휘하의 농노들이 도망가서 싫지 않았을까요?

그랬을 수도 있지만 그렇다고 해서 영주들이 도시의 성장을 막지는 않았습니다. 도시민이 내는 막대한 세금은 영주들에게 새로운 세계를 열어주었거든요. 도시민이 낸 세금은 영주들을 사치품의 세계에 빠지게 했고, 이는 결과적으로 상업과 장거리 무역을 더 활성화시켰습니다. 이에 더해 십자군 전쟁으로 인해 동쪽과 서쪽을 잇는 무역 길이 다시 열리기도 했지요. 이 길을 따라 비잔티움 제국과 아랍의 진귀한 물건들이 유럽으로 흘러 들어왔고 상인과 장인의 삶은 바빠졌습니다. 이 과정에서 쌓인 도시의 부가 고딕 성당의 건축에도 활용된 것입니다.

정말 많은 사회적 요소가 고딕 탄생에 영향을 주었네요.

그러니 고딕 성당을 중세 문명의 총아, 중세의 가장 아름다운 결실이라고 불러도 될 듯합니다. 지금까지 고딕 건축의 매력이 무엇인지, 그리고 어떤 과정을 거쳐 탄생했는지 대략적으로 알아보았습니다. 다음 장에서는 고딕 건축의 아름다움을 더 자세히 살펴보겠습니다.

중세 고딕 성당은 지상에 천국을 재현하기 위한 공간이었다. 중세인들은 성당에 들어갈 때 천국에 들어선 느낌을 받고자 했다. 이러한 노력은 이전의 로마네스크 양식과 매우 다른 고딕이라는 새로운 양식을 탄생시켰고, 고딕 성당은 오늘날까지 천상의 아름다움을 뽐내고 있다.

지상에 재현한 천상의 공간	고딕 성당은 천상의 공간을 재현하기 위해 다양한 수단을 사용.

효과

• **시각적 측면** 색색의 조각 유리를 통과한 빛이 건물 안으로 들어옴.

내부가 매우 밝고 화려하게 보임.

예 스테인드글라스

• **청각적 측면** 아주 작은 소리도 크게 퍼져 나가 엄숙함과 웅장한 울림을 경험하게 함.

예 뾰족한 아치형 천장, 석재 사용

고딕 탄생의 원동력	고딕은 사회적, 경제적, 문화적으로 여러 요인이 작용하여 탄생한 양식.

사회적 요인 도시 발달, 시민 의식 형성.

경제적 요인 부의 축적, 집약된 노동력.

문화적 요인 신앙심, 지역에 대한 자부심.

생드니 대성당	**시기** 1144년 6월 11일 축성식을 진행.

특징 높은 천장, 첨두아치, 화려한 스테인드글라스, 성스러운 음향효과 등.

영향 당시 축성식에 참여했던 고위 성직자들이 자신의 지역으로 돌아가 고딕 양식을 퍼트림.

⇒ 이후 노트르담 대성당, 생트 샤펠 등이 지어짐.

유한한 인간이 무한한 신의 진실을 이해하기 위해서는
물질에 의존하지 않을 수 없다.
그 물질은 가능한 한 아름답고 가치 있어야 한다.
ー쉬제르

O2 더 높게 더 밝게, 그리고 더 완벽하게

#파리 노트르담 대성당 #샤르트르 대성당 #링컨 대성당
#일리 대성당 #글로스터 대성당

앞서 설명한 것처럼 고딕 성당의 전체적인 분위기를 형성하는 핵심 중 하나는 높이입니다. 천장 높이를 기준으로 하면 생드니 대성당이 24미터이고 파리 노트르담 대성당은 33미터입니다. 계속해서 샤르트르 대성당 37미터, 랭스 대성당 38미터, 아미앵 성당 42미터… 이런 식으로 점점 높아지는 걸 알 수 있죠.

대단하네요. 요즘 기술로도 그렇게 높은 건물을 짓는 게 쉬운 일이 아닐 텐데 수백 년 전에 지어진 성당의 높이가 몇십 미터를 넘다니 신기해요. 그런데 얼마나 높아지나요?

1225년부터 지어진 보베의 생 피에르 대성당이 가장 높다고 알려져 있지만 미완성입니다. 원래 내부의 천장 높이가 48미터까지 올라갔다고 해요. 그러나 너무 높이 지었는지 결국 무너져 내려서 지금은

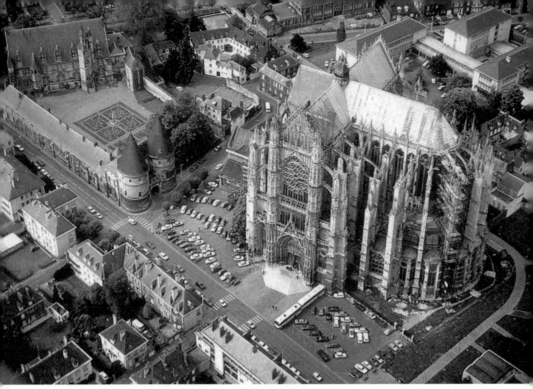

보베의 생 피에르 대성당, 1225~1272년, 보베

위의 사진처럼 머리와 날개 부분만 남아 있습니다.

공든 탑도 무너지는군요.

너무 무리하게 높이 쌓았으니까요. 보베 성당은 당시 기술로는 감당할 수 없는 높이까지 지으려고 하다가 결국 실패한 겁니다. 그러니 중세 건축 기술로 지을 수 있었던 높이는 최대 48미터인 셈인데, 철근과 콘크리트 없이 돌을 이용해서 이렇게까지 높은 건축물을 지으려 했다니 놀라울 따름입니다.

정말 그래요. 도대체 이렇게 크고 높은 성당 건물을 어떻게 지었을

지 그 과정이 상상되지 않네요.

그럴 겁니다. 고딕 성당을 보면 돌의 속성을 잘 알면서도 다양한 기술자들을 능숙하게 부릴 줄 알았던 전문적인 건축가가 분명히 있었다고 추정하게 됩니다. 실제로 이들은 점차 역사 속에 하나둘씩 이름을 올립니다.

| 전문 건축가의 등장과 활약 |

먼저 아래 그림을 한번 보세요. 1250년경 프랑스에서 제작된 것으로 보이는 필사화입니다. 이 그림을 보면 당시의 건축 방식을 조금

이나마 알 수 있습니다. 돌이나 시멘트 같은 무거운 재료를 도르래로 옮기거나 등에 지고 직접 나르기도 하고 간단한 장비를 이용하기도 합니다. 정말 다양한 방법으로 재료를 옮기고 있습니다.

그림의 오른쪽 아래에 돌을 깨는 석수와 함께 직각자를 들고 있는 사람이 보이나요? 무슨 일을 하는 사람인지 아시겠어요?

중세 석공의 건축 공사 모습, 1250년경

글쎄요, 돌이 제대로 깎였는지 확인하는 것 같네요.

그렇죠. 공사가 제대로 되려면 현장에서 이렇게 직각자를 들고 돌이 제대로 깎였는지 확인하는 사람이 꼭 필요했을 겁니다. 요즘으로 따지자면 건축을 관리·감독하는 현장 소장 같은 역할이라고 할까요? 그런데 중세 때는 현장을 감독하는 책임자가 건축 설계도 하고 창문까지 꼼꼼하게 디자인했습니다. 일인 다역을 한 거죠.
예를 들어볼까요? 아래 그림을 보세요. 13세기 중엽 프랑스에서 활동했다고 추정되는 비야르 옹느쿠르라는 건축가가 남긴 드로잉입니다. 그의 드로잉에는 당시 건축과 관련된 도안이 빼곡히 들어가 있는데요, 아마 훗날 자기 작품에 참고하려고 좋은 건축물을 보면 이를 자세히 기록해놓은 것 같습니다. 비야르 옹느쿠르는 당시 유행하던 거대한 원형 장미창도 눈여겨보았나 봅니다. 여기에 스위스 로잔에서 본 것이라고 기록해놓았네요. 컴퍼스를 사용해 원을 그려서 중심마다 컴퍼스 자국이 선명합니다.

비야르 옹느쿠르, 원형 장미창 드로잉, 1230년경, 파리국립도서관

정말 꼼꼼하게 기록했네요. 새로운 건축 기법이나 디자인을 배우

고자 하는 의지가 느껴집니다.

중세의 건축가 비야르 옹느쿠르는 프랑스인이지만 헝가리까지 여행한 것으로 알려져 있습니다. 여행 중에 마주치는 건축물들의 특징을 검토하고 기록하면서 일거리가 있을 만한 곳을 찾아 이곳저곳 떠돌아다녔겠지요.

건물의 규모가 커지고 건축 과정이 복잡해지면서 비야르 옹느쿠르 같은 전문 건축가의 역할은 점점 더 중요해졌습니다. 그런데 처음에는 이런 사람의 존재가 낯설게 보였던 듯합니다. 기록을 살펴보면 공사 현장에서 일도 하지 않으면서 많은 돈을 받는 사람이 있다는 불평 섞인 이야기가 나오기도 하거든요.

건축가가 일은 하지 않고 노는 것처럼 보였던 건가요?

현장에서 도면을 그리거나 직각자로 치수를 재는 모습이 열심히 육체노동을 하는 일꾼에 비해 한가하게 보였나 봅니다. 이 같은 기록은 육체노동 대신 경험과 지식으로 건축 현장을 이끄는 사람들이 등장했다는 사실을 알려줍니다. 고딕의 시대에 이르러 오늘날의 건축가 같은 전문적인 건축 장인들이 등장한 겁니다. 뒤 페이지 그림을 한번 보시죠. 누가 건축가인지 쉽게 알겠지요?

왕 바로 뒤에 직각자와 컴퍼스를 들고 서 있는 사람이 건축가겠네요.

매튜 패리스, 「성 알바누스의 삶」 중 '성 알바누스 성당의 건설을 감독하는 오파 왕', 13세기, 더블린 트리니티대학도서관

맞습니다. 왕에게 건축 과정을 열심히 설명하고 있네요. 건축가는 큰 컴퍼스와 직각자를 들고 건물을 설계하고, 공사가 진행될 때는 돌이나 나무가 제대로 깎였는지 검사도 하면서 작업 과정을 책임졌을 거예요. 이런 전문 건축가가 있었기에 웅장하고 화려한 고딕 건물이 완성될 수 있었던 겁니다.

건축가의 역할이 중요해지는 만큼 이들의 이름도 하나둘씩 알려지게 되는데요, 그중 위그 리베르지에라는 사람이 있습니다. 그는 랭스의 성 니케즈 교회를 짓던 중인 1263년에 숨을 거둡니다. 그리고 그의 시신은 성 니케즈 교회 안에 묻힙니다.

자기가 설계한 성당에 묻히다니 대단한 영광이겠는데요.

그렇죠. 당시에는 왕이나 귀족이 아니면 교회 안에 묻히기가 어려

위그 리베르지에의 묘석, 1263년경, 랭스 대성당
13세기 프랑스에서 활동한 건축가 위그 리베르지에의 묘석이다. 생전의 모습과 건축가라는 직업을 상징하는 도구들이 함께 그려져 있다.

왔습니다. 그런데 13세기경이 되자 건축가가 이 정도의 대접까지 받게 됐어요. 물론 이렇게 높은 명예를 누릴 수 있는 건축가가 많지는 않았겠지만 사회적으로 이들의 위상이 확실히 높아지고 있었던 겁니다. 왼쪽 사진을 보시죠. 이때 그를 위해 만들어진 묘석입니다.

안타깝게도 성 니케즈 교회는 18세기 말 프랑스대혁명 때 파괴되고 말았습니다. 하지만 그의 묘석은 무사히 남아 랭스 대성당으로 옮겨져서 지금까지 전해오고 있습니다.

그가 오른손으로 받치고 있는 건물 모형은 성 니케즈 교회입니다. 그가 설계하고 지은 바로 그 건물이죠. 다리 옆에는 직각자와 컴퍼스가 새겨져 있습니다.

묘석에도 직각자와 컴퍼스가 들어가 있군요. 직각자와 컴퍼스는 확실히 중세 건축가의 상징물인가 보네요.

맞습니다. 죽은 후에도 묘석 위에 새겨질 정도니까요. 이런 묘석을 보면 절로 감탄을 내뱉게 하는 웅장한 고딕 성당도 결국 한 건축가의 지식과 경험에서 탄생한 결과물이라는 사실이 새삼 실감 나게 다가옵니다.

| 고딕의 3요소 |

중세 건축가들은 하늘 높이 솟아오른 성당을 짓기 위해 깊이 고심했을 겁니다. 여러 시행착오가 있었겠지만 이 과정에서 첨두아치나 늑골 궁륭 같은 새로운 건축 기법이 등장했지요. 예컨대 생드니 대성당에서 살펴본 대로 첨두아치는 천장 무게를 기둥 쪽으로 분산시켰고, 늑골 궁륭 덕분에 천장을 더 가볍고 튼튼하게 만들 수 있었습니다.

그러나 찌를 듯한 첨탑을 만드는 데는 이것으로 부족했습니다. 그래서 고안된 것이 바로 플라잉 버트레스입니다. 1160~1170년경에 개발된 플라잉 버트레스는 고딕 성당이 높아지는 데 큰 역할을 합니다. 실제로 플라잉 버트레스의 발명 이후에 지어지는 고딕 성당들은 대범할 정도로 높아지죠. 예를 들어 플라잉 버트레스가 시도된 파리의 노트르담 대성당은 앞선 건물보다 10미터 이상 높아집니다. 이 때문에 플라잉 버트레스는 첨두아치, 늑골 궁륭과 함께 고딕 건축의 3요소라고 불립니다.

플라잉 버트레스, 첨두아치, 늑골 궁륭…. 고딕 건축의 3요소는 모두 이름이 어렵네요.

그렇다면 플라잉 버트레스를 자세히 살펴보기에 앞서 용어들을 쉽게 바꿔보겠습니다. 조금은 생소한 용어다 보니 이렇게 풀어 써도 어렵게 들리지만 고딕 건축을 제대로 감상하기 위해서는 한 번쯤 짚고 넘어가야 할 부분입니다.

첨두아치	→	뾰족한 아치
늑골 궁륭	→	갈비뼈 구조의 둥근 천장
플라잉 버트레스	→	공중 부벽

| 플라잉 버트레스 |

그럼 이제 플라잉 버트레스, 즉 공중 부벽에 대해 본격적으로 알아
보죠. 공중 부벽은 고딕 성당을 밖에서 보았을 때 가장 눈에 잘 띄
는 부분이라고 할 수 있습니다. 아래 사진을 한번 보세요. 어디가
공중 부벽인지 아시겠습니까?

파리 노트르담 대성당의 공중 부벽

고딕 성당의 공중 부벽 구조

줄지어 올라온 기둥 같은 것이 공중 부벽인가요?

그렇습니다. 정확하게 말하자면 아래 바닥에서 튀어나와 벽을 타고 위로 올라온 것처럼 보이는 부분은 부벽이고 이 부벽에서 솟아나와서 2층의 벽과 기둥 사이를 다리처럼 연결한 부분이 공중 부벽입니다. 사진으로 보니 조금 헷갈릴 수도 있겠네요. 위쪽 그림을 보시죠.

고딕 성당의 단면을 보면 이렇게 가운데는 높고 양쪽은 낮습니다. 가운데 높은 건물을 낮은 건물이 둘러싸고 있는 모습이죠. 이런 식의 구조는 초기 기독교 때의 바실리카형 교회 때부터 나타납니다. 이때의 교회는 전체적으로 낮아서 바깥쪽에 별다른 구조물을 세울 필요가 없었습니다. 그러나 고딕 시대에 이르러 교회 건물이 급격히 높아지면서 이를 지탱할 방법을 마련해야 했습니다. 이 때문에 바깥쪽에 힘을 받을 구조물이 빼곡히 들어섰지요.

높은 건물을 짓기 위해 정말 많은 노력을 해야 했군요.

그렇습니다. 내부를 보면 시야에 걸리는 기둥 하나 없이 시원하게 하늘을 향해 솟아 있지만 이 높이를 지탱하기 위해 외부에 복잡한 버팀벽이 많이 세워져야 했습니다.

첨두아치와 늑골 궁륭 덕분에 천장의 무게가 수직 방향으로 내려오게 되었지만 여전히 벽만으로는 이 힘을 모두 받아내기에 무리가 있습니다. 그래서 천장의 무게가 집중되는 부분, 즉 화살표 지점의 바깥쪽에 이를 지지해주는 공중

부벽의 구조

부벽을 설치하죠.

여기서 말하는 부벽은 말 그대로 '지지해주는 벽'이라는 뜻으로 천장의 무게를 지탱하는 기둥이나 벽이 바깥쪽으로 밀려나서 쓰러지는 걸 막기 위해 안쪽으로 밀어주는 역할을 합니다. 부벽은 벽과 천장의 뼈대가 만나는 지점에 덧붙입니다. 그리고 1층의 부벽을 2층 높이까지 더 연장해서 부벽과 2층 벽면을 마치 허공에 떠 있는 다리 같은 공중 부벽으로 연결시키는 겁니다. 이렇게 되면 1층에서도 2층의 벽을 보호해줄 수 있게 되지요.

이제 조금 이해가 되네요. 그런데 왜 이렇게까지 복잡한 형태가 되

①두껍게 만들어 세운다.　②부벽을 덧댄다.　③낮은 건물을 지어 힘을 보탠다.　④공중 부벽을 덧댄다.

높은 벽을 지탱하는 방법

어야 했는지는 잘 모르겠어요.

실제로 높은 건물을 짓는다고 상상해보면 이해가 쉬울 겁니다. 물론 그리 높지 않은 건축물에서는 보통 벽으로도 그 하중을 견디기 충분했습니다. 벽의 높이를 높이려면 벽을 두껍게 쌓아나가는 것이 가장 손쉬운 방법입니다. 예를 들어 위쪽의 그림 ①처럼 벽을 두껍게 쌓으면서 위를 약간씩 좁혀 피라미드처럼 쌓으면 됩니다.

또한 ②와 같이 건물 외벽에 또 다른 두꺼운 기둥 같은 부벽을 설치하는 방법을 통해서도 건물의 하중을 감당할 수 있었습니다.

좀 더 높은 벽을 쌓으려면 ③과 같은 방법도 있습니다. 높은 벽 옆에 낮은 건축 구조물을 세우는 겁니다. 이렇게 하면 안쪽의 높은 벽을 바깥쪽 낮은 벽이 지탱할 수 있습니다. 초기 기독교 교회 때부터 있었던 신도석 양쪽에 난 복도가 바로 이 작은 벽의 역할을 합니다. 복도 덕분에 신도들의 움직임에 방해받지 않고 안쪽에서 의식을 진행할 수 있다고 말씀드렸는데 이런 복도는 양쪽에서 건물을 받쳐주는 구조적인 역할도 했던 겁니다.

고딕 양식의 교회는 이전과는 다른 엄청난 높이로 지어졌습니다. 중세 건축가들은 높아진 벽의 하중을 효과적으로 분산시키고 위쪽의 무게를 지지하기 위해 새로운 건축 방식을 찾아야만 했죠. 그들은 이전의 교회 건축에 사용되었던 ②와 ③ 두 가지 방식을 혼합하는 전략을 취합니다. 이것이 그림 ④입니다. ②처럼 부벽을 세우고 ③처럼 건축물을 계단식으로 지은 다음 이 부벽을 2층 높이까지 높이 올립니다. 그리고 이 부벽과 2층 벽의 윗부분을 다리처럼 연결하는 겁니다. 이게 바로 공중 부벽입니다.

아, 공중 부벽은 정말 공중을 가로질러 마치 하늘 위에 떠 있는 듯 보이네요. 그래서 '플라잉' 버트레스군요.

그렇습니다. 건물이 높아질수록 건물을 구성하는 벽도 당연히 높아지지요. 벽이 높아지면 그 벽이 무너지지 않도록 지탱할 구조물이 필요합니다. 지금처럼 철근과 콘크리트가 없었던 시절의 이야기입니다. 벽을 지탱하기 위한 구조물은 왼쪽 그림과 같은 과정을 거쳐 발전했습니다. 공중 부벽이 가장 발전한 형태인 게 보이시나요?
뒤 페이지의 사진은 노트르담 대성당을 다른 방향에서 본 모습입니다. 공중 부벽이 촘촘하게 설치되어 있죠? 그 때문에 고딕 양식 성당의 외벽은 아주 복잡한 모습입니다. 겉모습은 복잡해졌지만 이 덕분에 높디높은 벽도 튼튼하게 세울 수 있게 되었습니다. 이제 고딕 성당은 하늘을 향해 더 높이 올라가게 됩니다.

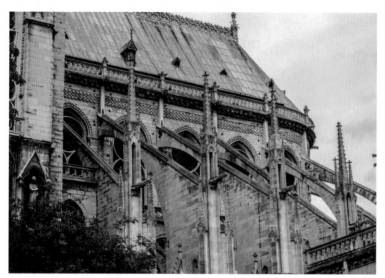

노트르담 대성당의 공중 부벽 고딕 성당의 공중 부벽을 가까이에서 보면 거대한 크기에 놀라게 된다.

| 고딕 천장과 기술 혁신 |

건물 외부의 공중 부벽뿐만 아니라 내부 천장에서도 기술적 혁신이 벌어지고 있었습니다. 늑골 궁륭 기술도 플라잉 버트레스와 함께 더 혁신적으로 발전한 겁니다.

일단 늑골 궁륭이 어떻게 만들어지는지를 보여주는 좋은 예가 있어 한번 살펴보도록 하겠습니다. 오른쪽 사진은 제1차 세계대전 때 파괴된 수아송 대성당의 천장 부분을 재건하는 모습입니다.

저렇게 뼈대를 먼저 세워놓고 사이를 채우는 방식이군요. 사진으로 보니까 이해가 잘 되네요.

제1차 세계대전 이후 수아송 대성당의 천장 보수 공사 첨두아치를 이루는 늑골 부분을 먼저 제작하고 있다. 뼈대를 먼저 세우고 그 사이를 채우기 전의 모습이다. 아치 아랫부분은 나무틀로 받친 채 작업하고 있다.

꼭짓점 돌

이 사진과 늑골 궁륭을 설명하는 도면을 함께 놓고 비교하면 고딕 천장이 어떻게 만들어지는지 더 쉽게 이해할 수 있을 겁니다. 아래 도면을 보면 X자 형태의 지붕 선 한가운데에 있는 원형의 꼭짓점 돌이 네 개의 늑골을 연결합니다. 이 돌은 늑골 궁륭이 서로 힘을 받기 위해 아주 중요한 역할을 합니다. 수아송 대성당 사진에서도 꼭짓점 돌을 확인할 수 있죠.

먼저 나무로 틀을 짠 다음에 이 틀 위에 돌들을 차곡차곡 맞춰나갑니다. 늑골과 늑골은 꼭짓점 돌로 연결되죠. 돌과 돌 사이는 시멘트로 접착하고 완전히 굳으면 나무틀을 제거합니다. 이 나무틀은 다음 칸의 늑골을 만드는 데 다시 사용됩니다. 이런 식

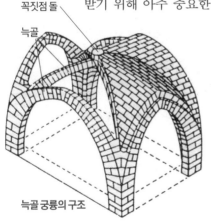

꼭짓점 돌

늑골

늑골 궁륭의 구조

6분 볼트와 4분 볼트

으로 공사가 진행되니 같은 틀을 쓴 천장은 모양이 똑같겠죠.

일회용 틀이 아니군요. 처음 안 사실이네요.

방금 본 수아송 대성당의 천장은 제법 진일보한 구조입니다. 이를 설명하려면 위의 두 그림을 비교해볼 필요가 있습니다. 어떤 차이가 눈에 띠나요?

왼쪽 그림에는 X자가 한 개고 오른쪽에는 두 개네요.

네, 그렇습니다. 각각 정사각형이 반으로 나뉘었고 왼쪽은 큰 X자 하나가 정사각형을 가로지르고 있죠. 반면 오른쪽은 칸마다 X자가 들어가 있어 X자가 두 개입니다. 천장이 왼쪽처럼 나뉜 경우를 6분 볼트, 오른쪽처럼 생긴 경우를 4분 볼트라고 합니다. 실제로 칸 수를 세어보면 알 수 있죠.

건축적으로 4분 볼트가 6분 볼트보다 발전한 양식입니다. 이 때문에 6분 볼트를 사용한 건축물은 초기 고딕 양식, 4분 볼트를 사용한

건축은 하이 고딕 양식으로 분류합니다.

제 눈에는 6분 볼트가 더 복잡해 보여서 더 발전한 양식인 줄 알았는데 반대네요.

이유를 설명해드리죠. 구조적으로도 6분 볼트보다 4분 볼트가 안전합니다. 그림에서 보시다시피 4분 볼트에는 X자 매듭이 두 개 있는 반면 6분 볼트에는 하나만 있기 때문입니다. 4분 볼트가 매듭이 많은 만큼 더 견고하고 튼튼하죠. 그뿐만 아니라 시각적으로도 4분 볼트의 천장 구조가 더 우월합니다. 6분 볼트보다 4분 볼트가 더 빠르고 경쾌하게 움직이거든요.
실제 모습으로 비교해보죠. 뒤 페이지의 사진을 보세요. 파리의 노트르담 대성당 천장은 6분 볼트입니다. 꼭짓점 하나에 늑골이 여섯 개씩 이어져 있죠. 샤르트르 대성당은 4분 볼트 천장으로 꼭짓점 하나에 늑골이 네 개 연결되어 있습니다.

이렇게 세세한 차이까지 짚으면서 보니 재미있네요.

조금 까다롭지만 천장을 이렇게 자세히 공부한 이유는 고딕 성당의 매력이 천장에도 있기 때문입니다. 천장은 성당의 실내 중 하늘과 가장 가까이 있는 곳으로 결코 소홀할 수 없는 부분입니다. 따라서 중세 성당의 건축가들은 천장에 멋을 많이 부렸고 개성을 담았습니다. 그리고 실제로 고딕 성당의 천장은 시대와 지역에 따라 정말 다채롭게 변하죠. 그럼 이제부터 재미있는 천장의 모습들을 한번 감

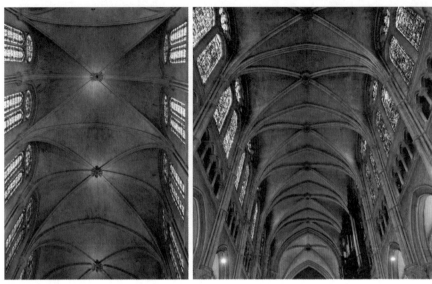

파리 노트르담 대성당의 천장, 1163~1200년, 파리(왼쪽)
샤르트르 대성당의 천장, 1194~1220년, 샤르트르(오른쪽)

상해봅시다.

| 천장을 장식하는 '크레이지 볼트' |

오른쪽 페이지 위에 보이는 사진은 영국의 링컨 대성당 천장입니다.
비대칭 모양이라는 것을 확인할 수 있습니다. 너무 이상해 보이는
지 사람들은 링컨 대성당의 천장을 '크레이지 볼트'라고 부릅니다.

어떤 규칙이 있는 건지 도무지 알 수가 없네요. 왜 '크레이지'라고
했는지 알 것 같아요.

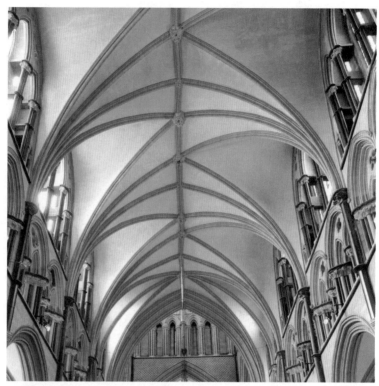

링컨 대성당의 천장, 1072~1365년, 링컨

얼핏 어수선해 보이지만 창문과 창문 사이를 한 칸으로 보고 그 내부를 들여다보면 어떻게 진행되는지 알 수 있습니다. 여기서 꼭짓점 돌을 찾으면 형태가 확실해지죠. 칸마다 꼭짓점 돌이 두 개씩 있습니다. 그리고 여기서 한쪽에 두 개, 다른 한쪽에 한 개의 선을 뽑아냈는데 이것을 칸마다 번갈아 가면서 진행하고 있습니다. 이런 변화를 통해 천장을 독특하게 꾸미고 싶었던 거겠죠. 이 천장이 마음에 들지 여부는 보는 사람마다 다르겠지만요.

하여간 고딕 천장에 대한 영국인들의 실험은 여기서 그치지 않습니다. 천장을 하늘 삼아 별을 새겨넣기도 했죠. 예를 들어볼까요?

아래의 사진은 영국 동부에 위치한 일리 대성당의 레이디 채플입니다. 이곳의 천장을 평면도로 그리면 오른쪽 그림처럼 육각별 모양이 나타나요.

그러네요, 별 모양을 이루고 있어요. 약간 복잡해 보이지만 실제로 보면 정말 예쁘겠네요.

구조도를 보면 이 별 모양 천장도 기본적으로 4분 볼트라는 것을 알 수 있습니다. 늑골 궁륭의 X자 안에 작은 늑골을 잇대어서 이렇게 별 모양을 만들었죠.

이처럼 작은 늑골이 아주 많이 들어가서 천장이 마치 그물처럼 보이는 예도 있습니다. 오른쪽 페이지의 왼쪽 사진은 글로스터 대성당의 천장입니다. 그물로 덮여 있는 것 같죠? 자세히 보면 이곳의

일리 대성당의 레이디 채플 천장, 1320년경, 일리(왼쪽), 레이디 채플 천장의 구조도(오른쪽) 하나의 기둥에서 여러 갈래의 늑골이 뻗어 나와 복잡한 문양으로 천장을 장식하고 있다. 긴 늑골 사이사이로 짧은 늑골들이 교차하며 별 모양 무늬를 만들어낸다.

천장은 4분 볼트 위에 6분 볼트까지 추가한 것입니다. 동그란 꼭짓점 돌을 찾으면 형태가 더 쉽게 파악되죠.
한 가지 더 보도록 하죠. 오른쪽 사진 속 볼트는 어떤가요? 영국 케임브리지 대학 내에 있는 킹스 칼리지 예배당입니다.

와, 지금까지 본 볼트 중 가장 현란하네요. 우산살이나 부챗살이 떠올라요.

그래서 이런 모양의 볼트를 팬 볼트, 혹은 부챗살 볼트라고 합니다. 늑골이 기둥에서 방사형으로 뻗어 나가 부채꼴을 형성하고 있습니다. 고딕이 마지막 단계에 이르면 이렇게 현란할 정도로 장식성이 강한 천장까지 나오게 됩니다.

그러고 보니 재미있는 고딕 천장은 영국에 많네요.

글로스터 대성당의 그물 볼트, 1351~1412년, 글로스터(왼쪽)
킹스 칼리지 예배당의 부챗살 볼트, 1446~1515년, 케임브리지(오른쪽)

| 영국식 고딕 |

영국에는 15세기까지 이처럼 화려한 고딕 건축물이 계속 세워집니다. 그런데 이 시대는 이탈리아를 중심으로 전혀 새로운 미술이 속속 등장하는 시기이기도 했습니다. 우리는 이러한 새로운 변화를 르네상스라고 부르죠. 그러나 영국은 새로운 흐름과는 한발 떨어져 집요할 정도로 고딕 건축에 매달렸습니다. 이 모습을 보고 영국 미술이 시대에 뒤떨어졌다고 비판할 수도 있겠지만 영국 사람들은 '우리는 원래 보수적이야'라고 응수할지도 모르겠네요.

어쨌든 영국이 다채로운 고딕 천장을 만들 수 있었던 것은 중세 초기에 상당한 건축적 역량을 축적해두었던 덕분입니다. 앞서 살펴보았듯 정복왕 윌리엄에 의해 노르만 왕조가 세워지면서 영국에는 수많은 교회가 지어지고 엄청난 건축 붐이 일어났습니다. 영국 곳곳에 크고 웅장한 노르만 양식의 로마네스크 교회들이 들어섰던 모습을 기억할 겁니다. 당시 프랑스 노르망디에서 최첨단 건축을 이끌던 노르만 왕조가 11세기 후반부터 영국에서도 새로운 건축을 시도하면서 유럽 건축사에서 선진적인 역할을 하게 되었고, 이 과정에서 잘 훈련받은 영국의 건축 장인들이 점차 대범한 시도를 했죠.

대략 300년 이상 쌓인 기술을 바탕으로 새로운 시도를 한 거군요. 역시 하루아침에 이루어지는 일은 없네요.

맞습니다. 이 시도는 뜻밖의 논쟁을 빚기도 하는데요, 앞에서 살펴본 더럼 대성당 같은 경우 오른쪽 사진에 보이는 대로 첨두아치와

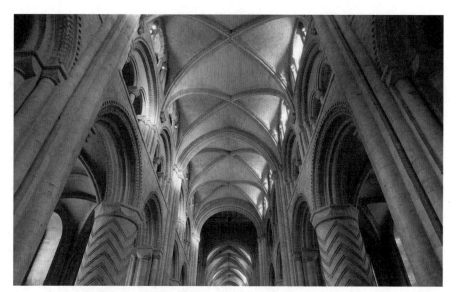

더럼 대성당의 늑골 궁륭. 1093~1133년 더럼 대성당의 궁륭은 4분 볼트로 보이지만 경계 축이 빠져서 6분 볼트가 4분 볼트로 변화하는 과도기 같은 모습을 보여준다.

늑골 궁륭, 거기다 아주 초보적이지만 공중 부벽까지 갖춘 건축물입니다. 고딕 건축의 3요소가 다 있는 겁니다. 이 때문에 영국 건축 사학자 중에는 영국이 고딕의 원조라고 주장하는 사람들도 있습니다. 앞서 더럼 대성당의 초기 공중 부벽을 보았었죠. 이제 첨두아치와 늑골 궁륭까지 확인했으니 이 논쟁이 더 흥미롭게 다가올 겁니다.

하여간 원래 원조 경쟁에는 답이 없죠.

그렇습니다. 원조 경쟁은 자존심이 걸려 있어 복잡한 문제입니다. 어쨌든 풍부한 건축 기술을 축적해두었던 중세 영국은 프랑스에서 시작된 고딕 건축을 자기 식으로 해석하여 받아들입니다. 이 때문

에 영국식 고딕은 유럽의 어느 나라보다 개성이 강하고 앞서 본 천
장들처럼 흥미로운 예도 많죠.

영국식 고딕의 개성은 창에서도 잘 드러납니다. 고딕 건축의 백미
로 손꼽히는 고딕 창은 다음 장의 주제이기도 한데요, 여기에서도
프랑스와 함께 영국 이야기가 많이 나옵니다. 두 나라의 개성 넘치
는 고딕 창을 보며 저마다의 매력을 찾아보는 것도 재미있는 일일
겁니다.

중세인들은 고딕 성당이 지상에 재현된 천상의 공간이기를 원했다.

따라서 모든 수단을 동원해 높고 화려한 건물을 지었는데, 그중 고딕 양식에서

특징적으로 발견되는 세 가지 요소는 첨두아치와 늑골 궁륭, 플라잉 버트레스다.

여기서 늑골 궁륭은 다양한 모습으로 변화한다.

고딕의 **세 가지 요소**	**첨두아치** = 뾰족 아치 고딕 성당의 내부를 높고 넓게 보이도록 하는 효과. **플라잉 버트레스** = 공중 부벽 고딕 성당의 크고 높은 벽을 지탱하기 위해 외부에 덧댄 벽. 일반 부벽과 달리 공중에 뜬 모양. **늑골 궁륭** = 갈비뼈 구조 뼈대로 만든 둥근 천장 뼈대가 그대로 드러나는 천장으로, 여러 모양의 볼트로 장식하기도 함. 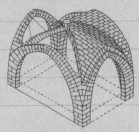
고딕 천장	**궁륭의 형태** 기둥 하나와 다음 기둥 사이의 공간을 잇는 천장의 모양에 따라 구분. 예 네 공간으로 나뉜 4분 볼트, 여섯 공간으로 나뉜 6분 볼트 **독특한 장식** 특히 영국의 고딕 성당에는 독특한 모양의 천장 장식이 적용됨. 예 크레이지 볼트, 그물 볼트, 부챗살 볼트 등

그림에 광채를 주는 것은 그림자다.

─니콜라 부알로

O3 빛으로 쓴 성경:
창과 스테인드글라스

#샤르트르 대성당 #랭스 대성당 #요크 민스터 #생트 샤펠

앞서 설명했듯 고딕 건축에서는 첨두아치와 늑골 궁륭, 공중 부벽이 천장의 무게를 지탱했습니다. 자연히 로마네스크 양식에서 사용했던 두꺼운 벽은 필요 없어졌죠. 덕분에 창문이 점점 더 커지고 많아졌고 이 창들은 스테인드글라스로 장식되었습니다.

새로운 건축 기술 덕분에 아름다운 스테인드글라스를 볼 수 있게 된 거군요? 관계없어 보이는 요소들이 이렇게 서로 영향을 주는 게 신기해요.

다음 페이지의 사진을 보면 벽이 있어야 할 자리를 거대한 창이 대신하고 있다는 것을 알 수 있습니다. 이처럼 수없이 많은 창을 통해 들어오는 빛은 고딕이 추구한 중요한 효과였죠.

웨스트민스터 사원, 13세기, 런던

| 창틀의 화려한 자태 |

스테인드글라스로 대표되는 고딕 성당의 창은 공간에 신비로운 분위기를 더하는 중요한 역할을 합니다. 그런데 고딕 성당, 그중에서도 창문의 아름다움을 제대로 이해하려면 스테인드글라스뿐만 아니라 창틀에도 관심을 둘 필요가 있습니다. 중세 성당의 창 윗부분을 보면 오른쪽 사진처럼 화려한 장식을 쉽게 확인할 수 있는데요, 이러한 창틀의 무늬를 트레이서리tracery라고 부릅니다. 우리말로는 장식격자 정도가 되겠네요.

중세 때는 지금 같은 기계도 없었는데 어떻게 이런 무늬를 만들었을까요?

캔터베리 대성당의 트레이서리, 1175~1184년, 캔터베리(왼쪽)
전체적으로는 끝이 뾰족한 형태의 아치 모양이며 안쪽에는 별 모양, 꽃 모양, 잎사귀 모양의 작은 장식들이 들어가 있다.
요크 민스터의 창문 디자인이 그려진 석고 바닥(오른쪽)

원리는 간단합니다. 원하는 무늬를 실제 크기로 정확히 그려놓고 이 밑그림의 본을 떠서 만드는 거죠. 트레이서리라는 말도 '본을 뜬다'는 의미인 '트레이스trace'라는 단어에서 왔습니다. 위의 오른쪽 사진을 보세요. 석고를 바른 마룻바닥에 그림을 새겼죠? 그 위에 나무판, 천, 종이, 양피지 등으로 본을 떠서 작업했습니다. 그런 다음 이 본을 따라 돌을 조각했죠.

그럼 저 창틀이 모두 돌로 조각한 건가요?

네, 하나하나 조각한 겁니다. 작은 창은 하나의 돌을 통째로 깎은 것이고, 큰 창은 여러 부분으로 나누어 깎은 다음 이어 붙였습니다. 그리고 이 틀 안에 유리를 끼워 넣으면 완성이죠.

트레이서리의 모습이 처음부터 저렇게 화려하지는 않았습니다. 나름의 변화와 발전 과정을 거친 결과물이죠.

아래 사진을 보세요. 왼쪽은 프랑스의 샤르트르 대성당, 오른쪽은 랭스 대성당의 트레이서리입니다. 샤르트르 대성당의 트레이서리는 넓은 판에 필요한 곳만 펀칭을 하듯 구멍을 냈고, 랭스 대성당의 트레이서리는 가느다란 막대 모양의 틀만 남기고 거의 모든 곳을 파내었습니다.

전자처럼 넓은 판에 필요한 문양으로 구멍을 낸 형태는 널빤지 위에 모양을 뚫은 것 같다고 해서 '플레이트 트레이서리plate tracery'라고 부릅니다. 한편 후자처럼 철사같이 가느다란 틀만 남긴 경우는 '바 트레이서리bar tracery'라고 해요.

구명의 비중이 큰 걸 보면 플레이트 트레이서리보다 바 트레이서리

샤르트르 대성당의 플레이트 트레이서리, 12세기 중반, 샤르트르(왼쪽)
랭스 대성당의 바 트레이서리, 13세기 중반, 랭스(오른쪽)

가 작업하기 훨씬 까다로웠을 것 같아요.

실제로 그랬습니다. 바 트레이서리는 아주 가는 돌만 틀로 남기고 그 외의 공간들은 거의 다 파냈는데 이렇게 하기 위해서는 고난도의 기술이 필요합니다. 다시 말해 플레이트 트레이서리보다 바 트레이서리가 더 발전한 형태라고 할 수 있죠. 고딕 양식 특유의 화려함 역시 바 트레이서리에서 잘 나타납니다. 아무래도 막힌 부분보다 유리를 끼운 부분이 더 많으니 빛도 많이 들어오고요.

랭스 대성당은 최초로 바 트레이서리가 활용된 곳입니다. 아래 사진을 보며 자세히 알아보죠. 전체적인 틀은 첨두아치 모양이고 위쪽에는 6개의 작은 원이 꽃잎처럼 들어간 둥근 원형 창이 있습니다. 그 아래에는 두 개의 기다란 첨두아치 모양 창이 자리하고 있네요.

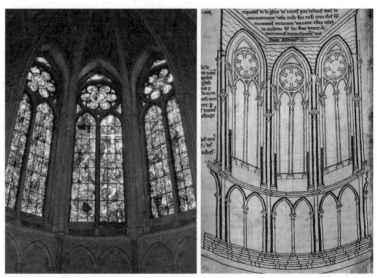

마르크 샤갈, 복원된 랭스 대성당의 스테인드글라스, 1974년, 랭스(왼쪽)
비야르 옹느쿠르, 랭스 대성당 드로잉, 1235년(오른쪽)

모든 창에 가느다란 틀만 남기고 군더더기는 파냈습니다.

우리 눈에야 익숙하지만 플레이트 트레이서리만 보던 당시 사람들 눈에는 대단히 신기했겠네요.

맞습니다. 그래서 중세 건축가 비야르 옹느쿠르는 랭스 대성당의 창을 그대로 드로잉으로 남겼습니다. 그는 여기에 "너무 아름다워서 헝가리에 가는 길에 이것을 그렸다"는 설명까지 덧붙였습니다. 헝가리 사람들에게 이 새로운 기법의 창을 보여주면서 당시 프랑스에서 시작된 새로운 건축 기술에 대해 말해주려는 의도였을 수도 있죠. 앞 페이지 왼쪽의 사진과 비교해보면 드로잉과 실제 창의 모습이 거의 똑같죠?

네, 그런데 비야르의 스케치에는 스테인드글라스의 무늬까지 나타나 있지는 않네요?

그렇군요. 참고로 이 당시의 스테인드글라스는 파손되어 다 사라졌습니다. 앞쪽 사진 속의 스테인드글라스 무늬는 20세기에 샤갈이 제작한 것입니다. 비야르 옹느쿠르는 랭스 대성당이 건축된 때와 거의 동시대를 살았던 사람입니다. 이 시기, 그러니까 약 1235년경 고딕 건축 기법은 확연한 혁신을 이루었습니다. 앞서 살펴본 공중 부벽이나 4분 볼트, 바 트레이서리 같은 여러 기술이 쏟아져 나왔죠. 랭스 대성당의 화려한 창에 놀랐던 비야르와 마찬가지로 중세인들은 이 같은 새로운 건축 기술에 열광했던 것 같습니다.

중세인이 건축 기술에 열광하는 모습이 현대인이 새로운 과학기술에 열광하는 것과 비슷하게 느껴지네요.

| 스타일의 발전 |

트레이서리는 다양한 문양으로 장식됩니다. 자세히 보면 동그라미도 보이고 꽃도 보이죠. 그중 가장 기본적인 문양은 삼엽형입니다. 삼엽형은 아래 왼쪽의 사진처럼 잎이 세 장 있는 클로버 모양입니다. 기독교 교리의 삼위일체를 상징하지요. 세 잎 모양만 있는 것은 아니고 경우에 따라 잎이 네 장, 다섯 장, 심지어 여섯 장인 것도 있어요. 다양한 변형이 가능합니다.

아래 오른쪽 사진을 보세요. 하단에 있는 작은 문을 기준으로 바로 왼쪽에 잎이 여섯 장 달린 무늬가 있고, 오른쪽에 잎이 네 장 달린

6장 4장 4장

삼엽형 무늬로 장식된 창(왼쪽), 성 마리아 막달레나 성당의 잎 무늬 창, 1075년, 데번햄(오른쪽) 성당 벽면을 장식한 창틀에는 초기의 세 잎 무늬에서 점점 변형을 거쳐 여섯 잎 무늬가 사용되기도 했다. 여러 무늬가 한 건물에 쓰이는 경우도 찾아볼 수 있다.

무늬가 나란히 있습니다. 잎의 수가 같아도 모양은 다르죠.

이런 삼엽형 문양을 변형하고 확장한 결과가 대성당에서 흔히 볼 수 있는 화려한 트레이서리로 나타나는 거군요?

맞습니다. 아래 사진을 한번 볼까요? 왼쪽은 프랑스 브르타뉴반도에 위치한 랑기두 예배당입니다. 13세기 건물로 지금은 대부분 폐허가 된 곳이죠. 방금 본 삼엽형을 비롯해 다양한 문양이 가운데에서 가장자리로 퍼져 나가는 모습, 즉 방사형으로 조화를 이루고 있습니다. 이러한 방사형 패턴을 프랑스어로 '레요낭'이라고 합니다. 이 말을 따서 레요낭 스타일이라고 부르죠. 레요낭 스타일의 트레이서리는 대략 13세기 중반부터 14세기 중반까지 주를 이뤘습니다. 아래 오른쪽 사진 속 우리가 잘 아는 노트르담 대성당의 거대한 장미창도 레요낭 스타일이라고 할 수 있습니다. 방사형 패턴이 눈에 뚜렷이 들어오지요?

랑기두 예배당의 트레이서리, 13세기~14세기 말, 랑기두(왼쪽), 노트르담 대성당의 트레이서리, 1250~1260년, 파리(오른쪽) 두 창틀은 모두 방사형, 즉 레요낭 양식으로 만들어진 것이다. 가운데를 중심으로 하여 가장자리로 퍼져 나가는 원형 장식을 레요낭 양식이라고 한다.

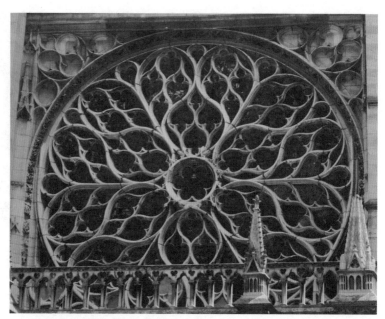

생트 샤펠의 트레이서리, 1242~1248년, 파리 레요낭 양식과 달리 더 화려하고 자유분방한 모습의 무늬로 장식되었다. 이러한 무늬는 불꽃과 닮았다고 해서 플랑부아양 양식이라고 부른다.

그런데 이게 끝이 아닙니다. 레요낭 스타일에 이어 새로운 스타일이 각광을 받거든요. 위 사진은 프랑스 파리에 위치한 생트 샤펠의 모습입니다. 한 송이 꽃 같은 레요낭 스타일과 달리 마치 뿜어져 나오는 불꽃 같은 자태죠. 그래서 이런 트레이서리를 프랑스어로 불꽃을 뜻하는 '플랑부아양' 스타일이라고 합니다. 14세기 후반부터 15세기 후반까지 유행한 후기 양식이에요.

레요낭 스타일에 이어서 플랑부아양 스타일까지 보고 나니 처음에 봤던 삼엽형은 정말 소박한 거였네요.

이렇게 복잡하고 화려한 트레이서리가 석재로 만들어졌다는 사실

요크 민스터의 트레이서리, 1330년경, 요크 긴 창 모양의 창문 안에 수직이 강조된 세로 선이 뻗어 있다. 창틀 위쪽으로는 잎사귀 모양으로 장식된 문양이 모여 하트 모양을 이룬다.

이 지금도 믿기지 않아요. 중세 석공들의 기술에 경탄할 수밖에 없습니다. 그런데 지금까지 이야기한 형태들이 영국에서는 또 다르게 나타납니다. 위의 사진 속 요크 민스터의 창을 보겠습니다.

지금까지 볼 수 없었던 하트 모양도 눈에 띄고 아래로 뻗은 직선도 꽤 인상적이네요.

프랑스 양식과 비슷하면서도 확실히 다른 면이 있습니다. 영국 고딕 건축의 창틀을 쭉 살펴보면 프랑스와 다른 길을 걸어왔다는 걸 확인할 수 있어요. 오른쪽 페이지 일러스트를 보세요. 초기 형태는 굉장히 단순합니다. 저렇게 끝이 뾰족한 아치 형태를 랜싯이라 부르는데요, 이러한 뾰족 첨탑 형태를 바탕으로 상단에 삼엽, 사엽 형태가 들어가기 시작했고 그 장식이 점점 확장되면서 풍부해졌죠. 그래서 장식적 양식이라고 부릅니다. 프랑스로 치면 플랑부아양 스

| 초기 영국식 | 장식적 양식 | 퍼펜디큘러 양식 |
| (1170~1250년) | (1250~1350년) | (1350년~) |

영국 고딕 건축의 창틀 양식 변화

타일이라 할 수 있겠습니다. 이것이 나중에는 수직선과 수평선 형태로 연결되는 퍼펜디큘러 양식으로 진화합니다.

창틀만 살펴봤는데도 이렇게 미술사가 완성되는군요.

그렇습니다. 매우 정교하고 아름다울 뿐만 아니라 시대의 변화도 잘 보여주니 고딕 성당을 제대로 감상하려면 꼭 짚어봐야 합니다.

| 빛으로 쓴 성경 |

이토록 다양하고 화려한 고딕 성당의 창에는 스테인드글라스가 끼워져 있죠. 색색의 스테인드글라스를 통과한 빛은 마치 조명처럼 성당 내부를 구석구석 비춥니다. 스테인드글라스는 간단히 말해 채색한 유리 조각을 이어 붙인 창문입니다. 요즘이야 커다란 통유리

도 척척 만들어내지만 당시에는 기술의 한계 때문에 큰 유리판을 만들 수가 없었던 거죠.

통유리를 만들 수 없어서 작은 유리를 이어 붙이다니 아이디어가 좋네요.

오른쪽 사진은 전통적인 방식으로 유리를 만드는 모습입니다. 이 방법을 영어로 블로잉, 우리말로 대롱 불기라고 해요. 아주 높은 온도에서 녹인 유리를 대롱 끝에 묻힌 다음 입으로 직접 공기를 불어넣는 기법입니다. 무려 기원전 1세

블로잉을 통해 유리를 만드는 모습 유리 제작자가 긴 대롱에 바람을 불어넣어 액체 상태의 유리를 부풀리고 있다.

기부터 활용한 기술이죠. 스테인드글라스를 만들 때도 이런 블로잉 기법이 활용되었습니다.

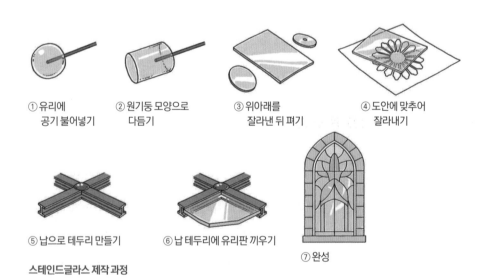

① 유리에 공기 불어넣기

② 원기둥 모양으로 다듬기

③ 위아래를 잘라낸 뒤 펴기

④ 도안에 맞추어 잘라내기

⑤ 납으로 테두리 만들기

⑥ 납 테두리에 유리판 끼우기

⑦ 완성

스테인드글라스 제작 과정

샤르트르 대성당의 스테인드글라스, 1220년, 샤르트르

문방구에서 저것과 비슷한 장난감을 샀던 기억이 나네요. '본드 풍
선'이라고 불렀는데….

그렇게 이해해도 되겠네요. 아무튼 이 기법으로 원기둥 모양의 유리
를 만든 뒤 위아래 면을 잘라내고 다시 열을 가해 평평한 유리를 만
들었어요. 이 방법 말고도 대롱을 빨리 돌리면 매달린 유리 덩어리
가 접시 모양처럼 퍼지게 되는데 이것을 다듬어서 쓰기도 했습니다.
이 시기 유리의 색깔은 유리를 만들 때 코발트, 산화철, 마그네슘
같은 화학 첨가물을 넣고 식히는 과정을 조절해서 얻었습니다. 세
부 표현은 검정 물감으로 해결했고요.
어떤 방식을 쓰든지 당시에는 만들 수 있는 유리의 크기가 그다지 크
지 않았습니다. 그래서 작은 유리 조각을 납 테두리 사이에 끼워 이
어나간 다음 철제 프레임 속에 넣어 고정시켰습니다. 위 사진 속 스
테인드글라스의 굵은 선은 철이고, 얇은 선은 납이라고 보면 됩니다.

생드니 대성당의 스테인드글라스, 12세기 중반, 파리(왼쪽)
생트 샤펠의 스테인드글라스, 1243~1248년, 파리(오른쪽)

재미있네요. 부족한 기술 덕분에 이렇게 아름다운 스테인드글라스를 볼 수 있게 되었으니 말이에요.

그렇죠. 유리를 만들기도 힘들었을 텐데 그것을 자르고 이어 붙여 이렇게 거대한 창을 만들었다는 게 그저 놀라울 뿐입니다.

그런데 이렇게 만든 스테인드글라스는 당시 사람들에게 빛으로 쓴 성경으로 인식되었습니다. 요즘의 스테인드글라스는 주로 장식용으로 제작되지만 중세에는 거의 예외 없이 성경 이야기를 담아 사람들에게 설명하는 용도로 제작되었거든요. 지상에 재현한 천상의 공간인 고딕 성당 안에서 쏟아져 들어오는 풍부한 빛을 받아 형형색색으로 빛나는 스테인드글라스가 주는 종교적 가르침은 엄청난 감동으로 다가왔을 겁니다. 실제로 중세 기록 중에는 "스테인드

글라스는 성경이다. (…) 이것의 탁월함 덕분에 진리의 빛이 교회로 들어와서 안에 있는 사람들의 정신을 일깨워준다"는 글도 전해지죠.

중세의 교회는 조각, 창, 높은 천장 등 온몸으로 신앙을 가르치는 곳이었네요.

그렇습니다. 이제 고딕 성당 안에서 스테인드글라스가 어디까지 발전하는지 살펴보도록 하죠. 13세기 중반에 지어진 생트 샤펠로 다시 가겠습니다. 전성기 고딕, 소위 하이 고딕을 이야기할 때 빼놓을 수 없는 곳입니다. 생트 샤펠은 무엇보다 고딕 성당의 아름다움 중 핵심인 창과 스테인드글라스를 최고로 강조한 곳입니다. 다음 페이지를 보세요.

| 독실한 왕이 지은 거룩한 성당, 생트 샤펠 |

와, 사진이 아니라 그림 같아요. 창문과 천장이 비현실적으로 느껴질 만큼 화려하네요.

많은 사람들이 가장 아름다운 고딕 성당으로 꼽는 것이 바로 이곳 생트 샤펠입니다. 내부 천장 높이만 30미터에 이르는 이 성당은 프랑스 왕 루이 9세의 명령으로 지어졌습니다.
이곳에 가보면 왜 스테인드글라스를 빛으로 만든 성경이라고 부르

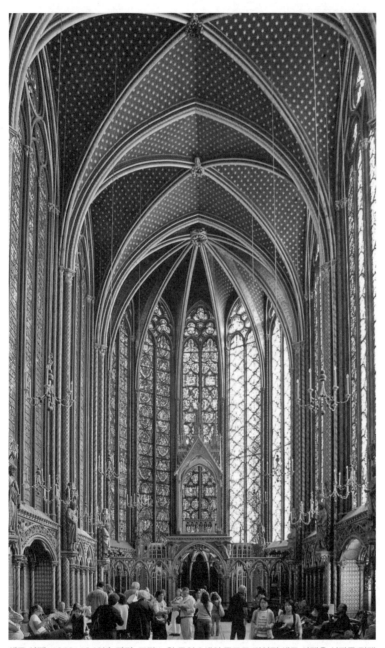

생트 샤펠, 1242~1248년, 파리 프랑스 왕 루이 9세의 주도로 지어진 생트 샤펠은 십자군 전쟁에서 얻은 성물을 보관하기 위한 목적으로 지어진 성당이다.

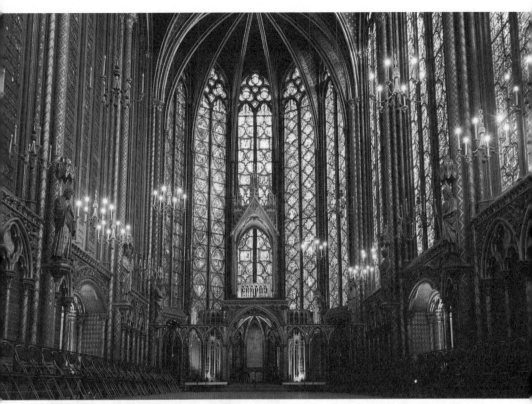

생트 샤펠의 내부 천장 끝까지 뻗어 오른 스테인드글라스와 채색된 벽면, 기둥이 화려함의 극치를 보여준다.

는지 알 수 있습니다. 15개의 창 안에 천 개가 넘는 성경 이야기가 담겨 있거든요. 정확하게는 무려 1113개의 에피소드입니다. 창세기부터 예수 그리스도의 부활까지 기독교의 역사를 전부 묘사했습니다. 생트 샤펠은 '성스러운 예배당'이라는 뜻입니다. 루이 9세는 이 성당을 짓고 장식하는 데 투자를 아끼지 않았어요. 그런데 루이 9세가 성당 건축과 장식보다 더 심혈을 기울인 부분이 있습니다. 바로 성물을 사 모으는 거였죠. 흥미롭게도 생트 샤펠을 건축하는 데 든 돈보다 성물을 사기 위해 들인 돈이 훨씬 많았다고 해요. 이 건물을

짓는 데 4만 리라가 들었지만 성물을 사들이는 데는 13만 리라가 들었다고 합니다. 정말 중세 시기 성물에 대한 관심은 상상을 초월하는 것 같습니다.

성당을 짓는 것보다 성물을 사들이는 데 돈을 몇 배나 더 썼다니 대단한데요?

애초에 생트 샤펠을 지은 이유가 애써 수집한 성물을 보관하기 위해서였습니다. 루브르박물관도 건물보다는 그곳의 소장품 가치가 더 높지 않겠습니까? 그와 비슷한 이치죠.

거대한 보석함, 아니면 그 당시의 박물관을 만든 셈이네요.

그렇게 볼 수도 있습니다. 왕이 이렇게 열성적으로 사들인 성물은 예수가 못 박힌 십자가 조각 일부, 예수가 죽을 때 쓰고 있었다는 가시관 등 여럿이었는데 아쉽게도 프랑스대혁명 때 모두 사라졌습니다.
오른쪽 사진은 생트 샤펠에 있는 루이 9세 조각상입니다. 루이 9세는 7차와 8차 십자군 원정을

성 루이 9세 석상, 생트 샤펠 양쪽 팔목 부분이 소실되었지만 남아 있는 부분은 채색까지 온전한 편이다.

주도한 왕입니다. 결국 두 번째 참전에서 병사하면서 훗날 성인으로 추대된 인물이지요. 프랑스 왕가에 성인의 피가 흐르게 한 장본인이자 깊은 신앙심과 용기를 함께 갖춘, 중세 기독교 세계를 대표하는 이상적인 군주라고 할 수 있습니다.

| 샤르트르 대성당의 장미창 |

앞서 스테인드글라스가 빛으로 쓴 성경이라고 설명했는데요, 이 성경은 매우 아름답지만 그것을 제대로 읽어내기란 쉽지 않은 일입니다. 일단 너무나 복잡하게 생겼기 때문이죠. 왼쪽 사진을 한번 보세요.

샤르트르 대성당의 북쪽 장미창, 1220년경, 샤르트르

정말 복잡하네요. 특히 저 창 하나하나가 이야기를 담고 있다니 알아보기 쉽지 않겠어요.

우리 눈에는 확실히 복잡하고 난해하게 보입니다. 그런데 중세의 성직자나 학자를 비롯한 엘리트층에게는 이 거대한 장미창이 담고 있는 이야기가 굉장히 명료하게 이해됐을 겁니

다. 그들의 눈에는 시계의 톱니바퀴처럼, 규칙적이고 일사불란하게 움직이는 하나의 세계로 보였겠죠. 그들의 눈에 샤르트르의 창이 어떻게 보였을지 우리도 함께 알아보겠습니다.

성모 마리아
네 마리의 비둘기
여덟 명의 천사
구약의 열두 왕

멜기세덱
다윗
성 안나와
성모 마리아
솔로몬
아론

샤르트르 대성당 장미창의 내용

아무리 봐도 촘촘하게 그림이 너무 많아서 어지러운데요.

그럼 차근차근 살펴볼까요? 먼저 큰 부분부터 봅시다. 맨 윗부분의 커다란 원형 장미창은 지름이 13미터나 됩니다. 이 창은 루이 8세의 왕비이자 루이 9세의 어머니인 카스티야의 블랑쉬가 1220년경에 헌정한 것으로 왕실의 후원을 받은 작품답게 크기가 대단합니다.

위의 일러스트에 보이듯 이 장미창의 한가운데에는 성모 마리아가 자리하고 있습니다. 그 주위에는 성모와 성령을 상징하는 네 마리의 비둘기와 8명의 천사들이 성모를 둘러싸고 있죠. 그 바깥쪽에 배치된 12개의 사각형 창에는 다윗과 솔로몬을 비롯한 구약의 왕들이 나타나 있습니다. 다윗은 12시 방향에, 솔로몬은 1시 방향에 자리잡고 있네요.

정말 꼼꼼하면서도 체계적이네요. 장미창 아래쪽의 뾰족한 창 모양

스테인드글라스에는 어떤 인물들이 담겨 있나요?

길쭉한 다섯 개의 창 중 가운데에는 성 안나와 성모 마리아가, 양옆에는 구약의 선조들인 멜기세덱, 다윗, 솔로몬, 아론이 다시 등장합니다. 위쪽의 장미창에 나타났던 왕들의 가계도를 훨씬 큰 규모로 반복하는 거죠. 성경에 등장하는 여러 인물들을 거의 망라하고 있습니다. 그러니 성경과 기독교 교리에 해박했던 중세 신앙인과 학자들은 이 거대한 스테인드글라스를 우리와 전혀 다른 눈으로 바라보았겠죠.

이들에게는 이야기 하나하나가 반갑게 보였겠네요. 성경 지식을 복습하는 기분으로 스테인드글라스를 보았겠군요.

사실 하늘의 별을 무작정 바라보면 얼마나 무질서해 보입니까? 하지만 천문학과 천체에 대한 지식이 풍부한 사람의 눈에는 철저히 규칙적인 움직임으로 보이겠죠. 그와 비슷한 원리입니다.

| 집요한 시대정신의 발현 |

이처럼 방대한 이야기를 체계적으로 담고 있는 스테인드글라스는 이 시기의 학문적 분위기와 잘 맞아떨어집니다. 이 시기에는 '대전大典'이라는 형식의 책이 유행했습니다. 라틴어로는 숨마 Summa라고 하는데 문자 그대로 해석하면 큰 책이라는 뜻이지요.

책이 얼마나 컸으면 이름 자체가 대전인가요?

한 편의 대전은 소나 말이 끄는 달구지로 겨우 옮길 수 있을 만큼 여러 권으로 이루어졌다고 하네요. 얇은 책 한 권도 쓰기 어려운데 백과사전처럼 방대한 책을 쓴 거죠. 심지어 고딕이 한참 꽃피던 이 시대의 학문적 분위기는 '책을 쓰려면 이 정도 분량은 써야 한다'고 생각할 정도였다고 하네요.

대전이라는 이름을 달고 나온 책 중 가장 유명한 것은 아마 토마스 아퀴나스가 쓴 『신학대전』일 겁니다. 『신학대전』은 방대한 분량과 함께 체계적인 구성으로 유명합니다. 한 가지 질문에 대한 여러 의견들이 나열되는데 각각의 의견은 반대, 재반박, 저자의 견해, 반대 의견에 대한 논증으로 구성되어 있습니다. 집요할 정도로 분석적인 구성이죠. 이렇게 치밀한 구성을 해나가는 가운데 모든 것을 빠짐없이 설명하려는 강한 의지도 드러납니다.

이런 체계적이고 대담한 학문적 기풍은 앞서 본 스테인드글라스처럼 모든 것을 설명하고 그것을 하나의 질서 안에 전부 집어넣으려는 이 시대의 분위기를 잘 보여줍니다. 세계를 백과사전식으로 파악하고 설명하려는 당시의 시대정신이 미술에서는 극도의 집요한 재현으로 발현되었다고 볼 수 있겠습니다.

| 중세 철학은 대학의 어머니 |

이토록 방대한 대전이 유행하고 시대정신이라고 할 만큼 주도적인

학문적 기풍을 이끌었다면 중세 때 엄청난 지식이 축적되었겠네요.

그렇습니다. 그 대표적인 결과물로 소개할 것이 바로 대학입니다. 오늘날 우리가 떠올리는 대학교의 전신이 중세 시대에 탄생하거든요.

역사적으로 11세기 후반부터 유럽 곳곳에 진리를 탐구하는

볼로냐 대학을 상징하는 로고 학문의 어머니라는 라틴어 글귀가 로고 안쪽에 새겨져 있다.

대학들이 생겨났습니다. 그중 최초는 이탈리아의 볼로냐 대학이었죠. 볼로냐 대학의 설립은 1088년으로 거슬러 올라갑니다. 1158년에는 신성로마제국 황제에게 정식 대학으로 인정받지요. 볼로냐 대학은 이렇게 해서 명실공히 세상에서 가장 오랜 역사를 지닌 대학교가 됩니다. 볼로냐 대학은 역사가 긴 만큼 오랜 세월 동안 전 세계에 많은 학문적 영향을 끼쳤기 때문에 굉장한 자부심을 갖고 있죠. 그 무렵 프랑스 파리에도 대학이 만들어지고, 곧이어 영국 옥스퍼드에도 대학이 세워집니다. 자기네 나라 학생들이 다른 나라 대학을 기웃거리는 게 자존심 상했나 봐요.

이런 식의 경쟁은 인류 모두에게 도움이 되는 훌륭한 움직임 같아요. 뒤 페이지에 있는 옥스퍼드 대학의 정문은 멋진 성문처럼 보이네요.

옥스퍼드 대학 정문, 옥스퍼드(왼쪽), 고려대학교 본관, 1934년, 서울
(오른쪽) 볼로냐 대학과 비슷한 시기에 지어진 옥스퍼드 대학은 중세
시기의 성채와 유사한 모습으로 건축되었다. 우리나라의 대학 역시 중
세 성채와 비슷한 모습으로 지어지기도 한다.

건물을 이렇게 만든 데는 중요한 의미가 있습니다. 이곳에서는 누
구나 자유로운 생각과 의지로 공부할 수 있다는 학문적인 자유를
상징하거든요. 성문같이 생긴 정문은 여기서는 학문의 자유가 보호
된다는 것을 의미하죠.

학교 건물 자체도 멋있지만 건물에 담긴 생각도 참 멋지네요.

한 가지 재미있는 사실은 우리나라 대학 건물들도 중세 대학의 분
위기로 지어졌다는 점입니다. 막상 지어진 시기는 20세기 초반인데
도 중세 양식의 영향을 받았죠. 위의 오른쪽 사진을 보세요.

아, 사진을 보니 알겠어요. 우리나라 대학 건물도 중세 건물처럼 생
겼군요.

영국의 옥스퍼드나 케임브리지 대학, 그리고 훗날 이를 기본으로

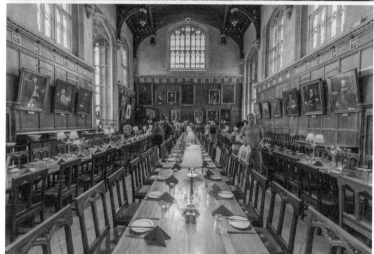

하버드 대학의 아넨버그 홀, 1874년(위) 옥스퍼드 크라이스트 처치 칼리지, 1546년(아래)

만들어진 미국의 하버드 대학 역시 비슷한 모습이에요. 마치 중세 건물을 부활시켜놓은 것처럼 비슷비슷하지요. 예를 들어 위 사진은 미국 하버드 대학의 아넨버그 홀이라는 건물입니다. 이 건물은 그 아래 사진 속 영국 옥스퍼드 크라이스트 처치 칼리지의 식당을

모델로 지어졌습니다. 영국 옥스퍼드 크라이스트 처치 칼리지의 식당은 영화 「해리 포터」의 무대로 사용되어 유명한 곳이기도 하죠. 이제 중세가 현대에까지 다양한 영향을 미치고 있다는 걸 실감할 수 있겠죠?

네, 이렇게 우리 가까이에 있는 대학 건물에서 중세의 영향력을 확인할 수 있다니 흥미롭네요.

이처럼 중세는 생각보다 우리 가까이에 있습니다. 너무나 익숙한 나머지 도리어 눈치채지 못할 뿐이지요. 이제부터는 중세를 한층 친근하게 느낄 수 있는 중세 조각에 대한 이야기를 해볼까 합니다.

고딕 성당의 내부로 들어서면 색색의 스테인드글라스를 통과한 화려한 빛이 가장 먼저 관람자의 눈을 사로잡는다. 고딕 성당은 벽면이 얇아서 큰 창을 낼 수 있었고, 따라서 창틀과 스테인드글라스처럼 창을 장식하는 요소들이 발달할 수 있었다.

창틀

고딕 성당은 얇은 벽면 덕에 길고 커다란 창을 많이 낼 수 있었음.

형식 플레이트 트레이서리, 바 트레이서리(레요낭, 플랑부아양, 퍼펜디큘러 스타일 등).

스테인드글라스

작은 색유리 조각을 끼워 맞춰 아름다운 문양을 넣은 창.

내용 성경 이야기를 그림으로 표현한 경우가 많음.

예 생트 샤펠 성당, 샤르트르 대성당의 장미창

중세의 대학

고딕 양식은 과거에만 머무른 것이 아니라 현대 건축에까지 영향을 미친다.

몇몇 현대 건축물들은 고딕 양식의 모티브와 건축 방식 등을 차용했다.

대학 건물 중세 시대에 지어진 성채나 성당의 모습을 그대로 본떠 지어진 것이 많다.

예 영국 옥스퍼드 대학, 이탈리아 볼로냐 대학 등

깨달음이란

만물을 통해 영원성의 천연함을 인식하는 일이다.

—조지프 캠벨

04 하늘의 이야기를 새긴 고딕 조각

샤르트르 대성당 # 성인 테오도르 조각 # 랭스 대성당

나움부르크 대성당 # 에크하르트 2세와 우타

피사 세례당 설교단

중세인에게 교회 건축은 지상에 재현한 천상의 공간이었습니다. 즉 천국을 상징하죠. 그렇다면 교회로 들어가는 문은 무슨 문이 될까요?

천국의 문이겠네요.

그렇습니다. 중세 교회의 문은 지상에서 천국으로 들어가는 문인 셈입니다. 속세를 넘어 하느님의 세계로 들어가는 경계나 마찬가지죠. 이처럼 중요한 의미가 있으니 자연히 정성을 많이 쏟았습니다. 앞으로 살펴볼 조각들도 교회의 문에 집중적으로 들어가 있고요. 여기에서 질문 하나를 던져보겠습니다. 만약 여러분이 천국의 문으로 들어간다면 그때 누가 맞이해주면 가장 좋겠어요?

천사나 성인, 성녀들이 있으면 좋겠죠.

이왕이면 예수 그리스도가 직접 맞이해주면 더 좋지 않을까요? 아래 사진을 한번 보시죠. 샤르트르 대성당의 정문인 서쪽 문의 모습입니다. 문 바로 위에 예수 그리스도가 자리하고 있습니다.

| 샤르트르 대성당의 서쪽 문 |

한가운데 오른손을 들고 있는 인물이 예수 그리스도인가 보네요. 바로 눈에 띕니다.

샤르트르 대성당 서쪽 문의 팀파눔, 1145~1150년, 샤르트르

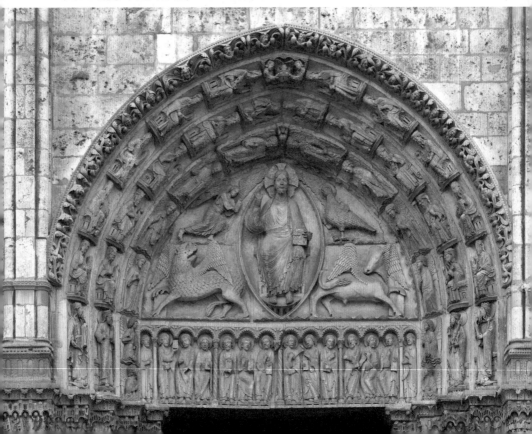

맞습니다. 이 조각은 예수 그리스도가 위엄 있게 자리하고 있는 모습을 표현한 겁니다. 예수 주위에는 각각 신약 4서를 상징하는 상징물이 들어가 있습니다. 천사, 독수리, 황소, 사자의 모습이지요. 아래 단에는 예수의 열두 제자가 일렬로 서 있습니다.

위아래로 조각이 참 많네요. 명색이 천국의 문인데 천사는 없나요?

당연히 천국에서 천사가 빠질 수 없죠. 천사들은 예수 그리스도 위쪽에 자리하고 있습니다. 반원 모양의 팀파눔 윗부분을 둘러싼 호에 천사들이 죽 늘어서 있죠.
아래 사진을 보시죠. 문의 위쪽뿐만 아니라 양옆에도 조각이 들어가 있습니다. 이 조각은 구약에 나오는 왕들로 예수의 선조라고 볼 수 있습니다. 구약의 왕들이 문 양쪽에 줄지어 서서 방문객을 환영하고 있네요.

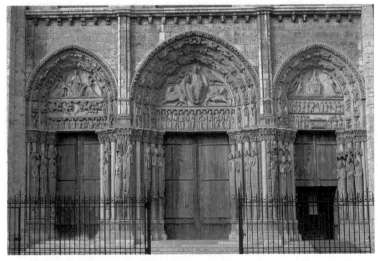

샤르트르 대성당의 서쪽 문, 1145~1150년

그러네요. 정말 문 앞에 서면 이 왕들이 제일 먼저 눈에 들어올 것 같아요. 위치도 눈높이에 맞춰져 있고요.

막상 성당 앞에 서면 좀 당황할 거예요. 이런 문이 세 개나 있기 때문에 어디로 들어가야 할지도 망설여질 테고요. 앞쪽 사진에서 전체 모습을 보시죠. 이런 문 세 개가 좌우로 펼쳐져 있습니다. 요한 계시록에도 천국은 세 개의 문으로 되어 있다고 적혀 있으니 문을 이렇게 배치한 것은 교리적으로도 맞는 설계입니다. 이제 이 문들이 천국의 문처럼 보이나요?

글쎄요, 솔직히 제 눈에는 그냥 조각이 많다고만 느껴지네요. 사실 조각이 너무 많아서 어지러워 보일 정도예요. 물론 중세인들은 신앙심이 깊었을 테니 조각 하나하나를 신비롭게 바라봤겠지만요.

말씀하신 대로 중세인은 이런 조각들을 보면서 확실히 우리와는 다른 생각을 했을 겁니다. 기독교에 대한 이해와 신앙심이 지금보다 깊었기 때문이죠. 샤르트르 대성당 정문의 조각도 현대인의 눈으로 보면 어렵게 느껴지지만 당시 사람들의 눈에는 체계적으로 보였을 겁니다. 기독교 지식을 뽐내고 싶은 사람에게는 조각 하나하나에 얽힌 이야기를 나누기에 매우 적합한 곳이었겠죠.

듣고 보니 정말 누가 더 성경 이야기를 잘 아는지 경쟁할 수 있는 곳 같네요.

그런데 여기서 반드시 짚고 넘어가야 할 부분이 있습니다. 이 조각들이 처음 만들어졌을 때는 지금과 많이 다른 모습이었다는 사실입니다. 상상하기 어렵겠지만 이 조각들에는 색이 칠해져 있었습니다. 지금도 안쪽 조각을 자세히 보면 채색 흔적이 약간 남아 있어요. 원래 이 조각들에는 아주 다채로운 색이 입혀져 있었을 겁니다. 스테인드글라스가 실내에서 형형색색으로 빛나듯이 건물 밖에서는 조각들이 아름답게 빛을 발하고 있었겠지요.

이 조각에 울긋불긋 색이 들어가 있었다니 믿어지지가 않는데요. 어떤 모습이었을지 상상이 잘 안 돼요.

지금처럼 아무런 색채가 없는 조각을 보고 화려하게 색이 들어간 원래의 모습을 상상하기가 쉽지 않죠. 그런데 요즘 프랑스 곳곳에서 벌어지는 라이트 쇼 덕분에 중세 조각의 본모습을 상상하기가 쉬워졌습니다. 프랑스 도시들 중에 레이저 빔을 이용해 이벤트를 벌이는 곳이 꽤 있는데 이것을 라이트 쇼라고 합니다. 주로 4월부터 10월까지 진행하고 관람료도 없으니 기회가 되면 꼭 한 번 구경해 보세요.

샤르트르 대성당 바로 앞에서도 라이트 쇼를 합니다. 상당히 정교하게 계산한 조명을 조각상에 비춰서 울긋불긋한 모습으로 탈바꿈시키죠. 뒤 페이지 사진을 보세요. 왼쪽은 정문에 빛을 비춘 모습이고 오른쪽은 샤르트르 북문에 있는 조각에 조명을 쏜 모습입니다.

와, 대단한데요! 빛을 쏘니까 완전히 달라 보여요.

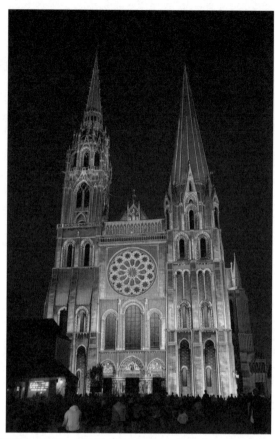

샤르트르 빛의 축제 샤르트르 대성당을 배경으로 하는 볼거리인 빛의 축제는 샤르트르 대성당의 새로운 아름다움을 느낄 수 있게 한다. 특히 성당 입구의 조각에 쏟아지는 조명은 탄성을 불러일으킨다.

빛을 이용해서 조각을 훼손시키지도 않고 과거의 모습을 나름대로 훌륭하게 복원해내고 있습니다.

이렇게 보니 왜 중세 교회의 문을 천국의 문이라고 하는지 알 것 같아요. 원래 고딕 성당의 문은 대단히 화려하고 아름다웠군요.

조명을 비춘 샤르트르 대성당 북문 기둥 조각(왼쪽)
샤르트르 대성당 북문 기둥 조각, 1200~1210년, 샤르트르 대성당(오른쪽)

그렇습니다. 이렇게 오래전 미술을 볼 때 이 작품이 원래는 어떤 모습이었을지 생각하며 당시의 맥락에서 보면 작품의 본래 의도에 더 가까이 다가갈 수 있습니다.

| 시간에 따른 고딕 조각의 변화 |

중세 고딕 성당의 조각들이 원래 어떤 모습이었는지 알았으니 이제부터 이 조각이 어떻게 변화하는지 살펴봅시다.

조각이 변한다니 무슨 의미인가요?

같은 중세 고딕 조각이라고 해도 시기에 따라 점점 기술이 발전하면서 모습이 조금씩 변합니다. 이런 변화를 가장 잘 볼 수 있는 곳이 방금 본 샤르트르 대성당입니다. 샤르트르 대성당은 중세 조각 연구에서 교과서 같은 역할을 합니다. 큰 화재가 몇 번 났는데 그때마다 건물을 재건했기 때문에 다양한 시기에 제작된 조각들이 이 성당에 모이게 된 거죠.

샤르트르 대성당은 1145년에 초기 고딕 양식으로 지어졌다가 1194년에 화재가 난 후에는 더 발전한 하이 고딕 양식으로 재건되었습니다. 다행스럽게도 우리가 정문으로 알고 있는 서쪽 문은 훼손이 안 됐기 때문에 다른 문들만 재건되었습니다. 1194년에 시작

샤르트르 대성당이 보이는 샤르트르 전경 나지막한 건물이 주를 이루는 샤르트르의 전경은 우뚝 솟은 샤르트르 대성당의 첨탑으로 완성된다. 높은 두 개의 첨탑과 스테인드글라스로 장식된 장미 창이 보인다.

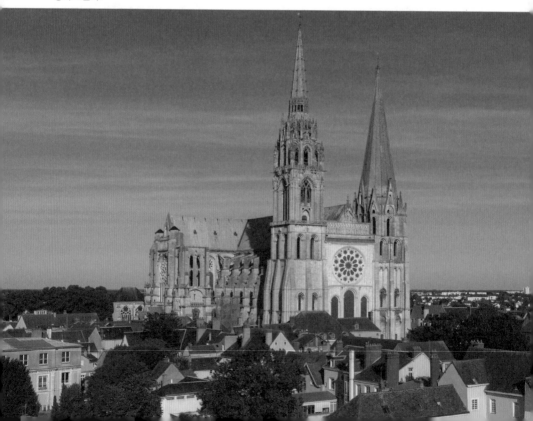

한 공사가 13세기 초반에 끝났으니 샤르트르 대성당에서는 1145년의 초기 고딕 양식과 13세기 하이 고딕 양식을 동시에 확인할 수 있는 겁니다.

말로만 설명을 들으니 조금 헷갈리네요.

그렇다면 아래 그림을 보세요. 샤르트르 대성당에는 서쪽, 남쪽, 북쪽에 각각 세 개의 문이 있습니다. 서쪽 문은 1145년부터 1150년 사

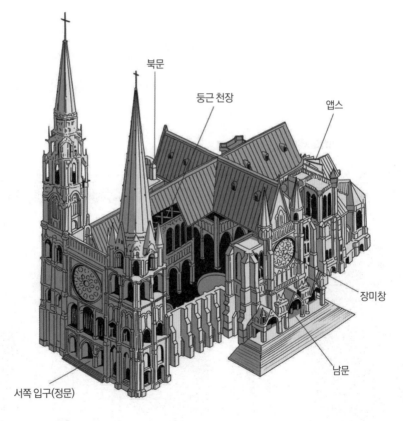

샤르트르 대성당의 구성

샤르트르 1기	서문	1145~1150년
샤르트르 2기	북문	1200~1210년
샤르트르 3기	남문	1215~1230년

이에 만들어지고, 북쪽은 1200~1210년경에 완성되고, 최종적으로 남쪽 면까지 완성되는 시기는 대략 1230년경으로 추정합니다. 이를 샤르트르 1기, 2기, 3기라고 부를 수 있죠. 위의 표에 정리해놓았습니다.

일단 서문과 북문을 비교해보겠습니다. 아래 왼쪽 사진은 1194년의 대화재를 비껴간 서쪽 문, 오른쪽은 대화재 후에 다시 만든 북쪽 문입니다. 서로 모양새가 확연히 다른 게 느껴지나요? 서쪽 문은 다소

샤르트르 대성당의 서쪽 문, 1145~1150년

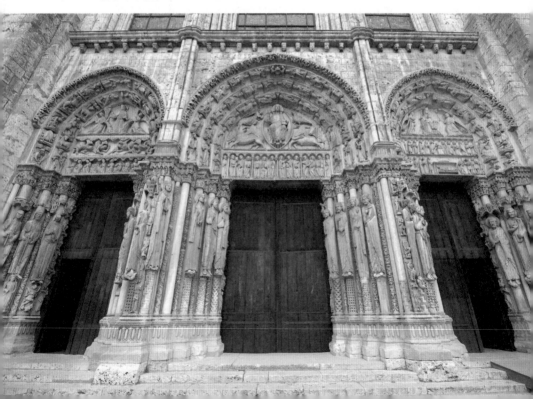

밋밋해 보이고 북쪽 문은 입체적으로 보입니다. 훨씬 더 깊이감이 있죠. 북쪽 문을 통과하면 벽에 붙어 있는 문이라고 느끼기보다 동굴이나 터널 안으로 들어가는 기분이 들 것 같습니다.

그러네요. 북쪽 문은 조각의 수도 더 많군요.

맞습니다. 이런 시대적 변화를 잘 보여주기 때문에 샤르트르 대성당을 통해 고딕 조각을 살펴보려는 거예요. 이제 문 바로 옆 공간을 차지하고 있는 입상을 중심으로 이 조각들을 자세히 보겠습니다. 제작 시기에 따라 이동하면서 살펴보죠.

샤르트르 대성당의 북쪽 문, 1200~1210년 성당의 정문인 서쪽 문과 화재 후 재건된 북쪽 문은 약 50년의 시간 차이를 두고 지어졌다. 비교적 후대에 지어진 북쪽 문은 더 입체적이고 조각의 개수도 많다.

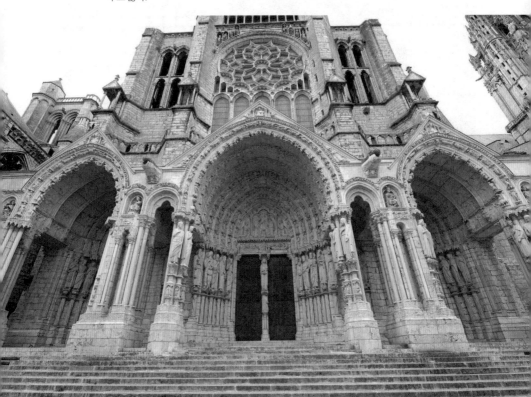

아래는 가장 먼저 제작된 서쪽 문의 입상입니다. 서쪽 중앙 문 오른 편 벽에 위치한 조각들이죠. 간단한 느낌을 말해볼까요?

우선 사람과 기둥이 한 몸처럼 보여요. 기둥에 달라붙어 있는 것 같 다고 할까요? 신체 비율도 조금 이상하네요. 위아래로 당긴 것처럼 몸이 너무 길어요.

그렇죠? 얼굴이 향하는 방향도 하나같이 정면이고 의복의 주름도 단순한 반복을 통해 표현되어 있습니다. 각지고 딱딱한 모습이죠.

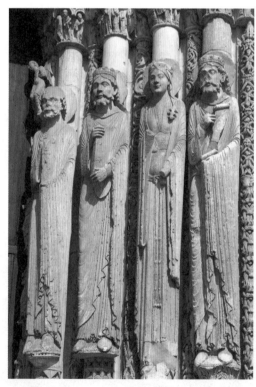

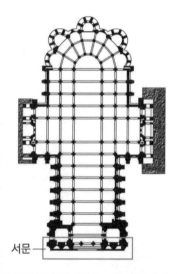

서문

샤르트르 대성당의 서쪽 문 조각, 1145~1150년
조각이 기둥과 완전히 분리되지 않은 모습이다. 조각된 인물들 역시 입체적이거나 사실적인 모습과는 거리가 멀다. 부자연스러운 옷 주름과 딱딱한 표정이 당시의 조각 기술을 단적으로 보여준다.

하지만 북쪽 문의 입상들은 조금 다릅니다. 아래 사진은 북쪽 중앙 문 왼쪽 벽에 새겨져 있는 입상들인데요, 모두 성서에 나오는 인물입니다. 왼쪽부터 멜기세덱, 아들 이삭을 곁에 둔 아브라함, 십계명이 적힌 석판을 든 모세, 아론, 다윗입니다. 어떤가요?

신체 비율과 자세가 서쪽 문 입상보다 훨씬 자연스럽네요.

다섯 사람이 서 있는 방향도 제각각입니다. 아브라함은 아예 고개를 돌리고 있네요. 옷의 주름도 자세에 따라 자연스럽게 표현되어 있습니다. 서쪽 문보다 현실감이 느껴집니다.

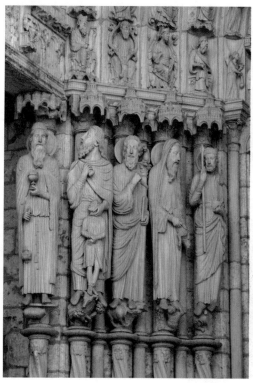

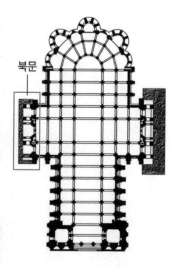

북문

샤르트르 대성당의 북쪽 문 조각, 1200~1210년
서문의 조각보다 입체적으로 변화했으며 인물의 모습도 더 생동감 있게 표현되었다. 각각의 인물이 저마다 다른 동작을 취하고 있으며 표정도 다채로운 편이어서 개성이 느껴진다.

아래는 남쪽 문에 있는 입상들입니다. 북쪽 면의 입상보다 전체적으로 자연스러운 느낌이 들고 얼굴의 표정이 조금 더 살아 있는 걸 확인할 수 있습니다.

가장 왼쪽의 입상을 예로 해서 자세히 살펴보겠습니다. 오른쪽을 보세요. 이 조각은 성인 테오도르를 모델로 한 것입니다. 기둥과 완전히 독립된 모습이고, 몸을 살짝 비틀고 있어 움직이는 듯 생생하게 보입니다. 성인 테오도르는 원래 군인이었기 때문에 갑옷과 무기도 정교하게 표현했네요. 외투 안에 받쳐 입은 철망 갑옷이 인상적이지요. 칼과 방패, 긴 창까지 갖춘 모습에서 위엄이 넘칩니다.

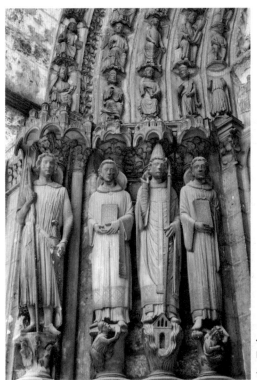

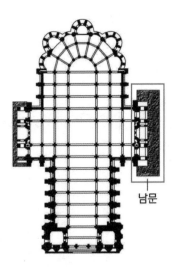

남문

샤르트르 대성당의 남쪽 문 조각, 1215~1230년
비율이 훨씬 사실적으로 변화했으며 조각이 기둥과 완전히 분리된 모습이다.

성인 테오도르 조각

자세히 보니 가는 쇠사슬을 엮어 만든 갑옷을 하나하나 세밀하게 나타냈군요. 기술이 정말 많이 발전했네요. 그런데 이 조각은 완전히 기사처럼 표현되어 있어서 설명을 듣지 않으면 성인이 모델이라는 걸 모를 것 같아요.

이름은 성인 테오도르지만 당시 기사의 모습을 전형적으로 담아낸 조각이라고 봐도 좋을 겁니다. 저의 경우 '중세의 기사' 하면 바로 이 조각이 머리에 떠올라요. 중세 기사들은 용맹함과 함께 신앙심을 미덕으로 삼았습니다. 한 손에서 칼을 놓지 않되 영혼은 신에게 바치라고 배웠고 기쁠 때나 슬플 때나 평상심을 유지하도록 교육받았죠. 이런 교육이 기사도 정신의 바탕이 되는데 길게 보면 서구 엘리트 교육의 시작이라고 볼 수 있습니다.

다시 샤르트르 조각으로 돌아가 볼까요? 뒤 페이지를 보세요. 세 면의 조각을 나란히 놓고 보니 시간에 따른 양식 변화가 분명히 드러납니다. 점차 자연스럽고 실감 나는 표현이 나타나는 겁니다.

이대로 가다가는 살아 움직이는 조각을 만나게 될 것 같네요.

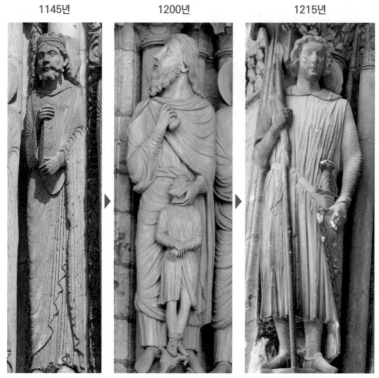

샤르트르 대성당의 서쪽 문 조각(왼쪽), 북쪽 문 조각(가운데), 남쪽 문 조각(오른쪽) 왼쪽에서 오른쪽으로 조각상이 변화한 모습을 보면 중세 시대 당시 조각 양식이 어떤 과정을 거쳐 발전했는지 알 수 있다.

네, 점점 더 생동감 있는 조각이 등장해요. 위 사진에서 드러나듯 고딕 조각은 처음에는 기둥처럼 단조로웠지만 시간이 갈수록 신체 비율부터 옷의 주름까지, 더 사실적인 표현을 지향합니다.

| 랭스 대성당 입구의 고딕 조각 |

지금까지 샤르트르에서 봤던 조각들은 랭스 대성당에서 더 흥미

랭스 대성당 서쪽 문의 오른편 조각, 1225~1245년, 랭스 랭스 대성당의 서문, 즉 정문은 수많은 조각상으로 장식되어 있다.

롭게 변합니다. 랭스 대성당도 원래 있던 건물이 화재로 소실된 후 1240년 무렵부터 다시 지어졌죠. 그럼 어느 성당에서나 가장 먼저 봐야 할 정문, 서쪽 입구를 보도록 합시다.

여기에 있는 입상들은 위와 같은 모습입니다. 형태가 입체적이고 뚜렷하죠?

네, 기둥 안에 파묻힌 게 아니라 기둥 밖으로 완전히 튀어나와 있네요. 그런데 여기에 새겨진 사람들은 누구인가요?

왼쪽의 두 사람을 먼저 보죠. 등 뒤에 날개를 달고 있는 천사와 공손하게 이야기를 듣는 성모 마리아의 모습입니다. 성모 마리아가 천사로부터 예수를 잉태하게 될 거라는 소식을 듣는 장면, 즉 성모

희보를 묘사한 작품입니다. 자세히 보면 천사와 마리아의 조각 방식에 차이가 있는데요, 오른쪽 마리아는 자세가 경직되어 있고 옷주름의 표현도 직선적이며 딱딱한 느낌입니다. 반면 천사는 자연스럽게 여러 겹으로 겹쳐진 옷자락, 둥글게 말린 곱슬머리 등을 통해 부드럽고 우아하게 표현돼 있어요. 특히 표정이 기가 막히죠.

| 중세 조각의 '고졸한 미소' |

천사의 얼굴 부분만 확대해보겠습니다. 아래 사진을 보세요. 방문자를 향해 고개를 살짝 돌리고 환영의 미소를 짓고 있네요. 그런데 이 미소, 어디서 본 것 같지 않나요?

글쎄요… 기억이 나지 않네요. 로마네스크 미술에서 등장했던 건가요?

웃고 있는 천사, 1225~1245년, 랭스 대성당 랭스 대성당의 명물로 불리는 천사 조각이다. 방문객을 환영하는 신비한 미소를 띠고 있는데 이 미묘한 미소는 고대 그리스의 고졸한 미소, 즉 '아르카익 스마일'을 연상하게 한다.

아나비소스 쿠로스, 기원전 530년경, 아테네
국립고고학박물관

아, 그건 아닙니다. 예전에 했던 강의에서 설명했던 내용입니다. 지금 다시 보죠. 랭스 대성당의 천사 조각은 고대 그리스 초기 조각상의 미소를 연상시키는 작품이에요.

왼쪽은 고대 그리스의 조각입니다. 입을 보면 웃는 듯 마는 듯한 미소를 띠고 있죠?

네, 희미하게나마 웃고 있는 것 같네요.

저 표정이 바로 '아르카익 스마일'이라고 불리는 고졸한 미소입니다. 초기 그리스 조각에 특징적으로 나타나는 표정이죠. 그런데 이런 미소가 랭스 대성당의 천사 얼굴에서 다시 보이니 흥미롭습니다. 이 천사를 만든 조각공이 초기 그리스 조각을 참고했을 수도 있고 고대 조각가와 마찬가지로 돌로 만든 조각상에 생기를 불어넣기 위해 같은 방식을 썼다고 볼 수도 있을 겁니다.

사실 웃는 얼굴이라는 점만 놓고 보면 랭스 대성당의 천사가 더 크고 활짝 웃는 것 같습니다. 그리스 조각은 입가에는 미소가 있지만 눈은 무표정하게 정면을 똑바로 쳐다보기 때문에 약간 어설픈 면이 있죠. 그런데 고딕 조각은 눈에도 웃음기가 있어 전체적으로 더 쾌활하게 웃는 모습입니다.

이 천사는 성모 마리아에게 아기를 잉태하게 될 거라는 기쁜 소식을 전해주기 위해 웃고 있습니다. 그런데 고개를 약간 아래쪽으로 돌리고 있어서 성당에 들어오는 사람과도 쉽게 눈을 마주치게 되죠.

누군가 이렇게 밝은 모습으로 맞이해준다면 정말 기쁜 마음으로 성당에 들어갈 수 있겠어요.

아마 조각가도 이 점을 충분히 계산해서 조각했을 겁니다.

| 중세 조각의 고전미 |

다음으로 천사와 마리아 오른쪽에 서 있는 두 개의 조각상을 보도록 하죠. 아래 사진 속 조각의 주인공은 성모 마리아와 마리아의 친척 엘리자베스입니다. 천사에게서 나이 많은 친척 엘리자베스의 임

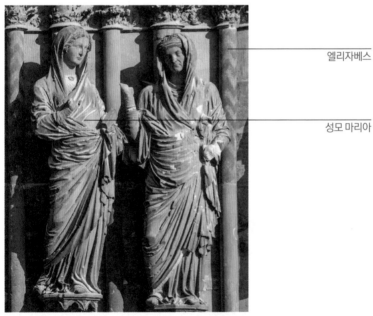

엘리자베스

성모 마리아

방문, 1225~1245년, 랭스 대성당 천사에게 예수의 잉태 사실을 듣게 된 마리아가 친척 엘리자베스를 방문한 장면을 묘사한 조각이다. 옷 주름과 자세에서 고대 조각의 영향이 엿보인다.

신 사실을 전해 들은 마리아가 엘리자베스를 방문한 장면이죠. 먼저 조각상의 자세를 보세요.

둘 다 한쪽 무릎을 살짝 굽힌 채 서 있네요.

그렇죠. 이렇게 다리를 어긋나게 한 자세를 미술에서는 콘트라포스토라고 합니다. 이런 표현은 확실히 고대 그리스 로마 조각의 영향으로 보입니다. 그리스 로마 조각을 참고하지 않고 이런 식으로 인체를 나타내기는 쉽지 않았을 거예요.

하지만 차이점도 있습니다. 랭스 대성당의 조각은 두꺼운 질감의 옷이 몸을 감싸고 있어서 고대 조각에 비해 신체의 움직임이나 해부학적 구조가 잘 드러나지 않습니다. 자세히 보면 다리도 좀 부자연스럽게 보이고요. 특히 엘리자베스의 다리를 보면 무릎 아래쪽이 너무 짧아 이상합니다. 그렇지만 이렇게 조금씩 고대 조각을 참고하면서 중세 조각은 더욱 사실감 넘치는 표현으로 한 발 한 발 나아갑니다.

| 나움부르크 조각: 고딕 조각의 사실성 |

그 과정에서 발견되는 아주 흥미 있는 고딕 조각을 하나 보겠습니다. 독일 중부에 위치한 나움부르크에서 확인할 수 있는데요, 나움부르크 대성당 서쪽에 위치한 성가대석에는 뒤 페이지의 사진처럼 멋진 광경이 기다리고 있습니다.

가까이 가서 보면 창틀 아랫단을 따라 실제 사람 크기의 조각들이 우뚝 서 있습니다. 모두 열두 개의 입상이 제단을 빙 둘러싸고 있죠. 이전에 봤던 조각들이 벽과 일심동체인 양 딱 붙어 있었다면 지금 보는 조각은 건축을 배경으로 홀로 서 있는 듯한 느낌을 줍니다. 이 조각들은 모두 13세기 중반에 만들어졌습니다.

확실히 지금까지 살펴본 중세 조각들과 느낌이 많이 다르네요. 오른쪽 아래 세부 사진은 진짜 사람같이 보여요.

이 조각상은 중세 영주의 모습을 생생하게 살려냈다는 평가를 받고 있습니다. 오른쪽에 있는 여성 조각상을 자세히 보면 오른손으로 추켜올린 깃이나 자연스럽게 펼쳐진 왼손 등 모든 게 진짜 같습니다. 특히 채색이 남아 있어서 사실감을 더하죠. 조각상들이 실내에

나움부르크 대성당의 서쪽 성가대석, 1028~1220년, 튀링겐 천장 위로 높이 뻗은 스테인드글라스 사이로 햇빛이 쏟아지고 있다. 반원형 앱스를 빙 둘러싼 12개의 조각상이 독특한 분위기를 자아낸다. 이들은 모두 대성당을 짓는 데 공헌한 인물들로 알려져 있다.

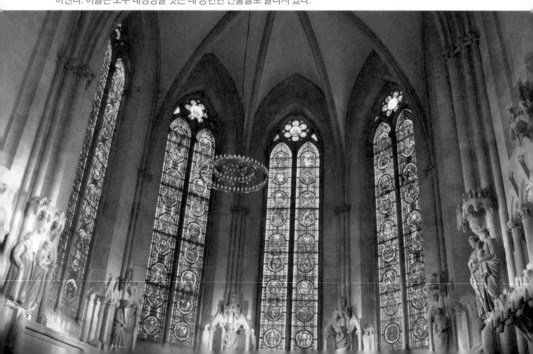

자리한 덕분에 과거에 칠한 색이 지금까지 잘 보존되어 있습니다.

그런데 이 여성 조각을 비롯해 나머지 열한 개 조각의 모델은 누구인가요? 화려한 옷과 왕관 등을 걸친 것으로 보아 성경 속 인물은 아닌 것 같은데요.

모두 이 성당을 짓는 데 큰 도움을 준 기부자들입니다. 아래 사진 속 두 사람은 부부예요. 왼쪽이 11세기에 이 지역의 영주였던 에크하르트 2세이고 오른쪽은 그의 부인인 우타입니다. 에크하르트 2세와 우타의 조각상은 나움부르크 지역을 대표하는 상징물로 널리 알려져 있죠. 생동감 넘치는 표현 덕에 독일 고딕 조각의 정수로 찬사를 받는 작품입니다.

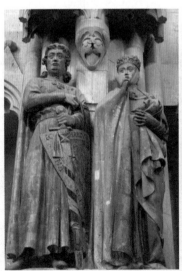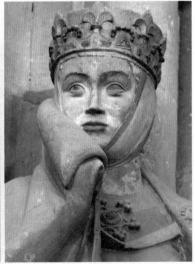

에크하르트 2세와 우타, 1240~1250년, 나움부르크 대성당 왼쪽의 에크하르트 2세는 나움부르크 대성당의 건축을 주도한 사람이며 오른쪽의 우타는 에크하르트 2세의 아내다. 채색된 의상과 정교하게 묘사된 장신구 등이 사실적이다.

특히 우타 조각은 너무나 유명합니다. 일설에 의하면 디즈니 애니메이션 「백설공주」에 나오는 왕비가 우타 조각상을 모델로 만들어졌다고 합니다. 이 만화가 제작된 1935년 당시 미국과 독일의 관계는 좋지 않았습니다. 이 때문에 미국 기업인 디즈니가 독일을 상징하는 여인 우타를 나쁜 왕비로 표현했다고 합니다.

생각해보니 왕관과 옷차림이 정말 닮았네요. 이 조각이 얼마나 유명하면 독일을 상징한다고 생각했을까요?

우타 조각과 관련된 일화는 그뿐만이 아닙니다. 세계적인 중세 학자 움베르토 에코에게 유럽의 미술 작품에 등장하는 인물들 중 누구와 함께 저녁 식사를 하고 싶으냐고 묻자 그는 주저 없이 우타라고 답했다네요. 이 대학자의 말마따나 제작된 지 700년도 더 된 이 여인 조각은 지금도 많은 사람의 마음을 설레게 합니다. 아름다운 눈매와 우아하게 올라간 옷깃, 그리고 그 아래 숨겨진 손이 만들어내는 팽팽한 긴장감 등은 여전히 살아 있는 듯 생동감이 넘칩니다.

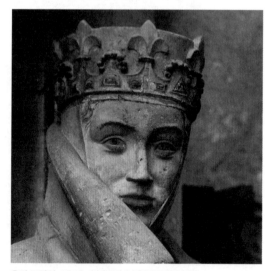

우타 조각상, 1240~1250년, 나움부르크 대성당

| 성당에 사는 괴수들 |

그럼 이제 밖으로 나가서 성당을 장식하는 조각을 살펴보죠. 혹시 성당 외벽을 자세히 본 적이 있는지 모르겠네요. 중세 성당의 외벽이나 첨탑의 모서리 부분 곳곳에는 아래 사진처럼 '가고일'이라고 부르는 괴수들이 조각되어 있습니다.

디즈니 애니메이션 「노트르담의 꼽추」에서 본 것 같아요. 돌로 만든 가고일들이 살아나 주인공 콰지모도를 도와주었죠. 그런데 지금 생각하니 이상하네요. 왜 거룩한 성당에 괴물의 형상을 만들어놓았을까요?

가고일은 원래 빗물받이를 장식했던 기괴한 조각상들을 말합니다. 중세 성당은 이런 괴수들을 붙잡아서 빗물받이로 쓸 만큼 위대한 곳

노트르담 대성당의 가고일, 파리 가고일은 나쁜 기운을 막고 성당을 수호하는 역할을 하는 조각이다.

이라는 의미도 있죠. 그런데 이 무시무시한 괴수들이 빗물받이 말고도 성당 지붕을 따라 여기저기 자리 잡게 되었습니다. 교회 안쪽은 평화로운 세계지만 교회 밖은 괴수들이 활보하는 위험한 곳이라고 말하는 것 같네요. 중세 성당에는 이처럼 괴기스러운 조각 말고도 여러 동물과 식물 조각이 많습니다. 예를 들어 프랑스 랑 대성당의 종탑 사이사이에는 큰 소들이 여기저기 서 있죠. 뒤 페이지를 보세요.

왠지 성당에는 아름답고 착한 천사나 성인들 조각만 있어야 할 것
같은데… 신기하네요.

이런 모습은 당시 사람들에게도 신기하게 보였나 봅니다. 많은 드
로잉을 남긴 중세 건축가 비야르 옹느쿠르도 이 종탑의 모습을 남
겨놓았네요.

그런데 왜 뜬금없이 이런 소를 조각으로 만든 걸까요?

전해오는 이야기에 따르면 여기 있는 소들은 이 성당을 지을 때 동

랑 대성당의 소 조각, 12세기 후반(왼쪽)
비야르 옹느쿠르, 랑 대성당 종탑 드로잉, 1230년경(오른쪽)

원된 소라고 합니다. 성당을 지을 때 열심히 일한 소들의 노고를 조각으로 남겨 기리는 거죠.

중세 사람들은 동물을 많이 사랑했군요.

동물뿐만 아니라 식물도 사랑했던 것 같습니다. 영국 사우스웰 민스터에 있는 조각 장식을 한번 보세요. 기둥 윗부분에 잎이 풍성하게 장식되어 있어 아름답습니다.

정말 섬세하네요! 돌기둥에서 잎이 자란 것 같아요.

동물이나 식물을 조각으로 표현한 것을 보면 이 시기 사람들이 삶

기둥 조각 장식, 사우스웰 민스터, 13세기 말, 사우스웰 사우스웰 민스터 사제단 회의장 내부에 자리한 기둥의 머리 부분을 장식한 조각이다. 기둥머리 부분에서 실제로 나뭇잎이 자라난 듯 정교하게 조각되어 있다.

을 바라보는 시선이 이전보다 훨씬 여유로워졌다는 사실을 알 수 있습니다. 아마 고딕 성당이 들어서는 12세기 후반부터 13세기는 신이 만든 세계를 찬양하던 시대이다 보니 주변을 바라보는 시선도 더 너그러워진 것 같습니다.

사실 이전 시대에 지어진 로마네스크 성당에 들어가 보면 장식이 극히 제한되어 있습니다. 그래서 전체적으로 한겨울처럼 메마르고 건조한 느낌이 들지요. 반면 고딕 성당은 이런 다양한 조각 덕분에 꽃이 피고 열매가 맺힌 풍요로운 세계로 다가옵니다.

| 신앙을 일깨우는 미술 |

그런데 이 시대의 조각은 다 성당 안에만 있는 것 같아요. 중세인은 건축을 장식하는 용도로만 예술 작품을 만들었나요?

물론 독립적인 조각상도 많이 만들어집니다. 당시에는 오른쪽 사진 같은 조각상이 유행했습니다. 중세인들은 이런 조각상을 앞에 놓고 기도나 묵상을 하면서 적지 않은 시간을 보냈을 겁니다.

이 같은 조각상을 보면 중세인이 점점 더 적극적으로 이미지를 사용한다는 것을 알게 됩니다. 단순히 교리를 설명하거나 이해시키는 데서 더 나아가 보는 이의 마음을 움직이고 신앙의 신비를 느끼게 하는 데 이미지를 활용한 거죠.

예를 들어 오른쪽 조각은 예수 그리스도가 받은 고통과 아들을 잃은 성모의 슬픔을 생생하게 전달합니다. 얼굴을 크게 만들어서 고

통 어린 표정이 잘 보이게 했고 예수 그리스도의 몸에 난 상처에서 피가 흘러나오는 모습도 단순하고 강렬하게 표현했습니다.

진짜처럼 잘 만들었다고는 할 수 없지만 어떤 감정을 전달하려고 했는지는 확실히 알겠어요.

이렇게 보는 이의 마음을 움직이려는 듯 강렬하고 폭발적인 메시지를 담은 조각은 독일을 중심으로 하여 북유럽 지역에서도 유행합니다. 한편 알프스산맥 남쪽의 이탈리아에서는 이런 경향과 달리 웅장하고 엄숙한 느낌을 주는 미술이 속속 등장하죠.

피에타, 14세기 초, 본 라인주립박물관

| 고대의 영감이 새겨진 피사의 보물 |

고딕 양식이 크게 유행하면서 조각이 활발하게 제작되고 고대 조각의 영향력이 다시 살아나는 모습을 살펴보았습니다. 초기에는 건축의 일부분처럼 납작하고 생동감도 없었던 조각이 후대로 갈수록 고대 조각처럼 사실적이고 생생해졌죠. 그런데 고대 조각의 영향력은 이탈리아에서 더 크고 확연하게 드러났습니다.

이탈리아에 고대 로마의 유적과 유물이 많이 남아 있었기 때문이겠죠?

맞습니다. 고대의 멋진 작품들은 중세 이탈리아의 조각가들에게 좋은 참고가 되었습니다. 사실 고대 문화의 부활은 서양 근대의 화려한 서막을 연 르네상스의 핵심입니다. 그런데 조각의 경우에는 고딕 미술 속에서 이미 고대 문화가 부활하고 있었습니다. 이 변화의 싹을 상징하는 좋은 예를 피사에서 발견할 수 있는데요, 바로 앞서 살펴본 피사 세례당 안에 자리하고 있습니다.

예루살렘의 예수 성묘 교회처럼 둥근 모양의 피사 세례당을 기억하실 겁니다. 세례당 안으로 들어가 보면 2층 높이의 웅장한 설교단이 있습니다. 이 설교단은 오른쪽 사진에 보이듯이 멋진 조각들로 장식되어 있죠. 설교단의 제작자는 니콜라 피사노라는 사람입니다. 여기에 들어간 조각 중 하나를 볼까요? 오른쪽 페이지 아래 사진을 보세요.

무언가 굉장히 많이 조각되어 있네요. 가운데에 자리 잡고 있는 사람은 성모인가요?

그렇습니다. 중앙에 비스듬히 누워 있

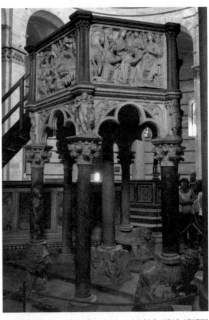

니콜라 피사노, 설교단, 1259~1260년, 피사 세례당
거대한 연단처럼 보이는 이 설교단은 설교자의 모습이 멀리까지 보일 수 있도록 제작한 단상이다. 설교단은 예수의 생애를 나타낸 부조로 빙 둘러 장식되어 있다.

는 여인이 바로 성모 마리아입니다. 예수를 낳고 쉬고 있는 모습이고 왼쪽 아래에는 목욕하는 아기 예수의 모습이 새겨져 있죠. 그런데 왼쪽 위를 보면 성모가 다시 등장합니다. 천사가 성모에게 아기의 잉태를 알리는 모습, 즉 성모희보 장면이 배경에 들어가 있는 겁니다.

성모가 한 화면에 두 번 등장하네요.

성모뿐만이 아니라 아기 예수도 다시 등장합니다. 바로 오른쪽 위를 보면 아기 예수가 바구니에 누워 있고 그 옆에 목동들이 경배를 드리고 있지요. 하나의 부조 속에 성모희보에서 예수 탄생, 그리고 목동의 경배로 이어지는 세 이야기가 동시에 등장합니다.

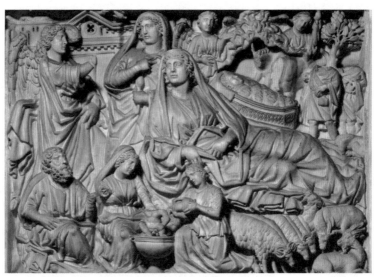

니콜라 피사노, 설교단 조각, 1259~1260년, 피사 세례당 피사 세례당 안에 있는 설교단 조각 중 한 면을 확대한 사진이다. 가운데 가장 크게 묘사된 인물은 성모 마리아이며 그 주위를 아기 예수와 목동, 천사 등이 둘러싸고 있다. 부조 작품임에도 매우 사실적인 묘사가 돋보인다.

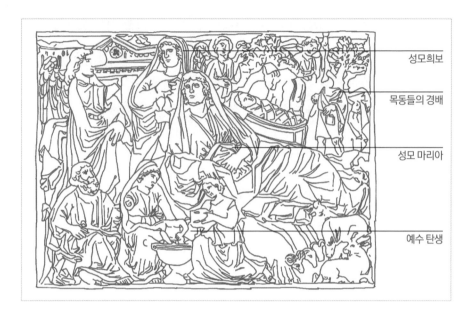

성모희보

목동들의 경배

성모 마리아

예수 탄생

설명을 들으니까 좀 알겠네요. 그런데 여러 이야기가 함께 있어 복잡하게 보입니다.

한 화면 안에 이왕이면 많은 이야기를 담고 싶었나 봅니다. 마치 책을 읽듯 이미지를 하나하나 읽어보라고 권하는 듯하죠. 기독교 교리를 잘 안다면 조각에 담긴 이야기를 읽어내는 데 큰 어려움이 없었을 겁니다.

그런데 한 장면에 여러 이야기를 담은 밀도감 넘치는 표현은 로마 제국 후기에 유행한 석관에서도 찾아볼 수 있습니다. 예를 들어 오른쪽 사진 속 루도비시 대석관을 보세요. 화면 전체에 가득 찬 인물들이 눈에 띄죠?

많은 사람의 모습을 조각했지만 저마다 움직임에 변화를 주어 지루하지 않게 하고, 배경을 깊게 파내어 강조할 인물이 앞으로 튀어나와

루도비시의 대석관, 250년경, 로마국립박물관 알템프스궁(위)
니콜라 피사노, 설교단 조각, 1259~1260년, 피사 세례당(아래)

보이도록 새겼습니다. 이런 방식은 니콜라 피사노의 세례당 조각에서
다시 확인할 수 있습니다.

둘 다 처음엔 복잡하게 느껴지지만 천천히 살펴보면 이해가 되도록
만들었군요.

니콜라 피사노가 바로 이 석관을 봤을지는 알 수 없습니다. 하지만
이런 종류의 로마시대 석관은 피사 주변에도 상당히 많이 남아 있
었기 때문에 그는 고대 로마 조각에 대해 제법 알고 있었을 겁니다.
고대 로마 조각의 영향은 다음 작품에서도 나타납니다. 다행히 이
부조에는 한 가지 이야기만 들어가 있네요.

| 고대라는 자산, 르네상스의 태동 |

다른 작품을 보죠. 아래 조각은 동방박사 세 사람이 아기 예수를 찾아와 경배하는 장면입니다. 아기 예수를 품에 안고 앉아 있는 성모의 모습이 그리스 고전 조각을 떠올리게 하지 않나요? 이해를 돕기위해 고대 조각과 나란히 놓고 비교해보겠습니다. 오른쪽 페이지의사진을 보세요.

두 조각의 자세와 몸에 걸쳐진 옷 주름이 비슷해 보이네요.

그렇죠. 중량감이 느껴지는 신체 표현도 유사하지 않나요? 중량감이 느껴진다는 건 말 그대로 조각된 몸에서 무게가 느껴진다는 뜻입니다. 이 힘 있는 표현은 분명 고대 조각을 연구한 결과일 겁니다.

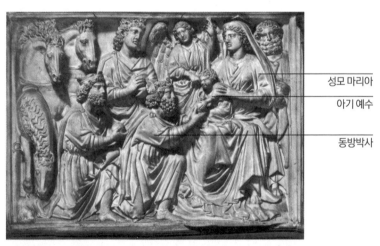

성모 마리아
아기 예수
동방박사

니콜라 피사노, 설교단 조각, 1259~1260년, 피사 세례당 피사 세례당 설교단 조각 중 한 면이다. 아기 예수의 탄생 장면을 묘사했으며 동방박사와 그들이 타고 온 말, 성모 마리아, 천사, 아기예수가 묘사되어 있다.

니콜라 피사노, 설교단 조각(부분), 1259~1260년, 피사 세례당(왼쪽)
파르테논 신전 동쪽 페디먼트 조각, 기원전 448~432년, 영국박물관(오른쪽) 피사 세례당의 설교단 조각에 표현된 성모 마리아의 모습과 고대 그리스에서 제작된 파르테논 신전 조각이 유사하게 보인다. 입체감이 살아 있는 신체와 정교한 옷 주름이 특히 닮은 부분이다.

이처럼 고대 그리스 로마 조각을 참고하면서 작업하는 경향은 앞으로 점점 더 강해집니다. 그 결과 르네상스라고 부르는 새로운 미술 세계가 열리죠.

중세 미술에서 르네상스 미술로의 변화가 이런 과정을 거쳐서 일어났군요.

그렇습니다. 여기까지 오기 위해 꽤 많은 이야기를 한 것 같네요. 르네상스 미술은 고대 그리스 로마 미술의 부활을 한 축으로 삼습니다. 고전 미술을 되살리려고 했을 때 가장 참고하기 좋은 매체는 바로 조각이었어요. 회화의 경우 남아 있는 고대 작품이 별로 없어

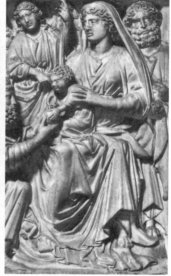

조토 디 본도네, 온니산티의 성모, 1310년경, 우피치미술관(왼쪽)
니콜라 피사노, 설교단 조각(부분), 1259~1260년, 피사 세례당(오른쪽)

서 참고하기 어려웠죠. 그런데 일부 화가들이 조각에서 일어난 변화를 회화에 적용하기 시작합니다. 방금 본 조각에서의 변화가 점차 회화로 이어진 거죠.

위의 왼쪽 작품을 한번 보세요. 아기 예수를 안고 있는 성모입니다. 이 그림을 그린 화가는 조토로 알려져 있습니다. 조토는 중세에서 초기 르네상스에 이르는 시기 회화에서 매우 중요한 변화를 이끌어 낸 화가입니다. 방금 본 니콜라 피사노의 조각과 조토의 그림을 비교하면 서로 유사한 점을 짚어낼 수 있죠.

조토의 작품은 조각이 아니라 회화인데도 조금 전 말씀하신 중량감이 느껴지는 것 같아요.

그렇습니다. 무엇보다도 오른쪽 조각 작품 속 성모와 아기 예수의 몸에서 느껴지는 입체감이 회화에서도 나타나고 있습니다. 성모와 아기 예수의 몸이 거의 원통 모양에 가깝게 부풀어 있는 모습을 보세요. 옷자락도 무게감 있게 척척 접혀서 아래로 흐르죠.

당시 기록에 따르면 조토의 그림 속 인물들은 모두 살아 움직이는 듯이 보였다고 합니다. 하지만 현대인에게는 이런 이야기가 지나친 과장으로 들립니다. 우리 눈에는 조토의 그림도 상당히 단순해서 사실적인 표현과는 거리가 멀어 보이거든요. 그러나 이 시기에 유행한 다른 회화 작품과 비교하면 조토의 성모가 상대적으로 진짜처럼 보입니다. 예를 들어볼까요? 아래 나란히 놓인 두 작품을 보세요.

정말 확연히 다르네요. 오른쪽 그림이 조토의 작품과 동시대에 그

조토 디 본도네, 온니산티의 성모, 1310년경, 우피치미술관(왼쪽)
마르가리토 다레초, 성모와 아기 예수, 1270년경, 아레초미술관(오른쪽)

려진 건가요?

그렇습니다. 조토가 활동하던 시기에는 이렇게 만화 같은 그림이 대부분이었습니다. 비례도 어설프고 표현도 딱딱하죠. 이런 작품만 보다가 조토의 작품을 만났으니 마치 살아 있는 것 같다고 칭찬했을 만합니다. 이렇게 조토가 그린 그림은 이전과는 차원이 다른 사실적 표현을 보여줍니다. 중세 시기 회화는 조각이나 건축보다 느리게 발전했지만 조토가 활동한 때부터는 일취월장합니다.

동시대 작품이라는 게 믿기지 않을 정도네요. 그런데 그때까지는 왜 회화가 발전하지 못했나요? 조토가 그만큼 천재였던 건가요?

쉽게 답하기 어려운 질문입니다. 이 시기 회화 중 지금까지 전해오는 작품이 거의 없기 때문입니다. 훼손될 위험이 더 컸을 테고, 한편으로는 이 시기 회화 기법이 별로 정교하지 못했던 것 같아요. 그러다가 13세기 말부터는 벽화 기술이 비약적으로 발전합니다. 소위 '프레스코'라고 부르는 기법이 이때 개발되는데 이때부터 회화도 미술의 한 영역으로 자리 잡습니다. 바로 이 시기에 조토처럼 재능 있는 화가들이 등장하면서 회화의 역사가 빠르게 발전합니다. 미술의 여러 장르 중 비교적 낮은 지위에 머물러 있던 회화는 르네상스 시대에 이르러 화려하게 꽃을 피우는데요, 조토가 활동하던 때부터 그 싹이 움텄다고 보면 되겠습니다. 회화의 발전과 르네상스에 대한 이야기는 다음 기회에 더 다루도록 하고 이제 우리는 중세 미술로 돌아오죠. 우리 곁의 중세를 찾아가 봅시다.

고딕 성당으로 들어가는 문에는 수많은 조각들이 빽빽하게 들어서 있다.
이 조각은 보통 예수 그리스도나 성모 마리아, 천사와 성인들, 성경에 등장하는
인물들을 나타낸다. 성당을 찾은 중세인들은 이 조각들을 보며 성경을 읽는 것처럼
교훈을 얻고 신앙심을 다졌다.

고딕 조각
- 고딕 성당의 외부와 내부를 장식. 주로 천국의 모습, 예수와 성인 등을 주제로 함.
- 사실성을 추구하는 방향으로 변화.
 - ≒ 고대 그리스 로마 조각.
 - ↔ 로마네스크 조각의 어색한 비율과 표현.

샤르트르 대성당
- 고딕 조각의 발전 과정을 살펴볼 수 있는 대성당.
- 잦은 화재로 인해 재건과 수리가 반복됨. 그동안 시간이 흐르며 양식이 변화.
- 그 결과 초기부터 전성기까지 고딕 양식의 모습을 훑을 수 있음.
 - **예** 초기 고딕 양식의 서문 조각, 하이 고딕 양식의 남문 조각 등

발전하는 조각
하이 고딕 시기에는 살아 있는 사람처럼 보이는 조각들이 제작됨.
 - **예** 랭스 대성당, 나움부르크 대성당 조각 등
이탈리아 고딕 고대 로마 유물·작품에 많은 영향을 받음.
 - ⇒ **조각** 중량감이 느껴지는 표현, 구성 등이 고대 조각과 유사.
 - ⇒ **회화** 다이내믹한 시도가 이루어지는 과정에서 사실적인 회화 발전.

미는 어디에 나타나든 즐거움을 주며 찬사를 듣는다.

—마르실리오 피치노

05 우리 곁의 중세 미술

#컨스터블의 솔즈베리 대성당 #모네의 루앙 대성당 연작
#성 프란체스코 성당 #명동성당 #부르즈 할리파

미술사 강의에서 중세 교회를 다룰 때는 보통 그 안의 미술품이나 건축 기법을 중심으로 살펴보기 마련입니다. 하지만 직접 유럽에 가서 중세에 지어진 교회를 보면 생각지도 못한 낯선 풍경을 마주하게 되죠.

낯선 풍경이요? 하긴 사진으로 보는 것과 실제로 보는 것 사이에는 꽤 차이가 있겠죠.

그도 그렇지만 막상 유럽의 오래된 교회에 가면 주변의 많은 묘비 때문에 놀라게 됩니다. 이런 풍경을 접하고 나면 유럽인들에게 교회란 단순히 기도만 하러 가는 곳이 아니라는 것을 깨닫게 되죠. 이들은 자기가 태어난 고향의 교회에서 세례를 받으며 삶을 시작하고 죽은 후에는 그 뜰에 묻힙니다. 다시 말해 유럽 사람들에게 교회는

종교 건축을 넘어 자기 삶의 많은 부분이 담긴 중요한 곳이죠. 이런 전통은 지금은 다소 약해졌다고 하지만 어느 정도 이어지고 있습니다.

| 지역적 정체성을 상징하는 중세의 풍경 |

사람은 누구나 자기가 태어난 고향에 애착을 갖기 마련인데 유럽 사람들은 고향의 교회를 보면 마음이 한결 푸근해지겠네요.

그렇죠. 아래 그림이 바로 그런 마음으로 그려진 것입니다. 이 작품은 19세기 영국의 화가 존 컨스터블이 그린 겁니다.

존 컨스터블, 데덤의 교회와 스투어 계곡, 1815년, 보스턴미술관

평화로운 전원 풍경 속에서 멀리 성당의 종탑이 눈에 들어와요.

유럽의 전형적인 시골 풍경이라고 할 수 있습니다. 이곳은 데덤이라는 지역으로 영국 남동부 에식스주에 위치한 작은 마을입니다. 컨스터블은 이곳의 풍경을 그릴 때 꼭 데덤 교회를 중심으로 구도를 잡습니다. 컨스터블의 작품 덕분에 이 교회뿐만 아니라 데덤 마을 자체가 유명해졌죠.

컨스터블은 왜 하필 이 작은 마을을 그렸나요?

데덤이 바로 자신의 고향이었기 때문입니다. 컨스터블은 이 지역에서 태어났고, 여기서 유년 시절을 보냅니다. 그가 다닌 학교도 데덤 교회 바로 옆에 있었습니다. 하루에도 몇 번씩 이 교회 앞을 오간 겁니다. 이 때문인지 컨스터블은 훗날 자기 고향의 상징인 데덤 교회를 배경 삼아 여러 장의 풍경화를 남겼습니다. 사실 컨스터블은 자기가 태어난 고향을 열심히 그려서 유명해진 화가입니다.

자기 고향만 그려도 유명해질 수 있군요?

당시 다른 화가들은 유명한 명승고적이나 가보지도 않은 이국적인 풍경을 주로 그렸습니다. 반면 컨스터블은 지극히 평범해 보이는 자신의 고향을 가감 없이 솔직하게 그려나갔죠. 그는 꾸준히 영국 곳곳의 풍경을 그렸는데 그중에는 영국 고딕 양식을 대표하는 솔즈베리 대성당을 그린 것도 있습니다. 뒤 페이지의 그림을 보세요. 높

존 컨스터블, 주교의 정원에서 본 솔즈베리 대성당, 1823년, 빅토리아앨버트박물관 전경에 드리워진 나무와 작은 연못 뒤로 솔즈베리 대성당의 모습이 보인다.

이 솟아오른 첨탑과 첨두아치가 있는 전형적인 고딕 성당입니다. 그런데 컨스터블이 이런 그림들을 그릴 무렵 영국에서는 이탈리아 투어 열풍이 한창이었습니다.

요즘 사람들이 해외여행을 다니듯이 이탈리아로 여행을 떠나는 게 유행이었나 보네요?

18~19세기 영국에서 유행한 이탈리아 투어는 단순히 관광을 하기 위한 여행이 아니었습니다. 이탈리아 각지에 널려 있는 고대 로마의 건축과 조각 등을 살피고 공부하는, 이를테면 '인문 여행'이었죠. 하지만 컨스터블은 다른 지식인과 미술가들이 고전 미술을 탐방하

존 컨스터블, 초원에서 본 솔즈베리 대성당, 1831년, 스코틀랜드 내셔널갤러리 멀리서 바라본 솔즈베리 대성당을 표현한 작품이다. 물과 나무, 구름 낀 하늘이 보이며 인물들도 풍경에 자연스럽게 자리하고 있다.

겠다고 이탈리아 여행을 떠날 때도 흔들리지 않고 영국에 남아 계속해서 영국의 전원 풍경을 담은 풍경화만 그려냅니다.

컨스터블이 이때 그린 풍경화 속에는 솔즈베리 대성당 같은 영국 특유의 고딕 건축이 자주 등장합니다. 컨스터블에게 솔즈베리 대성당은 아마 가장 영국적인 풍경이자 이탈리아 고전 미술과 비교해도 부족하지 않은 영국적 아름다움을 상징하는 건축이었나 봅니다.

자신의 고향을 사랑하는 마음으로 소신을 지켰군요. 모두가 외국 것이 좋다고 떠날 때 고집스럽게 자기 고장의 풍경을 그렸다는 이야기네요. 왠지 마음이 짠해지기도 하고, 그 고집이 대단하게 느껴지기도 해요.

이 덕분에 컨스터블은 지금도 가장 영국적인 화가로 알려져 있습니다. 영국의 '국민 화가'인 셈입니다.

| 다채로운 빛으로 표현된 성당 |

유럽의 화가들 중에는 컨스터블처럼 자신의 역사나 전통을 드러내고 싶을 때 오래된 중세 성당을 그리는 이들이 있습니다. 프랑스의 인상주의 화가 클로드 모네에게서도 이런 경향을 찾아볼 수 있죠. 모네가 그린 아래 작품들을 보세요. 그는 루앙 대성당을 이렇게 시리즈로 여러 점 그립니다.

모네는 "빛은 색채"라는 이야기를 남겼을 만큼 사물에 비치는 빛과 그 빛에 따른 사물의 변화에 주목한 화가였습니다. 루앙 대성당을

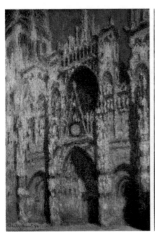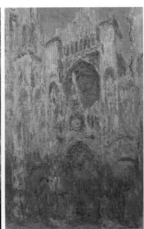

클로드 모네, 루앙 대성당: 정문과 생 로맹 탑, 강한 햇빛, 파란색과 금색 조화, 1893년, 오르세미술관(왼쪽)
클로드 모네, 루앙 대성당: 햇빛의 효과, 하루의 끝, 1892년, 마르모탕미술관(가운데)
클로드 모네, 루앙 대성당: 아침 안개, 1894년, 포크방미술관(오른쪽)

그릴 때 역시 날씨나 시간의 변화에 따라 시시각각 변하는 모습을 잡아냈죠.

세 작품이 각각 전혀 다른 느낌이네요. 같은 성당을 같은 구도에서 그린 그림들이 이렇게 개성 있다니 신기해요.

그렇습니다. 모네의 루앙 대성당 연작에는 독특한 느낌이 있습니다. 신비로움이 느껴진다고 할까요? 하나의 성당이 여러 가지 빛과 색으로 그려지니 색감이 주는 분위기에 따라 명랑하게도 보이고 음침하게도 보이죠.

정말 그래요. 모네 화풍의 특징 때문일 수도 있지만 대체 어떤 모습의 성당이기에 이토록 이 세계의 건물이 아닌 듯이 신비롭게 그려냈을까요?

실제 루앙 대성당은 다음 페이지와 같은 모습입니다. 모네는 이 성당 앞에 앉아 해가 떠오르는 모습과 석양이 지는 모습 등을 꾸준히 관찰하고 빛의 움직임을 파악하여 그림을 그렸습니다. 그 결과 같은 고딕 성당도 이처럼 다양한 모습으로 우리에게 다가오죠. 색채를 통해 화가의 느낌을 드러내는 인상주의가 더 발전해서 이제는 거의 형태가 사라져버려 20세기의 추상 회화를 예고하는 듯합니다.

모네는 왜 이 성당만 계속해서 그렸나요?

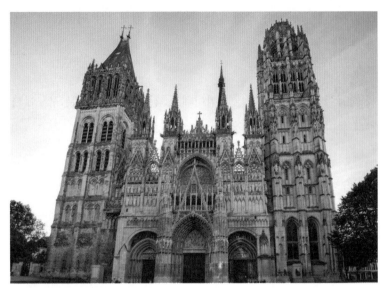

루앙 대성당, 1145~1240년경

이 고딕 성당이 지닌 조형적인 아름다움에 반했을 수도 있고, 루앙 대성당이 프랑스의 고유한 전통을 보여준다고 생각해서 그렸을 수도 있습니다.

프랑스의 전통이요?

네, 프랑스인들은 자신들이 고딕의 원조라는 자부심이 대단합니다. 그러니 모네의 눈에는 루앙 대성당이 프랑스의 고유한 역사와 전통 그 자체로 보였을 겁니다.

그런데 흥미롭게도 모네의 화면 속에 나타난 루앙 대성당은 매우 모호한 모습입니다. 빛에 의해 형태가 사라지면서 윤곽도 애매해지고 세부도 다 뭉개졌습니다. 이것은 모네 같은 인상파 화가가 사용한 기법 때문이라고 설명할 수 있겠지만 다른 관점에서 보면 전

존 컨스터블, 주교의 정원에서 본 솔즈베리 대성당, 1823년(왼쪽)
클로드 모네, 루앙 대성당: 아침 안개, 1894년(오른쪽)

통에 대한 생각이 흔들리는 과정으로 해석할 수 있습니다. 다시 말
해 20세기로 넘어오면서 전통이라는 가치를 새롭게 재해석하려는
시도로 볼 수 있는 거죠.

그럼 한번 컨스터블과 모네의 작품을 나란히 놓고 비교해볼까요?

차이가 확실하게 눈에 띄네요. 컨스터블은 풍경을 사실적으로 담아
냈고 모네는 흐릿하고 애매하게 처리했어요.

이 둘의 차이는 단순히 그들이 추구한 그림 양식이 서로 달랐기 때
문에 나온 것만은 아닐 겁니다. 그렇다고 영국 사람은 국가관이 확
고해서 모든 것을 명쾌하게 그렸고 프랑스 사람은 국가관이 모호해
서 이렇게 흐릿하게 그렸다는 식으로 해석할 수도 없죠.

그럼 왜 이런 차이가 나온 건가요?

이렇게 해석해보는 것은 어떨까요? 여기서 컨스터블은 과거에 집착하는 19세기 초반의 보수적인 태도를 대표한다고 볼 수 있습니다. 그의 그림에서 모든 형태가 뚜렷하고 확고하듯 19세기 초반의 사람들에게 과거는 명확하며 자랑스러워 보였죠.

반면 모네가 활동하는 19세기 후반에 와서는 모든 것이 불명확하고 모호해지기 시작합니다. 전통은 새로운 기계 문명에 의해 희미해지고 다시 구성해야 할 대상이 된 겁니다. 이렇게 보면 모네는 과거를 상징하는 고딕 성당을 통해 예측불허로 변화하는 근대사회의 고민을 담아내려 했다고 볼 수 있습니다.

| 판타지 영화의 배경이 된 중세 |

한편 중세는 19세기뿐만 아니라 오늘날에도 많은 예술적 영감을 줍

「해리 포터와 마법사의 돌」, 2001년 마법 세계를 배경으로 선과 악의 대결을 그려낸 「해리 포터」 시리즈에 등장하는 마법 학교 호그와트의 모습이다. 영화 속 호그와트는 실재하는 중세 성당과 성을 모티브로 제작되었다.

니다. 오늘날 사랑받는 소설이나 영화를 통해서도 중세를 쉽게 만날 수 있죠. 예를 들어 「해리 포터」 시리즈가 그렇습니다.

아마 사람들이 「해리 포터」 시리즈를 좋아하는 이유는 이 시리즈가 지금 이 순간 어딘가 존재한다고 착각할 만큼 생동감 있게 마법 세계를 보여주었기 때문일 겁니다. 이야기가 얼마나 진짜 같았는지 시리즈가 한참 유행할 때는 해리 포터가 다니는 호그와트 마법 학교로 유학을 가겠다고 하는 아이들도 있었습니다.

네, 영화를 보고 나면 정말 세상 어딘가에 마법 학교가 있어서 마법사들이 열심히 공부하고 있을 거라는 생각이 들 정도였죠.

사실 해리 포터 이야기의 배경이 되는 영국에 가면 지금도 가운을 입고 기숙사에서 공부하는 중세풍의 기숙 학교가 존재합니다. 앞서 살펴본 대로 영국 옥스퍼드 대학에 가면 해리 포터의 마법 학교에 나오는 식당을 실제로 볼 수 있고요. 유럽에는 오늘날에도 중세의 생활양식과 건축물이 잘 살아 있기 때문에 마법사가 나오는 판타지 영화를 실제처럼 생생하게 잡아낼 수 있었던 겁니다.

중세 판타지는 여기서 그치지 않습니다. 「스타워즈」 시리즈처럼 미래를 배경으로 하는 공상 영화에도 등장하죠. 신비로운 힘 '포스'를 지닌 제다이는 중세의 기사단을 그대로 옮겨놓은 집단이라고 할 수 있습니다. 제다이의 영적 지도자로 등장하는 요다는 중세의 수도원장 같은 역할을 맡고 있죠.

그러면 「스타워즈」 시리즈는 시간적 배경만 미래로 옮겼을 뿐 중세

적 세계관을 고스란히 갖고 있는 거
네요? 전체적인 줄거리가 신비로운
힘을 가진 기사와 성직자가 악에 맞
서 싸우는 내용이니까요.

그렇습니다. 「스타워즈」에는 과거와
미래, 동양과 서양 등 다양한 시대와
지역의 문화가 혼재되어 있어 포스
트모던 SF 영화의 고전이라고 하지
만 핵심 주제는 중세 기사의 모험담
입니다. 이렇게 「해리 포터」나 「스타
워즈」 시리즈 같은 영화가 계속 만들

「스타워즈 에피소드 3 : 시스의 복수」, 2005년

어지고 많은 사랑을 받는 걸 보면 신
비와 상상력으로 가득한 중세 세계가 오늘날에도 여전히 매력적으
로 다가온다는 걸 알 수 있습니다.

| 영감을 주는 고딕 성당 |

마지막으로 고딕 성당과 관련된 재미있는 일화 하나를 소개하겠습
니다. 중세에는 하늘 높이 솟은 고딕 성당이 신과 통하는 신성한 공
간이었습니다. 그런데 흥미롭게도 오늘날의 고딕 성당은 새로운 아
이디어를 얻거나 발상의 전환을 맞이할 수 있는 장소가 되었습니다.
조너스 소크 박사의 경우가 대표적이라고 할 수 있겠네요. 의학자

였던 소크 박사는 소아마비 백신을 개발하고 이를 전 세계에 무료로 배포해서 소아마비를 퇴치하는 데 앞장선 인물입니다. 이 덕분에 그는 『타임』지가 선정한 '20세기 가장 영향력 있는 인물 100인' 중 한 명으로 선정되기도 했지요.

소크 박사는 언젠가 연구 도중 풀리지 않는 문제에 부딪혀 교착 상태에 빠졌다고 합니다. 그때 우연찮게 13세기에 지어진 한 성당을 찾아가게 되었죠. 그리고 바로 그 성당 안에서 실험실에서 해결하지 못한 문제의 답을 발견했습니다. 그는 높은 천장 덕분에 꽉 막혔던 자신의 생각이 갑자기 트일 수 있었다고 생각했습니다.

탁 트인 풍경을 마주친 것과 비슷한 기분이었을까요? 고딕 성당이 소아마비 백신 개발에 도움을 준 셈이니 신기한 일이네요.

그래서 소크 박사는 훗날 자신의 이름을 딴 연구소를 지을 때 건축가에게 연구소의 천장을 높여달라고 주문했다고 해요. 마치 고딕 성당처럼 말이죠. 이 덕분일까요? 이후 조너스 소크 연구소의 연구원들은 여러 차례 노벨상을 타는 쾌거를 이루었습니다.

백신을 주사하는 소크 박사, 1956년

소크 박사가 그렇게 멋진 영감을 얻은 성당은 어떤 곳이었나요?

그럼 이제 조너스 소크 박사가 영감

을 받은 성당에 직접 찾아가 보죠. 그의 자서전에 따르면 그곳은 이탈리아 중부 아시시라는 소도시에 위치한 성 프란체스코 성당입니다. 이곳은 이탈리아의 수호성인인 프란체스코 성인이 태어나고 활동하다가 묻힌 곳이죠.

아시시의 성 프란체스코 성당에는 앞서 살펴본 뛰어난 화가인 조토의 벽화도 그려져 있습니다. 새로운 화풍의 그림이 그려진 이 성당의 천장 아래에서 소크 박사는 새로운 영감을 얻었던 것입니다. 그럼 성 프란체스코 성당의 내부를 한번 살펴봅시다. 오른쪽 아래 사진입니다.

저 벽화들이 조토가 그린 그림이군요? 말씀하신 대로 천장도 매우 높고 시원해 보여요.

높은 천장과 함께 늑골 궁륭의 뼈대가 뚜렷하게 나타납니다. 고딕 성당의 특징이 잘 보이죠. 조너스 소크 박사의 일화를 생각하면 이곳은 미술사적으로 중요할 뿐만 아니라 현대인에게도 영감을 주는 근사한 장소인 것 같습니다. 성 프란체스코 성당의 내부를 장식한 조토의 벽화는 다음 기회에 자세히 설명할 기회가 있을 겁니다.

| 서울의 고딕 성당 |

소크 박사의 경우 멀리 이탈리아 중부의 작은 도시까지 찾아가서 영감을 얻었습니다만 우리는 비교적 가까이에서 이런 경험을 할 수

성 프란체스코 성당의 외관(위)과 내부(아래), 1228~1253년, 아시시

있습니다. 서울 한복판에 위치한 명동성당이 바로 그런 곳입니다. 명동성당은 19세기 말에 지어졌지만 내부를 보면 높은 천장과 늑골 궁륭, 그리고 첨두아치까지 전형적인 고딕 양식을 충실히 따르고 있습니다.

창문도 스테인드글라스로 장식되어 있네요. 유럽에 있는 고딕 성당들과 비슷해요.

공교롭게도 명동성당의 천장 높이는 이탈리아 아시시의 성 프란체스코 성당과 비슷합니다. 두 성당 모두 천장 높이가 19미터 정도죠. 우리도 소크 박사처럼 명동성당의 높은 천장 아래에 서면 오랫동안 풀리지 않았던 문제의 실마리를 찾거나 발상의 전환을 이룰 수 있

명동성당 내부, 1892~1898년, 서울 높은 천장과 차분한 회색 벽돌이 경건한 분위기를 자아낸다. 창은 스테인드글라스로 장식되어 있다.

을지도 모르겠습니다. 이런 곳이 우리 가까이에 있어 다행입니다.

| 인간의 끝없는 열망 |

이제 중세 이야기를 마무리할 시간입니다. 지금까지 하늘을 향해 높이 솟은 중세 성당을 살펴봤습니다. 저마다 아름답고 위대한 모습을 뽐내고 있었죠. 하지만 다른 한편에서는 왠지 모를 공허함이 느껴지기도 합니다.

공허함이요? 저는 계속 대단하다는 생각만 했는데 어떤 점에서 공허함을 느끼셨나요?

명동성당, 1892~1898년, 서울

앞서 설명했듯 중세 교회는 인간이 신을 예찬하기 위해 지은 건축물입니다. 하지만 점점 더 높이 올라가는 첨탑과 솟아오르는 기둥을 보면 왠지 성경에 나오는 바벨탑 이야기가 떠오르지 않나요? 바벨탑 이야기는 신의 권위에 도전한 인간의 교만함이 어떤 결말을 맞게 되는지 보여줍니다. 바벨탑 이야기를 곱씹으며 중세 성당을 다시

보면 여기에는 신에 대한 예찬뿐만 아니라 인간들 사이의 경쟁의식도 들어가 있다는 것을 깨닫게 됩니다. 실제로 이웃한 도시보다 조금이라도 더 높은 교회를 지으려다가 이렇게 한없이 높은 첨탑을 만들게 되었으니까요. 그렇게 보면 인간의 허영이 이런 높디높은 고딕 성당을 만드는 데 큰 몫을 한 겁니다.

그래서 저는 중세 성당뿐만 아니라 하늘을 찌르는 현대의 초고층 빌딩을 볼 때도 문득 이런 생각을 하곤 합니다. '더 크고, 더 높고, 더 완벽한 구조물을 만들려는 인간의 욕망은 어디까지 허용될 것인가?' 이런 질문을 하다 보면 자연히 '초고층 건물의 저주'라는 말을 떠올리게 됩니다. 혹시 '초고층 건물의 저주'라는 말을 들어보셨나요?

못 들어봤는데요. 그게 뭔가요?

초고층 건물을 지으면 경제가 안 좋아진다는 징크스를 말합니다. 뉴욕의 엠파이어스테이트 빌딩이 지어지면서 대공황이 시작되었기 때문에 생겨난 말인데 최근에는 아랍에미리트 연합국이 부르즈 할리파라는 엄청난 초고층 건물을 짓다가 국가 부도를 맞기도 했습니다. 그래서인지 '초고층 건물의 저주'가 계속된다고 믿는 사람이 많아요.

인간의 욕망이 초고층 빌딩처럼 점점 더 높이 올라가다가 불행해지는 일이 반복되는군요.

그렇죠. 욕망의 끝은 보통 파멸입니다. 사실 중세 고딕 성당도 한없

이 높아지다가 엄청난 역사적 시련에 봉착하게 됩니다. 초고층 건물의 저주는 중세 한복판에서도 벌어졌던 겁니다.

역사는 돌고 돈다더니 중세에도 이미 그런 역사가 있었나요?

고딕 성당이 한창 세워진 1330년대 이후 유럽은 금융 붕괴와 대기근, 그리고 인류 역사상 가장 참혹한 전염병을 겪게 됩니다. 그 이름도 무서운 흑사병이지요. 그 결과 유럽을 지탱해온 기존 질서는 혼란 속에 완전히 해체되고 말았습니다. 자연히 중세 이후의 르네상스는 엄청난 시련을 딛고 나타나게 되었죠. 다음 강의에서는 르네상스 미술이 어떻게 탄생했는지 살펴볼 겁니다.

갑자기 중세와 작별하려니 조금 섭섭하네요. 중세에 대해 갖고 있

부르즈 할리파, 2004~2009년, 두바이 세계에서 가장 높은 빌딩인 부르즈 할리파는 두바이의 화려한 야경 중에서도 단연 눈길을 끄는 건축물이다. 부르즈 할리파를 비롯한 마천루들은 인류의 건축 기술 발전을 증명하는 동시에 더 높은 건물을 짓고자 하는 인간의 열망 또한 보여준다.

던 선입견을 깨고 새로 배운 것들이 많아서 그런가 봅니다.

그렇다니 뿌듯하군요. 그러나 중세에 대한 이야기는 르네상스를 다룰 때에도 계속 이어지니 너무 아쉬워하지 마세요. 르네상스에 등장하는 놀라운 미술들 속에서 중세의 영향은 지속됩니다.
르네상스는 한편으로는 중세를 계승하고 다른 한편으로는 중세를 뛰어넘으며 다채로운 역사를 써 내려간 시대입니다. 이 새로운 시대에 어떤 놀라운 미술이 우리를 맞아줄지, 소개하는 저로서도 벌써부터 기대가 됩니다.

중세와 현대 사이에는 약 천 년이라는 긴 시간이 놓여 있다. 하지만 현대 유럽인에게 중세는 여전히 삶과 매우 가까운 존재이다. 우리 주변에서도 중세 양식을 차용한 건축물들을 찾아볼 수 있다. 또한 중세를 지배했던 세계관은 각종 영화, 창작물을 통해 현대까지 계승되고 있다.

유럽인과 중세 성당

유럽 사람들에게 중세 성당은 태어나서 죽을 때까지 함께하는 곳이었음.

자신이 사는 지역의 중세 성당을 소재로 작품 활동을 한 화가도 다수 있음.

예 존 컨스터블, 클로드 모네 등

중세의 상상력

오늘날 많은 창작물의 영감이 되고 상상력의 원천이 되어주는 중세.

예 「해리 포터」, 「스타워즈」 시리즈 등

고딕 성당이 주는 영감

빛이 풍부하게 들어오고 천장이 높은 고딕 성당은 현대인에게 영감을 주기도 함.

예 조너스 소크 박사의 일화

서울의 고딕 성당 명동성당

- 위치 서울시 중구 명동
- 특징 대한제국 때 건축된 고딕 양식의 성당

고 딕 미 술 다 시 보 기

1144년 6월 11일
생드니 대성당
축성식 거행
쉬제르 주교의 지휘
아래 지어진 최초의
고딕 양식 성당.
중세 유럽에 고딕 양식
열풍을 일으켰다.

1215년경
샤르트르 대성당
남문 조각
고딕 양식으로
제작된 인물 조각.
비교적 사실적으로
표현된 인체 비율과
옷 주름, 얼굴 묘사
등이 특징적이다.

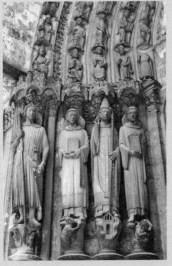

1220년
노트르담 대성당 장미창
파리에 위치한 노트르담 대성당의 창문.
스테인드글라스로 장식되어 있어 화려함을
뽐낸다.

고딕의 탄생

1000년경	1144년 6월 11일	1202년	1200~1300년경
초기 스콜라 철학의 태동	생드니 대성당 축성식	제4차 십자군 원정	고딕 양식의 전성기

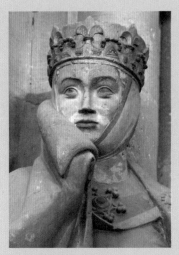

1259~1260년
피사 대성당 세례당
설교단
예수의 탄생에
대한 이야기가 각
면에 새겨져 있다.
르네상스 미술의
시작을 알리는
조각으로 여겨진다.

1240~1250년
우타 조각상
독일 나움부르크 대성당의
서쪽 제단에 위치한 조각.
매우 사실적인 묘사 덕분에
고딕 조각의 정수라고
일컬어진다.
채색이 아직까지 잘
보존되어 있다.

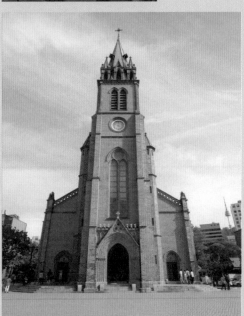

1892~1898년
명동성당
19세기 말에 고딕 양식으로 지어진
우리나라의 대표적인 가톨릭 교회.
천장 높이는 약 19미터에 달한다.

현재

고딕 양식의
응용

니더작센, 힐데스하임 대성당
·슈파이어 대성당, 1030~1106년, 독일
라인란트팔츠
·파리 클뤼니 수도원의 원래 모습을 상상해 그린
복원도
·현재 남아 있는 클뤼니 수도원의 남쪽 날개
부분, 1088~1130년, 프랑스 부르고뉴

Ⅱ 노르만 미술
─십자군이 된 해적

01 바이킹의 시대
·린디스판 수도원 터, 635년, 영국 린디스판
·오세베르그 호, 9세기경, 노르웨이 오슬로,
바이킹박물관
·롱십 오세베르그 호에서 발견된 뱃머리 조각,
9세기경, 노르웨이 오슬로, 바이킹박물관
·보르군 목조 교회, 1180~1250년경, 노르웨이
보르군
·암굴의 성모 교회, 10세기경, 프랑스 몽생미셸
·생 미셸 수도원, 11세기경, 프랑스 몽생미셸
·생테티엔 성당, 1066~1077년, 프랑스
노르망디, 캉
·생트 트리니테 성당, 1062년, 프랑스 노르망디,
캉

02 노르만족의 역사가 시작되다
·바이외 태피스트리, 11세기경, 프랑스
노르망디, 바이외태피스트리박물관
·런던탑 화이트 타워, 1066~1078년, 영국 런던
·런던탑의 전경, 1066~13세기, 영국 런던
·화이트 타워 내부 성 요한 예배당,
1066~1078년, 영국 런던
·둠즈데이 북, 1086년, 영국 런던,
영국국가기록원
·세인트 앤드류 교회, 9세기 또는 11세기경,

영국 에식스
·얼스 바튼 올 세인츠 교회, 10세기 후반, 영국
얼스 바튼
·일리 대성당, 1083년~12세기, 영국
케임브리지
·더럼 대성당, 1093~1133년, 영국 더럼

03 십자군의 시대
·장 콜롱브, 클레르몽 종교 회의에서 십자군
원정을 호소하는 교황 우르바누스 2세,
1474년경, 프랑스 파리, 프랑스국립도서관
·하기아 소피아, 532~537년, 터키 이스탄불
·메리 조제프 블롱델, 풀리아와 칼라브리아의
백작 로베르 기스카르, 1843년, 프랑스 파리,
베르사유궁전
·팔라티나 예배당, 1132~1140년, 이탈리아
시칠리아
·팔라티나 예배당 모자이크화, 1140년대,
이탈리아 시칠리아, 팔라티나 예배당
·정동 성공회 성당 모자이크화, 1927~1938년,
대한민국 서울
·알함브라 궁전, 13세기 후반~14세기, 스페인
그라나다
·피사 대성당, 1063년~13세기, 이탈리아 피사
·피사 대성당 본당, 1063~1118년, 이탈리아
피사
·피사 종탑, 1173~1372년, 이탈리아 피사
·피사 세례당, 1153~1265년, 이탈리아 피사
·예수 성묘 교회, 336년, 이스라엘 예루살렘
·산 마르코 대성당, 1063~1094년, 이탈리아
베네치아
·산 마르코 대성당 내부, 12~13세기경,
이탈리아 베네치아, 산 마르코 대성당
·하기아 소피아 내부, 537년, 터키 이스탄불
·콰드리가(복제품), 이탈리아 베네치아, 산
마르코 대성당
·콰드리가(진품), 기원전 4~3세기경, 이탈리아

사진 제공

수록된 사진 중 일부는
노력에도 불구하고
저작권자를 확인하지 못하고
출간했습니다.
확인되는 대로 최선을 다해
협의하겠습니다.
퍼블릭 도메인은 따로
표기하지 않았습니다.

1부
산티아고 데 콤포스텔라 대성당 앞의
관광객들 ⓒ셔터스톡

01
스코틀랜드 하일랜드 풍경 ⓒ셔터스톡
무장한 프라토의 기사 ⓒThe British
Library
카르카손 시를 하늘에서 내려다본 모습
ⓒChensiyuan

02
오툉 성당 정문 위에 새겨진 순례자의 모습
ⓒMicheletb
2007년 이슬람 성지 순례 때 메카로 모인
인파 ⓒAbdelrhman 1990
카바를 향해 엎드린 이슬람교도들
ⓒ셔터스톡
카바의 구조와 '검은 돌' ⓒAmerrycan
Muslim
검은 돌을 만지는 이슬람교도들 ⓒRaeky
베즐레의 대성당으로 가는 언덕길 ⓒGetty
Images-게티이미지코리아
베즐레 언덕과 성 마들렌 성당 ⓒ셔터스톡

03
산티아고 순례길 풍경 ⓒ셔터스톡
생 미셸 데길레 수도원 ⓒ셔터스톡
코르도바 그랜드 모스크 ⓒJim Gordon
르퓌 대성당 ⓒ셔터스톡
생트 푸아 성당이 있는 콩크의 모습
ⓒ셔터스톡
생트 푸아 성당 ⓒ셔터스톡

생트 푸아 성당 내부 ⓒDaniel Villafruela
콜로세움 ⓒ셔터스톡
성녀 푸아의 성물 ⓒGetty Images-
게티이미지코리아
성녀 푸아의 날을 기념해 행진하는
성직자들 ⓒ自由馴鹿
생트 푸아 성당의 정면 ⓒDaniel
VILLAFRUELA
생트 푸아 성당의 팀파눔 조각 ⓒ셔터스톡
생트 푸아 성당의 팀파눔 조각(부분)
ⓒ셔터스톡
생 피에르 수도원 ⓒDominique Viet-Ville
de Moissac, France
생 피에르 수도원 입구 ⓒAsabengurtza
생 피에르 수도원 팀파눔
ⓒJpbazard Jean-Pierre Bazard
'마리아와 엘리자베스' ⓒGO69
성 피에르 수도원 성당 클로이스터
ⓒPst1960
성 피에르 수도원 성당 클로이스터 주두
조각 ⓒGO69
퐁트네 수도원의 회랑 ⓒDominique
Robert
산티아고 대성당 전경 ⓒ셔터스톡
산티아고 대성당 정면 ⓒE-roxo
산티아고 대성당 영광의 문 ⓒage
fotostock-토픽이미지스
산티아고 대성당 입구의 팀파눔 조각
ⓒ셔터스톡
'영광의 문'에 새겨진 야고보 성인
ⓒMarisaLR
산티아고 데 콤포스텔라 대성당 내부
ⓒ셔터스톡
산티아고 대성당의 기도실 ⓒ이민해
야고보 성인의 묘소
ⓒLancastermerrin88

04
밀라노 대성당 ⓒ셔터스톡
힐데스하임을 위에서 내려다본 모습
ⓒGetty Images-게티이미지코리아
힐데스하임 대성당 ⓒRoland Struwe
성 미카엘 수도원 교회 ⓒHeinz-Josef
Lücking
힐데스하임 대성당 내부
ⓒDronkitmaster
산 조반니 바실리카 ⓒMister X
성 미카엘 수도원 교회 내부, 서쪽을 본 모습

ⓒjayway
성 미카엘 수도원 교회 내부, 동쪽을 본 모습
ⓒjayway
베른바르트의 기념주 ⓒAlamy-
Yooniqimages
슈파이어 대성당 내부 모습 ⓒDerHexer
클뤼니 수도원의 남쪽 날개 부분 ⓒMichal
Osmenda

2부
산 마르코 광장 전경 ⓒ셔터스톡

01
바이킹들의 터전이 되었던
스칸디나비아반도의 풍경 ⓒ셔터스톡
피오르 해안의 모습 ⓒ셔터스톡
린디스판 수도원 터 ⓒ셔터스톡
바이킹의 롱십에서 발견된 머리 조각
ⓒdalbera
보르군 목조 교회 ⓒrinse
보르군 목조 교회에서 확인할 수 있는
특유의 문양들 ⓒPhotoSeek.com
스타브 교회의 내부 ⓒGetty Images-
게티이미지코리아
몽생미셸섬 ⓒ셔터스톡
암굴의 성모 교회 ⓒage fotostock-
토픽이미지스
생 미셸 수도원 교회 ⓒIkmo-ned
생 미셸 수도원 교회의 내부 ⓒ셔터스톡
생테티엔 성당 ⓒViault
생트 트리니테 성당 ⓒ셔터스톡
생테티엔 성당 내부 ⓒHarmonia
Amanda

02
바이외 태피스트리 ⓒSupercarwaar
바이외 태피스트리 중 말에 탄 노르만
기사들이 앵글로색슨족 전사와 맞서 싸우는
모습 ⓒDan Koehl
런던탑 화이트 타워 ⓒ셔터스톡
런던탑의 전경 ⓒ셔터스톡
화이트 타워 내부 성 요한 예배당
ⓒBernard Gagnon
세인트 앤드류 교회 ⓒAcabashi
얼스 바튼 올 세인츠 교회 ⓒGetty
Images-게티이미지코리아
일리 대성당 ⓒDiliff
하늘에서 내려다본 더럼의 풍경 ⓒAlamy-

니콜라 피사노, 설교단 ⓒProdigy89
니콜라 피사노, 설교단 조각 ⓒ셔터스톡
설교단 조각 2 ⓒDe Agostini Picture
Library-Bridgeman Images
파르테논 신전 동쪽 페디먼트 조각
ⓒ셔터스톡-villorejo

05
루앙 대성당 ⓒ셔터스톡
「해리포터와 마법사의 돌」ⓒAlamy-
Yooniqimages
「스타워즈 에피소드 3 : 시스의 복수」
ⓒPhotofest
성 프란체스코 성당 ⓒ셔터스톡
성 프란체스코 성당 내부 ⓒ셔터스톡
명동성당 ⓒ이민해
부르즈 할리파, 2004~2009년, 두바이
ⓒ셔터스톡

더 읽어보기

나의 미술 이야기는 내 지식의 깊이라기보다는 관심의 폭에 기댄 결과물이다. 미술에 던질 수 있는 질문의 최대치를 용감하게 던졌다. 그러나 논의된 시기와 지역이 방대해지면서 일정한 오류도 피할 수 없게 되었다. 앞으로 드러나는 문제들은 성실한 수정으로 보완하겠다는 말로 독자들의 이해를 구하고자 한다. 이 책은 많은 국내의 선행 연구자들의 노고에 빚지고 있다. 하지만 전문서의 무게감을 독자들에게 지우지 않기 위해 각주를 달지 않았다. 책에 빛나는 뭔가가 있다면 그것은 우리 미술사학계의 업적에 기댄 결과다. 마지막 교정 작업에는 한국예술종합학교 미술이론과 제자 고용수, 김나현, 배서윤의 도움이 컸다. 집필에 참고했으며 앞으로 관련 주제에 대해 더 알아볼 수 있는 정보를 다음과 같이 정리했다.

로마네스크 미술

· 중세를 문명으로 보았다는 점에서 이 책의 지침이 된 책
–자크 르 고프, 『서양 중세 문명』, 문학과지성사, 2008.
· 고대 로마 이후부터 15세기까지 유럽사를 꼼꼼하게 다룬 책
–브라이언 타이어니, 시드니 페인터, 『서양 중세사: 유럽의 형성과 발전』, 집문당, 1986.
· 12세기에 쓰인 산티아고 순례서는 영어로 번역되어 있다.
–Aymeric Picaud, *The Pilgrim's Guide to Santiago de Compostela*, Italica Press, 2008.
· 독일사는 다음 책을 참고했다.
–마틴 키친, 『사진과 그림으로 보는 케임브리지 독일사』, 시공사, 2001.
· 니콜라우스 페브스너(Nikolaus Pevsner)의 간추린 유럽 건축사는 오래된 책이지만 여전히 중세 건축사를 흥미진진하게 보여주어 이 책을 집필하는 데 많은 참고가 되었다. 초기 판은 인터넷에서 PDF로 받아볼 수 있다.
–Nikolaus Pevsner, *An Outline Of European Architecture*, 1942.

노르만 미술

· 바이킹의 역사에 대한 종합적인 소개서
–이희숙, 『바이킹 시대의 탄생과 업적』, 이담북스, 2017.
· 이탈리아 시칠리아의 노르만 왕조의 미술에 대한 소개와 십자군 원정이 유럽 미술에 끼친 영향에 대한 글
–존 로덴, 『초기 그리스도교와 비잔틴 미술』, 한길아트, 2003. (8장)

고딕 미술

· 영국의 건축사학자 사이먼 설리(Simon Thurley)가 2010년 그레셤 칼리지에서 4회에 걸쳐 강의한 영국 중세 건축사 'God, Caesar and Robin Hood: How the Middle Ages were Built'는 영국뿐만 아니라 유럽의 중세 건축을 이해하는 데 아주 유용하다. 이 강의는 유튜브에서 볼 수 있으며, 그레셤 칼리지 홈페이지에서 강의록을 다운받을 수 있다.
–https://www.gresham.ac.uk
· 소설가의 상상력으로 풀어낸, 멋진 고딕 성당에 대한 수상록
–빅토르 위고, 『파리의 노트르담』, 1832. (3부 1장 노트르담, 3부 2장 파리의 조감)
· 자칫 지루해질 수 있는 중세 건축사를 쟁점 중심으로 활력 넘치게 풀어낸 책
–Otto von Simon, *The Gothic Cathedral-Origins of Gothic Architecture and the Medieval Concept of Order*, Princeton University Press, 1956.
· 고딕 건축의 탄생과 발전을 스콜라 철학과 평행이론으로 바라본 짧지만 강렬한 책
–에르빈 파노프스키, 『고딕 건축과 스콜라 철학』, 한길사, 2016.
· 이 책 마지막에 소개된 조너스 소크 박사의 일화는 다음 책에 수록되어 있다.
–정재승 외, 『일생에 꼭 한 번은 들어야 할 명강』, 블루엘리펀트, 2012.